普通高等教育"十一五"国家级规划教材

设计美学

徐恒醇 著

全国高等院校设计艺术学系列教材
主编 李砚祖 王明旨

清华大学出版社
北京

内容简介

设计艺术中的形式问题即美学问题,而设计的形式对于设计艺术而言具有本质意义。如何从美学乃至艺术哲学的高度对设计艺术的审美现象进行分析,本教材提供了理论基础、视点和方法。本教材由我国著名设计美学研究专家徐恒醇编著,全书共六章,包括形态构成论、功能转化论、文化整合论、审美范畴论、符号表现论、风格变迁论,图文并茂,理论深刻但文字简洁易懂,是国内设计美学研究的代表性著述,也是设计美学的较佳教材。

版权所有,侵权必究。举报:010-62782989,beiqinquan@tup.tsinghua.edu.cn。

图书在版编目(CIP)数据

设计美学 / 李砚祖,王明旨主编;徐恒醇著. —北京:清华大学出版社,2006.7
(2025.1重印)
(全国高等院校设计艺术学系列教材)
ISBN 978-7-302-12011-7

I. 设… II. ①李… ②王… ③徐… III. 美学–应用–艺术–设计–高等学校–教材 IV. J06

中国版本图书馆 CIP 数据核字(2005)第 122757 号

责任编辑:	甘 莉 徐 静
整体设计:	王子源
责任印制:	杨 艳

出版发行:清华大学出版社
网　　址:https://www.tup.com.cn,https://www.wqxuetang.com
地　　址:北京清华大学学研大厦 A 座　　邮　　编:100084
社 总 机:010-83470000　　邮　　购:010-62786544
投稿与读者服务:010-62776969,c-service@tup.tsinghua.edu.cn
质量反馈:010-62772015,zhiliang@tup.tsinghua.edu.cn

印 装 者:三河市铭诚印务有限公司
经　　销:全国新华书店
开　　本:170mm×240mm　　印　张:15.75　　字　数:300 千字
版　　次:2006 年 7 月第 1 版　　印　次:2025 年 1 月第 31 次印刷
定　　价:49.00 元

产品编号:014445-03

总　序

　　设计艺术随着国家建设的发展、人们生活水平的提高而涉及更广的领域,不仅能更深刻地改变人们的生活,提高生活质量,而且对于发展经济、增强国力都具有不可替代的作用。经过二十多年的发展,中国已经有更多的人接受了"设计",认识到了"设计",也更加需要"设计"。由此,设计教育也在这种需要中进入了发展的新阶段。据不完全统计,开设设计艺术相关专业的院校已占全国院校总数的半数以上,原来一年招生几十人,至多上百人的专业院系,现在有的招生规模已达上千人。与这种快速发展不相适应的是,设计艺术的教育观念相对落后,教学内容偏重技术教育,致使学生整体素质不高,其重要原因是缺少系统完整的设计理论教育和教材。针对这一状况,我们编撰了这套全国高等院校设计艺术学系列教材。这套系列教材以建构中国设计艺术学的理论构架、提升中国设计艺术教育水平、培养高素质的设计艺术人才为主旨,注重教材的理论性、系统性和适用性,力求为中国的设计艺术教育事业添加一块基石。

　　本系列教材包括《艺术设计导论》、《设计美学》、《设计艺术心理学》、《设计程序与设计管理》、《设计批评学》、《设计艺术符号学》、《艺术设计史》、《外国设计艺术经典论著选读》、《中国设计艺术经典论著选读》等十余种。作者均为国内本专业知名专家、学者和博士。我们希望,这套教材能以广阔的视野密切注视国内外最新研究成果,既关注当代本专业学术研究,教育的新思路、新方法,又关注中国传统设计的优秀思想和理论成果;既注重整体和宏观的理论建构,又注重设计实践的价值和需求;既有深入的理论探讨,又有设计实践的案例分析;既能提供深刻的理论资源和信息,又有多种方法、思路的借鉴和价值。在《设计艺术学》中,我们认为,20世纪八九十年代对于中国设计界而言,有太多

的机遇和兴奋：改革开放和现代化建设是一场前所未有的社会化设计运动，虽然我们对设计的概念内涵了解不甚清晰，但从国家领导人到每个生产者实际上都投入到了这场伟大的设计和建设运动之中，在这一意义上，改革开放的这二十多年可以说是中国设计史上最为辉煌的篇章之一。对于迈入新世纪的当代中国而言，中国的发展需要设计来支持。中国需要设计，需要高质量的设计，更需要高素质的设计师队伍，需要设计大师。这一切只能从设计教育做起，从培养高素质的人才做起，从建立一个现代性的、面向未来的、开放的设计观做起。这是我们编撰本系列教材的出发点。

设计艺术的一个重要规定性是它的时代性和发展性。设计是时代发展的镜子，是时代发展进步的先锋。设计教育，包括各种教学内容、方法，均应当紧随时代的变革而不断地有所发展和创新。本系列教材也不例外。设计是一种探索，本系列教材也是一种探索，因此，一方面它是现时代的产物，不可避免地具有现时的局限性，另一方面，限于作者的学识，必然会存在一些不尽如人意的地方。我们希望，通过广大师生的教学实践，能为作者提供更多更好的修改思路和意见，以便再版时加以修正和提高。

中国的设计和设计教育都面临着新的发展机遇和挑战。在一个建设、奋发、向上的新时代中，设计和设计教育将肩负着巨大的责任前行，去创造更新更美的世界。在一定意义上，选择了设计、设计教育，就是选择了美的创造及创造美的职责。

王明旨　李砚祖
2005年6月于清华园

目 录

总序　　　　　　　　　　　　　　　　　　　　　王明旨　李砚祖
导言　　　　　　　　　　　　　　　　　　　　　　　1
　第一章　形态构成论　　　　　　　　　　　　　　　5
　　第一节　自然形态与人工形态　　　　　　　　　　7
　　　　1. 自然形态的情感内涵与功能启示　　　　　　7
　　　　2. 人工形态的构成　　　　　　　　　　　　　12
　　第二节　人的感知特性与完形理论　　　　　　　　17
　　　　1. 感知觉与感受性　　　　　　　　　　　　　18
　　　　2. 人对产品的感知方式　　　　　　　　　　　21
　　　　3. 完形理论　　　　　　　　　　　　　　　　23
　　第三节　技术形态与艺术形态　　　　　　　　　　27
　　　　1. 技术的产生和历史的发展　　　　　　　　　28
　　　　2. 艺术的形成过程　　　　　　　　　　　　　31
　　　　3. 技术与艺术的异同　　　　　　　　　　　　34
　　第四节　产品形式的构成与意境　　　　　　　　　37
　　　　1. 技术规定性与形式自由度　　　　　　　　　37
　　　　2. 功能形态与几何造型　　　　　　　　　　　40
　　　　3. 意境的营造　　　　　　　　　　　　　　　43

　第二章　功能转化论　　　　　　　　　　　　　　　47
　　第一节　人的需要的多层次性　　　　　　　　　　47
　　　　1. 需要作为人的本性　　　　　　　　　　　　48
　　　　2. 审美需要的渗透性　　　　　　　　　　　　51
　　　　3. 审美淘汰与情感性消费　　　　　　　　　　53
　　第二节　产品的功能及其划分　　　　　　　　　　56
　　　　1. 功能与形式关系之辩　　　　　　　　　　　56
　　　　2. 产品与人的相互关系　　　　　　　　　　　58

3. 功能三分法：实用、认知与审美　　　　　　　　　　61
　第三节　功能转化原理　　　　　　　　　　　　　　　　65
　　　1. 功利价值与审美价值　　　　　　　　　　　　　　66
　　　2. 人的实践活动的双向结构　　　　　　　　　　　　68
　　　3. 实用、认知因素向审美因素的转化　　　　　　　　70
　第四节　审美创造与意象生成　　　　　　　　　　　　　74
　　　1. 人的需要是激发创造的泉源　　　　　　　　　　　74
　　　2. 意象生成与深层心理　　　　　　　　　　　　　　77
　　　3. 审美创造原理　　　　　　　　　　　　　　　　　79

第三章　文化整合论　　　　　　　　　　　　　　　　　　85
　第一节　文化的形态构成　　　　　　　　　　　　　　　86
　　　1. 文化概念的界定　　　　　　　　　　　　　　　　87
　　　2. 文化的形态及其特征　　　　　　　　　　　　　　89
　　　3. 文化进化与文化整合　　　　　　　　　　　　　　91
　第二节　设计文化的构成　　　　　　　　　　　　　　　93
　　　1. 产品设计的文化内涵　　　　　　　　　　　　　　93
　　　2. 设计的文化整合原理　　　　　　　　　　　　　　97
　第三节　生态文化与大设计观　　　　　　　　　　　　　101
　　　1. 时代潮　　　　　　　　　　　　　　　　　　　　101
　　　2. 生态设计　　　　　　　　　　　　　　　　　　　104
　　　3. 生活方式及时尚的美学阐释　　　　　　　　　　　109
　第四节　文化取向与市场取向　　　　　　　　　　　　　111
　　　1. 市场效应的二重性　　　　　　　　　　　　　　　111
　　　2. 适应市场与创造市场　　　　　　　　　　　　　　113
　　　3. 商品审美价值原理　　　　　　　　　　　　　　　116

第四章 审美范畴论 121

第一节 形式美 123
1. 形式与形式美的概念 123
2. 人的形式感的形成 126
3. 形式因素的表现性和情感意蕴 128

第二节 技术美 133
1. 一个范例的剖析 133
2. 美的本源：技术作为人的劳动形态 136
3. 技术美的深远意义 138

第三节 功能美 140
1. 在美与善之间 140
2. 美感的矛盾二重性 142
3. 功能美的意义和内涵 144

第四节 艺术美 147
1. 纯粹艺术的类型 147
2. 艺术形象与同质媒介 150
3. 艺术抽象及其在设计中的应用 153

第五节 生态美 156
1. 生态美的构成 157
2. 生态美的理论意义和实践功能 158

第五章 符号表现论 161

第一节 符号与传播 161
1. 语言与文化传播 161
2. 两种符号学理论 165
3. 表象符号与推论符号的区别 169

第二节　建筑语言与产品语言　　　　　　　　　　　　170
　　　　1.建筑语言的研究　　　　　　　　　　　　　　171
　　　　2.产品语言的构成和应用　　　　　　　　　　　176
　　第三节　产品造型的符号学规范　　　　　　　　　　　181
　　　　1.语构学要素及其规范　　　　　　　　　　　　181
　　　　2.语义学要素及其规范　　　　　　　　　　　　184
　　　　3.语用学要素及其规范　　　　　　　　　　　　187
　　第四节　商标与广告的形象设计　　　　　　　　　　　189
　　　　1.商标的形象设计　　　　　　　　　　　　　　189
　　　　2.广告策略与广告形象　　　　　　　　　　　　195

第六章　风格变迁论　　　　　　　　　　　　　　　　　201
　　第一节　风格范畴的内涵　　　　　　　　　　　　　　201
　　　　1.我国关于风格的理论　　　　　　　　　　　　201
　　　　2.西方的风格理论　　　　　　　　　　　　　　204
　　　　3.建筑风格论　　　　　　　　　　　　　　　　206
　　第二节　中国器物风格的演化　　　　　　　　　　　　208
　　　　1.传统建筑的风格特征　　　　　　　　　　　　209
　　　　2.陶瓷器皿和家具风格　　　　　　　　　　　　213
　　　　3.传统器物风格的范畴说　　　　　　　　　　　217
　　第三节　西方工业产品风格概略　　　　　　　　　　　220
　　　　1.工业产品风格的变迁　　　　　　　　　　　　221
　　　　2.各国产品风格特色　　　　　　　　　　　　　228
　　第四节　装饰的审美趋向　　　　　　　　　　　　　　231
　　　　1.装饰的由来　　　　　　　　　　　　　　　　231
　　　　2.装饰与审美心理　　　　　　　　　　　　　　235
　　　　3.现代装饰的趋向　　　　　　　　　　　　　　236

参考文献　　　　　　　　　　　　　　　　　　　　　　　241
作者后记　　　　　　　　　　　　　　　　　　　　　　　243

导 言

　　一位设计教师，在让学生回答对设计作品的印象和评论时，最不愿听到的评语大概就是"美"或"不美"了。因为在人们的概念中，这是一个过分笼统而又难以捉摸的字眼。"美"可能是指一种感官的愉悦或生理的满足，也可能是一种赞赏心态的流露或个人趣味的偏好。在日常语言中，当人们饱餐了一顿佳肴之后，可以称之为"美食"、"美味"；当人们褒扬一种善行或人品时，也可以称之为"美德"、"美名"。在这里，"美"既可以作为表达感官快适的强形式，也可以成为伦理判断的弱形式。但这些与美学中的审美价值却相去甚远。

　　审美关系反映了人与外在世界关系的和谐和丰富性。审美活动是在人摆脱了直接危及生存的困扰之后，取得的活动空间和精神自由。所以，当人从日常的实践态度转入审美态度时，他关注的就不再是切身利害和物质欲望的满足，而是与人类自我意识相关联的生命体验、生活意义和人生价值了。他把自己的生活和环境作为自我创造和自我实现的活动和结果，作为自己的作品来观照和感受。在审美感知中，一般说来视觉和听觉具有特殊的重要性，这不仅是因为它们可以获得整体的知觉经验，而且具有多种感官的普遍化功能。以致歌德夸张地写出了"用触觉化了的目光巡视，用视觉化了的手指触摸。"的诗句。（《罗马哀歌》）。然而对于产品和环境的感受，还与人的触觉、运动觉、平衡觉、温湿度觉、嗅觉以及力度和把握感觉相关联。审美经验主要是由形象直观而获得的形式感受、意义领悟和价值体验。它是以情感为中介，知性与想像力自由活动的结果。这就使得它重于意会而难以言传。

　　美学即是研究有关审美活动规律的学科。作为哲学的一个分支，美学富于形而上追求和思辨色彩；作为新兴人文科学，美学不断吸收着文化人类学、心理学和社会学的研究成果，使它的研究更注重科学方法的运用。那么，美学何以能摆脱审美经验的那种难以言传的困惑，而取得对审美规律的认识呢？主要是利用分析和综合的方法，将事物从感性经验上升到理性概念。再从概念抽象上升到思维具体。分析方法的运用，把浑然的整体分解为不同的组成要素，从而区别出它们的不同质的规定，进一步找出要素间各种内在的联系。然后通过综合揭示出系统整体的作用机制

和活动规律。美学所考察的系统，是以审美感受性为中介的，形成主客体之间的相互作用。其作用结果在主体方面表现为审美经验，在客体方面表现为它的审美价值。傍晚的一片荒漠与河流，在诗人的眼里通过审美感受力便成为："大漠孤烟直，长河落日圆"（王维《使到塞上》）的意象。审美价值是客体满足主体审美需要的量度。

设计美学是一门应用美学，它在科技美学研究的基础上，具体地探讨设计领域的审美规律，设计形态具有审美要求，这对于现代设计师来说是不言而喻的。因为早在包豪斯设计学院的时代，就提出了工业产品要做到耐用、经济和美观的要求。这已经家喻户晓，深入人心。然而，把审美作为产品的一种功能规定，对于有些设计师说来，在思想上还不够明确。现代产品所具有的使用价值，远远不止于单纯满足人们物质生活的需要。因此，产品的精神功能，包括符号认知效用和审美效用，便成为提高产品使用价值的重要内容。审美功能不仅直接提供了消费者在使用产品过程中的某种精神愉悦和满足，而且成为传达产品功能目的和整体价值的一种表现手段，这就为商品的展示和信息传播提供了最直接和最有力的途径。

设计美学以审美规律在设计中的应用为目标，旨在为设计活动提供相关美学的理论支持。设计美学的理论，一方面具有渗透性和融合性，它不能与设计原理和形态构成理论相隔绝；另一方面它又有相对的独立性和学术完整性，不因审美经验的分散性而失去理论的方向。因此，在研究中需要避免两种倾向：一种是脱离理论的整体联系，把设计整体的审美特性肢解为色彩美、质地美和形式美等等，以色彩和形态的构成理论取代设计美学的研究；另一种是脱离设计实践，用形而上的玄想把设计变成一种美文学。正像一位建筑学家对于英国作家罗斯金的建筑评论所说："罗斯金先生的思想，在幻想艺术的诗歌中飞翔得够高的"，"但是，它们不能降落到简单的无诗意的构造细部上来"[1]因为他完全忽视了建筑本身所要求的结构完整性和功能适用性，却专注于建筑表面的某些虚饰。

设计师为什么要读"设计美学"呢？这首先是由于设计活动中审美特质所具有的特殊复杂性和综合性，使得设计师的审美素质和创造力的培养，离不开对审美规律的认识。一个设计师素质的高低，有匠气和灵性之别。这是由于思想境界、知识结构和感悟能力的不同造成的。任何杰出的设计师都会形成自己设计的哲学观和美学观，都要取得对设计的某种规律性的把握。富有灵性的顿悟，并不完全是先天的秉赋，还要依靠后天的大量学习和思索。创造力的发挥作为一种机遇，也会偏爱有准备的头脑。

[1] 彼得·柯林斯.《现代建筑设计思想的演变》.北京：中国建筑工业出版社，1987，第313页。

也许有人要说,"设计师的审美感受力和创造力,主要是在设计实践中培养和提高的,它不能靠某种书本知识而取得"。然而,审美作为一种感性和理性相交融的活动,并不单纯局限于对色彩或空间形态感受的精微,还与整个社会的文化底蕴和时代氛围相关联。设计作为社会生产活动的一个环节,不仅是一种技术实践活动,也是科学和艺术的结合。它更加需要对于科学技术和艺术创作有一种本质的领悟和规律的认识。这就是为什么在产品形态的千变万化中,形式美只具有从属的意义,审美价值不能成为一种孤立的追求,功能美才是产品功能与形式变奏中的主旋律。

设计美学有助于设计师从美学的视野,加深对于设计历史和设计原理的理解。设计史为设计原理的开拓提供了历史借鉴。我国古代具有丰富的造物和建筑的美学思想。《老子》提出了宇宙本体论的道,以一系列的事例说明"有无相生"、"虚实互补"的空间观念。"埏埴以为器,当其无,有器之用",为器物和空间的造型原理指明了方向。计成在《园冶》中提出的天人合一观和系统观表现了"虽由人用,宛自天开","巧于因借,精在体宜"的造园思想。使得"江南园林,小阁临流,粉墙低亚,得万千形象之变。白非本色,而色自生;池水无色,而色最丰。"(陈从周《说园》)从而意境生发,情趣盎然。可谓"造物之妙,悟者得之"(明·谢榛语)。王夫之提出的"文因质立,质资文宣"的文质关系论,对于功能与形式之间的互补和转化作了生动的阐释。如此等等,不一而足。

在欧美工业设计的历史中,功能主义设计理论曾经提出了"实用就是美"的观点,造成过两种不同价值范畴的混淆和理论的简单化。"形式依随功能"还是"形式依随感觉"或"形式依随情感",反映了不同时代的设计理念和美学主张,但也留下了理论的缺憾和思索余地。在产品风格的千变万化中,人们提出了不同的分析视角,究竟产品风格是"作为市场竞争的手段"或"欲望的镜像替代物",还是"作为一种新的生活方式的表征",抑或"作为不同的世界图像和秩序的传达"?在产品语义学和符号学的探索中,人们提出了"设计师的工作究竟是基于产品的意义呢?还是功能?"以及"设计产品就意味着创造一种使用方式"?还是"设计产品就意味着设计一种语言"?设计美学应该在这些历史悬念的梳理中,取得符合时代要求的阐释。

审美趣味和消费时尚是不断发展变化的。面对激烈的国际市场竞争,也许有人会说,"还是紧跟市场不断应变来取得设计的成功吧"。然而市场是人创造的,只有依靠设计创新才能开拓市场和创造市场,以取得占有市场的主动权。众所周知,市场机制本身具有两面性,它可能产生对消费需求的误导,因此文化取向便具有克服

市场机制负面效应的作用。在这里，设计的文化取向与市场取向可以有机地结合在一起。设计美学将有助于开启通向现实生活的思想之门。它告诉我们，设计创新的成功是以先进性和社会接受能力二者的兼顾为基础的。至于如何从事审美创造，也并非一个"变"字所能囊括。在设计实践中，人们会经常发现那些"张冠李戴"、"喧宾夺主"或"画蛇添足"的败笔，就是因为他们违背了设计美学的基本规律。

设计美学把产品系统与人的关系作为考察的中心，由于人的需要的多层次性，决定了产品功能效用的多层次性。所以任何设计产品都是实用、认知和审美三种功能的复合体。尽管三者所占比例，视具体情况而不同，然而以符号认知功能为先导、以实用功能为取向和依托、以审美功能为表现手段和精神追求的原理是共同的。它把传统的功能设计的原则转化为使用与外观的统一和实效性与表现性的统一。根据系统论的原理，产品的结构、功能和形式之间存在相互多重对应的关系。广大消费者日益增长的需求是设计灵感取之不尽的源泉。这就为形式自由度的发挥开辟了广阔天地，也使人们更好地理解审美价值的相对性和产品形态不断发展的原理。

当今是一个呼唤名牌产品和名牌设计师的时代，也是一个追求物质文明、生态文明与精神文明同步发展的时代。在充满竞争的国际市场中，品牌关系到市场占有率，关系到经济的发展，关系到社会主义中国的国家形象和中华民族精神的重塑。设计师是创造品牌的开拓者之一，肩负着重大的历史使命。在科技进步愈益走向趋同化的今天，市场的竞争越来越成为文化的竞争。设计美学，作为一种感性文化的人类学，正在逐步融入整个设计文化、企业文化和商业文化之中。设计作为社会生活的组织形式，在塑造着人的生活方式和生活环境。人创造环境，环境也在创造人。在设计中，美的呼唤和心灵的感应，将促进物质文明向精神文明的转化，并推动着生态文明与物质—精神文明的同步发展。

"在限制中才显出大师的本领,只有规律才能够给我们自由"

——歌德《自然和艺术》

第一章 形态构成论

在诸多有关设计的定义中,前乌尔姆设计学院第二任院长托马斯·马尔多那多(Thamas. Maldonado)的界定最具有美学的意味。他说:设计是"确定工业生产物形式特性的创造性活动"。[①]这就是说,工业产品的形式特性是产品完成形态的整体特征,它直接关涉到人的使用方式和产品功能的发挥,所以是设计师关注的焦点。当然,产品形式是功能的物质载体和结构的外在表现,脱离了功能的定位和结构的组合,便无法确定产品的形式特性。有关产品形式与功能、结构的联系正是设计形态学研究的内容,也是设计美学首当其冲的问题。那么,究竟什么是形态学?我们不妨从这个术语产生的源头加以考察。

形态学(the morphology)的研究,首先出现在生物学领域。1753年瑞典博物学家林奈(c.von Linné 1707—1778)发表了《植物种志》,他以一种万古不变的观念对植物种的类型作了划分。1809年法国生物学家拉马克(J.B.de Lamarck 1744—1829)在其《动物学哲学》中系统地提出了生物进化的学说,并创造了"生物学"一词。在此之前,德国大诗人兼博物学家歌德(J.W.Goethe 1749—1832)提出了"形态学"(die Morphologie)的概念,把生物体外部的形状与内部组织构造联系在一起。由此人们说,生物形态学是研究有机体结构形态的科学。生物形态学通过对动植物的机体结构及其外部形状的关系,来了解它们的不同类型和特征。

与此相呼应,在艺术学研究中也出现了类似的观点。德国艺术批评家赫尔德(J.G. Herder 1744—1803)首先从心理学和发生学的角度提出了对于艺术形态的划分。他在批评莱辛(G.E.Lessing 1724—1781)的《拉奥孔》一书时指出,对于绘画和诗的区分,关键不是在空间结构和时间结构的差别上,而是在人的感知方式上。对于造型艺术作品的感知具有同时性和整体性,而对于文学作品的感知,则像对于歌曲的感知那样,不仅是前后相继的,并且要靠蕴含在语言中的特殊精神力量来产生激发作用。由此,他把艺术划分为视觉的、听觉的和触觉的,并且认为雕塑是触觉的而非视觉的艺术。

另一方面,赫尔德把艺术看作是人的知识和技能的统一体,认为"人按其本性是艺术家","人类所创造的东西即是自由的、高尚的人类艺术。"[②]他指出,所谓自由的艺术,

[①] V.Margolin R.buchanan.设计理念.美国:麻省理工学院出版社,英文版.1996.25页
[②] 莫·卡冈.艺术形态学.北京:三联书店,1986.60页

就是能确立和保障人的实际生活自由的那种创造性劳动形式,它们是效用与美、功利意图与审美意向的有机统一。依次划分,人创造的第一种自由艺术便是建筑艺术。第二种自由艺术便是园艺艺术,包括人所培植的一切自然物。第三种自由艺术则是服装艺术,属于这一类的还有持家艺术,妇女是从事这种艺术的代表。第四种自由艺术是男人从事的各种活计。第五种自由艺术则是语言,诗是最初的语言艺术,尔后产生了雄辩术、造型和音乐等。

赫尔德对艺术形态的划分,现在看来有些是比较幼稚的。但是,它却抓住了艺术起源与社会生活实践的联系,并且预示了黑格尔美学的历史主义观点。在赫尔德之后,也出现过从艺术媒介的物质结构方面来区分艺术类型的方法,以及从时间构成和空间构成的角度进行区分的方法,到黑格尔(G.W.F.Hegel,1770—1831)时期艺术世界的结构分析与历史分析已经融合在一起了。

19世纪以来随着工业文明的发展,艺术形态学的研究与工业生产实践建立了联系。德国著名建筑师森培尔(Gottfried.Semper,1803—1879)在《应用艺术和结构艺术的风格》一书中,把工业产品风格作为一种审美形态进行研究。他的学生和追随者法尔克(Falke)则在《艺术手工艺美学》(1883年,斯图加特版)一书中说明:所谓自由艺术与实用艺术(即受制约的艺术)之间并没有明确的界限,艺术王国到处都是一样的。在此以前,莱姆克(Leimck)的《通俗美学》(1865年莱比锡版)便批驳了对实用艺术的轻蔑态度。为了适应科学技术发展的趋势,他把实用艺术称为"技术艺术"或"效用艺术",说明它们与建筑艺术具有类似之处。其后,德·维特·帕克(D.W.Park)在《艺术分析》(1926年纽约/伦敦版)一书中指出,建筑是一种最引人注目的工业艺术。美与效用的关系同艺术与生活的关系是并列的,前者不是生活本身,而是生活价值在想像中的实现。实用艺术的美不是它们被实际运用的价值,而是想像中的一种效用潜能的价值。一幢美的房舍是对房舍的理想。美的艺术和功利艺术同样来自生活,并反映生活的需要。

与上述观点相呼应,塔本贝克(Tabenbeck)在《美的宗教》(1898年莱比锡版)一书中,进一步提出了审美可见性艺术和审美有序性艺术的概念。所谓"审美可见性艺术"是指绘画、雕刻和文学这类具有再现现实能力的艺术,而音乐和建筑等艺术则不具有再现事物的能力,它们所体现的是审美有序性原则。审美有序性渗透到人们的整个生活中,成为人们组织生活的一项原则。从这种意义上讲,人人都是艺术家,因为他们都具有对秩序感的追求。

显而易见,对艺术形态学的研究始终受到实用与审美、物质生产与精神生产相互关系的困扰。这说明对于设计产品的形态,尤其是建立在现代工业基础之上的工业设计产

品的形态研究，不能单纯从艺术的观点去考察。也就是说，应该把设计形态作为一种独立的领域来研究，以区别于单纯审美的艺术形态，又区别于纯理性产物的科技形态。然而，对任何人工形态的研究，又都离不开对于大自然的学习和借鉴，因为自然物是一切人为事物的存在前提和根源。

第一节 自然形态与人工形态

各种自然物的存在和运动都具有一定的结构、形式和秩序，其中蕴含并体现出一定的自然规律。当你把一颗石子投入池塘，塘面便会随着石子溅起的水花而泛起环形的波纹，并均匀地向四周扩散开去。这是一种波的传播方式，它以涟漪的飘荡成为物理现象的一种外在演示。同样，当夏日滂沱的阵雨过后，你观察从屋檐落下的水滴，它在重力的吸引和空气阻力的抗拒下形成特有的头大尾小的球面与锥面的结合体，展示出空气动力学的流体形态。这些都是自然形态现象。

1. 自然形态的情感内涵与功能启示

人类对于大自然充满热爱之情，因为它不仅是人类生存的依托，也是构成人们生活的天地。人们咏唱日月星辰，也赞颂田园山水。它们不仅体现了大自然的和谐和有序，而且在与人的生活联系中被人格化了，赋予了人的意义。孔子说："知者乐水，仁者乐山。知者动，仁者静"（《论语·雍也》）。山的磅礴雄伟、重峦叠嶂和水的九曲洄流、潮回汐转都可以成为君子人格的象征。"千岩竞秀，万壑争流"。在晋代画家顾恺之(约公元345—406)的眼里，山峰和溪水不仅具有生命和灵性，而且具有与人情感交流的契合。

《周易》卜辞中有"介于石，不终日，贞吉"。即使连无机物的石头也可以成为观照的对象。峰石硬朗的质地和粗犷秀拙的形姿为历代文人雅士所玩赏。宋人杜季阳在《云林石谱》一书序中指出："天地至精之气，结而为石，负土而出，状为奇怪……虽一拳之石，而能蕴千年之秀。"对于峰石的形象特征和气势，人们用瘦、皱、透、漏、清、丑、顽和拙八个字来品评鉴赏。①瘦指峰石的苗条多姿，风骨磊磊；皱指石身起伏不平，能看到有节奏的明暗变化；漏指石身里边有孔穴上下相通、脉络连贯；透指玲珑多孔穴，前后能透过光线；清则指具有阴柔的秀丽之美；丑是富有奇特的滑稽感；顽是有坚实浑厚的阳刚之美；而拙是富有质朴、痴阔之感。对自然之石的观照丰富和发展了人对自然形态的感受力。

与无机界相比，有机界是一个更加色彩纷呈和生意盎然的世界。人们欣然观赏鸟类

① 刘天华.画境文心.北京：三联书店，1994.149页

体态的轻盈、孢子的优雅自在、硅藻和介壳的美妙、喇叭状蘑菇的憨态可掬、花卉的五彩缤纷和鸟儿羽毛的色泽斑斓都是在自然界演化过程中逐渐形成的。英国艺术史学家贡布里希(E.H.Gombrich, 1909—?)指出：自然界中动植物形体上特有的图案向人们表明，有机体呈现出某些式样的可见图案必定是有其用处的。自然界中存在两种彼此相反的变化趋势：一种是动物形成的伪装图案，其目的是为了不被别的食肉动物发现；另一种则是动物形成的醒目图案，其目的是为了吸引对方的注意力。[①]前一种图案具有模仿动物栖息地环境色的特点，使自己混迹于背景之中。后者通过色彩的艳丽和斑纹使同类易于辨认，以便结群觅食或求偶。(图1-1)实际上，两者都是发挥一种信息功能。例如在峨嵋山下，有一种枯叶蝴蝶。当它阖起两张翅膀的时候，便像长在树枝上的一片干枯了树叶。谁也不去留意它，谁也不会瞧它一眼。它收敛了自身的花纹、图案，隐藏了粉墨和彩色，逸出了繁华的花丛，变成一片憔悴的、甚至枯黄的、如同死灰颜色的枯叶，以此隐匿在枯枝败叶之中，求得保护和生存。

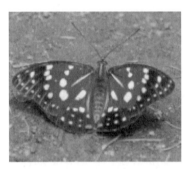

图1-1 蝴蝶色彩的演化激发了人们对色彩信息功能的探索。
(《高丽亚那》杂志第10卷3期2002年，韩国国际交流财团出版)

然而，生物的演化并非出于自身目的意识和选择，而是由于生理变异和遗传繁衍在自然的选择作用中实现的。人们用"物竞天择，适者生存"这句话对达尔文的"进化论"作了高度概括的表述。

在生物的每一个个体之间，存在着不同的偶然性的变异。这种变异可能适应于环境条件而有利于生物的生存，也可能不适应于环境条件而不利于生物的生存。产生有利变异的生物容易存活，并在生殖中将这种有利的变异遗传给下一代，而产生不利变异的生物则不宜生存，从而被淘汰。形成自然的选择，使适应者一代代生存下来，并在遗传中使有利变异不断保持和积累起来。由此生物便沿着适应环境的方向不断进化。自然选择的创造作用在于通过环境对生物发展的影响，使生物不断产生出新的类型。这是生物的变异、环境的淘汰和物种的遗传相互作用的结果。

[①] 贡布里希.秩序感.杭州：浙江摄影出版社，1987.12页

美丽的花卉是在跟昆虫的信息联系中逐渐发展起来的。颜色鲜艳的花卉容易为蜜蜂和蝴蝶所发现，通过蜜蜂采蜜而达到授粉作用，便使花朵鲜艳的植株得到更多的繁殖。这种信息联系渗透在整个自然界当中，它是自然界保持和谐的主要根源之一。同样，美丽的鸟类是与性选择密切相关的。色彩艳丽的孔雀容易求偶，从而容易得到繁衍并逐代遗传下来。

自然形态在形成的过程中受到统一尺度的规律作用，这种尺度关系是同地球引力场相联系的，例如树木的生长便无形地受到引力作用的制约。尺度是质量和数量的统一。各种生物形态的美，都是与它自身的生物种属的特点相关联的。每一种属都有自身的尺度，从而构成特定的和谐。图1-2所示为植物叶脉的韵律，人们很早便注意到植物形态的这些特征，并将其作为装饰图案的题材(见图1-3)。同样，动物也是按照自己种属的尺度来塑造物体。如每一种属的蜘蛛都有它自己的织网方法，不同种属的燕子的营巢建筑术也有其种属的差异。但是它们不能超越种属界限，不能使自身的筑巢本能多样化，这是动物本能与人的创造活动的根本区别。

图1-2 自然界的渐变韵律

图1-3 古希腊陶瓶植物纹饰的韵律

生物机体的完整性以及机体各部分之间相互联系的统一性，是构成美的形态特征之一。在生物进化的过程中，经历着分化和整体化的过程。差异造成分化，分化使生物的形态产生多样性；共同性保持着它们的整体联系，而这种整体化又给这种多样性带来统一。

适应是自然界中生命体普遍存在的现象，它是生物对于环境和生活条件的趋附作用。藻类是水中的浮游生物，它是呈球状流线型的，这种球状对称性反映了机体的生活方式，即它的被动性，它的自由悬浮状态；水的动力学决定了球形这一美的初级形式。而在水里生活的动物，一般都有适宜在水中游动的梭形身体，有发达的尾部。可是具有这种形体特征的并不一定是鱼类，也有爬行类的鱼龙以及哺乳类的海豚、鲸等。适宜于陆地生活的动物，一般都有能支撑体重的发达的四肢，有防止水分过分蒸发的皮肤。这种适应不仅表现在形体构造上，而且表现在生理功能、行为方式和生活习性等方面。生物生命活动的适应性提高了生物对外界的功能作用。

对于自然形态的功能机制具有的启示作用，人们经历了一个历史的认识过程，开始只是零散的和外在的了解，例如热带有一种像荷叶似的浮在水面上的花卉叫王莲，它的叶子背面有许多粗大的叶脉构成骨架，其间连有镰刀形横隔。叶子里的气室使叶子稳定地浮在水面上。王莲叶的直径可达1.5米至2米，一个五六岁的孩子坐在上面不会下沉。建筑师受到王莲叶子的启示，设计出具有薄膜结构的建筑造型。1851年作为伦敦国际博览会会场而兴建的水晶宫，便是由园艺师兼建筑师的帕克斯顿(J.Paxton，1803—1865)设计构思的。他用钢架和玻璃建成了这种结构，全部为预制构件，在现场进行装配。这一展厅体积庞大，结构轻巧，而内部宽敞明亮，为现代建筑的发展开辟了道路(见图1-4)。

随着科技的发展，人类拥有的技术设备日益复杂和繁多，然而它所发挥的功能

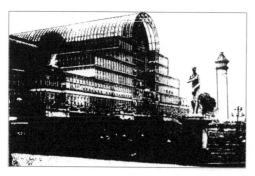

图1-4 水晶宫的外观和室内景象

性、可靠性和效率性却远远不能满足物质生产和社会生活的需要。特别是有些装备体积庞大、成本昂贵、操作困难,更增添了人们使用的不便。另一方面随着生物科学的进展,生物世界的奥秘不断被揭示了出来。各种生物在亿万年漫长的进化过程中,形成了它们的生命组织和活动能力。在生存机制、能量转换、信息识别等方面,许多生物所达到的效率、速度、灵敏、可靠和精巧都会令人叹为观止。由此使人们探索的目光转向了生物界,于是产生了仿生学。

仿生学作为一门独立的学科是20世纪60年代出现的。[①]它将研究生物系统的结构特性、能量转换和信息过程中获得的知识,用来改善和创新产品的技术功能和结构原理,这是一种生物模拟的方法。从生物现象和过程中抽取出适用于技术系统的原理和结构,作为发展新技术的重要途径之一。

例如蜻蜓和蜜蜂等昆虫都具有复眼,它们是由成百上千的视觉单位组合在一起的,构成了一个半球状的视野。当蜻蜓在空中飞舞,花簇草丛在眼下急速移动时,它看到的不是景物的连续运动,而是分隔开的单一"镜头"。这就提高了它对时间的分辨率。应用这一仿生学原理制成了光学测速仪,可以更精确地测量运动物体的速度。

鱼类或海洋动物是游泳能手,它的流线型体形适合在水中快速游动。箭鱼在水中穿梭的最大速度可达30米/秒至35米/秒,即每小时能游上百公里。对鲔鱼体形的分析表明,鱼的厚度相当于其长度的28%,这是一种阻力最小的形状。若其厚度减薄,虽然形状阻力可以减小,但它的磨擦阻力却会大大增加;而若厚度大于长度的28%时,磨擦阻力虽然可以减小,但形状阻力却又大大增加。由此可见,它的体形正是长期适应环境和生物进化取得的成果(见图1-5)。原来的潜艇采取一般舰船的造型,在水下时航速较慢。现代核潜艇便是按照海豚或鲸的轮廓和比例来建造了。由此,使它的航速一下子就提高了20%至25%。

在自然形态中,最富于情感意蕴最具亲和力的便是人体了。人常常把自身的比例视为最美的

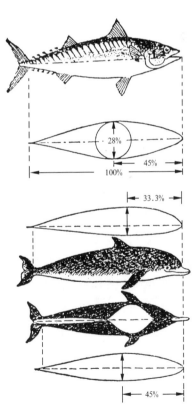

图1-5 鲔鱼和海豚(下)的流线型体形

① 王书荣.自然的启示.上海:上海科学出版社,1978.2页

比例，力图按照人的尺度去构筑周围世界。罗丹(A.Rodin, 1840—1917)说："人体，由于它的力或者由于它的美，可以唤起种种不同的意象。有时像一朵花：体态的婀娜仿佛花基，乳房和面容的微笑，发丝的辉煌，宛如花萼的吐放；有时像柔软的长春藤，劲健的摇摆的小树。"[①]法国建筑家柯布西埃(Le Corbusier, 1887—1965)以人体比例为基准和尺度，使建筑模数化。其中既着意于建筑尺度与人的适应性，同时也包含了对人体美的模仿和赞赏。

2. 人工形态的构成

人工形态是指人工制作物这一形态类型，它是由天然形态的物质材料经过人的有目的的加工而制成。作为两种不同类型的物质形态，不论是自然形态的东西还是人工形态的东西，它们都有自身的物质特性，并且服从于一定的自然规律。因此，物质性便是这两种形态取得统一的基础，它们都是占有一定时空而存在的物质实体。

人工形态与自然形态的不同之处则表现在以下三个方面：首先，人工形态的东西是人们有目的的劳动成果，直接用于满足人的某种需要，因此它的存在具有符合人的目的性的特点。而自然形态的东西并不以符合人的目的性作为存在的前提。如果说自然状态也有某种合目的性的话，那么也只是一种符合自然演化的"目的性"，即具有某种对自然界的适应能力，从而保持了它的自然存在。其次，作为人的劳动成果，人工形态必然打上了劳动主体——人的烙印。它使原来是自在的自然成为一种"人化的自然"，成为由人的能动性改造了的人工自然。因此，它具有人的主体性特征。主体性反映了人作为活动主体所具有的需要、目的、意向和心理特征。这种特征通过主体的活动而凝结在产品中，转化为一种静止的物质属性。再次，由于人的生产活动都是在一定的社会关系中进行的，所以使人工制品都具有一定的社会性，成为特定社会文化的产物。这就使人工形态总是随着社会历史的变迁而演化。

从一般系统论的观点看来，任何人工产品都是由各种材料按照相应的结构形式组合起来的系统，以实现特定的功能。在这里，材料、结构、形式和功能成为任何人工产品所不可缺少的构成要素。其中，材料是产品的物质基础，结构是产品内部不同材料的组合方式，形式是产品材料和结构的外在表现，功能则是产品与外部环境的相互作用，从而构成了对人的一定效用。

材料

制作任何产品都需要利用一定材料，做木器家具离不开木材，盖房子离不开砖瓦、

[①] 罗丹. 罗丹艺术论. 北京：人民美术出版社，1978. 62页

钢筋、水泥或玻璃。老子说："朴散则为器"，即整块的材料经过分割，然后才能加工成各种器具。产品的生产过程就是把材料由"朴"转化为"器"，由素材转化为产品要素的过程。材料本身也有自然形态和人工形态的区分，人工合成材料是由天然原料加工提炼出来的。作为产品构成的物质要素，材料可以区分为结构性材料和功能性材料。前者组成了产品的结构实体，后者作为基础性的功能构件发挥作用，它们共同形成了产品的物质载体。

材料是结构的基础。历史上不同材料的运用往往标志着不同的生产力水平和时代特征。从新石器时代到青铜时代，反映了冶炼技术的产生和生产力发展的不同阶段。青铜器具往往脱胎于陶器。青铜是铜锡合金，熔点较低，可以锻造或熔铸。春秋战国时青铜已用于烹饪器、食器、酒器、水器、乐器、兵器以及生产工具的制作。

新材料的出现，为产品结构的变革提供了物质前提。现代建筑的产生，正是基于19世纪工业生产为人们提供了足够的钢铁材料，由此出现了钢筋混凝土的建筑结构。正如包豪斯设计学院创始人格罗皮乌斯(W.Gropius，1883—1969)指出的："新型人造材料——钢、混凝土、玻璃——积极取代了传统的建筑原材料。它们的刚度和分子密度都提供了建造大跨度的几乎是空透的建筑物的可能性，前代的技艺对此显然是无能为力的。这种结构体积的巨大节约，本身就是建筑事业中的一种革命。"①

材料的选择对于产品的工艺性能、质量特性以及市场效果具有重大影响。产品的创新往往首先是从材料的选择上突破的。如传统的保温瓶都是玻璃镀银制品，但玻璃这种材料容易破损，而且镀银要消耗贵金属。若改用铬镍合金的不锈钢制作保温瓶胆，则具有轻便、不怕碰撞、加工工艺设备简单且结构形式可以多样化的优点。由此可以使保温瓶产品完全实现更新换代。同样，利用钢管、压合板或硬质发泡塑料可以构成形态各异的座椅，它们可以适应不同的场合和不同的消费者(见图1-6)。

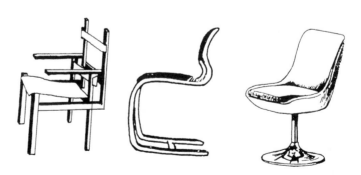

图1-6 不同材料构成的形式迥异的座椅

① 格罗比斯.新建筑与包豪斯.北京：中国建筑工业出版社，1979.汪流等编.艺术特征论.北京：文化艺术出版社，1984.179页

产品设计在材料的运用上，一般存在三种不同的趋向：其一是返朴归真：适应于当代生态观念，运用天然材料并保持它纯朴的宜人性质，如原木家具保持木质的天然质地、纹理和色泽，给人一种温馨、质朴和自然生态特性的感觉。其二是逼肖自然：利用可以大量生产的人工合成材料来模拟和仿制天然材料，如用人造革模仿天然皮革，用人造丝模仿真丝制品，以维持人们对传统材料的感觉，取得对新的人造材料的认同。其三是"舍弃质感突出形式"：20世纪60年代以后，材料工业迅猛发展，各种新材料和复合材料层出不穷，它们的形态相近而性能各异，透明的不全是玻璃，闪亮的也不都是金属。于是出现了后现代派的设计趋向，放弃对质感的追求，而着重于色彩、形式的变化。

结构

产品中各种材料的相互联系和作用方式称为结构。产品总是由材料按照一定的结构方式组合起来的，从而发挥出一定的功能效用。木材可以做成桌子，也可以做成椅子。它们的材料虽然相同，但由于结构方式不同，便具有不同的功能。同样，椅子可以用木材制作，也可以用塑料或金属材料制作，在这里材料虽然不同，但只要结构类似，都同样可以发挥椅子的功能。这就是说，一方面产品结构是与材料密切相关的，任何结构的构筑都要依靠一定的材料，材料是结构的物质承担者；然而另一方面产品的功能则是由结构决定的，结构是产品的物质功能的载体，它是实现产品物质功能的手段集合。图1-7所示为功能相近而结构不同的吸尘器。

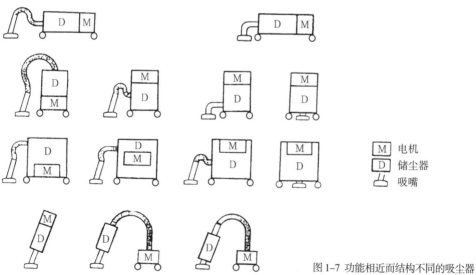

图1-7 功能相近而结构不同的吸尘器

产品的结构一般具有层次性、有序性和稳定性的特点。所谓结构的层次性，是指根据产品复杂程度的不同，它的结构可能包含零件、组件、部件等不同隶属程度的组合关系。例如汽车可以分为车身、底座、发动机、操纵装置等部件，而发动机又可分为汽缸、活塞曲柄轴等组件，活塞上又有活塞环等，由此形成结构的多层次性。在这种隶属关系中，上位结构体的功能是靠下位结构体实现的。前者作为手段的构件正是后者的目的，因此两者之间存在手段和目的的转化。

结构的有序性，是指产品的结构要使各种材料之间建立合理的联系，即按照一定的目的性和规律性组成。这种有序性体现了合目的性与合规律性的统一。产品设计和生产过程就是将产品的各种材料由无序转化为有序的过程。有序性是产品实现特定功能的保证。产品的消费过程则是产品结构由有序到无序的过程，由此丧失了它所具有的功能而报废。

结构的稳定性，是指产品作为一个有序的整体，无论处于静态或动态过程中，它的各种材料之间的相互作用都能保持一种平衡状态。因此在结构设计中要充分考虑到构件受力的变形、受热的膨胀、运动的磨损以及各种外界的干扰所产生的影响。结构稳定性是确保产品功能可靠性和人与产品的安全性的保证，从而在产品寿命期限内发挥其功能。

结构作为功能的载体，它是依据产品的功能目的来选择和确定的。例如，洗衣机的功能是对衣物的洗涤去污，实现这一功能的技术方法是多种多样的，既可以利用拨轮的转动或滚筒的运动产生水的涡流来洗涤，也可以利用超声波振动产生水压的变化来洗涤。不同技术方法的实施需要有与其相应的产品结构来保证。前者要用电动机驱动，以带动洗衣桶下部的拨轮或滚筒，而后者则不用电动机，只用气泵、风量调节器和空气分散器来形成超声波。也就是说，同一种功能可以由不同的结构和技术方法来实现，在产品结构与功能之间并不存在单一对应的关系。通过产品结构的演化可以反映出科技发展的历程。此外，同一种结构也可能具有多种功能效用。例如一个杠杆结构，既能实现力的放大，也能产生位移的变化。因此，功能与结构之间是双向多重对应的关系。

形式

产品的形式是材料和结构的外在表现，即由一定形体、色彩、质地等产品外观的物质要素所构成，它可以直接为人所感知。产品只有通过形式才成为人的知觉对象，使人对它产生认知的和情感的反应，由此发挥出它的物质功能和精神功能。形式，作为产品造型的结果，可以发挥信息传递的作用，由此构成一种符号或产品语言。它以造型手

段告诉人们：这个产品是什么，有什么用途，怎样操作和意味着什么，从而使产品实现与消费者的对话。形式是产品发挥认知和审美功能的依据，也是产品外观的决定因素。

对产品形式的选择，首先受其材料和结构特性的影响，不同的材料或结构形态就会产生不同的外部形式，正是从这种意义上说，形式是产品材料和结构的外在表现。但是，并非任何产品的结构都能在外观形式上得到充分的表现。例如，收音机和录音机内部不同，而外部形式却大体相似。

那么究竟是什么决定了产品的形式呢？从哲学原理或自然辩证法的高度上说，与形式相对应的范畴是内容，即形式与内容组成了表达事物特性的一组范畴。对于产品设计来说，产品的内容这一概念，并不止局限于产品的材料和结构，还包括产品的功能。产品的功能不仅包括实用的物质功能，还包括精神功能。这就是说，决定产品形式的因素包括产品的材料、结构、实用功能、认知功能以及审美功能等诸多因素，同时它还受到工艺技术和经济可行性的制约，因为技术、经济因素是商品生产的重要条件。

从内容与形式的主从地位上看，内容决定形式，形式是为内容服务的。然而从它们的相互联系上看，任何形式都是内容向形式的转化，而任何内容又都是形式向内容的转化，它们之间具有相互依存和转化的关系。这就是说，一方面形式本身具有相对的独立性，它可以单独发挥自身的作用；另一方面形式又直接取决于并影响到内容。这一点具体表现在：形式总是受制于材料、结构和物质功能的要求，但同时它又积极地影响到产品物质和精神功能的发挥。

当产品的材料、结构类型和实用功能已经确定时，形式在技术条件的制约下所允许的变化范围称为形式的自由度。形式自由度为设计师在产品造型中发挥创造性提供了活动天地。不同类型的产品或构件具有不同大小的形式自由度。如技术限制极大的麻花钻头、鼓风机叶片等，其形式自由度是极小的，它们完全由技术性能决定了其尺寸的大小和形状的特征(见图1-8)。然而台灯罩或花瓶则有足够大的形式自由度，因

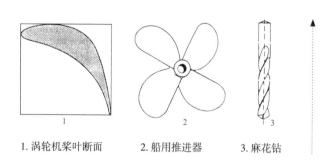

1. 涡轮机桨叶断面　　2. 船用推进器　　3. 麻花钻　　　　图1-8 纯技术形式

为它们的技术限制很小而审美功能的要求又很高。在依据功能原理确定形式时，仍然会有不同的选择和考虑。如西餐用的叉子，究竟是直把的叉子(A)符合功能要求，还是弯曲的叉子(B)更符合功能要求呢？不同的设计师可能有不同的解释(见图1-9)。

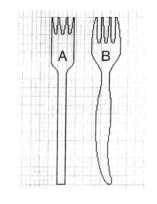

图1-9 两种不同形式的西餐叉子，哪种更符合功能原则？

功能

产品的功能是指产品通过与环境的相互作用而对人发挥的效用。它是产品动态系统产生一定活动方式的能力，即将一定的输入转化为特定输出的能力。自然系统如植物，它的功能是通过叶子的光合作用、呼吸作用和根部的吸收作用，与自然环境进行物质的、信息的和能量的交换；而人造系统则是直接为了满足人的某种需要，它的功能专指对人发挥的效用。离开了人的需要，产品便失去了存在的价值。生物对环境的生态效应也是对人的一种功能，这一点却往往没有为人所意识到。

任何一个产品，在设计时首先要对其功能作出明确定义。这样做，才能明确揭示出这一产品功能的内涵和要求。例如，钟表是指示时间的，它也可以报时、定时等；洗衣机是洗涤衣物的，它可以用水湿洗，也可以用化学制剂干洗。把详细的功能定义作为问题提出求解，便可以获得一系列的产品技术方法和结构方案。产品功能的具体化，可以表现在不同的性能指标和技术规格上。只有当这些性能指标和技术规格与人的需要相关联时，它们才具有功能的意义。

第二节 人的感知特性与完形理论

任何产品都是为了满足人的需要而设计制作的，所以都要与人打交道。产品作为一种物质存在，构成了人的生活和劳动环境以及人的使用对象。对于产品作为人的使用对象的意义，马克思曾经指出："产品之所以是产品，不是它作为物化了的活动，而是作为活动着的主体的对象。"[①]对象性是人的活动的根本特点，也是人的审美活动的特点。人的审美活动总是以一定对象为前提。人与外部世界的联系是通过五官感觉实现的。正是在与对象的接触中，人才形成了感知觉。感知与活动的结合，形成了人的各种心理感受，其中包括情感的和审美的体验。因此了解人对产品的感知特性，成为设计美学不可缺少的知识前提。

① 马克思.《政治经济学批判》导言，见《马克思恩格斯选集》第二卷.北京：人民出版社，1972.94页

1. 感知觉与感受性

感觉是客观事物的个别属性在人脑中的直接反映。它是由外界的刺激直接作用于人的感觉器官，引起神经冲动，由感觉神经传导到脑的相应部位而产生的。由于分析器的不同，感觉可以分为视觉、听觉、嗅觉、味觉、肤觉等。感觉是人的认知活动的基础，它使人对周围环境产生现实性体验；各种复杂的心理现象如知觉、想像、思维等都是在感觉经验的基础上产生的。同样，感觉也是审美感受中不可缺少的一种基本心理要素，它也可以引发人的某些生理快感。

知觉以感觉为基础，它是由感官刺激引发的、经过组织化的个人经验，形成对客观事物的总体属性和各属性之间相互联系的整体反映。在知觉中，主体受到过去经验的制约，并伴随着自己的选择和理解。当人感知一个熟悉的对象时，只要感觉到它的个别属性或主要特征，就可以根据以前的经验而知道它的其他属性和特征，从而完整地知觉它。如果感知的是未曾经验过的或不熟悉的对象，那就要依赖感觉，在对象各种属性及其相互关系的制约下，获得具有一定结构的、完整的知觉映象。

知觉具有整体性，它可以是由单一分析器形成。如视觉对图形的把握或听觉对音乐的把握；也可以是不同分析器共同作用而形成的，既有视觉作用也有触觉、肤觉或动觉等的介入，它们共同构成一个统一的知觉整体。对实用性设计产品的知觉具有多感官联合作用的特点，这是感知设计产品与感知纯艺术品的一个显著区别。

人对空间和物体的知觉是随着人的活动而形成的。在几何学的形态构成中，是由点的运动开始，点的运动构成了线，线的运动构成面，面的运动构成三维的立体，从而形成了几何空间。然而人对于物体形态的知觉，其发展过程却是按照相反的方向进行的。婴儿开始学习爬行，再到抓住一定物体站起来，便已经频繁地进行对环境的探索。这时最先展现在儿童眼前，让他用手、嘴唇、目光触及的就是呈体块形态的物。因此，对于儿童心理来说，在时间和空间中展开的四维要素是最具体的实在。儿童在时间过程中，是从对体的辨认到对面的辨认，然后到对线和点的把握。这样由三维要素、二维要素向一维要素过渡，越舍象一层，事物就越抽象起来。也就是说，就知觉的抽象而言，面是比体更高的层次，而对线或点的观察，则是层次更高的操作。[1]这便是人的知觉心理的发展过程。

感觉的模式

在人的同一个感官中，由外界刺激形成人的统一的经验时，其中各种刺激之间相互会发生作用。由此形成了感知的刺激模式，其中包括时间模式和空间模式。

[1] 中川作一. 视觉艺术的社会心理. 上海：上海人民美术出版社, 1991. 18 页

当连续的刺激先后作用于感官时，便形成刺激的时间模式，它包括以下三种作用：

(1)累积作用：当非常微弱的光长时间作用于视觉时，在时间上产生积累而能发挥刺激效果。

(2)融合作用：当灯光明灭即通断时间短于1/20秒时，我们会看到灯光不再一明一灭地闪动，而是连续亮着。这是一种融合效应，因为人对光的视觉后效所持续的时间已经占据了灯熄灭的时间间隔。动态影像和电影便是利用人的视觉后效的持续作用造成前后映象的融合。

(3)适应现象：同一个感官上加有一连串相同的刺激时，就会造成后来的刺激作用减弱。例如日常生活中对光的适应或暗的适应等。

当感官各部分同时受到不同刺激时，便产生出刺激的空间模式，它也存在三种不同的作用：

(1)空间的累积和扩散：一个光点若要使人能看到，需要在视网膜上有一定数量的刺激点，这称为空间的累积。在黑色背景上白色方块看上去要比白色背景上同样大小的黑色方块稍大些，这是白色方块区域引起的视网膜兴奋在一定程度上溢出周围网膜区域的结果。这种空间上扩大的感觉称为扩散现象(见图1-10)。

(2)空间融合：不同色块的接近程度影响对视觉的刺激状态，当观察距离加大时，不同的颜色会合在一起。运用这一原理，法国新印象派(即点彩派)发明了点绘法，不用调色板调色，而在画布上直接画出各种纯色的点，靠观众视觉的空间融合产生一种生动的视觉形象。

(3)同时对比：同一个灰色圆环，在暗的背景下显得亮，而在亮的背景下则显得暗，这是由于对比产生的相对感觉(见图1-11)。

图1-10 白色方块引起空间扩散，显得比黑色方块大　　图1-11 同时对比造成灰色环左边显得浅右边显得深

感受性

由物理的能量刺激如光、音响、作用力等，可以引起人的感觉经验。心理物理学便是研究刺激能量形式与人的感觉经验之间的关系。究竟多大的刺激才能引起人的感觉，这便涉及一个概念，即人的感觉的绝对阈限。它表示人从无感觉到开始感觉到某一刺激时的强度。心理学上将绝对阈限定为有一半次数(即50%)能被人感知的最低刺激强度。

在日常生活中，更重要的不是这种绝对感受性的量值，而是能辨别不同刺激量引起差别的感受性。例如，同时看到两个发光的灯泡，或者先后看到两个不同的灯泡，能够辨别出哪一个亮哪一个暗？或者当同一个灯泡的亮度产生变化时，是否可以察觉出来？这种能为人辨别的差别的最小量值称为差别阈限。在心理学同样规定为该刺激的差别有一半的次数(50%)被感知出的量值。差别阈限也可以叫刺激增量，它与整个刺激强度之比保持为一常数：

$$\frac{\Delta I}{I} = \frac{刺激增量}{刺激强度} = K(常数)$$

这一感受性规律称为韦伯定律，它表明对于某一定物理刺激量，当它产生变化时，所能被人觉察的变化增量与该刺激量之比保持着恒常关系。例如对于一个50磅的物体，其差别阈限为1磅。也就是说，另一物体至少是51磅时人们才能觉察出两者重量的不同，而对于100磅重的物体，另一物体为102磅时才能觉察出两者重量的变化。

对于不同的物理量，韦伯常数各不相同。例如，对于2千赫音响其韦伯常数为1/333，即听觉对差别的辨认极为敏感；而对于咸味3克分子/每公升其韦伯常数为1/5，即味觉非常不敏感，当差异达到原来的20%时，两者相差70倍才能分辨出来。

对于产品的造型来说，体面或色彩的分割、主体与边缘的呼应等，都涉及整体与细部的比例关系。按照韦伯定律，箱体尺寸变化时，其变化增量的感知是与箱体尺寸相关联的。当整体在尺寸上有所调整时，若要使人对其分割或主从关系保持同一的感觉印象，那么细部的变化与箱体体量之比，其对数值应保持一常数。这一规律称为费希纳定律。

$$\log \frac{\Delta I}{I} = K(常数)$$

知觉恒常性与空间异向性

在我们眼前展现的视觉空间，具有与物理空间不相同的质。因为人的视觉空间是对应于人在真实生活中的行为而形成的。这种行为信息的结构化便影响到人的视觉空间，它是在人的生活过程中逐渐确立的。视觉空间产生的一种明显作用便是知觉的恒常性。例如在我们面前15米远的距离处有一辆汽车，当它向前开到30米远距离时，在我们看来它仍然还是同样大小，并没有突然缩小。然而它在我们的视网膜上的成像实际上已经缩小了1/2。在视网膜成像不断变化的过程中，我们的知觉映象却保持不变，这便是视觉恒常性。同样，当一扇门打开不同角度时，它在我们视网膜上的成像呈不断变化的四边形，但是我们仍然把门知觉为一个矩形。

知觉恒常性是随着人在环境中的活动形成的。婴儿在出生后的几个月中，他所看到的不是单一的空间，而是以自己身体为中心的多空间系列。当他开始接触到各种物体时，才把物体的空间关系知觉为一个相互联系的整体。随着探索环境活动半径的扩大，才在活动范围内形成知觉的恒常性。但是如果我们从高楼上往下看，即使只有30米高，地面上的物体看着却显得很小，远比在地面上距离30米所看到的物体小得多。这就是说，在垂直方向上我们的视知觉恒常性失效了。这是因为我们缺乏在不同高度上活动的习惯。

由此也引出了人的视觉空间的异向性特征，即视觉空间根据方向的不同而具有不同的质。例如一个各边均为10厘米的立方体，我们看上去便觉得高度方向上略长。这是一种纵向放大的视觉现象。这种空间异向性现象不仅存在于三维空间中，而且在两维平面上也如此。在平面上如何分出上下呢？这就是说，当纸平铺在桌面上时，离我们近的一端作为下，远的一端作为上，连接上下的线即为纵线，与其垂直的则为横线。对于这种面的异向性，也是由于我们的视知觉在这种"视文化"中培养出来的结果。

2. 人对产品的感知方式

对于设计产品和纯艺术品，人们的感知方式是不同的。一幅绘画作品只是一个视觉对象，正如达·芬奇所说："绘画涉及眼睛的十大功能：黑暗、光明、体积、色彩、形状、位置、远和近、动和静。"[①]这就是说，绘画所运用的是一种视觉媒介。这种同质媒介有其特定的接受感官的限制，它不能传达其他感官的信息。正如音乐是运用听觉媒介那样，它只能通过音响而诉诸人的耳朵。因此，艺术作品是以其自身的同质媒介构成的，它限定了艺术作品感知方式的质的类型和特点。

① 达·芬奇.论绘画.见《西方美学史资料选编》上海：上海人民出版社，上卷.1987.246页

然而设计产品却与艺术作品不同,它作为现实生活中的一种物质存在和人的使用对象,是与人的多种感官相联系的。各种感官经验的相互作用,在知觉中形成一个有意义的统一体,从而丰富了人的知觉经验。在这里,许多感官的感觉只是作为一种生理上的刺激,而知觉则是指向空间环境和事物整体及其符号意义的。对于这一点人们普遍缺乏足够的了解,格罗皮乌斯1956年出版的文集《建筑,通向视觉文化的道路》一书中,仍然把造型看作一种视觉语言,便可以说明人们对空间体验的感官途径不甚明了。

产品所作用的感官系统如下:

感知觉	器官	实例
视觉	眼睛	产品外部形式、色彩
听觉	耳朵	工作噪声、空气振动
平衡觉	耳内前庭系统	车辆平稳度
运动觉	肌肉、筋、关节中的感受器	运动器械及车辆
味觉	舌	口腔及牙齿防护用具
嗅觉	鼻	芳香气味产品、塑料
把握感	手	工具、操纵装置
触觉	手/皮肤	产品表面
力觉	肌肉应力感受器	物体重力
温度觉	皮肤	辐射热、材料工作温度
湿度觉	皮肤	产品表面及环境空间
痛觉	皮肤	质量问题引起伤害

艺术作品在感知方式上的同质化和感官作用的单一化,把人的知觉经验引入一个纯粹的精神空间,从而形成艺术接受的观念化和虚幻化。例如绘画艺术是将存在于三维空间的实体关系转化为二维空间的意象表现,画家将空间环境的感官印象和心理体验以视觉媒介凝聚在平面的视觉形象中。因此可以说绘画是以人对图形的视错觉为基础的。它把现实事物虚幻化了,成为平面上展示的观念形态的东西。这种图像只有人才能辨认和作出心理反应,而动物不会产生认知反应。

设计产品却存在于真实的三维空间中,它构成了人与环境的现实关系,由此产生出一个现实性主题,它把人带入生活领域和体验空间。W·施奈德(W.Schmeider)在《感觉与非感觉》一书中指出:在人与环境的关系中,存在不同类型的感觉。可以区分出三种空间感觉类型:第一类是行为空间的感觉,包括触觉、生命感觉、运动感觉和平衡感觉,这些感觉与人的意志相关联,直接影响人的行为意向在活动过程中的实现;第二类是愉悦空间的感觉,包括嗅觉、味觉、视觉和温度觉,它们与人的情感相关联,直接影响到人的愉悦性体验;第三类是含意空间的感觉,包括对比例或色调的感觉、完形感觉、象征(思维)感觉和认同感,它们与人的认知活动相关联,直接影响人们对事物意义的体验。当然,这些空间感觉是相互联系的。[①]

[①] 施奈德.感觉与非感觉——建筑与设计中塑造的可感受环境.德国建筑出版社,1987.

空间感觉在环境设计中最为突出。例如道路的设计，从行为空间感觉上涉及道路的通达、地面的不同质感和铺设，它们可以起到引导和阻止通行的作用；从愉悦空间感觉上说，步行路尽量设在地面上，这里温度适宜、有青草气息和花香，增加人的愉悦感受；从含意空间感觉上，把行人区设计成由"线"(道路)和"点"(场所)组成的连贯形态，利用点与线的结合，由不同功能、尺度和性格的对比给人提供一种"塑形的体验"。当人从狭窄的小巷转入宽敞的广场，或从令人压抑的街道进入开阔的立交桥时,可以使人在不断变换中体验到一种收缩和扩展、压抑和轻松、开敞和封闭的心理历程。此外还要避免临时性开辟的路线，以免把完整的空间割裂成若干毫无意义的景观，影响人们的感觉体验。①

3. 完形理论

在知觉领域，完形心理学首先对人的视知觉进行了系统地研究，并取得一定效果。完形(格式塔 die Gestalt)概念的产生，可以追溯到19世纪。德国物理学家马赫(Ernst Mach，1838—1916)在他的《感觉的分析》(1885年)一书中谈到空间形式和时间形式的感觉时,把空间模式如几何图形和时间模式如曲调都看作是感觉。他认为，这些空间形式和时间形式的感觉与其构成元素无关。例如，一个圆可以是白色的或黑色的，是大的或小的，而丝毫无损于它的圆形性质。他证明，无论怎样改变视角，对客体的视知觉是不变的，如不论从哪个角度看桌子仍然是桌子；一支曲调即使改变了速度，在听知觉中仍是同一曲调。

艾伦费尔斯(C.Von.Ehrenfels,1859—1932)进一步提出了完形质(die Gestaltqualität)的概念。他在1890年发表的《论完形质》一文中指出，知觉是以个体感觉之外的某种东西为基础的，例如一支曲调便是一个完形质，当用不同的琴键演奏时，听起来它还是同一支曲调。所以，一支曲调并不取决于组成它的各个单独的音高。若让12名听众同时听一首由12个乐音组成的曲子，规定每一个人只听取其中的一个特定的乐音，这12个人的经验相加的和决不会等同于一个人听整首曲子所得到的经验。这就是说，完形质不能由各种感觉要素的集合来说明，而已具有了独特性质，是由心理作用于知觉结构所创造的。

完形心理学是由德国心理学家韦特墨(Max Wertheimer, 1880—1943)开创的。在一次度假的火车上，他产生了关于运动视觉实验的想法。于是他在法兰克福大学装备了一个速示器。这是一个密封的灯箱，由两条细缝投射出交替出现的光线。当交替的时间间隔超过200毫秒时，人们看到两条光线是相继出现的，先看到一条，然后看到另一条。若两条光线之间的交叉间隔很短，人们看到的便是两条连续不断的光线。在这两种情况

① 孟奇·凡登堡.城市硬质量景观设计.北京：中国建筑工业出版社，1985.18页

之间有一个最适当的交替间隔(约为60毫秒),这时人们看到光线是从一条缝移向另一条缝来回移动。韦特墨称光线的这种来回移动为似动现象。其实这种现象人们早已知道,但是缺乏对它的解释。

完形心理学是适应自然科学变革的产物。当时由于物理学接受了力场的概念,力场是具有空间广延性的结构实体,而不是被看作个别元素作用的总和。因此,在心理学中也出现了这种反对原子主义的倾向,力图从整体结构上理解知觉现象,主张人在意识经验中的结构完整性是心理现象最基本的特征。1912年韦特墨发表了《关于运动知觉的实验研究》,成为这一学派产生的标志。①

对于知觉形式的组织,完形理论认为:人的视知觉是集中在视觉域中一部分事物上的,这部分称为图形,而其余的部分则称为背景。由此,视域中形成了图形——背景的分化。图形和背景在知觉的性质上不同。图形趋向于轮廓更加分明、更好定位、更加紧密和完整;而背景则显得不确定和模糊不清。图形处于背景之前,而背景在图形后面以一种连续不断的方式展开。图形和背景是由轮廓线区分开来的,轮廓线实际上是图形和背景所共有的,但它被知觉属图形。当视线转移时,图形和背景发生颠倒,轮廓线便从一个图形转换到另一个图形上(见图1-12)。

人所知觉的事物可能是由不同的刺激物构成的,它们之间的组合一般依据以下原则:②

接近组合:彼此紧密接近的刺激物比相隔较远的刺激物有较大的组合倾向。这种接近可能是空间的,也可能是时间的。即使是不同感觉形式之间的也能组合在一起。如闪电过后出现雷声,人们便把两者知觉为同一事件,当设备出现电火花同时嗅到焦糊气味,也会知觉为一个短路事件。

相似组合:彼此相似的刺激物比不相似的有更大的组合倾向。相似意味着强度、颜色、大小、形状等属性上的类似,如同一色泽或形式的家具常被看作一套组合。

图1-12 图形与背景的分化

① 舒尔茨.现代心理学史.北京:人民教育出版社,1981.280页
② 克雷奇等.心理学纲要.下册.北京:文化教育出版社,1981,62页

良好图形组合：所谓良好图形，是指它的构成成分可以沿着已经确立的方向连续下去，或者导致整体的对称或平衡，或有助于形成一个更加紧密而完整的图形以及形成在一个共同方向上的运动。从信息量的角度来说，对良好图形的知觉组织所需的信息量较少。如一个对称的图形，其中一半是另一半的镜像，当你知道了一半时，也就了解了另一半。

组合中的竞争与联合：在每一种刺激模式中，有些成分既可能存在某种程度的接近，也可能存在某种程度的类似或适应于良好图形的成分。各种成分之间在构成组合时可能由一种关系转化为另一种关系，这里存在组合之间的不同结合与竞争。例如原来属于接近组合的两根直线会由于两端加有水平线段而形成趋合组合。(见图 1-13)在伪装艺术和动物的保护色中可以发现各种组合倾向之间的竞争，这是以一种构形掩盖另一种构形的范例。

图 1-13 组合之间的竞争造成新的图像。左边为接近组合，右边却变为趋合组合

整体与部分的关系：知觉的基本形式是由它的组成部分的模式决定的。因此，只要各部分的模式保持不变，即使其组成部分发生显著变化，整体仍保持不变。如在不同的音阶上演奏同一支乐曲，听到的仍然是同一首曲子，因为音符之间的关系保持不变。由方形或梯形砖块砌成的圆形花坛，它的圆形是不会改变的。

参照系的影响：在判断事物的知觉特性时，人们通常依据一个标准或参照系，对应它去判断事物的特殊性质。当判断一个物体的大小时，往往会与它同组的其他物体的大小进行比较。若两个同样大小的圆处于不同的组合中，当作为参照系的同组的圆都比它大时，便容易对它产生小的错觉；而当作为参照系的同组的圆都比它小时，便容易对它产生大的错觉(见图 1-14)。

图 1-14 参照系对知觉的影响

知觉定势：定势是行为的准备状态，知觉者的定势影响他对知觉的组织。知觉定势首先在注意中表现出来，注意是意识对情境中某些部分有选择的集中，其中受定势的影响。定势主要由过去的经验和知觉者的需要、情绪、态度和价值观念所决定。一般人们容易看到过去见过的东西或者当前所期待的东西。这使知觉更迅速有效，但偶尔也妨碍现实的知觉，使人看不清现实的世界。与过去的经验相比，新近发生的经验对定势会产生更大的影响。

完形理论可以较好地说明人的审美经验和艺术所具有的表现性。一个外在事物如何能激发和表现人的情感？这个问题涉及心物之间的关系，就是说在外部的物理现实与人的内部心理结构之间，一定具有并能产生某种同一性的东西，否则外在事物无法唤起某种内在的心理反应。过去的移情说是用联想主义的观点来解释审美现象中的情感反应。认为当人看到建筑物中的立柱时，从以往的经验中会体验到身体承受压力时的感觉，这时把自己的动觉体验移到立柱身上，也就把反抗压力时激起的情感投射到外界事物中。由于这种情感的移入才使外在事物获得了某种情感的表现性。移情说的这种解释过于外在化，它无法说明事物之间的内在联系。而完形理论则从两者之间找到了某种对应物。

韦特墨指出，由于人对事物表现性的知觉具有非常明显的直接性和强制性，所以它不可能是学习和联想的结果。人们看一场欢乐的舞蹈，那种欢乐的情绪看上去就直接存在于舞蹈动作中。早在对似动现象的研究中，他就提出过大脑皮质活动是一种定型的整体过程。既然人经验得到的真动和似动是一样的，那么两者的大脑皮质过程必定也是类似的。

完形心理学的另一位奠基人苛勒(W.Köhler，1887—1967)在《完形心理学原理》(1947，纽约)一书中将上述观点概括为：经验到的空间秩序在结构上总是和作为基础的大脑过程分布的机能秩序是同一的，这一理论称为同形论(The Isomorphic thory)。它说明，在刺激和视觉之间并不存在一一对应的关系，而是知觉经验的形式与刺激形式之间的相互对应。这一理论也可称为异质同构论。因为人的心理过程与外在世界的物理过程在性质上是不同的，但它们之间却存在一种结构形式上的对应关系。同样，由不同形式构成的圆，它们都具有圆的完形特征(见图1-15)。

图1-15 不同形式的圆都具有圆形特质

在我国传统美学思想中，庄子崇尚的"天人合一"便包含自然的结构状貌与人的心理的某种契合即心物对应的观点。庄子用"凄然似秋，煖然似春，喜怒通四时，与物有宜而莫知其极"（《庄子·大宗师》）来形容"古之真人"的情绪特征，其中"凄然"、"煖然"既是对真人之情的描绘，也是对自然的情感表现性的描绘。这种"天人合一"正体现了天人之间建立在异质同构基础上的情感和审美上的合一。到刘勰的《文心雕龙》，更进一步突出了外物的情绪表现性与主体情绪反应之间的对应关系："是以献岁发春，悦豫之情畅；滔滔孟夏，郁陶之心凝；天高气清，阴沉之志远；霰雪无垠，矜肃之虑深。岁有其物，物有其容；情以物迁，辞以情发。"（《文心雕龙·物色》）自然物的物容、物色由自身的状貌产生与人的心理的对应，由此而形成它的情感意味。

当代美国德裔美学家阿恩海姆(R.Arnheim,1904—?)运用完形心理学进行了大量艺术心理学和美学研究。他提出了视觉思维的概念在于强调视知觉本身具有理解能力，能够进行选择、简化、抽象、分析和综合等操作。知觉具有整体性，同时是对事物中力的式样和结构的把握。而造成事物表现性的基础正是一种力的结构。"表现性乃是知觉式样本身的一种固有性质。""一根神庙中的立柱，之所以看上去挺拔向上，似乎是承担着屋顶的压力，并不在于观看者设身处地地站在了立柱的位置上，而是因为那精心设计出来的立柱的位置、比例和形状中就已经包含了这种表现性，只有在这样的条件下，我们才有可能与立柱发出共鸣。而一座设计拙劣的建筑，无论如何也不能引起我们的共鸣。"[①]这便是对表现性的一种心理同构的解释。

第三节 技术形态与艺术形态

技术和艺术，分别从属于物质生产和精神生产的不同领域。但是它们又作为构成要素，共同融入了设计产品之中。德国美学家本泽(M.Bense，1910—1990)曾经把物质对象区分为四种类型：自然对象、技术对象、设计对象和艺术对象。他通过以下三种特性对它们作出了不同的界定：即固有性、确定性和预期性。[②]所谓固有性，是指自然天成的；所谓确定性是指依据某种客观规律来制作和发挥效用的；所谓预期性是指事先对其功能效用有明确预期和规划。自然对象是天然固有的，而其他对象则是由人工制作的；技术对象是依据自然规律构筑的，其技术制作和功能的发挥具有确定性。同时它又是按计划目标制作的，具有预期性；设计对象同样是按计划目标制作的，也具有预期性。但它还具有审美效应，由此产生了某种不确定性。艺术对象同样具有审美效应的不确定性，然而它与设计对象的区别之一在于具有不可重复性，此外还具有非预期

① 阿恩海姆.艺术与视知觉.北京：中国社会科学出版社，1984.642页
② 徐恒醇编译.广义符号学及其在设计中的应用.北京：中国社会科学出版社，1992.115页

性，往往诉诸于直觉和灵感，这也是它与技术对象和设计对象的不同之处。由此可见，设计对象的特征处于技术对象与艺术对象之间。认识技术和艺术的特性，成为把握设计的一个理论前提。

技术和艺术的概念是一种历史的范畴。也就是说，在不同的社会发展阶段，人们对于这些概念有不同的理解，因此它们所涵盖的内容随历史的发展而变化。在古代，普遍存在"技艺相通"的观点。《庄子·天地》篇有"能有所艺者技也"。技艺一词在希腊文中为"technē"，它不仅指工匠的技能，也指艺术活动的技巧。随着机器生产的出现，技术与科学的结合使技术与艺术的分离日趋显著。到了20世纪初工业设计运动的兴起，又提出了"艺术与技术——新的统一"的口号。

不同物质对象特性表

物质对象	固有性	确定性	预期性
自然对象	√	×	×
技术对象	×	√	√
设计对象	×	×	√
艺术对象	×	×	×

1. 技术的产生和历史的发展

技术，作为物质生产的手段，它的形成和发展必然与社会物质生产的发展相平行。技术是人对自然界有目的性的变革，它反映了人作为自然界的一部分，对整个自然界的能动关系。从史前人打制石器等工具制造活动起，便出现了技术，它使人与自然界脱离开来。技术的作用是把天成的自然转化为人工自然，这种变革首先受自然规律的制约，需要遵循自然规律进行。但是，它又是为满足人的需要，产生于社会性生产活动之中，它的发展必然受社会的控制和调节，成为社会生产活动的重要一环。

在古代，技术是人的手艺、技巧、技艺和技能的总称。在当时，生产力水平极为低下，技术活动主要是依靠人类长期积累的经验和技巧，它所运用的物质手段比较简陋。人们对技术的理解便着重于技术中的主体因素。《说文》中称："技，巧也，从手支声。"《庄子·天地》篇中说："通于天地者德也，行于万事者道也，上治人者事也，能有所艺者技也。技兼于事，事兼于义，义兼于德，德兼于道，道兼于天。"这里一方面说明，艺术对于技术具有一定依赖性，另一方面"技"又与"道"相通，它反映出某种客观规律的必然性。

古希腊哲学家亚里士多德(Aristoteles，公元前384—322)曾经把技术看作是制作的智慧。随着工程技术的发展，古罗马人不只看到了制作的实践的方面，也看到其中包含着知识的虚拟的方面。到18世纪，法国启蒙思想家狄德罗(D.Diderot, 1713—1784)在《百

科全书》中列入了"技术"这一条目。书中指出：技术是为某一目的共同协作组成的各种工具和规则体系。也就是说，技术既是一种知识体系，又包含了一定的目的、社会参与性、作为工具知识和设备的硬件以及规则、方法等软件。

德国技术哲学家德苏瓦尔(F.Dessauer, 1881—1963)从苏格拉底(Sokrates, 公元前468—400)的技术概念中引伸出技术的以下六种特性：其一，任何技术的形成都是以某种自然知识为先导的，尽管这种知识可能极其原始和粗陋。当知识越丰富时，技术成果就越趋于完善；其二，一切技术的对象都是依据人的目标选定的；其三，在技术操作者的观念中，首先产生出活动结果的表象或意念；其四，当具有了一定的自然知识，并为实现某一目标而从事技术活动，便可获得成果。在这里，知识成为实现目标的工具；其五，成果的取得并非随意或偶然的，而是以自然知识为依据，按某种客观规律进行的；其六，技术具有适应于目标的目的性和价值。①

在分析了技术构成中包括知识探索、发明创造和加工制作三种要素以后，德苏瓦尔进一步提出了对技术产品的三项规定：

(1)符合自然规律：技术产品的取得及其功能的发挥，都不能超出或违背自然规律，这是作为技术存在物的基本特性。

(2)目标的设定：技术产品只有符合于人的目的，它才体现出它的技术性。在这里，人类的需要和欲求成为先于技术过程的目标设定。目标和目的的区别在于，建筑的目标不是房屋，而是居住。

(3)加工，即生产劳动，是实现技术产品必不可少的条件。

在人与自然界之间，一方面存在着人类无限发展的需要和欲求，另一方面存在着作为利用和加工对象的大自然。技术正是沟通两者的中介和桥梁。技术在理性意识的指引下，将天成的自然变成人工的自然，由此来满足人类的各种物质需要。技术活动的原动力正是由这种关系所触发的。技术活动的创造性，就在于它把这种可能性转化为新的现实性。技术成果一方面实现了人的目的，另一方面又超出了理性目标的局限，取得了某种并非理性所能预料的效果。

技术曾经推动了科学的形成和发展。由土地丈量技术发展出几何学，由古代建筑技术形成了力学。最初的科学知识是从技术经验中总结出来的。以瓦特(J.Watt, 1736—1819)蒸汽机的发明为标志，科学开始发挥对技术的推动作用。因为离开了热力学概念的指导，蒸汽机的改进和内燃机的发明都是不可能的。近代自然科学的产生和工业革命的兴起，开创了大机器时代的生产。过去依靠经验丰富的技师的技能才做到的事，现在利用机器很容易就办到了。

在手工业生产中，手工工具是供个人使用的，它虽然可以专门化并达到某种完备的

① 吴火，徐恒醇主编.技术美学与工业设计.天津：南开大学出版社，1986.69页.姚锦清译.技术制作与艺术制作

形式，但这些形式就是它的发展极限了。例如手斧、锤子等，千百年来保持着同样的形式。然而，机器生产的能力却可以得到无限的发展。因为首先它使劳动过程社会化了，使各种技术专业和生产部门不断地联合起来而相互促进；其次，自然科学的应用，又使技术的不断革新成为不可避免的事。在工业技术中，人的技能和技巧的作用相对地减弱，机器和工具的作用增强了。这时技术的物质手段成了技术的主要标志，由此人们也把技术看作是物质手段的总和。

现代科学和技术的相互渗透和结合，使科学技术趋于一体化。这使技术活动的领域扩大了，技术进步涉及人类活动的一切领域，从物质生产到精神生产，从日常生活到精神消费，都离不开一定的技术设备和技术方法。其次，科学走在生产的前面，并成为技术的先导，技术中的科学知识会进一步加大。再者技术活动中的物质手段，不仅包括原来意义的工具、设备等硬件，而且包括用计算机控制活动程序和过程的软件。过去软件是存在于人的经验和技能之中的，现在却被物化了。由此，人们对技术的理解进一步深化了，也出现了各种新的技术定义。"技术是人类活动手段的总和"，"技术是科学的物化"，技术"是指人类在利用、控制和改造自然过程中，按照特定的目的根据自然与社会规律所创造的、由物质手段和知识、经验、技能等要素所构成的整体系统。"[①]

技术作为人的行为和肢体的延伸，它是实现人的目的的一种手段。对于技术的这种解释并没有错，但是它还远远不能说明技术的全部实质。因此，德国哲学家海德格尔(M.Heidegger,1889—1976)进一步从技术作为人与自然的中介是如何参与到对自然、现实和世界的构造中去的角度，把技术规定为一种展现方式。他说："技术不仅仅是手段。技术是一种展现的方式。如果我们注意到这一点，那么，技术本质的一个完全不同的领域就会向我们打开。这是展现的领域，即真理的领域。"[②]

从人对动植物的畜养来说，过去动植物还被看作某种独立的东西而存在，在现代技术中它们完全成了技术改造和控制的对象。人与自然的关系随着技术的进展在不断改变。在技术的视野里，世界上存在的一切都成了可供技术利用和改造的东西，其中技术目标之外的意义则无人问津了。这就把全部对象单一化和功能化，变成追求最大效益的目标。山峦成了供人采掘的矿场，森林成了木材供应地。现代技术进一步使人成为活动的主体，而把自然置于对象化的地位。生产作为技术展现，使自然朝向主体方面产出。由此造成对于自然的一种限定。这种限定实际上是双向的。也就是说，技术造成一种框架结构,它使人与对象两者之间相互限定，使双方只在技术的可用性方面相遇。这就说明，技术并非单纯是人的行动，其中也包括人与自然的互动关系和人的存在状态。

[①] 陈念文等主编.技术论.长沙：湖南教育出版社，1987年.14页
[②] 绍伊博尔德.海德格尔分析新时代的科技.北京：中国社会科学出版社，1993.24页

2. 艺术的形成过程

艺术的源头可以追溯到史前期。在19世纪末，西班牙阿尔塔米拉洞窟壁画的发现，把艺术的起源提前到两万年以前的旧石器时代末期。1940年，法国又发现了拉斯科石窟的史前壁画，由此把旧石器时代艺术遗存的发掘工作推向了高潮。山洞曾是史前人居住的地方，以后随着冰河纪的结束，草原向森林的推移，使史前人也逐渐离开了山洞。洞顶塌落的岩石逐渐把洞口封闭起来，由此保存下了这些洞窟壁画。在这些洞窟岩壁上画有野牛、驯鹿、马和猛犸象等，形象写实，栩栩如生。阿尔塔米拉洞窟的一幅受伤的野牛形象如图1-16所示。在岩壁上除了彩绘以外，还有大量线雕。这种石窟在欧洲已经发现108处，主要分布在法国、西班牙和意大利等地。此外，在欧洲还出土了122处旧石器时代的雕刻品和雕像。[①]最著名的雕像便是"威廉多夫的维纳斯"。这是一个没有面部细节和脚，而乳房和臀部肥大的小型石制雕像。

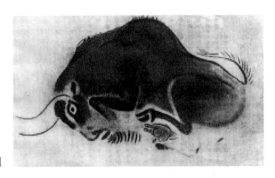

图1-16 史前洞窟壁画中的野牛图

其实，这些旧石器时代的绘画及雕像并非现代意义上的艺术品，它们的产生与史前人的生产活动，包括物质生产和人的生产都具有直接的联系。史前艺术所表现出的主体技能，即史前人对动物形象的感受力和表现力，无疑是在生产实践中培养起来的。然而，史前人所以要从事这些形象的创造，还与当时人们具有的巫术观念分不开。

史前人还不能把自己同自然界划分开来，对世界的理解存在某种歪曲和虚幻状态。当他们发现自身具有意识和精神现象时，也以类比的方法看待他们所接触的自然对象，特别是动物。这种类比产生了拟人化的自然观，即万物有灵论。由此产生了模仿巫术和感应巫术，认为通过模仿或接触可以感应出所希望的效果。巫术是史前人的世界观和社会实践的组织形式。在巫术观念中，不仅包括着原始宗教意识，而且包含着科学和艺术思想的萌芽。在史前人的氏族或部落中，巫师通过组织模仿巫术的操演进行生产和战争的准备。这些史前的原始艺术便往往是进行巫术模仿的遗迹。有些当

[①] 格拉季欧斯.《旧石器时代的艺术》伦敦版.1960.213~218页

时是绘制在人们居住地的,有些则是绘制在他们认为灵验的偏僻地方,甚至很难为其他人看到。

由史前艺术遗迹可以看出,其中已经具有模拟生活形象和立足情感激发的艺术要素。但在当时极其恶劣的生活条件下,这并非出于审美的动机,而仍然是为实用和生产目的服务的。但是巫术模仿却成了艺术形成的一种催化剂。正如芬兰艺术学家希尔恩(Y.Hirn,1870—1952)所指出的:"现代科学终于使人意识到模仿对于发展人类文化的极端重要性。艺术活动只有根据模仿的普遍化倾向才能理解和说明,这一点是无可争议的了。模仿是直觉本身存在的基本条件。通过模仿,以人作为衡量世界的一种尺度,对象被转变为精神体验的语言。"①对此,匈牙利著名哲学家卢卡契(G.Lukacs,1885—1971)进一步指出:"模仿是艺术的决定性源泉。正是模仿和激发的不可分割的联系,使人产生了一种全新类型的反映方式——审美。"②

卢卡契具体分析了洞窟壁画之所以会产生的特殊条件。这些动物形象是按照它们的自然特性并以个体写实的方式同时又是类型化地描绘出来的。这些野兽是史前人的狩猎对象,作为模仿巫术所涉及的是孤立的单个对象,因此壁画中没有对环境的描绘。绘画者一般既是猎人又是巫师,生产实践培育了他们独特的观察力和感知力。绘画成了一种专职活动,由此使他们练就出特有的艺术表现力。但是这种绘画并非出于艺术意图,而是由生存的渴望和对饥饿的恐惧,使他们产生对于对象的激情,并把这种情感升华为一种"艺术"能力。

同样,舞蹈的形成也是在史前阶段。然而,舞蹈是以人体为媒介的动态艺术,随着时间的推移,踪迹便荡然无存了,难以找到任何遗存和证据。著名音乐及舞蹈史学家卡特·萨克斯(C.Sacks)在其《世界舞蹈史》中指出:"作为一种成熟的艺术,舞蹈的发展是在史前阶段,这似乎是不可思议的。在文明破晓之际,舞蹈已经达到一定完美程度,没有任何艺术或科学可以与之媲美。这些过着野蛮生活的社会氏族,只有原始的雕塑、原始的建筑,还没有诗歌,却已经相当普遍地具有高度发展的优美的舞蹈传统了。这使人类学家也为之惊异。"③

古代舞蹈场面的描绘,见于我国青海省大通县上孙家寨出土墓葬群中的彩陶盆,盆的内壁绘有五人牵手舞蹈的图案,④见图1-17所示。其中三组舞者,以花纹相隔,画面规整,构图精巧。如果盆内盛上水,就像这些人在河边池旁婆婆起舞,生动活泼。经碳14同位素测定和树年轮校正,确定这一文物距今约5000~6000年。正是原始社会向奴

① 希尔恩. 艺术起源. 伦敦: 1900. 74~77页
② 卢卡契. 审美特性. 第一卷. 北京: 中国社会科学出版社, 1986. 318页
③ 苏珊·K. 朗格. 艺术问题. 纽约版, 纽约: 1957. 11~12页
④ 见《青海大通县上孙家寨出土的舞蹈纹彩陶盆》载《文物》1978. 第3期, 48页

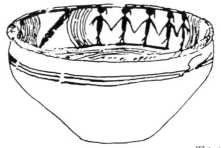

图 1-17 绘有舞蹈形象的彩陶盆

隶制过渡时期。从图中可以看出,当时舞蹈已经有了统一的服饰、严密的队形、整体的编排和富于变化的节奏了。在《诗经·陈风·宛丘》中,也记述了春秋时代陈国人舞蹈的情景:"坎其击鼓,宛丘之下,无冬无夏,值其鹭羽。"

从旧石器时代晚期洞窟壁画的写实倾向,到新石器时代摩崖壁画及陶瓷、织物纹样的几何化和抽象化,其间经历了人类精神能力的不断发展。可以看出,在史前艺术和原始艺术中,艺术对象与审美对象并非一码事。推动艺术产生和发展的首要原因总是与生存需要相关联的。

在古代西方,人们普遍把艺术看作是按照一定规则制作物件的本领,建筑雕塑、细木工、裁缝和手工艺都可以视为艺术。艺术家被当作手工人,他们的制作能力被看作是一种技艺。最初,音乐和诗并不包括在艺术中,因为上古时人们认为诗是预言者的事,而音乐是祭司的事。到希腊古典时期,音乐和诗才摆脱了巫术祭祀和神灵启示的神秘色彩而世俗化,成为情感的宣泄和抒发手段。在我国远古时代,巫术礼仪同样是以原始歌舞的形式进行的。进入奴隶制社会以后,统治者制定了作为典章制度的"礼",如"殷礼"、"周礼"等,来维护宗法和等级制度。由此确定了一系列人际交往的礼节仪式,以此来加强伦理道德情感。儒家倡导的"礼乐相济"的思想,发挥了巩固"礼乐合一"的作用,使音乐歌舞进一步纳入尊卑有秩的伦理秩序之中。强调以理义调节情感,做到情理交融。它的积极方面是使中国古代的艺术表现富于理性精神,而消极方面则是极大地束缚了中国艺术的自由发展。

在西方,经过古希腊、罗马艺术的繁荣之后,艺术曾长期沦为宗教的婢女。正如印度受希腊文化影响创作了堪称典范的佛教雕塑艺术一样,基督教也试图用艺术形象再现宗教故事,借以宣扬教义。从公元4世纪罗马君士坦丁大帝确立了基督教会在国家中的权力以后,教堂成了至高无上的场所,宗教题材成了艺术创作的重要内容。[①]意大利文艺复兴运动的兴起,逐渐使艺术摆脱了宗教的束缚,走向自律的发展。

在欧洲直到中世纪,在人们的观念中,创造只是神灵、上帝和造物主所独有的职

[①] 冈布里奇.艺术的历程.西安:陕西人民美术出版社,1987.58页

能。古希腊哲学家的柏拉图(Plato，公元前427—前347)认为，艺术是现实世界的摹本，现实世界又是理式世界的摹本，而创造则是神的职能。在犹太教—基督教的教义中，人作为上帝的造物，只能做上帝的奴仆。到文艺复兴时，则提出了诗人是第二上帝。因为他能创造合乎理想的东西。

18世纪德国启蒙运动以来，从文克尔曼(J.J.Winckelmann，1717—1768)、莱辛(G.E.Lessing，1729—1781)、赫尔德到歌德等人，进一步把艺术从手艺人的技艺提高到了洋溢着审美和精神价值的新高度，并且把实用艺术与纯艺术作了区分。文克尔曼潜心钻研了古希腊罗马艺术，指出希腊艺术是理想的美，它摹仿自然又高于自然。莱辛在《拉奥孔》中界定了诗与画的界限，并认为美是造型艺术的最高法律。歌德则就艺术表现的实质说明"诗人应该抓住特殊"，"从特殊中表现出一般"。①

宗白华(1897—1986)曾经指出："中国艺术家何以不满于纯客观的机械式的模写？因为艺术意境不是一个单层的平面的自然的再现，而是一个境界层深的创构。"②在艺术的境界中，既有直观感相的模写，也有活跃生命的传达，更有最高灵境的启示。这不仅体现出感官印象的丰富性，更有艺术家的生命体验和人格映射。此外，海德格尔还从艺术可以揭示生活真理的角度把艺术视为"去蔽"，并且把进入这种真理境界称为对作品的保护，以区别于玩味形式魅力的艺术欣赏。这里则是强调艺术所具有的认识功能。

总之，艺术是人对世界进行精神掌握的一种方式，它所反映和表现的对象是人的社会生活。社会的人及其内心世界成为艺术反映的中心。当艺术家描绘自然景物时，也是从人的感觉和情绪体验出发，把自然景物作为人的活动环境来表现。艺术是将外在的客观现实中隐含的生活真理，通过创作主体的情感体验而以特定的主观形式表现出来；在揭示客观真理的同时，也成为艺术家主观情感意蕴和理想的表达。这种表达是利用艺术的同质媒介进行的一种建构过程。它要通过感性媒介把所表现的内容客观化，使之成为可以传达给别人的东西。因此，艺术的实质不在对现实的模仿，而是对现实的一种审美发现。

3. 技术与艺术的异同

技术和艺术都是具有生产形态的一种社会实践活动。所谓实践活动，是把主观观念的东西转化为客观物质的对象化过程，它具有明确的目的性，并且是在社会关系中完成的。作为生产形态，两者分属于物质生产和精神生产的不同领域。艺术创作是一种精神生产，它要通过某种物质媒介把艺术意象客观化和物质化。这种物质构成物便是艺

① 歌德.歌德谈话录.北京：人民文学出版社，1985.90页
② 宗白华.美学散步.上海：上海人民出版社，1981.63页

术作品，它是精神内容的传达媒介和物质载体，因此只具有精神功能。而技术活动是一种物质生产过程，它的产品首先具有物质的、实用的功能，同时也具有某种精神的功能。

技术和艺术在于满足人的不同需要。技术具有改造自然的作用，通过人工自然的创造，发挥着替代和延伸人的自身功能、调节和控制人的生命过程，创造出适应于人的环境等。技术作为生产力的第一要素，直接推动着物质生产和社会物质文明的发展。艺术活动作用于人的精神世界，它通过审美效应发挥着认识的、教育的、心理调节的和娱乐的功能。它对于树立人生理想、培育人格和情操、改善心理素质和丰富生活情趣起着润物无声的效用。因此，技术产品对于不同的接受者具有同一的物质效用，而艺术品对于不同的接受者却可能产生不同的艺术效果。这体现了精神世界的特殊复杂性。

无论是技术产品或艺术作品，它们的构成中都包含着人的主体因素和外在的客体因素。主体因素只有以客体因素为媒介，才能获得自身的具体性和表现性。技术的主体因素是由人的经验、知识和技能组成的，其客体因素是由工具、能源和材料等组成的。艺术中的主体因素则更侧重于形式感受、情绪体验和思想情感等。

技术和艺术都包含知识的成分，知识来源于人的实际经验，并上升为一种科学认识。技术对于科学知识的依赖程度远高于艺术。艺术与科学知识的关系，正如我国当代艺术家张仃所说：围绕"造型艺术——特别是绘画，从文艺复兴到现在，五六百年间，产生了艺术解剖学、透视学、构图法、色彩学等技术科学，都是为绘画创作服务的；而真正有经验的画家，只是参考或借助于这些技术科学，并不完全依靠它。绘画创作本身，主要是依靠艰苦的创作实践。"①

技术能力和艺术技巧之间有某种相通之处。正如《庄子·养生主》之中庖丁解牛的故事所表明的：庖丁替文惠君宰牛，动作娴熟，全然合于韵律和节奏。"奏刀騞然，莫不中音；合于桑林之舞，乃中经首之会"。文惠君问他技术何以达到如此地步？庖丁说：他所爱好的是道，已经超越了技术。他开始宰牛的时候，所见不过浑然的整牛，三年以后就不再是浑然的整体了。到了现在，已经心领神会，摸清规律而不用再看了，解剖起来游刃恢恢而宽大有余了。

艺术技巧论的观点认为：艺术家必须具备一定的专门化形式的技能，即所谓技巧。他获得这种技巧就和工匠们一样，部分是通过个人经验，部分是通过分享他人的经验，于是别人就成为他的老师。当然，单凭由此取得的技巧本身并不会使一个人成为艺术家。因为一个技师可以造就，而一个艺术家却是"天生"的。伟大的艺术力量甚至在技巧有所欠缺的情况下，也能产生出优美的艺术作品；而如果缺少这种力量，即使最完美

① 张仃. 被迫谈艺录. 成都：四川美术出版社，1989. 112 页

的技巧也不能产生出最优秀的作品。但是同样的,没有一定程度的技巧性技能,无论什么样的艺术作品也产生不出来。在其他条件相同的情况下,技巧越高,艺术作品越好。最伟大的艺术力量要得到恰如其分的显示,就需要有与艺术力量相当的第一流的技巧。

对于上述艺术技巧论的观点,英国哲学家科林伍德(R.G.Collingwood,1889—1943)提出了不同的见解。他指出:"工匠的技能在于熟悉实现特定目的所必需的手段并且掌握这些手段。一个细木工做一张桌子的技能,表现在他了解要用什么材料、什么工具才能做出桌子,表现在他能够恰当地使用这些材料和工具,准确地按照预定规格做出这张桌子来。"而对于艺术创作来说,"在感受的表达完成之前,艺术家并不知道需要表现的经验究竟是什么。艺术家想要说的东西,预先没有作为目的呈现在他眼前并想好相应的手段,只有当他头脑里诗篇已经成形,或者他手里的泥土已经成形,那时他才明白了自己要求表现的感受"。①

科林伍德认为,工艺品或技术产品与艺术品的区别表现在:前者在生产前已经形成明确的表象,具有产品的目标和规划,技能作为手段和执行过程是按照预先的设想完成的。而后者,即艺术创作在最终完成以前,并不存在目的和手段的区分以及按规划的执行过程。因此,不能用技巧来说明艺术家运用语言、音符、笔触等形式建构艺术作品的能力。这里是从艺术创作具有非预期性的特点,来说明创作过程中目的和手段的相互融合和转化。这使得艺术创作成为一个渐进的建构过程,它是一个受动和能动相统一的过程,存在着感受性和表现力之间的不断相互作用和转化。

此外,艺术技巧区别于技术技巧的核心在于它的审美效应。"为了使技巧成为真正意义上的艺术技巧,技巧应该是'可爱的',应该使人们对这种技巧赖以被感知的对象发生深刻的兴趣。"②美国哲学家杜威(J.Dewey,1859—1952)就此举例说:有一位雕塑家雕出的胸像异常逼真,可谓技巧是高超的,但是从作品看来,制作者却缺乏自己的审美经验,从而也使观众难以分享到他的审美经验。所以他认为:"为使作品成为真正的艺术作品,作品也应该是审美的,也就是说,应该创造得使人在欣赏它时感到愉快。当然,对于一个创作者来说,当他在创作的时候,必须要有敏锐的观察力。但是,如果他的感知,按其性质说,也不是审美的,那么,这种感知就是苍白的,而对于所制作的东西的冷漠理解就会被当作对下一个过程的刺激来利用,这个过程,实际上就是机械的。"③反应的机械性所依据的是外在的客观规律,而审美性却是主体的心理感受性和情感表现力。

① 科林伍德.艺术原理.北京:中国社会科学出版社,1985.28~29页
② 杜威.经验的掌握.见莱德尔编.现代美学文论选.北京:文化艺术出版社,1988.140页
③ 杜威.经验的掌握.见莱德尔编.现代美学文论选.北京:文化艺术出版社,1988.141页

第四节 产品形式的构成与意境

纯粹的技术形态，是依据某种物质的自然规律构成的，它的目的是充分发挥特定的技术效能，并不考虑物与人的关系；而纯粹的艺术形态却是从人的感受出发，依据艺术家内心的意象构成的，它的目的是产生特定的精神效应，并不考虑科技的物质功能。设计产品却要兼顾这样两种效应，从而发挥出产品的物质功能和精神功能。所以，设计产品属于功能形态，它处于技术形态与艺术形态之间。早在包豪斯(Bauhaus)设计学院时代，它的奠基人格罗皮乌斯就提出了"艺术与技术新的统一"的口号，呼唤在建筑和工业设计中实现科学技术与艺术创造的有机结合。

技术与艺术的结合不是一种外在的拼凑，不是两种独立过程的相加，而是作为互补的构成要素融合在整个设计过程之中，这正是功能形态区别于技术形态和艺术形态的关键所在。正如意大利建筑家奈尔维(P.L.Nervi，1891—1979)所说："无论何时何地，一个建筑物的普遍规律、它所必须满足的功能要求，建筑技术、建筑结构和决定建筑细部的艺术处理，所有这一切，都构成一个统一的整体，只有对复杂的建筑问题持肤浅的观点，才会把这个整体分划为互相分离的技术方面和艺术方面。建筑是，而且必须是一个技术与艺术的综合体，而并非是技术加艺术。"[①]

1. 技术规定性与形式自由度

产品作为一种功能形态的东西，它要以人的需要为目标，将科学技术成果变成人们看得见、摸得着、用得上的物品。这是一个将理性的科技内容转化为适应于人的感性活动对象的过程。产品形式的创造，是在功能结构的基础上实现的。在这里，形式使产品获得了最终的外观形态。由此，一方面使产品实现它的物质功能，另一方面也创造出与其物质功能相适应的精神功能。

在产品与人的关系中，既包含科技的理性内涵，也包含人的感知、体验等感性内涵。因此，产品的功能结构与形式分别属于理性范畴和非理性范畴。正如德国建筑学教授约迪克(J.Joedicke)所说："椅子的功能好像是很明确的，可是只要看看本世纪内曾发展了那么多样的形式，而这些形式却是难以都从理性上去找依据。""总有一些超乎理性可以把握的方面，总带有与不能以理性解释的价值观相联系的考虑。"[②]在这里，形式有三种任务和意义：形式首先是官能感觉到的产品的表象；其次它是限定空间的构成要素；再者形式又通过物的组合使某种功能得以实现。

[①] 奈尔维.建筑的艺术和技术序言.北京：中国建筑工业出版社，1981.9 页
[②] 约迪克.建筑设计方法论.武汉：华中工学院出版社，1985.1 页

对产品要素作出理性与非理性的范畴区分（见图1-18），目的是说明在设计过程中涉及不同的心理功能。前者侧重于认知、逻辑分析和理智思考的领域；后者侧重于灵感、想像、激情和感性经验的领域。当然这种区分是相对而言的。同时，这种区分也可以反映在设计教育的不同要求上。美国设计教

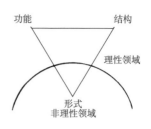

图1-18 产品设计要素中理性与非理性的区分

育家兰尼·索曼斯(Lanny Somanse)在谈到对学生的要求时指出，首先要从功能定义的方式对设计所要解决问题的本质有一个透彻的理解，以帮助学生们集中他们的智慧并引导他们在最有效的途径上发挥想像和创造力。无疑，这体现了从理性思维开始设计运作的要求。那么这样做是否会窒息学生们的创造性呢？索斯曼教授认为恰恰相反，这种方法帮助学生们客观地发展了一种切实的、然而却相当个性化的解决问题的方式。对作品的构想和风格的追求会促使他们进入一个个未曾尝试过的新领域中进行创造。

设计师对于产品形式的创造，主要受其表现内容和表现方式的制约，而其中首先受到技术条件的制约。这种技术上的制约便是产品的技术规定性。与产品相关的技术包括不同的三个方面，即产品技术、生产技术和操作技术，它们对产品形式的制约表现在不同的层次上。

产品技术是指产品以什么样的技术手段来实现自身的功能目的，具体表现在产品所采用的结构方式和技术原理上。例如传统的汽车技术是通过发动机将石油燃料的热能转化为机械能，以驱动车辆的运行。鉴于石油燃料在燃烧过程中产生的污染，人们正致力于探索新的能源，如采用太阳能或液态氢的发动机，这是对该产品技术的重大变革。当采用太阳能驱动时，必须在车顶装置大量的太阳能电池板，它直接影响对汽车车型的选择。

结构方式的影响可能更具普遍意义。例如卡车的车型虽然由驾驶室和货厢构成，但由于发动机相对位置的不同，可以分为长头式、短头式、平头式和偏置式等不同形式（见图1-19所示）。长头式的驾驶室布置在发动机后，视野性差，且货厢面积受卡车总长的限制较大；平头式的驾驶室位于发动机之上，视野性好，货厢面积大、利用系数高，但卡车高度增大了，且发动机不便维修；短头式是将部分发动机伸入驾驶室内，这样使驾驶室内部较拥挤，发动机维修仍然不便；偏置式是将驾驶室置于发动机的一旁，它可具有平头式驾驶室的优点，发动机也便于维修，但只适于大型车辆，如矿山自卸车之类。

生产技术是指如何把产品生产制作出来所涉及的技术内容，其中包括材料技术、加工工艺以及整机组装和成品检测技术等。材料技术反映了对于新型原材料的开发和材料加工工艺的进步。一般人工材料可分为四类，即金属材料、陶瓷材料、高分子材料和复合材料。对于产品使用的造型材料，除一般理化性能要求以外，为了提高造型设计的效果，还要求具备以下特性：质感特性、加工成型性能、表面工艺性以及环境耐候性能等。产品风格特色的形成，不仅与产品的功能、结构以及材料

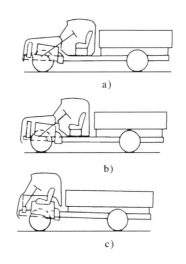

图1-19 货车类型中的长头式、短头式和平头式

特性相关，而且与加工工艺密切相关。良好的造型设计，必须通过恰当的工艺手段才能产生应有的质量效果。脱离生产技术条件的造型设计，或者丧失生产可能性、经济可行性，或者不能达到预期的质量效果。

产品的操作技术涉及人与产品之间相互作用的方式，它必然受人的生理学和人类学规律的制约。产品形式必须适应于人的生理特性，这些特性已经反映在人机工程学的规范要求中，如与人体测量相关的尺度关系、位置关系以及与视觉分辨能力的适应性等。此外，产品的操作还与人的认知、行为心理和无意识行为特性相关。因为对产品的操作必须符合人的行为规律，尽量通过人的条件反射作用形成行为的自动化。由此，在产品使用中便无需使用者做进一步思考或意识努力，只要依靠习惯动作便可完成操作。

技术规定性对于不同类型的产品有不同的内容要求，如汽车车身的设计其技术规定性主要在机械工程学、空气动力学以及人体工程学方面，加上材料和工艺要求，这四种要素便是车型设计的技术前提。在满足基本技术要求的前提下，产品造型中所存在的不确定性便是形式自由度了。在进行这种形式的创造时，审美判断具有重要作用。对形式的创造，允许设计师根据他个人的经验、或根据目前的消费习惯、或根据他的审美感受和想像力来完成。任何优秀的设计都包含着设计师的创造火花。那么人们喜欢一种形式，而不喜欢另一种形式的原因何在呢？这便涉及人们的不同审美观念和审美需要，它还与不同时代的、民族的、地域的文化背景相关联。总之，技术规定性并不会窒息设计师的创造性，正如歌德所说："在限制中才显出大师的本领，只有规律才能够

给我们自由。"①实践证明，技术是对客观规律的把握，技术越先进，工艺越成熟，造型就越取得更多的自由。

2. 功能形态与几何造型

产品是以功能效用的发挥作为核心和目的的。从这种意义上说，产品是依据功能造型的，所以它属于功能形态。在20世纪以前，欧洲的一般工业产品还停留在借用手工艺品的形式和因袭传统的装饰之中。人们忙于技术原理的开拓性应用和产品的工业化生产，还不可能对工业产品的造型做更多的思考。包豪斯设计学院的开创性工作之一，便是进行了工业产品形式的纯化。它强调以几何造型为主，使产品形式单纯明快、轮廓简单，为工业时代的产品造型开拓了道路。

英国艺术评论家里德(Herbert Read, 1893—1968)对于以格罗皮乌斯为首的包豪斯设计学院的方向表示支持，并且试图从理论上对于艺术与工业的结合给以论证。他在《艺术与工业——工业设计原理》一书中指出：早在100年前有远见的企业家已经意识到，艺术是商业因素，最富艺术性的产品将赢得市场。他把纯艺术称为人文主义艺术，它是通过社会生活形象的塑造来表达人的理想和情感的；而把工业设计称为抽象艺术，它是通过产品本身的造型而不是外加装饰来提高产品的审美感染力的，产品造型主要是利用几何形体来构筑的。在这里，设计师是将和谐与比例的法则运用于产品的功能形式上。只要他能使产品的功能目的与理想的和谐及比例相吻合，那么他便是一个抽象的艺术家。产品的审美感染力既来自直观，也来自理性。然而，最高一级的抽象艺术并不是理性的，它不能依靠法则和计算来实现，而只能依靠对形式的直觉把握。也就是说，产品的形式并不是几何学意义上的单纯和谐与比例等合理性的问题，而是如何通过审美的创造而为人所欣赏的问题。

里德着重分析了几何造型中的形式法则和形式美。几何造型具有抽象性，它是以数为基础的，构成了不同的数量比例关系。对数学原理的关注，可以追溯到古埃及和巴比伦。到古希腊时期，欧几里得(Euclid，约前3世纪)的几何原本揭示出了几何形态的美，埃及的金字塔、古希腊的神殿、罗马的拱顶又把这种数学的美视觉化和形象化了。古希腊人还提出了黄金分割(Gold Section)。在无机界和有机界中大量存在这一比例，从结晶体到贝壳，从植物花卉到人体无一例外。黄金分割的文字表述是，将一线段加以分割，使其全长与较大部分之比，等于较大部分与较小部分之比。这一比例关系成了艺术创作的典型法则。然而，人们对雅典巴特农神庙的测量发现，它是与严格的比例故意有所偏离的，由此产生出更好的艺术效果。英国艺术评论家罗斯金利用一句成语指出，所有美的线条都是有组织地背离数学法则而画成的。里德同样认为，完全遵循

① 歌德.自然和艺术.见钱春绮译.歌德抒情诗选.北京：人民文学出版社，1981.102页

比例原则就会使艺术缺乏生气。对于抽象形式的选择,不能完全依据理性,其中有更深层心理因素的影响,他把这些因素归结为直觉和潜意识。

众所周知,几何造型可以通过各种形式法则来进行。例如可以通过主从关系中对主体部分的强调来达到集中统一的效果,也可以通过形式和色彩的单纯化来达到简洁和统一的效果,还可以通过反复的连续性变化来形成整体统一的效果。同样,实现调和关系的手段也是多种多样的,可以通过类似和对比的方式达到调和,而对比可以是线形的曲直、形状的钝锐、体量的大小、光影的明暗、彩度的鲜浊、色相的冷暖、质地的粗细、位置的前后以及动静的关系等。这说明形式法则本身也是多种多样的,那么产品造型的审美依据究竟在哪里?这一点里德并没有做出回答。图1-20所示为古希腊容器的几何比例。

在同一历史时期,几何造型也进入了绘画领域。康定斯基(W.Kandinsky,1886—1944)对于这些追求抽象艺术的心理动机做过这样的概括:"在渴望能艺术地表现自己的精神生活时,一个不满足于再现生活和自然的画家,会情不自禁地羡慕音乐——这门目前最乏物质性的艺术竟然如此轻松自如地达到了这一目标。他会自然而然地将音乐的手法应用到他自己的艺术中去。对现代绘画中的节奏、对数理抽象结构、对色调的重复、色彩的流动等的追求也就应运而生了。"[①]几何造型是依靠一定比例关系构筑起来的,同样音乐也是建立在一定音响的比例关系之上的。这一点早在黑

图1-20 古希腊容器和建筑一样都具有固定的几何比例

[①] 瓦·康定斯基.论艺术的精神.北京:中国社会科学出版社,1987.30~31页

格尔(G.W.F.Hegel, 1770—1831)那里就已经明确地指出了:"音乐和建筑最相近,因为像建筑一样,音乐把它的创造放在比例的牢固基础和结构上。"①音乐所表现的内容具有强烈的情感性,而音乐的表现形式却具有严格比例关系的数理性特点。这正是音乐与建筑和产品造型等"抽象艺术"所具有的共同性本质特征。当然它们也有实质性区别。音乐是诉诸听觉的,它是在时间中展开的声波序列;而建筑和产品造型却是诉诸视觉、触觉和动觉的,是在空间中展开的广延性。

那么这种外在的数理性形式与内在的人的情感是如何相互感应并引发共鸣的呢?在康定斯基看来,"形式是内在含义的外现。让我们再用钢琴来作比喻:如果用形式代替颜色,那么艺术家就是弹琴的手,它弹奏着各个琴键(即形式),有意识地以各种方法弹拨着人类的心弦。显然,形式的和谐必须完全依赖于人类心灵有目的的反响。人们一向把这一原则称为内在需要的原则。"②

可是,作为几何造型的产品形式究竟表现了什么?产品的形式究竟怎样才能达到和谐?对于这一点,阿恩海姆(R.Arnheim, 1904—?)在《建筑形式的动力学》一书中才作出明确的回答。他指出:在利用这种形式自由度的时候,决不能使建筑师自身个性的表现成为创造努力的主要动机,然而这种不幸的后果我们见到的太多了。在这里,形式美并不能成为唯一的依据。人们在形式关系自身之中作出和谐与否的判断是没有意义的。因为形式关系的处理受不同功能用途的制约。由此可以看出,功能形态的审美依据正是与产品的功能目的分不开的。产品形式的美主要在于对功能目的的表现上,它构成了产品的功能美。

产品的几何造型,离不开点、线、面的处理。在这里,几何学成为对事物秩序的一种隐喻和意象,同时创造出一种动态的关系。但是造型中点的意义不同于几何学中纯粹的点,它是指与整个产品外形相比面积微小的部分。如机床的按钮、指示灯,汽车的车灯、把手,它们往往是视觉注意的中心。处理好点的设计,可以起到画龙点睛的作用。大面积上的一个点,应避免置于中心位置,靠近角落或一边反而显得生动。当有多个点时,应避免等间隔排列,以免单调;一般按功能分组,既便于操作,又富有节奏感。点作为信息传递的重要部分,应与面之间在色彩和质地上形成对比关系,以便引人注目。

线是产品造型的有力手段。产品的外形轮廓线、各面的交线、面上的分割线,都是明确的造型语言。它们具有不同的性格特征和情感意蕴。直线的简洁明快,曲线的优雅柔和,垂直线的挺拔有力,水平线的沉稳安定。它们的不同运用可以丰富造型的表现力。

面是立体的组成部分。静态产品以平面组成为主,运动体则以曲面为主。矩形比

① 黑格尔.美学.第三卷.(上)北京:商务印书馆,1979.356页
② 瓦·康定斯基.论艺术的精神.北京:中国社会科学出版社,1987.37~38页

方形富于变化，比例得当可以妙趣横生。相交平面以弧面过渡可增加亲切感和舒适感。

几何造型并不排斥仿生学的有机形态，只是它更加抽象、更加简洁化。

3. 意境的营造

意境是中国美学的重要范畴，也是表征设计产品审美品位和审美感受的概念。对于艺术设计作品的鉴赏和感受，可以使人进入一种情景交融、虚实统一的精神境界，使审美主体超越感性具体的物象，领悟到某种宇宙或人生真谛的艺术化境界。

意境概念的形成，可以追溯到先秦的春秋战国时代。意境涉及形象与意义、实体与空间等一系列相关概念的关系。对于虚实观念，老子提出了作为万物的本体和生命本源的"道"，即元气。他认为，道是有与无的统一。无是天地的本始，有是万物的根源，而其中无处于矛盾的主导地位，故"有无相生"。"道"是不可言说而又超越出具体形象的，但是人生的最高境界却在得道，在于体悟宇宙天地之"大化"。

对于形象和意义的关系，《易传》提出了"言不尽意"和"立象以尽意"的观点。这就是说，用概念化的自然语言来传达意义是有局限性的，而运用形象手段来表达，却可以发挥"尽意"的效果。庄子在《天地》篇中用一则寓言来说明象征性传达方式的好处。他说：黄帝游历了赤水的北面，登上昆仑的高山向南眺望，返回时遗失了"玄珠"。让"知"寻找不着。于是请"象罔"找，"象罔"终于找到了。这里所说的"玄珠"，就是万物本体和生命本源的"道"，而感官(离朱)、理智(知)和言辩(吃诟)都不能获得它，但是具有象征意义的、虚实统一的艺术形象(象罔)却可以把握它。

有关"言意之辩"，玄学家王弼（226—249）针对《易传》的"立象以尽意"和《庄子》的"言者所以在意，得意而忘言"（《外物篇》)提出，"言者所以明象，得象而忘言"，"象者所以存意，得意而忘象"，"存象者非得意者"而"忘象者乃得意者"。强调对于意义的体认，可以超越语言和形象，不执着于言象的层面。"故立象以尽意，而象可忘也"（《周易略例》)。在此基础上，刘勰（456—约520）提出："独照之匠，窥意象而运斤"（《文心雕龙·神思》)，钟嵘（？—约518）指出："文已尽而意有余，兴也"（《诗品》)。这些都强调了艺术的创作要着力于意义蕴含的境界，为意境说的形成首开先河。

意境是强调意与境的结合，使这种境界贯注了情思和理趣，形成情景交融。陶渊明的《饮酒》诗中有"结庐在人境，而无车马喧"，这里所说的境是指生活环境，即外在

于人的物境。到唐代中期王昌龄(约698—约756)的《诗格》中提出"心入于境，神会于物"时，则已涉及心物相交的精神境界。意境所指的境界便是人的精神境界。司空图(837—908)在《诗品》中指出"雄浑"风格的特点"超以象外，得其环中"。就是说，由物象引发人的直接意象经延伸导至间接意象，两者结合产生新质，这种新质便是意境。

意境具有虚实相生的特点。司空图在《诗品》中提出的"象外之象"、"景外之景"，都是说的虚实相生这一特点。意境所反映的并不拘泥于物象的直接内容，而形成与空间效应的结合。调动欣赏者的想像力，由实入虚，由虚悟实，形成具有意中之境"飞动之趣"的审美空间。

有意境必然韵味隽永。韵字是指声有余音。南宋诗论家严羽在《沧浪诗话》中说："诗中有神韵者""如空中之音，相中之色，水中之月，镜中之象，言有尽而意无穷。"韵味是指表现得含蓄有余味，能令人回味。

设计的产品或环境所产生的审美意境是对于接受者审美体验状况的界定，这里便经历了一个由设计师的意中之境向接受者意中之境的转换。意境的产生不仅与作为审美对象的产品相关，也与接受者的文化素质和审美心理结构及接受过程的环境条件相关。意境的产生表明接受者对产品的感受达到一种极至的审美境界和状态。这种境界虽然不脱离具体的产品形象，但又不能归结为物象本身，而是一种人的心境和环境氛围。因此，意境这一概念具有超物象性和超实体性，体现了审美过程情景交融、虚实相生和韵味隽永的状态。

我国古代园林设计十分注意意境的创造。"静故了群动，空故纳万境"(苏轼《送参寥师》)这句充满禅家机锋的诗句，道出了古代士大夫文人空诸一切，心无挂碍的一种心理追求。园林作为塑造山水风景的艺术，很自然地也反映出这种闲适宁静的趣味。历史上充分体现了静谧恬淡意境的园林便是王维(701—761)的山居别墅式园林——辋川别业。公元744年，王维从宋之问手中购下陕西蓝田终南山下的这一山庄，他依禅学哲理和诗画手法，重新规划布置，创造出园林史上的一大名园。尽管如今已无迹可考，但从诗人留下的大量描述中，我们还可领略这一意境。

别业建在终南山中一片树木森森、群山环抱的谷地中。山中有湖水，湖边有亭榭。远方来客来泛舟从湖上入园。王维在《辋川集》诗中曰："轻舸迎上客，悠悠湖上来。当轩对樽酒，四面芙蓉开。""吹箫凌极浦，日暮送夫君。湖上一回首，青山卷白云。"远山近水，湖光山色，给人以明净秀丽、恬淡幽静之感。沿山沟、溪涧有明净的泉水，汩汩自地下涌出，汇集起来向湖中流去。"飒飒秋雨中，浅浅石溜泻，跳波自相溅，白鹭惊复下。"诗人还有题为《山居秋暝》的诗，也道出了别业山水的静谧。

古代造园大师在构思设计时，往往先用简练的诗句勾勒出各景区的主题，然后根据诗意作出草图，建造时仔细体味意境，推敲山水、亭榭、花木的位置，使景物最大限度地表现出诗意。园林完成之后，往往还画龙点睛似的题点景名，以文学手段点明主题，也是对园林意境的一次鉴定。园景的题名是对园林意境的界定，宜含蓄婉转，以便给游人留下想像的余地，使游人由景发情，以辞发意，表达出游人心中的赏景感受。如苏州的拙政园有"远香堂"和"留听阁"均为夏日赏荷之处，但其题名却未直接与视觉相关联。这两名称的出处都有典故。"远香"出自北宋哲学家周敦颐（1017—1073）《爱莲说》的"香远溢清"之句，而"留听"则出自唐代诗人李商隐（约813—约858）名句"留得残荷听雨声"。它们一方面点出了景点特色，沟通了视、听、嗅觉的联系，另一方面联系周敦颐对荷花"出污泥而不染"品格的赞美，含蓄地表达了园主人洁身自好的气质，融景物与情思于一匾，堪称佳例。[①]

同样，建筑的意境往往也是在建筑布局的序列中营造出来的。"建筑物作为一个审美的实体，如同它存在于空间那样，也存在于时间之中。通常，仅仅对建筑物瞥一眼，所得到的瞬间感受，是不足以使观者对整体构图的丰富性或者寓意深长的启示有什么深切领会的。对于一座伟大的建筑物，人们必须一再浏览，必须从各个方向走近它，绕着它走走，还要走进去，在那些有条不紊的内部空间里穿行。只有在这时候，它那真正的宏伟方能显现出来；只有持续相当一段时间的研究之后，它那真正的丰富性及深邃的启示方能被洞察。"[②]因为在建筑物中也像在产品中那样，它的结构的序列、功能的序列是与审美的序列有机地联系在一起的。

产品造型中意境的营造与产品所处环境背景有关，此外也与产品的整体关系和细节处理相联系。每种造型都有起支配作用的立体形状，它构成造型的主旋律。设计时先确定主体部分，再加上细节和特殊标志，就能得到整体的造型。人们在视觉习惯上是先注意整体，然后将视线移到最引人注目的地方。有时设计的成功倒是由于关键部位的着意刻画或细节处理而获得的。因为细节不仅涉及视觉体验，而且与人的使用和触觉感受直接相关。

① 刘天华. 画境文心. 北京：三联书店，1994. 194 页
② 托伯特·哈姆林. 建筑形式美的原则. 北京：中国建筑工业出版社，1987. 122 页

复习与讨论

主要概念

形态：事物与其特定功能结构相关联的外在特征。

完形质：由知觉结构所形成的事物特性，如曲调、风格等。

技术规定性：物质产品生产所依据的制作要求。

形式自由度：产品形式在设计创造中的变化范围。

意境：由产品实体与空间、形象与意义作用于人所产生的精神境界。

问题与讨论

1. 自然形态的情感内涵由何而来，在功能层面对人有何启示？
2. 人工形态中，材料、结构、形式与功能之间是怎样关联和互动的？
3. 完型理论和人的感知特性包括哪些内容？
4. 自然对象、技术对象、设计对象与艺术对象之间有何区别？
5. 在功能形态中几何造型与有机造型各有什么优劣？

参考书目

莫·卡冈.艺术形态学.北京：三联书店，1986

贡布里希.秩序感.杭州：浙江摄影出版社，1987

中川作一.视觉艺术的社会心理.上海：上海人民美术出版社，1991

赵江洪.设计艺术的含义.长沙：湖南大学出版社，1999

"陶器工为了做一个用来盛饭的碗而赋予黏土以一定的形式,但是他所采用的方法非常适应于能够把连贯性创造动作总括起来的一系列感知,以至于使这个碗具有雅致和美的意味。"

——杜威《作为经验的艺术》

第二章 功能转化论

功能的概念,用以表示一个物质系统与外部环境之间的相互作用。对于产品来说,功能便是产品对人发挥的效用。设计的出发点和归宿,是以促进人的全面发展为导向,通过产品的创意不断满足人们日益增长的物质和精神的需要,这也正是社会生产的根本目的。功能,作为满足人的需要的特性,成为产品的核心概念。产品的功能与人的自身功能具有本质的联系,所以通过对产品功能的不断开拓便可以逐步改善人与自然以及人与社会的关系,由此推进社会物质文明与精神文明的发展。

人的需要是多层次的,其中包含着物质的和精神的不同层面,所以功能概念本身也是多层次的。我们可以将产品功能划分为实用的、认知的和审美的,这种划分反映出产品的功能与人的不同需要之间存在的关联。产品的实用功能是最基本的,认知功能是在与实用功能的联系中产生的,而审美功能又是建立在与实用相关联的合目的性和与认知相关联的合规律性的基础之上。它们之间存在着一种物质与精神的相互作用和转化过程。这种功能转化的原理具有深刻的理论意义和现实意义,它揭示出产品的审美价值赖以形成的社会生活基础和具体机制,并为审美创造指明途径。因为社会需求是动态发展的并且表现出一定的模糊性,将朦胧的社会需求转化为具体的产品功能目标,便是设计师的职责所在。

第一节 人的需要的多层次性

需要是人对世界作用的动因,也是人的生存和发展的必然表现。它一方面反映出人的内在的质的规定性,另一方面又通过人的活动作用于外部世界。为了满足人的需要,人们设计和生产出形形色色的产品。需要得到满足的过程,也是外界对象走向主体化的过程。人是灵与肉的统一体,人的需要具有不同的物质和精神的内涵。这种多样性可以从市场上商品品种的五花八门中得到确证。同样是手表,世界各国每年推出成千上

万不同的品种和款式以满足人的不同需求。市场需求的变化和消费结构的形成都源于人的需要,因此认识人的需要便具有首要的意义。

1. 需要作为人的本性

任何有机体的生存都要与外界发生物质的、能量的和信息的交换,因此必然依赖于一定的外部条件。对外界的依赖性,就有机体自身而言便构成一种需要。人的需要与动物的需要具有质的不同。动物的需要是自然性过程,它具有一定的恒常性,并且在环境的强制下形成它的适应性,这便是进化论的"物竞天择,适者生存"。然而,"人以其需要的无限性和广泛性区别于其他一切动物,"①这是因为人类的生存活动是人类历史发展所创造的。人通过生产劳动来满足自身的需要,而需要本身也随着社会生产的发展不断扩大。人类的需要不仅有共同性的一面,即人的生理性和社会性的需要;而且还有个体特性的一面,它依据个体的性格和文化特征而有所不同。

人的需要反映着人的本性。正如马克思和恩格斯所说:"在任何情况下,个人总是'从自己出发的'","由于他们的需要即他们的本性,以及他们求得满足的方式,把他们联系起来(两性关系、交换、分工),所以他们必然要发生相互关系"。②也就是说,由于人存在着各种需要,才使人们产生了饮食和男女关系,产生了社会物质生产的分工以及各种交换关系。各种活动都是由需要所产生,由需要所推动。需要成为推动人们活动的终极原因。当一种需要得到满足之后,已经得到满足的需要和这种满足方式又会引起新的需要。人的需要便不断随着社会物质生活和精神生活的提高而向前发展。人的需要的不断丰富,正是人的本质的日益充实,所以人的需要是人的内在的、本质的规定,是人的全部生命活动的动力和根源。

需要反映在人的头脑中,作为人的一种心理过程,表现为人的某种特定的感觉状态,即或缺性的、或满足性的感觉。前者如饥饿时感到的腹中对食物的缺乏或不足之感,后者如茶足饭饱时的满足之感。人的需要表现出以下特点:

第一,任何需要都是指向一定对象的,也就是说需要总是对某种事物的需要。这种对象可能是一定的人或物,也可能是某种活动或其结果。人的睡眠虽然是非对象化的过程,但它的完成也需要一定的环境条件,它也是指向一定对象的。当人的需要只表现为一种机体的缺乏状态时,人的活动还无法形成具体的指向,它只能引起相应的生理机能和运动区的兴奋;当人遇到了符合需要的对象时,需要才能对人的活动产生指引和调节作用,而形成人的行为动机。

第二,一般的需要都有周而复始的周期性,从饮食男女到四季着装,经过不同间隔

① 马克思恩格斯全集. 第49卷.北京:人民出版社,1982.130页
② 马克思恩格斯全集. 第3卷.北京:人民出版社,1960.514页

会重复出现；从求知到审美，会随情境的展开而不断出现。需要的不断重复，是需要形成和发展的最重要条件，使需要的内容不断丰富起来。

第三，需要是随历史的发展而发展的，随着对象范围的扩大和满足方式的改变而不断丰富起来。人的需要无论在对象内容和范围上，还是在满足方式上都与动物的需要不同。随着社会的进步和科技、文化的发展，人的需要更加不断地得到丰富和发展。

第四，人类的需要具有一定的共同性特征，这使得对于人们需要的把握有了共同的依据。这种共性的形成首先在于人的生理结构和机能是相同的，构成大体相近的生理需要。其次人们具有类似的心理结构并受共同的心理活动规律所支配，此外生活在同一个社会环境中，这些共同的基本需要世代相传也会变成一种新的本能需要。

关于人的需要的类型，可以从不同的角度作出划分：

首先，根据其发展的过程，可将人的需要划分为天然性需要和社会性需要。人是从动物进化而来的，动物性需要作为人与动物共有的自然属性，便属于天然性需要。它们是以本能的形式出现的。但是，人的需要却纳入了社会的人的尺度。同样是渴，在正常环境下正常人不会去喝脏水；同样是饥饿，动物的充饥方式与人的进食方式也绝然不同。社会性需要便是在天然性需要的基础上发展的。由此，使"饮食"不仅仅是为了充饥，也是美食；"男女"不只是性交，而成为婚配、情爱等。在这里，天然性需要以扬弃的形式包含在社会性需要之中，并从属于社会性需要。

其次，从其社会功能上，可以将需要划分为物质性的和精神性的需要。前者包括衣食住行等，它们是与人的生理和物质活动相关联的需要；后者是以真善美为核心与人的精神活动相关联的需要，如认知的、审美的、社会交往的需要。一定物质性需要的满足是人们生存的基础。人类的第一种历史活动便是从事生产满足生存需要的资料，这便是生产物质生活本身。人的精神性需要表明，人是具有意识活动能力的，从而才有理想，有情怀，有创造性。精神需要具有渗透性，它不仅表现在人的独立的精神活动中，而且也融合在物质活动中。随着社会的进步和文化的发展，人的精神需要所占比重将越来越大。在人的消费活动中，精神需要的满足，比物质需要的满足更复杂、更困难。

再者，从其存在状态上，可将需要区分成现实性的和潜在性的。现实性需要是已经存在的且有具体指向的需要，而潜在性需要则是虽有或缺性感觉但并无具体指向的需要。由于没有具体的对象性，所以这种需要还不具有现实性，而只是一种潜在状态的存在。只有当能满足这种需要的对象出现以后，这种潜在需要才能转化为现实性需要。由

人的需要分类一览表

分类原则	类　别	特　征
依发展过程分	天然性需要	以本能的形式出现
	社会性需要	具有社会文化的特征
依功能类型分	物质性需要	以满足人的生理需要和生存为主
	精神性需要	以真善美为追求的价值目标
依存在状态分	现实性需要	有具体指向和目标对象
	潜在性需要	指向未来，需通过设计创新来满足

于设计是带有规划性质的创造活动，它的目标是指向未来的，所以它的着重点在于不断满足人的潜在性需要。也就是说，设计不是跟在市场后面亦步亦趋，而是要为满足人的潜在需要提供具体对象，从而开拓和创造市场。

此外对于人的需要，还可以作出不同层次的划分。恩格斯在《自然辩证法》中曾借用英国经济学家亚当·斯密(A.Smith, 1723—1790)的分类方法把消费资料分为生存资料、享受资料和发展资料。在这里，生存资料是指维持人们生存和劳动力的简单再生产，补充必需的劳动消耗所需要的消费资料。发展资料是指劳动力在质和量两方面扩大再生产所必需的消费资料，包括消费者用于满足自身发展、提高知识技能以及发挥体力、智力潜能的消费资料。享受资料是指提高消费者生活质量和水平，满足其享乐性需要的物质和精神产品。按照这样划分，人的需要便可分为生存需要、享乐需要和发展需要。其中生存需要对人来说是第一位的，也是经常不断的。发展需要对人来说具有本质的意义，也是人的最高层次的需要。

美国心理学家马斯洛(A.H.Maslow, 1908—1970)在人的动机理论中提出了人的需要的层次论。他最初把人的基本需要划分为以下五个层次：即生理的、安全的、爱的、尊重的和自我实现的需要。[①]在这里需要层次出现的先后，表明较低级的需要是优先的，越是高级的需要对于维持纯粹的生存就越不迫切，但是高级需要的满足能引起更合意的主观效果，产生更大的幸福感和内心生活的丰富感。如安全感的满足至多使人产生如释重负的感觉，而爱的满足却使人心醉神迷。

这一需要层次的划分，后来做了进一步的充实和重大调整，变为六个层次：其一为生物需要，包括安全需要，即对饥、渴、性、休息和安全防护等方面需要的满足；其二为归属关系和爱的需要；其三为受尊重的需要，即保持自身人格的独立和取得个人价值认同的需要。上述两项反映了对于社会交往方面的需要；其四为认知的需要，即求得对于事物认知和理解的需要；其五为审美的需要，即对于秩序感、和谐和美感的需要；其六为自我实现的需要，即发挥自身潜能以求得发展的需要。[②]其金字塔式的示意图，如图2-1所示。

[①] 马斯洛.人的动机理论.见人的潜能和价值.北京：华夏出版社, 1987. 162 页
[②] 威诺·维腾.心理学.加利福尼亚, 1992.英文版. 344 页

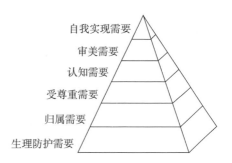

图 2-1 马斯洛需要层次论的图示

上述理论说明，人的需要具有一种层次递进的性质，当某种需要一旦得到满足，它就停止起积极的决定作用或组织作用，从而不再成为一种行为的推动力。然而，它忽视了人的意识具有的反作用，人的价值观无疑对人的不同需要的产生和发展起着调节作用。

毫无疑问，在人的日常生活中存在着不同层次的需要，但是我们这里所关注的是，在人的物质消费过程中所存在的精神需要，也就是具体表现在产品使用和外观方面的精神内容，即认知和审美需要。

2. 审美需要的渗透性

感觉和认知是人的需要和欲望得以满足的精神前提。正如林语堂(1895—1976)先生所说：当我"喜欢喝一杯茄汁，或冰橘汁，但是我如果没有渴的感觉，怎样能够享受呢？并且我如不能感觉饥饿，我又怎样能享受食物？""如果皮肤不会发痒，怎样能够享受搔痒时那种无上的满足？这在快乐上，该是一种多么重大的损失！"[①] 认知是人的活动的心理定向，以便确认自身的境况并据此调节人与环境的关系。当一个人处于一个陌生的环境中，他产生的第一个要求就是取得空间的定位，否则会因迷失方向而手足无措。人的求知欲是和提高自身精神活动能力的要求相关联的，出于生活实践的要求，人们渴望对外部世界和自身的了解。人们对知识的获取不仅成为一种精神享受，同时积淀为人的精神能力，它可以提高人的感受力、理解力、抽象思维能力以及推理和判断的能力，它们会转化为一种新的精神生产能力。

人的情绪是在认知过程中形成的。情绪是与有机体的需要相联系的，同时又是在社会环境中，特别是在人际交往过程中发展起来的。人对自身情绪状态的感受和知觉形成人的情绪体验。它既有与人的生物学需要相关的内容，也有与社会文化相关的内容。情绪与情感是同一物质过程的心理形式，情感着重于情绪过程的感受方面以及与社会性需要和精神需要相关的内容。人的体验和感受对于正在进行中的认知过程具有评价和监督的作用。

① 林语堂.生活的艺术.北京：北方文艺出版社，1987.31 页

审美需要的产生是随着人类文化的发展而形成的，从本能的欲望过渡到审美需要，既是一个社会性的历史过程，也是个体性的情感过程。人的审美需要是在摆脱了直接的生存困扰和物质欲求的前提下形成的，它成为人类的一种自我意识和自我确证。

自我意识的初级形式便是人们想在对象中直观自身的感觉，这是审美需要产生的心理根源。对此，黑格尔曾经指出："人有一种冲动，要在直接呈现于他面前的外在事物中实现他自己。而且就在实践过程中认识他自己。人通过改变外在事物达到这个目的，在这些外在事物上面刻下他自己内心生活的烙印，而且发现他自己的性格在这些外在事物中复现了。人这样做，目的在于要以自由人的身份，去消除外在世界的那种顽强的疏远性，在事物的形状中欣赏的只是他自己的外在现实。"[①]当人们有了沉思自我、深思自己内心感受的能力，他就会进一步发现一个新的情感世界，进一步发现大自然和社会生活中的美。

在审美活动中，个人的精神需要、个人的生命表现能够成为世界的一面镜子，使得人对于世界认识的深度与自我体验的深度融合成一种新的直接性。因此，审美的对象具有可感知的直观性和形象性，具有能唤起审美意向的感染力和情感激发作用，同时还具有社会性的思想意蕴。

审美需要的唤起和满足，是以审美态度的确立为前提。态度是人的行为的一种准备状态和趋向。它为人们进入特定的行为方式提供导向。审美态度是审美需要引发的，从而使人沉浸在一种物我交融、浮想联翩的情境之中。日常生活中人们是以功利性的实践态度为主导的，当暂时中断实践活动的进程而转入审美态度时，便会形成强烈的审美期待。审美活动产生在平和的心境下。审美对象的刺激唤起审美主体的兴趣和兴奋，审美的感知不是一种被动的接受，而是主动的创造性的活动，其中有想像力和理解力的共同作用，它保持着感受的具体鲜活的个性特征和领悟的直觉整体性。

人的审美需要可以区分出不同的层次，其中包括从感官的愉悦到意蕴的领悟、价值的体验到精神境界的升华。最初级的需要便是悦耳悦目，即通过直接的感官刺激引发超越生理层次的愉快，给人赏心悦目的心理感受。进一步的需要便是悦心悦意，即通过对于形象意蕴的领悟突破感知的有限性，体验到事物深层的无限意味。更高层次的审美需要便是悦志悦神，即通过对精神的激荡达到超越道德的人生境界，获得人生价值的体验和志向的激励。

人的审美需要与审美情感两者存在着激发和反馈的关系。审美情感受到人的不同审美需要的制约。对于同一个审美对象的情感反应会因审美需要的不同而迥异，从而仁者见仁，智者见智。它也反映在审美的时效性和变易性上。当一种情绪状态达到高潮后，

[①] 黑格尔.美学.第一卷.北京：商务印书馆，1986.39 页

便会自行削弱下去，在知觉中对于经久呈现而缺乏变化的刺激模式会产生厌倦及抵制。正如再美味的佳肴长期食用也会产生厌腻一样。

在意识化水准上，审美需要也表现出不同的层次性，其中包括有明确意识的、前意识的和潜意识的。奥地利心理学家弗洛伊德(S.Freud，1856—1939)在《梦的解析》中，把人的心理活动分解为三个层次。其中能被意识化的心理活动是指能认识到的并且具有明确的对象指向的；前意识的则是通过注意力可以从感觉和形象记忆中唤起的，从而再进入意识层次的东西；潜意识则是与某种感觉、本能及原始意象相关的深层心理。潜意识层次的需要更多地涉及抽象艺术的因素。每一种思想意念和情感都可以找到与之相对应的符号表现。弗洛伊德认为，艺术作为一种潜在欲望的满足手段，可以看作是一种白日梦，它可以在审美的世界中使人得到一种想像中的满足，这是一种代偿作用。当一种体验不能在现实中获得时，可以通过审美在想像中得到一种替代性的满足。此外，在审美中还可以实现某种心理活动的迁移，如审美具有情感渲泄作用，还可以使人的兴趣目标产生转移，也可以使人的精神得到某种寄托。这些都是审美的代偿功能，这些需要可能存在于人的不同意识层次之中。

人的审美需要，一方面可以通过单独的精神活动来获得满足，如艺术欣赏或艺术创作；另一方面它也融合和渗透在人的日常生活和物质活动过程中，在获得某种物质或功能满足的同时，也会追求在审美上的满足。正如墨子所说："食必常饱，然后求美；衣必常暖，然后求丽；居必常安，然后求乐。"（《墨子·佚文》）这就是说，在人的衣食住行中，当基本的物质需要得到满足时，便生发出相应的审美需要。因此物质消费中的审美要求具有一定从属性，它是以前者为取向的；同时也具有伴生性，使人的任何物质活动本身也充入精神生活的内容。审美需要的渗透性，使人的日常生活也转化为一个审美的世界，整个生活环境都成为人的价值和意义的表征。这样就使人们的日常生活也会充满愉悦和情感体验。

3. 审美淘汰与情感性消费

市场经济把企业对产品的生产纳入了商品生产的轨道。商品的生产是以满足消费需求为目标的。在这里，消费活动是人们满足需要的过程，而需求则是人们具有支付能力的需要。消费、需要和生产的关系，正如马克思所说："如果说，生产在外部提供消费的对象是显而易见的，那么，同样显而易见的是，消费在观念上提出生产的对象，把它作为内心的图像、作为需要、作为动力和目的提出来。消费创造出还是在主观形式上的生产对象。没有需要，就没有生产。而消费则把需要再生产出来。"[①]

[①] 马克思恩格斯全集.第46卷上.北京：人民出版社，1979.29页

随着市场机制的逐步完善，消费需求在社会经济发展中的作用越来越大。消费需求的增长和消费需求满足程度的提高，不仅反映了经济的发展，而且反映出经济与社会发展的协调一致。产业结构和产品结构是否与需求结构和消费结构相适应，是经济发展良性循环的关键。消费结构的变化是由需求结构的变化引起的。人们的消费观是以价值观和生活方式为依据的。合理的消费结构是社会物质文明和精神文明的表现，也是文明、健康和科学的生活方式的表征。

生产与消费既有同一性，又有差别。总的来说，生产决定消费，消费的增长是产生新的社会需求和促进生产的推动力；在这种意义上说，消费又决定生产。在经济生活逐渐全球化和国际化的今天，一定地域的消费需求并不取决于当地的生产状况。生产与消费是在人与商品的现实关系中统一起来的。这种现实关系也是人的需要和消费两者之间关系的反映。需求作为具有支付能力的需要，是市场交换关系发展的结果。消费者的需求都是以个性的形式表现出来的，而其中所体现出的却是社会性的内容。大众的审美需要，总是与社会的日常生活联系在一起的。工业生产对于消费者的魅力正是在于，通过商品的生产把适用与审美功能以文化的多样性在产品中结合了起来，它能迅速提供各种时尚商品而造成流行。当然，产品的美也具有相对性，它总是与当前的消费文化和社会心理相关。

市场需求具体表现在消费结构的不断变化中。从消费资料的功能上，可将人们的消费支出划分为吃、穿、用、住、行、劳务消费和文化娱乐等不同方面。它们之间的关系反映了消费的功能结构，也与消费品的产品结构分类是一样的。消费结构的变化，受到经济、社会、科技以及文化因素的影响和制约。从微观层次上看，影响消费结构的第一位要素是国民收入的水准和消费水平。随着向全面小康社会的推进和消费水平的提高，在消费结构中对享受和发展资料的需要会不断增长，这首先表现在消费支出中，吃穿的比重逐步缩小，即恩格尔系数的降低，而文化娱乐、住和行的比重逐步加大。家庭支出从生活必需品转向文化用品、健身器械和旅游用品等，从住宅的装修、家具陈设到住房以及家庭轿车的购置成为新的消费热点。

同时在人们的日常消费中，出现了从废旧淘汰到审美淘汰的转变。过去穿衣是"新三年、旧三年，尽量将就延长点"。一件衣服淘汰要待它开始破损而无法穿着。一个台灯、一块手表，要待它开关不灵、走时不准而又难以修复时，才加以更换。这便是废旧淘汰。如今，随着消费时尚的更替和人们对于用品精神价值的追求，许多服装和用品的淘汰与更新，不是依据它们的破损程度，而是依据它们能否满足人们的审美需要。当一些服装款式趋于陈旧、色彩已经褪变，人们便将它们弃之一旁，又去选购新颖入时、样式宜人的穿戴。随着居住环境的改善，人们更加注重用品的观赏性和装饰效果。

家庭主妇们从琳琅满目的商场中不时选购着各种新型的用品,去替换那些原有的相形见绌的物品,尽管许多物品尚能使用。这便是一种审美淘汰。

从废旧淘汰到审美淘汰的转变,是生活消费发展的一种必然趋向。它反映了随着生活水准的提高,人们对于用品宜人化和精神功能的追求。审美淘汰的出现,使产品使用方式的宜人性和质地、款式、品味等被提到更加重要的地位,由此也刺激了商品品种的开拓。但是,它也使一些商品的更新周期与使用寿命之间产生矛盾。原来一些商品使用寿命很长,但由于款式或造型的过时而被人为地淘汰。这也造成不必要的浪费。因此为了适应更新周期加快的趋势,可以降低某些材料的寿命要求而减少成本消耗。

审美淘汰现象的出现作为一种征兆,反映了人们消费生活中精神需求的增长。随着人们生活水准的不断提高和节假日等休闲时间的增多,人们自由支配的时间更多了。自由支配时间是消费生活的必要条件,也是反映生活质量的重要标志。如何支配自由时间,关系到人的生活方式、文化水准、价值观念、情趣爱好和社会环境的影响。近年来,旅游热的兴起,开阔了人们的视野,在异域风情的激发之下,使人们更加热爱大自然、热爱艺术和文化知识,增添了人们的生活情趣并丰富了人们的生活体验。

在提高生活质量的过程中,人们意识到:人的物质消费是有一定限度的,而人的精神需求却是无限的,这种精神需求首先表现在一种价值追求和情感依托上。人们更加重视自己的生活品味和格调,希望自己的日子过得更加充实而有幸福感。物质需求的满足依靠的是一定的物质消费,而精神需求的满足既要有一定的物质条件,更要有适应个人需要的丰富的精神内涵。由此,使人们的消费从单纯物质性追求转向一种精神和情感的满足。在这里,消费者的情绪和情感对于其消费需求具有某种放大的强化作用。它构成了消费行为的内驱力,成为提高消费水准的深层动机。因此,使人的消费活动具有更大的情感色彩和审美意味。

这种情感性消费并不一定指向挥霍无度的高消费,而是指向人与自然相和谐的、具有人情味的生活。正如一位美国学者所说:"接受和过着充裕生活而不是过度地消费,文雅地说,将使我们重返人类家园,回归于古老的家庭、社会、良好的工作和悠闲的生活秩序;回归于对技艺、创造力和创造的尊崇;回归于一种悠闲的足以让我们观看日出日落和在水边漫步的日常节奏;回归于值得在其中度过一生的社会;回归于孕育着几代人记忆的场所。"①

由此,如何实现人们诗意的生存?如何使现代生活更加具有人情味?这就给我们的设计师提出了更高的要求:他应该善于捕捉时代的理念,善于营造生活的意象,他的作品应该更能激发人的情感、更具审美意味。

① 艾伦·杜宁.多少算够.长春:吉林人民出版社,1997.113页

第二节 产品的功能及其划分

现代工业设计思想的产生,正是围绕产品功能概念展开的,功能与形式的关系之辩成为20世纪初叶的热门话题,也为产品功能造型思想的确立开拓了道路。但是长期以来,在人们把功能与实用目的联系在一起的时候,也把功能同等于实用性,而忽视了供人使用的产品还存在精神功能。对产品功能概念的分析应该从产品与人的关系着眼,人需要的多层次性必然造成产品功能的多层次性。因此有必要对产品的功能作出划分。功能的三分法揭示出其中所具有的不同质的功能内涵,但它们之间并非是平等的关系。

1. 功能与形式关系之辩

在生物形态学里,当考察各种形式的由来时便涉及功能的概念。在进行比较解剖学的研究中,遇到了是形式依随功能而变化还是功能依随形式而变化的问题。法国动物学家居维埃(G.Cuvier, 1769—1832)坚持"形式依随功能"的观点,认为生物在功能上的任何改变都必然产生出相应的组织形式上的变化。而生物学家圣希莱尔则反对从功能推论到构成形式的论证,认为这是滥用决定性原因。[①]因为对于生物学家来说,达尔文(C.R.Darwin, 1809—1882)学说的新颖之处在于:它将生物的进化归因于自然界本身对现存生物形式的一种选择。如果设定形式在先的话,那就意味着"功能依随形式"。这一论争在19世纪的生物学界几乎延续了半个世纪。但是有一点是公认的,即功能与形式是相互关联的。

19世纪中叶以来,随着土木工程中钢铁和混凝土的应用,人们呼唤对于建筑形式的变革。特别是1851年伦敦国际博览会水晶宫展厅的建造,为人们对建筑形式的探索提供了范例。新建筑材料和结构的出现对传统建筑形式提出了挑战。美国芝加哥建筑学派建筑师沙利文(L.H.Sullivan, 1856—1924)从斯宾塞(H.Spencer, 1820—1903)的生物学著作中得到了启示,在建筑学领域中明确地提出了"形式依随功能"的观点,用以反对学院派建筑的仿古倾向和装饰风格。他认为,不仅仅是形式表现着功能,更为重要的是功能创造或组织了其形式。这就为建筑师对形式的创造找到了它应有的方向和依据。

"形式依随功能"(form follows function)的观点在20世纪初叶工业设计运动中成了功能主义流派的口号。这一流派强调造型形式对于功能目的的从属关系。也就是说,"按照目的去完成任务,选择设计要能将目的完好地实现在预定的素材中,美将能自我表现出来。"[②]德意志产业联盟(Deutscher Werkbund)的创始人穆特修斯(H.Muthesius, 1861—

[①] 彼得·柯林斯.现代建筑设计思想的演变.北京:中国建筑工业出版社, 1987.177页
[②] 波泽纳.功能主义的开端.见富克斯及布尔克哈特.产品·形态·历史.斯图加特:1985.73页

1927),虽然主张实用与美的统一,即功能决定形式的真实性原则,但他认为产品的美并非如此简单:"物体为目的服务并且表现在适应目的和素材的方法中,这种观点显然是不全面的。物体必须将其服务和结构有考虑地表现到直观形象上。"①这里实际上已经隐含着要求产品的造型成为功能目的的一种表现,即对功能的表现是产品造型的自觉目的这样一种思想。同时他还认为,目的、材料以及结构设计并不能单独决定任何东西,"与材料相比,造型是较高的精神所在"②这就明确肯定了产品造型的形式具有精神功能。

功能主义曾经成为包豪斯倡导的理论原则,它包括:废弃历史上传统的形式和产品的外加装饰,主张形式依随功能,尊重结构自身的逻辑,强调几何造型的单纯明快,尽量使产品具有简单的轮廓、光洁的外表,重视机械技术,促进工业的标准化并适当考虑商业因素。功能主义的实践具有深刻的理论意义。正如竹内敏雄(1905—1982)所指出:"从虚饰的美的趣味到注重功效的美的转变,在技术的对象本身产生出内在的真的技术美——这是功能主义运动在历史上的正确意义。"③

在产品的功能、结构和形式的统一体中,"形式依随功能"这一口号强调了形式要适应于功能要求,在当时历史条件下使形式创造建立在纯理性主义的基础上,产生了功能主义的形式。在技术领域中,它导致了"功能形式优先"这样一个命题,即在设计中一切都应服从于功能,但人们对功能的理解却又只限于机械效能。同时还认为,通过计算和试验所发现的符合自然规律的真正功能形式,就会满足我们天生的美感要求。

功能主义运动在美学上的价值在于,它"在物质产品工业生产过程的合理性中,发现了造型审美表现的决定性基础。"④因此,功能主义造型的审美特征,是以技术的目的性形式为基本模式的。当然这一运动也具有明显的局限性。它所强调的是以工业化批量生产的方式满足大众的标准化社会需求,抹杀了对个性的表现,忽视传统文化的意义和价值。同时,当时还存在把适用性与美等同起来的倾向,认为物品只要适用,它的形式就是美的。这里存在一种理论的简单化,实际上混淆了两种不同价值领域,这必然对以后的发展产生不利的影响。

现在回到"形式依随功能"这一口号本身。这里可以发现两方面的问题:一方面,不仅与功能相关的因素影响对形式的选择,而且与产品生产相关的(材料工艺)因素也会影响对形式的选择。另一方面,功能的概念并非是单一的,它可能具有不同层次和内容。由此看来,这一口号的逻辑内容是不完整的。

① 波泽纳.功能主义的开端.见富克斯及布尔克哈特.产品·形态·历史.斯图加特:1985.73页
② 富克斯等.产品·形态·历史.40页
③ 竹内敏雄.美学总论.东京:东京弘文堂,1979.其中论技术美.(吴火译)
④ 贝西勒等.美学—人—人工环境.柏林:柏林德文版,1982.45页

产品是一种物质系统，根据一般系统论的观点，一个物质系统是由各种要素组成的，这些要素之间相互联系起来的网络构成系统的结构。该系统与外部环境之间的相互作用称为该系统的功能。形式则是结构的外在表现。在这里，功能是由结构决定的，即有什么样的结构便产生什么样的功能，这叫同构同功。从产品设计的角度来说，设计一个产品是要使其实现特定的功能。当功能定位已经明确，那么就要选择能完成这一功能的结构，这两者都影响对形式的选择。除此之外，产品的材料、生产工艺等因素也都影响到形式。当选用的材料不同时，即使同一类功能结构，它们的形式表现也会是不同的。例如椅子的功能结构大体相似，但由于材料的不同，造型形式会有千差万别。

产品功能的概念并不是单一的，这一点早在包豪斯时代就已有所认识。格罗皮乌斯曾经指出："为了设计出一个物品——一个容器、一把椅子或一座房子——使它发挥正常的功能，首先就要研究它的本质，因为它要用于实现自身的目的，也就是说，实际地完成它的各种功能，耐用、经济而且美观。"[1]如果说审美也作为产品的功能之一，那么形式的创造便可纳入审美功能的范畴。这样，功能与形式的对立本身便不复存在了。因为形式的创造也属于功能的范畴。随着功能概念的拓展，"形式依随功能"的口号也就退出了历史舞台。

2. 产品与人的相互关系

如前所述，功能(the Function)一词，在广义上表示一个物质系统与其环境之间的相互作用。它与功效(the Efficiency)、性能(the Performance)、性状(the Descpiption)和机能(the Faculty)等概念同属一个范畴。它们只是在所反映的角度和侧重点上略有不同。功能更侧重于物质系统对外界所发挥的作用以及产生这种作用的能力。设计是以人为目标的，因此产品功能的概念就是指产品对人所发挥的效用。

产品的功能是产品设计的核心，它体现了社会生产的目的性，即不断满足人们日益增长的物质和文化需要。设计以促进人的全面发展为导向，通过产品功能的开拓，来满足人的各种物质需要和精神需要。设计产品时，不论是材料的利用、结构形式的选择、造型形态及工艺的处理，都不能脱离产品功能这一核心。另外从产品开发的模式看，不论是对产品技术的选择，或对产品使用方式及方式的创新，也都是围绕更加经济有效地实现产品功能这一目标的。所以全面理解和深入把握功能的概念，成为工业设计中至关重要的问题。

设计目标是使产品具备一定的功能，因为功能才是产品用以满足消费者需要的特性。从这种意义上说，人们所期待的并非某一类型的产品，而是产品所能达到的功能。

[1] 贝西勒等.美学—人—人工环境.柏林：柏林德文版，1982.46页

一个产品若不能发挥预期的功能，那么它便失去了存在的价值。产品所以要不断地更新换代，老产品总是为新产品所取代，正是由于人的需要在不断增长，功能的范围在不断扩大。

产品的功能与人的功能在本质上是相互关联的，它们既具有同一性也存在差别。产品的功能是作为人的功能的一种强化、延伸或替代。产品一方面使人的活动能力提高了，活动范围扩大了，另一方面也产生出人所未有的功能。车辆成了人的代步和承载的工具，电脑成为人脑的延伸，飞机和宇宙飞船填补了人的能力的缺憾，使人能穿云驾雾或遨游太空。

产品对人的效用可以从产品与人的关系中看出，也就是说，看产品是如何介入人与自然以及人与社会的关系的。在人与自然的关系中，产品作为一种功能实体，成为人与自然的中介，促进人对于自然的利用和改造。如炊具便于人们对食品的加工，减轻了人们的家务劳动。在人与社会的关系中，产品以造型语言作为一种符号系统，成为人际沟通的媒介，促进人与社会的和谐关系。例如不同的职业服装可以标识出人的社会角色，便于人际之间的沟通和交往。在社会与自然之间的关系中，产品系统组成了人工环境，为社会活动的展开提供了场所和舞台。因此，产品不仅可以调节和改善人与自然和社会的关系，而且可以调节人与自我的关系，成为自我调适、自我表现和自我实现的手段。设计的创造意义正是在于，通过对产品功能的开拓实现对人的生活方式和劳动方式的变革，从而提高人们的生活质量和整个人类的文明水准。见图2-2所示。

一个产品，从设计生产到使用和废弃处理，经历一系列的过程。在这个过程中，产品是以不同的"社会角色"与人发生关系的，同时也表现出人们的不同社会期待。设计师所设计的产品是提供企业进行生产的，为了能顺利地投产，设计方案必须具有

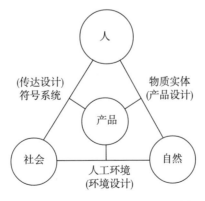

图2-2 产品与人、社会和自然的关系

经济的合理性和工艺的可行性。所谓经济的合理性指可取得较大的经济效果：要尽量减少投入，增加产出，并设法降低原材料、能源和劳动消耗，提高产品的功能。依据价值工程原理，产品的经济效益可以用单位成本的功能来衡量。

$$V(价值)=\frac{F(功能)}{C(成本)}$$

先进的技术往往具有更高的效益，但工艺可行性则是从企业现实条件出发的要求，从而保证生产的正常进行。

企业所从事的是一种商品生产，产品生产出来以后便要进入市场。企业要通过生产创造商品的交换价值。商品要取得市场竞争力，便需要有明确的目标市场和消费群定位。造型要有新颖性和独特性，要有良好的商标和包装策略，具有影响力的广告和促销手段以及恰当的市场投放方式。商品的市场竞争力主要依靠以下几种要素来取得：即质量、品种、价格和营销服务。质量是确立名牌商品的基础，品种是产品类型的细分化，从而取得自身的独特性和不同对象的适应性。价格是经济合理性的体现。

当商品交换完成以后，产品进入消费者的家庭。这时商品便成了用品，人们购买它正是为了用于满足某种物质或精神的需要。人们希望获得更大的使用价值，取得这种价值的依据便与产品设计的质量水准相关。这时产品的特性应与消费者的个人特性和使用环境的特性相适应。产品要在环境中获得可以识别和认知的性质，并且给人以赏心悦目的感受。产品在供人使用时要与人的尺度相适应，符合人的生理和活动特性。在产品功能的发挥上，能提供足够的直观信息并良好地适应预期的用途。

人们购买商品，不一定都是为自身的消费，也可能用于馈赠他人，这时商品便转化为礼品。礼品是作为购买者意愿的表达媒介，提供给第三者使用或占有。它可以具有一定的实用性，但同时要具有一定象征性和审美价值，从而作为情感交流的手段，取得特定的纪念意义。

当用品使用寿命完结，产品最终转化为废品。怎样处理废弃品而不造成污染，是环境保护的重大课题，也是当代生态学所关注的。好的产品设计必须考虑到产品作为废弃物的回收和利用的方法。

一个产品在提供给社会应用的过程中，还可能同时与不同身份的人发生不同性质的关系。这反映了产品与不同社会角色的人之间的关系。例如一部汽车存在以下七种关系（见图2-3）：第一与购买者的关系：购买者作为这一产品的占有者关注产品的技术经济性能和使用价值。他要考虑这一汽车是否适宜于环境和道路条件及具体用途。是否

与自己的身份地位相称并有价格承受力。第二与驾驶员的关系：汽车的操纵性能和安全性都关系到驾驶人员的劳动支出和生命安全。第三与乘客的关系：汽车是直接为乘坐者服务的，它的行驶性能和乘坐舒适性直接与乘客相关。上海大众汽车厂生产的桑塔纳2000型轿车的改进，便是考虑到中国国情。在我国目前一般驾驶人与乘坐人不是同一的，所以重点改进了后座的舒适性，以适应乘坐者的要求。第四与维修人员的关系：汽车的技术性能、结构性能都与是否便于维修相关。第五与行人的关系：汽车的制动性能、玻璃和油漆的反光度、行驶的清洁性，是否会溅起地面污水或扬起灰尘等，都关系到周围行人的安全和卫生。第六与街道居民的关系：汽车排放废气的空气污染、噪声污染等都会影响周围居民的生活和休息。第七与旁观者的关系：汽车行驶中作为一种动态景观可以给周围的旁观者一种审美的享受。

3. 功能三分法：实用、认知与审美

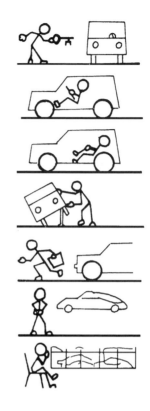

图2-3 人与汽车的不同关系

人们对于功能概念的认识经历了较长的历史过程。开始时人们把产品的功能与它的实用性质相等同，这时功能即指实用功能，即使有人说其功能不是单一的也往往是指它兼有不同的实用功能而已。对于产品精神功能的认识，首先是从它的文化价值和观赏性的角度提出的，既不仅要适用而且要美观。随着符号学和认知心理学的发展，人们开始重视造型作为一种产品语言的符号功能和认知功能。

20世纪60年代，布拉格学派著名符号学家穆卡洛夫斯基(Jan Mukalovsky, 1891—1975)在文化符号学的研究中将产品功能的概念，划分为实用功能和产品语言功能，后来又进一步将产品语言功能细分为符号功能(标示和象征)和形式审美功能。[1]这是对产品功能概念的重要拓展。

在工业设计的理论著作中，人们往往从两种不同角度提出对功能的界定。一种是从广义的社会效应来界定功能，将产品的基本功能划定为TWM系统：即分为技术功能、经济功能和与人相关的功能。并且指出工业设计的任务是优化产品与人相关的功能。[2]另一种则是从产品对于使用者的效用来界定功能，将产品的基本功能划分为实用

[1] 比尔德克. 设计—产品造型的历史、理论与实践. 科隆：杜芒出版社, 1991. 160页
[2] 克略克尔. 产品造型. 斯普林格出版社, 1981. 4页

功能、符号功能和审美功能。但是在对审美功能与符号功能的理解上仍然有一定分歧。

略巴赫(B.Löbach)在《工业设计——工业产品造型基础》一书中,虽然将产品功能划分为实用、审美和符号功能,但对审美与符号功能的理解却与本书不同。他将审美功能界定为"在使用功能中感官知觉的心理效应,它意味着产品相应地塑造人的知觉条件。如仪表表盘的刻度和数字,如果安排得当使人便于定位和读出,增加了读出过程的可靠性。可靠性是一种情感和心理状态,人的各种感官都会参与这一过程。"而他把符号功能界定为"当人在知觉对象的过程中受到精神激励,使人与以前的经验和情感因素建立起了联系","符号功能是以审美功能为基础的,它只有通过人感知的形象与思维相联系的精神活动才能发挥作用。"[1]

本书是将产品的功能划分为实用、认知和审美三种,这是围绕产品对使用者发挥的物质上和精神上的效用而言的。

实用功能是产品最基本的功能,它是通过产品自身完成的物质、能量和信息交换过程,以满足人的某种物质的或文化的需要。具有实用功能是设计产品与艺术作品的根本区别。例如椅子是供人坐靠或休息使用的,以消除人的疲劳。椅面起着支撑使用者体重的作用,减轻了人的下肢负担。靠背成为脊柱的依托,减轻人的背部肌肉的负担,改善下肢血液循环,有利于人的健康。电视机或多媒体为人提供视听信息,满足人的文化需要。它可以作为传播艺术作品的媒介,但电视机本身却只是信息交换的工具,具有自身的实用功能。

人们可以从产品在物质系统中与物的、环境的和人的相互关系,来把握实用功能。也就是说,实用功能可以反映在产品的技术性能、环境性能和使用性能上,这三者共同构成了实用功能,反映了产品在满足人的物质需要方面所达到的水准。技术性能是产品科技内涵的表征,它主要取决于产品技术的选择。不断加大产品的科技内涵,是提高产品效能、价值和创造名牌以提高市场竞争力的途径之一。但是单纯的技术性能不足以反映实用功能的好坏,因为那些超出对人的作用范围或环境允许的技术性能是没有实际意义的。产品的环境性能反映产品与环境的协调状况,如工作噪声、温度变化、粉尘和有害废气排放等都直接影响环境的生态效应,成为当今世界关注的热点。

产品的使用性能是产品实用功能的重要方面,也是工业设计的着重点之一。产品的可操作性是比技术性能更加重要的特性,它直接涉及人和产品的安全性。对于高科技和多功能产品,操作的简易性成为突出的问题。有些高科技产品之所以引起人的畏惧和陌生感,正是由于它们背离了人的感性活动特征,或者不能靠人的直观反应来操作,在

[1] 略巴赫.工业设计.慕尼黑:德文版,1976.57~64页

复杂的程序和装置面前使人手足无措。正如人们所说,有位老人买了台录像机,请来年轻人读说明书,结果读得人读累了,听的人仍然茫然无知,谁也不会实际操作。当产品操作过于繁复,其程序始终要置于人的理性思考范围内,难以靠习惯来形成行为自动化,就会造成人的心理负担和感情上的疏远。当然对产品操作性的要求也不一定是愈简便愈好,如果各种产品都设计成"傻瓜机"或全自动操作,那么这种对消费者在精神或体力上的过低要求,也会使产品对人丧失应有的感官刺激和活动兴趣。由此提出了"有限设计"的概念,是要使人在产品的使用中保持一定的感觉和活动,以便不失去应有的生活体验。

随着经济条件的改善和人们文化素质的提高,在日常生活过程中人们的精神需要日益突出。人们从不同角度提出过精神功能的各种内涵:从符号的标识到操作的指示,从造型因素的象征作用到信息的传达,从产品对情感的激发到功能意义的表现,都是由人对产品的感知觉引发的意识内容和心理效应。从人的心理需求上可以区分出两种不同性质的精神功能,即认知功能和审美功能。

认知是人的认识活动过程,它是对外部信息的输入和思维加工。产品的认知功能是实现产品实用功能和审美功能的前提。如果人们辨认不出哪个按键是开关,那么设备便无法起动。人们搞不清它的用途和含义,也就无从审美。因此产品的认知功能是通过造型即产品语言告诉人们:这是什么?有什么用?怎样用以及意味着什么?

产品的造型作为一种语言手段,发挥着传达信息的符号作用。任何符号都是一种约定俗成,它利用一定形式、色彩或材料质地来表征一定意义。这种传达可以是图像的、标示的或象征的,使人们在形象的直观中获得某种意义的领悟。产品造型的符号化,并不会妨碍产品风格的独特性和个性特征。在一定程度上,造型的个性化反而使产品获得更加鲜明的标识性,并从众多雷同的产品形式中突现出来。盲目地仿效或模仿其他类型的产品造型,会使人产生认知的混乱和误导,形成"指鹿为马"的结果。

建筑学家曾经把建筑作品区分为"沉默的建筑"、"会说话的建筑"和"会唱歌的建筑"。所谓"沉默的建筑"是指缺乏认知功能的建筑,人们不知它究竟是何物。所谓"会说话的建筑",便是指具有良好认知功能的建筑。在这里,建筑语言提供了建筑物与人的对话途径,使人们对建筑的符号意义取得足够的理解。而"会唱歌的建筑"则是指具有审美功能的建筑物。在这里,建筑语言被审美化和韵律化了,从而富有功能表现性和情感激发作用。

产品的审美功能是通过产品的外在形态特征给人以赏心悦目的感受,唤起人们的生

活情趣和价值体验，使产品对人具有亲和力。审美功能是在产品语言的基础上产生的，符号作为信息的载体，并无认知符号和审美符号的区分。人们常把对产品的要求归纳为"适用、经济、美观"，这里集中反映了对产品实用功能和审美功能的要求。产品的实用功能与审美功能之间并非互不相关，而是具有内在联系的。产品的审美表现应该与整个产品的功能目的性相一致，这是依据功能取向的原则。也就是说，产品的审美表现应围绕其功能内涵来展开，并与使用目的和应用场合相协调。由此，产品在使用与外观的统一和实效性与表现性的统一中，取得自身的审美价值，也使功能美成为产品审美形态的核心。

不同类型和用途的产品，它们对各种功能成分的要求有不同的侧重。波特兄弟在《市场要素设计》一书中列举了五种不同类型的产品，分别给出它们对使用性能、人机特性、审美要素和工艺性（即经济性）的侧重顺序。其中普及型高尔夫轿车是把工艺性放在首位，技术性能和人机特性放在第二位，而审美特性放在第三位。这表明它强调经济实用，而不侧重观赏和气派。相反，豪华型保时捷轿车则把审美要素放在第一位，技术性能和人机特性放在第二位，而工艺性放在第三位。这说明它强调豪华气派的审美特色，把车的魅力和性能的优越放在优先地位，而不惜工本。对于中档轿车则采取适当兼顾各种要素的原则。对于手工工具的电锯，则把人机特性放在第一位，把技术性能放在第二位，把工艺性放在第三位，而审美功能放在第四位，这说明它强调安全性和操作性，审美要求低于经济要求。对于装饰品的花瓶，则把审美要素放在第一位，而人机性放在最后。①因为它主要在观赏性，而安全性一般不成问题(见图2-4)这些事例说明，尽管实用功能是最基本的功能，但是实用与审美两方面功能的侧重却视不同类型和不同档次产品而各异(见图2-5所示)。

	技术性能	人机特性	工艺性	审美特性
大众轿车"高尔夫"	○○○	○○○	○○○○	○○
中档轿车 DB190	○○○	○○○	○○○	○○○
豪华轿车"保时捷"牌	○○○	○○○	○○	○○○○
自动咖啡壶	○○○	○○	○○○	○○○○
手电锯	○○○○	○○○○○	○○	○
花瓶	○○	○	○○○	○○○○○○

图 2-4 几种产品对功能性与审美特性的不同侧重

① 路德维希·雅特/古德伦·波特.市场因素设计—市场实践基础.斯图加特：德文版.371页

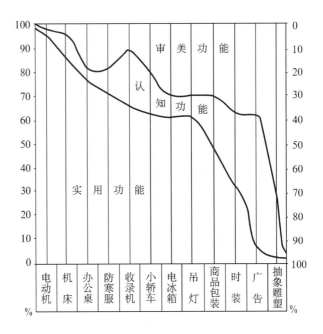

图 2-5 不同产品三种功能成分的比重(示意图)

第三节 功能转化原理

在对产品功能的分析中已经指出,实用功能是产品最基本的功能,也是设计产品存在的前提。实用功能之所以具有这种基础性质,首先是因为人的物质需要的产生是先于精神需要的,人要生存,就要解决吃、穿、住的问题,就要具备一定的物质生活条件。所以产品首先就是用来满足人的某种物质需要的,完全没有实用功能的产品便不是设计产品,而变成了一种精神产品,如艺术品。其次,就产品与人相互作用的发生学过程而言,产品的实用功能是各种精神功能产生的根源。从人类生产发展的历史过程看,产品先是取得了实用功能,以后才逐渐产生出认知的和审美的功能。

本书提出的功能转化原理在于说明:产品实用功能与审美功能之间究竟存在什么内在联系?实用功能是如何向审美功能转化的?只有明确了功能转化的原理,才能正确认识什么是产品的美,以及怎样创造产品的美。这一原理涉及审美发生学和美的本体论问题。它与以下两种观点具有原则性区别:其一是"适用就是美",这是把产品的功利价值与审美价值混为一谈了;其二是实用与审美互不相干,俗话说"货卖一张皮",产品的美只在它的外观形式。这是一种孤立地片面看问题的观点。

1. 功利价值与审美价值

价值是事物具有满足人的某种需要的属性。作为一种尺度,价值反映了人的需要与外在对象之间的客观关系。由于人有不同的需要,所以对象对人具有不同的价值关系。产品的实用功能可以满足人的生理的或物质的需要,对人来说是一种功利价值。产品的审美功能则是满足人的审美需要,对人来说便是审美价值,即我们平时所说的产品的美。

出于人的不同需要,人在日常生活中表现出不同的反映和行为方式。朱光潜(1897—1986)先生在《悲剧心理学》中曾经举过这样一个例子。有一位商人、一位植物学家和一位诗人,三个人同时在观看樱花。他们每个人都按照自己的思考习惯观察事物,那么就会引出三种不同的态度,从而对同一事物分别得到三种不同的印象。商人从谋利的角度考虑,就会计算出这种花在市场上能卖出的价格,并且和园丁讲起生意来。植物学家会去数一数花瓣和花柱,把开花的原因归结为土质的肥沃和季节,给花分类并且赋予它一个拉丁文学名。但诗人却全神贯注地在这些花上而忘记一切,把花看作一个世界;转瞬之间这些花就变成了有生命的活物,对诗人微笑并引起他的同情;在这种交流中诗人也化作了花,分享着花的生命和情感。

上述例子说明,人在现实生活中的不同态度会引发出不同的行为趋向。上述三种趋向代表了人的功利或实践态度、科学认知态度和审美态度。当然,这里只是一种形象的比喻。

日常生活是整个社会生活的基础。在人的日常生活中,首先面对的是吃、穿、住等维系生存的问题。所以在日常生活中人的活动是以实践态度为主导的,以一定的功利目标为取向。心理学曾经把人的心理要素区分为知(认知)、情(情感)、意(意向)三种,但是在人的现实活动中三者是相互联系在一起的。当一个人把某件事做得很出色时,当人们在街头邂逅相遇时,当人在繁星照耀下凝视夜空时,谁能在感觉、情感和认知之间划清界限呢?同样,人的实践活动与科学认知和审美活动之间也是相互联系和沟通的,它们是从日常生活的需要出发,它们的成果丰富了人的日常生活的经验,并提高了人的日常精神能力。

揭示审美与社会生活的关联,在现实生活的有机联系中去把握实践与审美、认识活动的相互作用,是著名匈牙利美学家卢卡契(1885—1971)美学研究的重点课题。他指出:"如果把日常生活看作是一条长河,那么由这条长河中分流出了科学和艺术这样两种对现实更高的感受形式和再现形式,它们相互区别并相应地构成了它们特定的目标,取得了具有纯粹形式的、源于社会生活需要的特性,通过它们对人们生活的作用和影响

① 卢卡契.审美特性.第1卷.北京:中国社会科学出版社,1986.1~2页

而重新注入日常生活的长河。"①这就是说,只有从人类社会生活的发生、发展的内在规律及其动态关系中,才能认识审美活动产生的机制和它的实质。

审美能力是人区别于动物的特性。在人类之外的动物界中,是否存在审美和艺术活动呢？早在达尔文《人类的起源与性的选择》一书中就曾引述了大量的观察例证,认为鸟类已经具有了美感。鸟类可以通过羽毛的色彩来吸引异性,也会对不同的色彩作出趋近或避开的反应。同时在昆虫中也有一些是利用"舞蹈"来传递信息和吸引异性的。更令人赞叹的是蜜蜂构筑蜂房的本领,这是令一些平庸的设计师所自叹不如的。蜂房组成了精巧的几何造型,这种六角形棱柱体不仅有最牢固的结构,而且也最省工省料。这是蜜蜂特有的动物本能,是由低级神经系统控制的生命活动的自然结果。实际上六边棱形是由半球形的小碗排列组成,由半液体状薄膜在相互挤压中形成的对称形式。因此动物的生命过程并不涉及人类特有的复杂意识活动。

审美意识的产生,是与人的有目的的变革自然的生产实践活动联系在一起的。早在旧石器时代,史前人已经能制造和使用各种粗陋的石器。这种石制工具虽然是以石打石的原始技术制作的,但已能适应生产劳动的不同需要,或砍或砸或削,有了斧状器、尖状器和刮削器等功能的区别。石器本身已经比较规则,有了初步的对称形式和比例关系。当尖状器表面制作得平滑一些时,那么砸下去就可减少一些阻力;两个侧面对称一些,砍砸的方向就容易准确一些。在形状上每一点微小的改进,都会给史前人带来使用上的方便。经过一代又一代人们无数次的使用和制作工具活动,对这些石器形式的感觉便与应用石器减轻了辛劳所带来的愉悦体验联结在一起。以至当人们见到这些形式时,不必想到具体的应用效果,便能体验到一种莫名的愉悦感。

原始的拟人化的世界观和巫术观念,对于审美活动的形成起了催化的作用。由于生产力的低下和知识的贫乏,史前人对世界的理解处于一种朦胧的状态,他们总是从自身人格化的特征来解释周围的一切现象,由此形成了巫术观念。他们以为自然界也都有自己的感觉和灵魂,通过感应的方式可以唤起各种自然现象。例如史前的洞窟壁画,便是在他们认为灵验的地方画出动物的形象,并通过模仿狩猎的巫术操演,来求得狩猎的成功。实际上这种巫术操演既起着生产的组织和动员作用,又为狩猎作了必要的技术准备。这种巫术模仿具有情感激发的目的。他们在主观上是为了按照巫术原理去影响狩猎对象,以便能捕获猎物;但在客观上却激发人们的感受力和情绪体验。由巫术模仿形成的狩猎舞、战争舞,成为史前早期的原始艺术活动之一。

巫术模仿在开始时与审美是毫无关系的,但客观上却成为审美活动形成的中介。巫术模仿是以想像的因果联系代替了实际的现实过程。它不再是直接的物质实践活动,而

成为这种活动的反映图像。由此形成了模仿形象与现实生活的分离，人们直接面对这种形象却可以感受和体验到现实生活的场景。由此，这种模仿的形象便取得了情感激发作用。巫术模仿培养和加强了人们的模仿艺术才能和审美感受力。随着巫术的失效，人们逐渐失去了对巫术礼仪的兴趣，但是由巫术模仿所形成的艺术形式却成为人们思想情感的表达方式和社会交往的媒介。由此使审美成为人的精神需要和心理能力。

上面是对审美活动形成过程和机制最概括的说明，对这方面问题的研究构成了审美发生学的内容，它可以回答为什么"人最初是从功利观点来观察事物和现象，只是后来才站到审美的观点上来看待它们。"①

2. 人的实践活动的双向结构

一个事物能满足人的审美需要的性质称为事物的审美价值。这种价值是怎样产生的呢？这是一个涉及美的本体论的问题，即美的根源在哪里？众所周知，价值关系反映了人在实践过程中客体与主体之间的一种客观关系，它是衡量客体能满足主体发展需要的尺度。因此认识审美价值产生的根源，不能脱离人的社会实践过程。

人类生存的第一个前提，便是从事生产劳动以获取生活资料，这是人类最基本的社会实践。人类不仅是劳动活动的主体，也是社会劳动的产物。正是社会劳动的作用，才实现了从猿到人的进化过程。

与动物不同，人不是简单地占有自然物，而是通过生产劳动主动地改造自然物。把野生动物驯养为家畜，把植物栽培为粮食作物和菜蔬瓜果。人们生产的每一种物质产品，都是经过一系列的加工。产品作为劳动的结果，成为人们生产目的的客观体现。劳动过程中，人们总要使用一定的工具。在这里，工具成为人们从事生产活动以实现自身目的的手段。由此可以看出，任何实践活动都是由一定的主体(人)和一定的客体(对象)这两极的存在为前提的，它们构成了实践中的主客体关系。

实践活动包含着三种基本要素。其一是目的性，一个具体的实践过程总是由目的的设定为开端。目的是与人的需要相关联的，成为人的活动在观念上对于结果的预期，并且指向一定对象。其二是应用一定手段，人的生产实践是以工具的制造和使用为特征的。生产中人们所用的工具是由客体中分化出来的，是以前劳动的结果。工具由于人的加工而具有了一定的主体性，它不仅是人的肢体和器官的延伸，而且也成为解放和完善人的器官和肢体的手段。因此工具与每一次实践的有限的目的相比，是更有意义的东西。其三是实践的结果，它成为观念性目的的一种客观化和现实化。

① 普列汉诺夫.论艺术(没有地址的信).北京：三联书店，1964.93 页

人的实践活动不仅具有对象性特点，而且也是一种对象化过程。在实践的主客体关系中，主体与对象的相互作用表现在外在物质的和人的心理的不同层面上。人的活动所指向的对象，对人来说是客观外在的第一性的存在。由对象所唤起的人的心理映象和观念，作为人的活动的主观产物，是意识性的、第二性存在。在劳动过程中，人通过自身的活动改变了对象的形态，使主体的活动在对象身上转化为一种静止的属性，实现了主客体之间的物质变换关系。这就是人的实践活动的对象化过程。作为一种物质变换，它虽然是由人的活动所引起、调节和控制的，但它仍然要服从于自然规律。

人的实践活动不仅包括主体和客体(对象)两极的存在，而且包括向对象方向(对象化)和向主体方向(非对象化)两个不同方向的运动。也就是说这种对象化过程同时也是一种非对象化，前者是主体向客体的运动，后者则是客体向主体的运动，它们构成了实践活动的不同方向的内容。从对象对主体的作用即非对象化角度看来，对象的原有属性制约着主体的活动，使对象向活动过程过渡，转化为主体的活动要素，并内化为主体的心理结构。由此我们说，实践活动具有双向结构。

人对于对象的心理反应，不是由对象单方面的刺激引起的，必须有主体的应答反应才能形成映象。这就是说，从事感知活动的不只是感官本身，而且包括凭感官来感知的人。随着人们对于工具的使用，使人类自身的形态不断向适应于工具操作的方向转化。由此人不再是直接面向自然，单纯去适应自然，而是适应于使用工具的活动。这使人的大脑、双手和五官感觉得到不断地发展。人手的形成对于其他感官的发展产生了重要的反作用，使各种感官不断分化和精细化，视觉机能与触觉和肢体运动的联系，使知觉承担了更加普遍化的知觉功能，由此人能够用眼睛看出视觉之外的内容，如物体的重量和硬度等。

人的实践活动的双向结构产生出两方面的结果：一方面实践内容通过主体的活动而内化为主体的心理结构，即从感觉运动方面向意识和思维转化，塑造出人化了的感官、意识和文化心理；另一方面实践内容通过活动而外化为客观的物质产品，生产出按人的一定目的改造了的自然物，它们构成了人工自然和对象世界。

对象化原理不仅适用于人的物质生产过程，而且也适用于人的需要、情绪和情感生活等意识过程。人的活动的对象性不仅产生映象的对象化，也产生出需要、情绪和情感的对象性。它以外在的对象为中介，把人的自身，包括他的意识和心理活动，既作为主体也作为客体二重化了。

审美作为人类的一种自我意识，它是在对象中对于自身的观照。审美价值的产生正是根源于人的本质力量的对象化。从这种意义上说，美的本质和根源在于自然的人化和

人的自然化。因为人的社会生产实践正是将自然人化的过程,而在这一过程中人本身的感官和心理也完成了人化,同时又服从于自然的规律,这就是文化教养的过程。也就是说,审美价值的产生一方面以外在物的塑造为条件,另一方面以人的感官和心理的塑造为根据,只有在两者的对应和同构中,人们才能感知到事物的美。

审美活动可以划分为审美接受过程和审美创造过程。审美接受过程中的主客体关系是一种单纯的意识关系。人在观照审美对象时产生一系列的心理活动过程,从而获得审美经验。而审美创造则是一种把主观观念客观化和物化的实践过程。有两种不同的审美创造:一种是艺术创作,属于精神生产过程;另一种是设计创作,它为物质生产过程提供方案。艺术创作的成果是以一定的物质媒介作为审美意识的载体,如绘画以画布或宣纸及各种颜料作为艺术媒介。它表现的是社会生活的映象,是一种观念性的存在,并不构成社会的物质现实。设计创作是生产的前提和组成部分,它把审美意象融入产品的构思,作为生产的依据。设计产品是具有实用、认知和审美功能的物质产品,构成人们赖以生存的现实环境和生活空间。

3. 实用、认知因素向审美因素的转化

产品审美功能的发挥离不开对产品形式的创造,那么这些千姿百态的造型是如何取得的呢? 我们可以从那些形式因素的背后发现一条从实用逐步向认知和审美转化的轨迹。

商周时期,我国已由新石器时代开始步入青铜器时代,各种磨制的石器逐步为青铜器所取代。这时石器的实用功能渐渐消退,而用于祭奠、随葬或巫术仪式等。于是石器发展了它的认知功能,成为标志社会等级和权力的各种礼器。统治者不仅用礼器作为"礼天地四方"与天地神鬼交往的媒介,而且用于"等邦国"的政治权力的象征。石料的选材越来越精良,制作工艺越来越细致,原来作为生产工具的石斧,变成了礼器的玉斧,又变成了玉圭。环状的石斧变成了玉璧,北京故宫博物院陈列的战国大玉璧,直径约为一尺一寸,由象征意义而激发着人们的审美情感。司马迁(约前145—前93)在《史记》中曾经记述了战国时代取"虎符"救赵和蔺相如护卫和氏璧的故事。当"礼崩乐坏",随着时代的发展玉石器的权力象征和礼仪功能消退以后,玉器便成为一种陈设和装饰品。各种形象的玉佩成了个人品德和教养的象征物,当时的士大夫争相佩带,成为一种审美时尚。战国时代的玉佩有动物形象的如龙、凤、虎、鱼等,人物形象如对称并连的长袖舞女,曲线柔和、形态优美。玉器所用质料从白玉到水晶和玛瑙,它们的质地、纹理和色彩具有不同的审美表现力。

建筑的发展也经历了同样的过程。古希腊的石料建筑，由于材料和结构方式的限制，在平面布置上一般呈简单矩形。由于石材的抗弯、抗剪切能力差，所以建筑跨度小。这就造成建筑物中立柱的密集，由此产生一种强烈的建筑气氛。以后虽然建筑结构有了很大发展，但是希腊的立柱形式，它的柱身、柱头和檐部仍为罗马时代和文艺复兴时代所沿用，成为一种装饰性构件。这就是说，它的实用功能已经消退，而人们看重的是它的审美功能。甚至希腊建筑的立面，也成为一种标志和象征。当新人文主义思潮在欧洲兴起时，人们崇尚于希腊式复兴建筑。1793年由K.G.兰厄姆建造的柏林勃兰登堡门(Branden burger Tor)，便取形于雅典卫城的山门。勃兰登堡门位于菩提树下大街的尽头，它已不再与任何城墙相联结，作为城市的精神象征，成为以审美功能为主的建筑，今天又是德国统一的象征物(见图2-6)。同样，巴黎雄狮凯旋门也是仿效君士坦丁堡的城门修建的，它只具象征意义和审美功能，而不再具有实用功能了(见图2-7)。

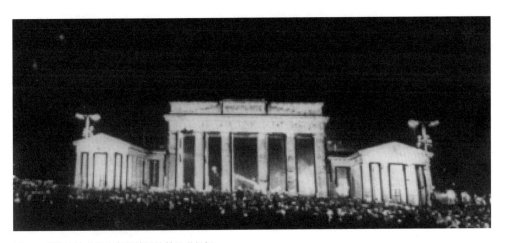

图2-6 只具精神功能和审美效用的勃兰登堡门

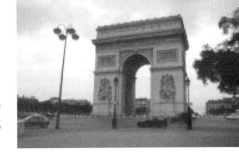

图2-7 建筑物通过能指与所指的符号关联获取独特的精神功能和象征意义——巴黎雄狮凯旋门参照于古代拜占庭帝国的君士坦丁堡凯旋门。(徐恒醇摄于巴黎)

在建筑上，罗马人发明了单拱、十字拱和球形拱的推力屋顶，同时解决了建筑结构内部水平力的静力平衡。由此创造出巨大的建筑内部空间，这是过去的梁柱体系结构在体量和形状上所无可比拟的。12世纪哥特建筑兴起，进一步运用了十字拱、骨架券、飞券、尖券和尖拱等结构。大教堂是哥特建筑的最高成就。位于莱茵河畔的科隆大教堂和塞纳河边的巴黎圣母院都是典型的代表。走进教堂，那高耸的屋顶和长幅镶嵌的彩色玻璃窗，给人一种通向天国的神秘气氛。仰视顶部，由十字拱的拱肋形成的各种几何形装饰，给人一种生动的形式感。拱肋原来是一种支撑结构，后来随着外部拱扶垛和骨架券的发展，它便失去了加强肋的支撑功能，而走向装饰和审美。

我国古代建筑中的斗拱，原来只是一种承重结构。由于屋檐伸出较长，斗拱的作用便是加强椽的承载和出檐能力，同时把整个屋顶集中到梁上的重量，逐层地传到柱头上，以减轻梁柱直接接触形成的剪切力。据考古发现，从周朝时就有了在柱头上安置坐斗承接横梁的方法。到汉代成组的斗拱已经用于重要的建筑上，起承托屋檐的作用。到唐代时斗拱广泛用在各种节点上，并逐渐趋向模式化，成为建筑等级的标志。这时斗拱在建筑结构和整体造型中的地位更加突出(见图2-8)。到了宋代，由于开间加大，整件结构简化，斗拱的承重功能开始削弱。明清两代建筑结构逐渐僵化，斗拱的比例缩小，排列增密，几乎丧失了原来的承重功能。而它却成为装饰性构件，给人以富有节奏的韵律感，见图2-9所示。

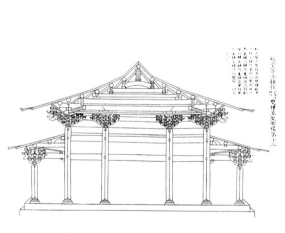

图2-8 宋代李诫《营造法式》一书中的木结构图样

图2-9 斗拱由功能结构向装饰转化

从建筑史可以看出，建筑的发展往往是以一种新的功能结构的出现为标志的，它会使建筑获得新的或更好的实用功能，同时也产生出新的建筑形式。这种形式也许还比较粗陋，它的审美效应还不够突出。随着这种建筑技术的成熟，它的某些独特的功能结构开始向装饰结构转化，获得了更加强烈的审美效应。然而这时，这种建筑结构便走向衰落。我们从上述古希腊立柱作用的演化、十字拱拱肋和斗拱从实用功能向审美功能的演化中都可以看出这一发展轨迹。

建筑或产品实用功能的发挥，说明建筑或产品的结构具有符合功能目的的特点。这种合目的性的实现，是以符合自然规律性为前提的。也就是说，它把自然规律的要求纳入了人的目的的轨道，从而使建筑或产品体现出合规律性与合目的性的统一。几乎所有的陶瓷容器都采取圆形，这并不是因为圆形具有毕达哥拉斯所称道的那种先验的美，而是因为圆形能以最小的周长构成最大的容积，从而最节约材料。同时，圆是一定半径的长度矢量旋转的结果，圆形容器最便于用泥坯在轮盘上进行旋转加工。所以容器形式的确定首先具有功利价值的选择，它是发挥实用功能的前提。

具有实用功能的产品并不一定就具有审美价值，也就是说，并不是任何合目的性与合规律性的统一就都是美的。正如席勒(J.C.F Schiller 1759—1805)所说："具有自由的完善的表现将立即转化为美。当事物的自然(本性)与它的技巧表现出一致，即看起来好像技巧是由事物本身中自发地流露出来时，它就是具有自由的表现。"[1]当人对于自然规律性和社会目的性的把握摆脱了强制性的束缚，而取得对于功能目的性表现的自由时，便获得了产品审美创造的能力。产品的审美价值体现了物的自然尺度与人的尺度的统一，它既不脱离产品自身的物质规定性，又体现人的主体性特征。例如美国亚历山大·塞缪尔森设计的可口可乐玻璃瓶型，口径、腹径和底径富于变化，轮廓生动，中上部直径最大构成视觉重心，直线沟槽便于握持。既满足容器稳定性、容量和饮用的便捷，又给人以人体美的联想。这就是说，它把功能的完善与人的知觉感受协调一致起来。

英国艺术评论家里德曾经对比了希腊陶器与中国陶器所具有的审美价值："直到公元前5世纪，陶器终于发展成为最著名、最敏感和最理智的希腊民族的代表艺术。一只希腊花瓶是所有古典和谐的典型。同一时期，东方另一个伟大的文明之邦——中国，已将陶器发展成为一门最可爱和最典型的艺术。中国人在这门艺术上的奇特造诣甚至超过了希腊人所取得的成就。希腊花瓶呈现出静态的和谐，而中国花瓶，一旦摆脱了来自其他文化与技巧的影响，则能表现出动态的和谐。中国花瓶不仅呈现出数的关系，而且表现出生命运动。"[2]可以说，陶器造型的发展便是由实用向审美转化的例证。

[1] 席勒.美育书简.北京：中国文联出版公司，1984.168页
[2] 里德.艺术的真谛.沈阳：辽宁人民出版社，1987.22页

第四节 审美创造与意象生成

提到设计活动中的审美创造，人们马上会从这个命题想到：难道设计活动本身的创造不具有审美性质吗？是否还存在非审美的创造呢？创造活动并非都是审美的，它的结果也不一定都具有审美性质，这点是应该肯定的。因为创造性是标志人的活动结果具有某种新颖性和独特性，其作用对于满足人的需求有明显效果。所以创造活动可能从不同角度出发，一个单纯技术性创造或革新可能产生技术功能的改进或新的实用效果，但不一定带有审美效应。然而审美创造却具有综合性，它不仅要在技术性能上保持良好的效果，而且给人以审美的感受。正如著名意大利建筑家奈尔维所说："一个技术上完善的作品，有可能在艺术上效果甚差。但是，无论是古代还是现代，却没有一个从美学观点上公认的杰作而在技术上却不是一个优秀作品的。看来，良好的技术对于良好的建筑说来，虽不是充分的，但却是一个必要的条件。"①

设计的审美创造正是实现设计活动中科学技术与艺术的结合，使设计产品实现科技内涵与文化内涵的统一，既有技术效能又有对人的感性适应性。审美创造过程区别于一般创造过程的特点在于，它不仅具有思维的形象性，而且具有情感性。审美创造是审美意象的展现过程，它总是伴随着一定的情绪体验和意蕴内涵。审美意象的生成是审美创造的核心，这一生成过程不仅与人的意识活动相关，而且与人的深层心理即无意识或潜意识活动相关。

"需要是创造之母"。同样，对于审美创造来说，人的需要也是它的灵感泉源。人的需要反映着人的本质，这种需要的多样性和丰富性正是人的发展程度的一种表征。产品的设计正是以满足人们生存、享受和发展的需要为目的的，因此对于人的需要的意识和把握成为设计师从事审美创造的前提。

1. 人的需要是激发创造的泉源

产品功能的概念表明，产品是用以满足人的各种需要的。因此，设计师在从事设计活动时，应该树立的第一个观念便是如何把握不同人以及社会的需要，以确立设计的目标和定位。但是人的需要又是一种十分模糊的社会现象和心理反映。当人们还没有形成具体的对象指向时，人们就难以明确说出自己需要什么。因为潜在需要的意念本身不仅是含糊不清的，而且是动态变化的。它可能在不同条件下取得某种变通的满足。如果人们的思想停留在固有观念的束缚中，就会使人丧失对于新的需要趋向的敏感。

① 奈尔维.建筑的艺术与技术.北京：中国建筑工业出版社，1981.1 页

20世纪80年代拍摄的《中国一绝》的影片中,曾经记录了一些农民是怎样巧妙运用自行车载人载物的。一辆自行车可以运输高于人身高几倍的毛竹、重于人体重几倍的物资或携带数个儿童等。真是技绝于世,然而又令人提心吊胆。既然人力脚踏车或自行车在我国农村是如此重要的交通工具或运输工具,为什么不可以设计和生产出相应的运输装置,而只靠人们去磨练那些艰难而危险的技巧呢?同样的,在城市中无论是炎热的盛夏或寒冷的隆冬,商业街上的人群络绎不绝。许多走累了的游人往往就在便道的护栏上或街角的地面上席地而坐,这在繁华的都市不免大煞风景。一条长长的商业街,竟找不到可供人歇脚的凳椅。一些境界物只是作为防范人们逾越的障碍物,却很少为人提供活动的方便。试想,如果从消费者和游人的角度来设计商业环境,能够忽略人们的休息和各种不同需要吗?

过去长期受计划经济体制的影响,产品生产与市场需求脱钩,造成产品型制陈旧,款式几十年一贯制。改革开放以来,随着市场经济的发展,人们认识到产品要不断更新换代。那么产品怎样达到更新换代呢?有人说产品设计就要不断地变化,变化就是出新。这种认识是不明确的,所谓产品更新总是从社会发展和科技进步的角度来衡量的。也就是说,产品能否适应时代需要具体表现在:它是否适应于新的生活方式,是否能提高生活质量,是否能丰富人的生活趣味。从科技进步的角度看,是否尽量利用新材料、新技术、新工艺,以提高产品生产和生活应用的效能,以利于环境的生态效应。

设计过程是从发现问题开始,发现问题和解决问题是相互关联在一起的。它们随着分析和思考过程的深入逐渐变得明晰起来。设计师的工作往往是接受别人委托,这时就要设身处地把自己置于消费者或使用者的地位,从人的各种基本需要入手,使思路的线索不断回到生活的原点。对问题的发现可以从现有产品状况入手,找出现有产品的各种缺点和不足,如通常所说的"五不法",即去发现产品有什么"不合理、不科学、不方便、不如意、不完善"的地方,作为一种借鉴和改进的出发点。

现代设计逐渐把注意力从对产品本身的思考转向对于消费者需要和社会需要的满足,这就进一步打开了设计师的视野。它使人不局限于单个产品的改进,而从产品与产品之间、产品与人之间以及产品与整个环境之间的关系等系统化的视角来考虑问题。例如某些产品的小型化,不仅带来材料、空间和能源的节约,而且突出地扩大了应用场合,甚至改变了它的使用方式。日本索尼公司1955年推出了袖珍半导体收音机,使收音机可以随身携带,这就大大扩展了它的使用场合。到1978年该公司又推出了"Walkman"袖珍收录机,它是利用耳机收听的,可以作无线电收音机用,也可以作录

音和放音用。这就使个人收听过程不会干扰他人，从而为人们在旅途、行走或等候时提供了使用机会。这是一种崭新的使用方式，由于它满足了人们的一种潜在需要，所以很快风靡全球。同样，自动化电饭锅的设计制造把人们从繁琐重复的家务劳动中解放出来，确保了米饭蒸制的质量。它避免了由于个人炊事技能的不足而造成煳锅等事故，有助于家庭关系的和谐。

由于审美关系体现了人与对象世界的和谐与丰富性，所以产品的审美创造并非去单纯满足人们对产品的视觉感受。它应从形式与内容相统一这一视角，去实现产品功能、结构与形式的协调一致，以做到产品实效性与表现性的统一以及使用和外观的统一。这样才能使产品的审美创造不是一种外加的装饰和美化，而由产品自身形态中生发出一种审美价值。

产品的美不是一种独立自足的存在，而是与接受者或欣赏者的状况息息相关的，这是接受美学给人们的启示。接受美学是联邦德国康斯坦茨大学姚斯(H.R. Jauss, 1921—?)等人提出的美学理论，他在《作为向文学科学挑战的文学史》中指出，文学史是文学被读者接受并产生效果的历史。它是作家、作品和读者之间的关系史。作品的地位或作品的价值是作家创造和读者接受两者的共同产物。作品的思想艺术价值并不是既定和永恒的，作家的影响和作品的效果都与读者的能动参与相关。读者不是消极地接受作品，而是以"期待视界"为前提，作品的审美价值正是由作品与"期待视界"的关系所确定。作品的接受是历时性和共时性的统一，也就是说，作品在不同时代产生的效果是不同的，而在同一时代不同读者也有不同理解。应当把文学的接受史与读者的全部生活经验及其世界观结合起来研究，把它放到社会的一般历史背景下来考察。

"期待视界"是接受美学的一个重要范畴。它说明读者从自身的角度出发接受一部作品所需要具备的各种前提，包括从以往作品中获得的阅读经验和知识，熟悉文学形式和技巧的程度，以及个人生活经历、文化水准、艺术欣赏能力和趣味等。这些方面构成了读者希望接受和理解文学作品的条件系统，即"期待视界"。对于产品的审美接受也存在类似的情况。一个消费者在选购耐用消费品或服饰时，他总是要从审美的视角对商品加以审视。他的鉴赏力是与他的相关知识、整体文化素质、生活经验、包括审美经验以及审美感受力和趣味等相关联的，这些都受特定民族的、地域的文化传统和时代风尚的影响。有些产品的造型和色彩处理可能在一个地区或国度受欢迎，而在另一地区或国度便不受欢迎。原因正在于接受者的文化背景和趣味的差异，由此提出了设计的市场定位问题，以确保产品能适销对路。

2. 意象生成与深层心理

审美创造的核心是审美意象的生成。审美意象是指与一定美的观念相联结的心理表象。德国美学家康德（I.Kant，1724—1804）指出："审美意象是一种想像力所形成的形象显现。它从属于某一概念，但由于想像力的自由运用，它又丰富多样，很难找出它所表现的是某一确定的概念。这样，在思想上就增加了许多不可名言的东西，感情再使认识能力生动活泼起来，语言也就不仅是一种文字，而是与精神紧密地联系在一起。"[①]意象生成是指设计师对产品形象的构思过程，它是一种融合理智和情感的想像表象的形成运动。

设计师的创造冲动，不仅表现在有明晰意象和目标的显意识层次上，而且还隐含在他的深层心理，即潜意识之中，潜意识或无意识是指人所未觉察到的心理活动内容。早在19世纪，德国心理学家赫尔巴特（J.F.Herbart，1776—1841）就人的心理活动特征，提出了"意识阈"的概念，说明人的心理活动有许多是处于自觉意识之外，只有当它突破意识的阈限，才能为人所觉察。这说明，人的心理活动是比意识活动的范围大得多。德国心理学家费希纳（G.T.Fechner，1801—1887）进一步把人的心理形象地比作一座冰山，露在水面之上的是意识的内容，它是人们所能觉察的，而处于水面之下的部分则是无意识成分，它是人们所觉察不到的。

在我们的日常生活中，便存在一些无意识现象。例如，由本能形成的无条件反射，包括饮食和防御反射，都是生理性的保护机制，这些反射活动的形成是没有意识参与的。此外，大量的条件反射，即由习惯所形成的活动如走路时双脚的移动方式、写字时手的运动都无需意识的参与。睡梦中大脑的活动，凭感官印象对事物的重认，都是在无意识状态下完成的。

精神分析学创始人弗洛伊德（S.Freud，1856—1939）把人的精神活动分为意识、前意识和无意识三个层面。意识是呈现于表层的部分，是人的心理状态的最高形式，支配着整个精神活动；前意识是暂时退出意识领域的部分，但还可能再回到意识领域中；无意识是人类精神活动最深层、最原始的部分，在这个层面充满不容于社会的各种本能和欲望，但是受意识的抑制而保留在心理深处。它却时刻不自觉地影响着人的一切言行。与此相应，他提出了一种人格理论，把人格区分为本我(id)、自我(ego)、和超我(superego)三种成分，相应于无意识、前意识和意识的区分。本我是由原始的与生俱来的各种本能组成，它遵循快乐原则，寻求自身欲望的实现。自我则是按照现实原则调节和控制本我的活动。超我则是一种道德化的自我，体现了社会意识对个体行为的制约。

弗洛伊德学说存在泛性论的倾向，他把性本能看作人的一切本能中最基本、最核心

[①] 康德.判断力批判.上册.49节.译文见文艺心理学术语详解辞典.北京：北京大学出版社，1992.114页

的内容。他认为，人的一切快感都直接或间接与性欲有关，将这种性的内驱力称为"里比多"。认为艺术是性欲的升华，使本能冲动以社会允许的形式得到变相的满足，从而发挥了代偿功能。

精神分析学对心理学动机理论的研究产生了深远的影响。心理学实验表明，人的认知和思维活动也是受潜意识作用的。墨迹图是随机地滴下墨水而形成的无规则图形，当不同的人去辨认墨迹中呈现的形象时，会由于他们的素质、生理和心理状态而得出不同的结果。一个十分饥饿的人在墨迹中认出的形象往往与吃的相关，而一个饱食过量的人却不会联系到吃的东西。这就是说，人的潜在欲望和兴趣都会影响人对事物的知觉。

瑞士心理学家荣格（C.G.Jung, 1875—1961）对弗洛伊德的"里比多"和无意识概念提出了不同的解释。他认为，"里比多"作为一种内驱力，不仅仅包括性欲，而且应包括个体的无意识，还包括集体无意识。所谓集体无意识是由各种遗传力量形成的心理倾向，它是先天的非个人的心理机制。个体无意识是以一种情结表现出来，集体无意识则是以一定的集体表象表现出来，成为一种原型。原始氏族的神话便是原型的一种表现方式，它是原始氏族感觉经验的心理反映和原始意象。然而，神话和原始意象作为文化因素是不可能通过生理遗传获得，它们只能是后天习得的。这一点上，荣格的理论明显存在失误。

美国心理学家西尔瓦诺·阿瑞堤（Silvano Arieti）在《创造的秘密》一书中探究了创造的深层心理。他将创造过程分为三个阶段：即原发过程、继发过程和第三（前两者混合的）过程。原发过程是由无意识心理状态构成的，形成一种"内觉"的心理活动。它不可能获得直接的显现，是一种不能用形象、语词或动作表达出来的"无定形认识"。人们只能通过它的转化形式去推测它的存在。内觉并非只是反映人的本能欲望，还包括由高层次的认知因素回流混合在一起而构成的心理成分。这种心理活动的趋向是：其一向语词或图形符号转变而获得可传达性；其二向身体动作转化；其三转变为一种更确定的情感；其四转变为形象；其五转变为梦、幻想等。内觉过程有两个不同维度但又紧密相关的构成因素：其一是作为人类行为原动力的心理能量；其二是作为认知和感受活动方式之基础的隐在的结构图式。

这种内觉体验作为一种心理能量，构成一种创造激情。正如苏联心理学家维戈茨基（Л.С.Выготский，1896—1934）所说："在正常生活中发泄不出来的无比强烈的激情在艺术中可以得到消耗，这种可能性看来就是艺术生物学领域的基础。"①

荣格的原始意象和原型理论，阿瑞提的内觉机制等都指出，人的深层心理对于人的意象生成具有不可忽视的作用。这种深层的心理结构造成一种隐含的感知模式，它是由

① 列·谢·维戈茨基.艺术心理学.上海：上海文艺出版社，1985. 327 页

各种欲望、观念、情感和经验长期沉积在无意识领域而形成的,对人的感受、体验和认知活动会产生导向和制约作用。但是,这种隐在的感知模式并不是一种具体的心理机能,对它无法通过内省方式来把握。它是以无意识的方式影响人的心理。例如抽象艺术中对色、线和形的塑造,它可能并非再现任何自然存在的事物,而是表达艺术家心中的内觉生活,是沉积在深层心理中的生命冲动和社会人生体验。按照完形理论的同构原理,它是以内在结构的相似性,而非表层现象的真确性对人生体验的表达。

3. 审美创造原理

任何产品,只要是供人使用的,都可以成为审美创造的对象。艾伦·泰(Alab·Tay)是英国战后第一代设计师,他的成名作是1965年阿达姆塞公司的麦瑞迪安系列浴室设备。浴盆和马桶原来是不登大雅之堂的物件,以前很少作为人机工程学和美学的研究对象,因此绝大多数设备不是好用而不好看,就是既不好用又不好看。泰的设计使它们不仅方便适用,易于清洗保洁,便于安装制造,而且美观。通过浴室设备的审美创造,使泰名声显赫,也摆脱了他们国家高档设备依靠进口的局面。

设计是科技与艺术的结合,也就是说,它要在符合科学技术规律的基础上,发挥产品形式要素的审美表现力。产品的形式自由度只能在技术规定性的制约下取得。然而,设计仍然"存在着对客体、主体及其相互作用的条件所固有的可能性的自由选择。客观规律的普遍性和必然性,并不意味着它是单一的和一成不变的,规律的作用途径和形式是多种多样的。客观规律表明,普遍存在于多样之中,不变存在于变化之中,必然存在于偶然和自由之中。"[①]

设计产品作为一种人工客体,其中包含三方面的组成要素:"其一是由人工客体固有本性所构成的属性综合;其二是由消费者本性所构成的属性综合;其三是与人工世界中客体起作用的条件有关的属性综合。"[②]也就是说,任何产品设计的创新可以沿着上述三个方面进行:所谓人工客体固有本性所构成的属性是指产品的材料、结构形式方面的内容;所谓由消费者本性所构成的属性是指产品对人发挥的效用及其方式,它是由消费者特性所决定的内容;所谓与人工世界中客体作用的条件有关的属性是指产品的使用方式以及产品所必需的环境条件。新材料、新型技术结构的运用、产品功能定位的改变以及新的使用方式的开拓都为产品创新提供新的途径。例如不同产品可以通过人的手握持方式的变化来改善产品使用方式,即涉及上述第二项内容(见图2-10)。

产品系统中,功能、结构与形式之间的多一对应关系也为形式自由度和审美创造的多样性提供了可能。当功能定位已经明确给出,同一个功能可以通过不同的结构来实

[①] 希罗卡诺夫.现代科学的发展规律性与认识方法.上海:复旦大学出版社,1984.57页
[②] 希罗卡诺夫.现代科学的发展规律性与认识方法.上海:复旦大学出版社,1984.61页

图 2-10 调整把手形式来改善产品使用方式

现。同样,形式与结构的多一对应,也使同一个结构获得不同的形式表现。这就为设计师以消费者为中心、以对人的适应性为目标的创造活动提供了广阔的天地。

这就是说,产品的审美创造应坚持以功能定位和取向的原则,使产品精神功能的发挥有助于整个产品功能目的的实现。家庭用品的设计要给人以家庭的温馨和亲切感,儿童生活用品应显示出童趣和天真。脱离或违背功能的取向,就会产生"画蛇添足"或"张冠李戴"的感觉。

审美感受是从事审美创造的前提。它是一种伴随着情感体验的感知觉过程,也是一种感情色彩浓烈的认知活动。一个审美感受力强的人,善于捕捉和发现生活事物中美的因素和形式所具有的意义蕴含,从而为自己的创造提供营养和参照。审美感受力的高低,不仅表现在感觉能力的细致和精微,即视觉灵敏度的高低,而且与理解力、想像力和对整体的统摄力相关。德国艺术评论家莱辛说:"凡是我们在艺术作品里发现为美的东西,并不是直接由眼睛、而是由想像力通过眼睛去发现其为美的。"[①]设计师既要善于挖掘形象的意义蕴含,又要从整体的联系中去把握形象。不论是在形象特征的借鉴上,还是细部形态的构成上,都要依靠审美感受力来作出判断和选择。德国设计家理查德·萨波(R.Sapper)的台灯设计便是利用杠杆平衡原理构成可调式灯具的经典范例,设计评论家认为他善于从技术结构中挖掘出诗意(见 137 页图 4-6)。

审美感受也是审美创造的基础。在我国古代的艺术创作理论中,把"感物"作为艺术创作的源头。"感物"是指艺术家对客观现实的体察和感受,它是创作的来源和基础。在我国艺术中强调"观物取象",在绘画理论中主张"外师造化,中得心源"(张彦远,见《历代名画记》)。在艺术创作的源流关系上,历来更注重对现实的体悟,而不单

① 莱辛.拉奥孔.北京:人民文学出版社,1978.41 页

纯强调对先人技法师承。因此,"感悟"是艺术创造的门户,是审美创造的素材来源和加工的基础。

由"感物"而达"感兴",从而使创造主体产生创作冲动。这时艺术家进入一种高度的兴奋状态,使想像力勃发。这是一个审美意象的形成过程,正如宋代绘画理论家郭若虚所说:"灵心妙悟,感而遂能"(《图画见闻志》)。触物兴怀,情来神会。古代文论所谓"神思",正是指综合了想像、思考和情感的这一复杂活动,使人思绪纵横驰骋,形象纷至沓来,同时伴随强烈的情绪体验。

对于产品设计来说,只有产品创意的总体构思是不够的。一个好的总体构想不一定能保证产生出好的设计,还需要进行艰苦细致的设计操作。这时设计师要从兴奋的心态转入沉静和安定的心境。把艺术的构思与理性的思考结合在一起,进行产品造型的细节处理。设计师必须在平和的心境下,反复推敲产品形式与功能的关系,产品与人的尺度关系以及产品整体与局部之间的比例关系等。细节不仅包括对每一体面轮廓的处理,还包括各种"人机关系",如按键、旋钮、把手、指示灯等操作和控制部件的处理。细节对于产品设计不仅具有画龙点睛的作用,而且通过精心刻画还会产生引人入胜的魅力。一个产品给人耐看和适用的许多特性往往来自细节的处理。正如芬兰设计大师塔比欧·瓦卡拉所说:"我之所以在设计才能上有过人之处,就在于我对细节有非凡的感悟力。"[1]瑞士设计师布莱兹奥索设计的"赫姆斯宝贝"打字机(1932年)在细节处理上的精美堪称典范。

产品操作和指示装置的有序化,不仅给人以视觉的美感,而且有助于人的操作活动的协调。例如不同测量仪表的排列和定位,可以按表盘零点位置取向。这样由于温度、压力、流速、pH值等的额定范围不同,当它们处于工作状态时,指针偏转范围的指向各不相同,给人一种动态的混乱感。如果各表盘以额定范围的中心取向,在正常工作状态下便给人一种秩序感,见图2-10所示。

按仪表零点排列

按额定输出中点排列

图2-11 仪表动态显示中的秩序感

[1] 童慧明.细节的魅力.见中国工业设计协会.设计信息.1996

人的需要是不断增长的,产品形态的发展也是没有止境的,因此审美创造没有及至和终点。正如格罗皮乌斯在《全面建筑观》中所指出的:"历史表明,美的观念随着思想和技术的进步而改变,谁要是以为自己发现了'永恒的美',他就一定会陷于模仿和停滞不前。真正的传统是不断前进的产物,它的本质是运动的,不是静止的,传统应该推动人们不断前进。"因此,产品设计的审美创造要坚持发展原则,以适应人们趣味追求变化和新鲜的要求。

继承和创新是文化发展的不同侧面。在继承传统的基础上要推陈出新,就要克服保守性,防止对传统的盲目顺应和依从。这一点在建筑风格的继承上表现得格外突出。从现代化建筑加大屋顶,到改加小亭子,都是一种盲目依从的表现。殊不知,建筑的民族风格并不在简单地抄袭古建筑形式,而是在于建筑的空间处理和整体形式的有机组合上。传统的延续总是连续性和间断性的统一,立足于创新才能使传统保持生命力。设计是指向未来的,产品设计要在创造中迎接更美好的明天。

复习与讨论

主要概念

 功能：产品能满足人的需要的特性或对人发挥的效用。

 需要：需要作为人的属性，反映了人的生存对外界的依赖性。

 审美价值：事物满足人的审美需要的性质，具有直观性。

 审美淘汰：从宜人性和精神功能出发，在产品选择中做出的否定。

 实践活动：人的由主观见之于客观的行为，包括物质生产和精神生产，它是一种对象化过程。

问题与讨论

 1. 对人的需要如何加以划分，它对设计有何启示？

 2. 为什么说人的需要是设计灵感的源泉？

 3. 为什么说审美活动是由社会实践活动中形成和分化出来的？

 4. 为什么说审美需要具有渗透性，它反映在人的多种活动之中？

 5. 在产品设计的历史中，实用和认知因素是怎样向审美因素转化的？

参考书目

 马斯洛等. 人的潜能和价值. 北京：华夏出版社，1987

 彼得·柯林斯. 现代建筑设计思想的演变. 北京：中国建筑工业出版社，1987

> "一个社会的文化是其成员的生活方式,是他们习得、共享、并代代相传的观念和习惯的总汇。"
>
> ——林顿《文化之树》

第三章 文化整合论

相传达尔文航行到非洲时,曾经把一块红布送给一个埃及安土著居民。那人不是把布作为衣料,而是和他的同伴一起,把布撕成细条,作为装饰缠在身上。这使达尔文感到大惑不解。布匹可以制作衣服以御寒遮羞,这是人们认为理所当然的事。而在当时非洲的土著居民那里,人们注重装饰却并没有着装的习惯。这反映了历史上不同文化观念的差异,也说明服装的产生是文化进化的结果。

产品的设计属于器物文化的领域,它是有别于自然物的人工创造物。"人通过自己的活动按照对自己有用的方式来改变自然物质的形态。例如,用木头做桌子,木头的形状就改变了。可是桌子还是木头,还是一个普通的可以感觉的物。但是桌子一旦作为商品出现,就变成一个可感觉而又超感觉的物了。"① 文化产品区别于自然物的地方,正是它所具有的这种"可感觉而又超感觉"的性质。一块天然的金矿石,可以由人凭借自己的感觉能力判定它的物理特性,而一件人工装饰品,除了具有可感觉的物理特性以外,还包含大量超感觉的文化内涵。它不是单凭人的感觉能力所能把握的,而要在对它的款式、色彩、造型等的社会意义的领悟中才能把握。这些超自然、超感觉性质的东西,便是文化赋予它的价值和意义。审美的内涵正是产品形象的这种文化底蕴。

设计是通过文化对自然物的人工组合,它总是以一定文化形态为中介的。产品形态的千变万化,反映出其中包含有不同因素构成的文化特质。从文化的视角来考查产品形态的变化,才能使我们认识到各种要素,其中包括自然因素和社会因素、物质因素和精神因素、物的因素和人的因素,是怎样介入产品的设计中去的,它们相互之间又是如何结合在一起的。产品中不同特质的互补和交融便是一种文化整合,它使产品设计不断地吸收着整个人类文化进步的各种积极成果。通过设计的文化整合作用,才使设计沿着提高产品质量和文化品位的方向不断取得发展。

中国文化蕴含着丰富的人生哲理,其中贯注着积极向上的民族精神。《易传》中的"天行健,君子以自强不息",便是对中华民族刚健有为、奋发图强精神的生动写照。孔

① 马克思,恩格斯. 马克思恩格斯全集. 第23卷. 北京:人民出版社,1972. 87 页

子提倡并努力实践"发愤忘食"的精神,鄙薄那种"饱食终日无所用心"的人生态度。自古以来,人们就重视对于和谐理论的探讨。周太史的史伯为了论证"和实生物"即多样统一的特质才能产生新质的思想,举出了可口的美味是调和五味的结果,悦耳动听的音乐是"六律"相和而产生的,抹杀事物的区别强求划一则会"声一无听,色一无文,味一无果"(《国语·郑语》)。

中国古代哲人在对宇宙本源的思索中,也对器物文化的发展提供了深刻的启示。老子从"有"与"无"的辩证关系出发,说明了有无相生、相反相成的道理,指出:"埏埴以为器,当其无,有器之用。""故有之以为利,无之以为用"(《老子》第11章)。它生动地说明了空间在器物和建筑中的作用,并提示了虚空间的艺术表现力,为中国造物活动和造型艺术中虚实互补、境生象外的审美观念提供了哲学基础。

在我国第一部工艺学著作、春秋末年问世的《考工记》中,把人的造物过程看作是人与自然相契合,以规律求自由的创造活动。其中指出:"天有时,地有气,材有美,工有巧,合此四者,然后可以为良。"对于这种创造的自由状态,《庄子·达生》篇中有所论及。它记述了一位尧时的工匠名工倕,他用手旋转所画的甚至比用规矩画得更好,他的手指与物象凝为一,用不着心思去计量。这是由于他心地专一,而达到一种物我两忘的"物化"状态。说明在这种"身与物化"的状态下所从事的创造,可以达到"化工造物"的境界,即自然天成而无斧凿痕迹。

在本章中,我们将从文化概念的界定入手,说明各种文化形态的构成和特性、文化整合和文化进化的原理。工业设计作为一种文化整合过程,体现了当代科学技术与人文文化相互交融和渗透的发展趋势。由此进一步引出对生态文化和生活时尚的探讨。产品设计究竟是依据文化取向还是市场取向,这是近年来在设计界有所争议的话题。如何把文化的导向与市场的创造有机地结合起来,才是设计师关注的焦点。在这里,充分理解商品的审美价值原理,对于发挥设计师的市场竞争能力具有重要作用。

第一节 文化的形态构成

设计的文化内涵和品位,是决定设计质量的关键。因此在探讨设计文化之前,应该首先弄清什么是文化?它是怎样构成的以及文化发展过程的作用机制是什么?只有对文化概念作出切近本质的科学界定,才能使设计文化的探讨取得有益的成果。

1. 文化概念的界定

在人类的社会生活中，各种现象无不与文化相关联。从衣食住行到人际交往，从风土民俗到社会制度，从科学技术到文学艺术，一切由人所创造的事物，都可以看作是一种文化现象。由于文化现象包罗范围的广泛性和构成成分的复杂性，加之对它的研究视角、观点和方法的不同，使得对文化概念的界定极不相同。据有关统计，从1871年到1951年的80年间，就出现了有关文化的定义164个，到20世纪世纪70年代之前，各国文献中对文化的定义已经达到250多种。[1] 以致有人说，文化是一提人人都明白，而越说越说不清的现象。

从词源学的角度来考查，文化一词在西方源于拉丁文cultura，其原意是对土地的耕耘和植物的栽培，后来又引申为对人心身的教养。这就把文化与对自然的改造和人自身的培育联系了起来，恰好反映出人类社会实践和劳动的本质内容和特色。无独有偶，中国古代文献中也有文化一词，其最古老的含义便是"文治教化"，《易传》中有"观乎天文，以察时变，观乎人文，以化成天下"。"人文化成"便是文化一词的由来。这些都说明，文化一词在根源上都是与人类的生活实践相联系在一起的。

英国人类学家泰勒（E.B.Tylor 1832—1917）在《原始文化》(1871)一书中对于文化做了最初的定义，他认为"文化是一个复合的整体，其中包括知识、信仰、艺术、道德、法律、风俗以及人作为社会成员而获得的任何其他的能力和习惯。"[2] 这种界定显然偏重于对内容的列举，而缺乏对文化特质的规定。但作为首创性的定义，仍被后世著作看成是人类学的一种经典的文化定义。其后，人们有的用描述性的方法，有的从历史的视角，有的从规范或规则的角度，有的从行为模式的角度，有的从社会遗传或习得性方面，有的从结构特征方面作出了各式各样的界定。

在此基础上，美国学者克鲁克洪（C.K.M.Kluckhohn 1905—1960）和凯利（W.H.Kelly）认为："文化是历史上所创造的生存式样的系统，既包含显型式样又包含隐型式样；它具有为整个群体共享的倾向，或是在一定时期中为群体的特定部分所共享。"[3] 苏联学者则认为：文化是指区别于自然界的人所创造的事物，其中包括物质财富和精神财富。文化作为过程是人的创造性活动，它是社会性存在并包含人的内在品质，而人正是文化的创造者和文化历史过程的主体。

我国学者司马云杰从文化社会学的角度，将其界定为"文化乃是人类创造的不同形态的特质所构成的复合体。"[4] 对这一定义的说明，包括以下四个要点：其一说明文

[1] 丁恒杰.文化与人.北京：时事出版社，1994.47页
[2] 克鲁克洪等.文化与个人.杭州：浙江人民出版社，1986.3页
[3] 克鲁克洪等.文化与个人.杭州：浙江人民出版社，1986.6页
[4] 司马云杰.文化社会学.济南：山东人民出版社，1986.11页

化是人类创造的,以区别于自然天成的,自然物只有经过人的加工成为人和社会的对象时,才能算作文化现象。其二文化作为一种特质,是独立存在的具有一定文化意义的单位,它的独特性在于它有了新的内容和形式,这是一种质的规定性。也就是说,当设计制作出一种新型汽车时,它具有文化意义;而在重复生产或仿造同一种汽车时,则不具有文化意义。其三特质是文化的最小独立单位,而一般文化都是以复合体的形式存在的;因此文化是一种整体性概念,它包含各种特质的相互关联和总和。其四文化是以不同形态存在的,任何文化都处于一定形态之中。

从各种文化的界定中,我们可以认识到文化所具有的一些基本性质。首先,文化实质上就是"人化"。人化的概念是马克思《1844年经济学—哲学手稿》中提出的一个重要概念。在马克思看来,人的生产劳动不仅是对象性活动,而且是一种对象化过程。它使自然成为人化的自然,成为人的本质力量的对象化。因此他指出:"工业的历史和工业的已经产生的对象性存在,是人的本质力量打开了的书本,是感性地摆在我们面前的、人的心理学。"[1]文化作为与自然相对的概念,反映了人与动物之间的区别。文化是人的创造物,体现了人的本质力量。任何文化活动都是人的活动,从而也是为着人的活动,所以人不仅是文化的主体,也是文化的目的。文化的发展总是以满足人的需要和促进人的全面发展为目标。

其次,文化是人类实践的产物。文化的产生和发展,都是以人类现实的实践活动为基础的。由此,也使文化成了人类特有的生存式样。人的实践活动包括目的的设定、手段的利用和结果的取得这样三个环节,它是一个开放的无限上升的循环过程。目的的确立是对客体现状的否定,而通过手段的中介作用又否定了目的设定中的主观性,使实践成为一个否定之否定的辩证过程。结果不仅是目的的部分实现,人的需要的一定满足;而且又会激起新的需要,从而提出新的目的,由此又引出新的实践过程的开始。

文化之所以得以保存和积累,并被人们世世代代地传递下去,其中的奥秘正是在于人的实践活动所具有的工具结构。黑格尔曾经天才地指出:"手段是比外在的合目的性的有限目的更高的东西;——锄头比由锄头所造成的、作为目的的、直接的享受更尊贵些。工具保存下来,而直接的享受却是暂时的,并会被遗忘。"[2]这是因为作为实践手段的工具,不仅传递着人类的实践经验,规范着主体的活动方式,而且塑造着人类的文化心理结构。工具以外的感性物质形式把客观规律纳入了社会目的的轨道,由此也使文化得以保持、积累和传播。

总之,文化体现了人作为历史活动的主体进行自我创造和自我实现的成果和过程。

[1] 马克思.1844年经济学——哲学手稿.北京:人民出版社,1979.80页
[2] 黑格尔.逻辑学.下卷.北京:商务印书馆,1981.438页

文化的每一个进步都有助于人的发展。人们所追求的真善美相统一的自由境界，便是文化的理想和终极价值所在。

2. 文化的形态及其特征

1959年英国作家斯诺(C.P.Snow 1905—1980)在剑桥大学做了一次题为《两种文化与科学革命》的演讲，指出由于文学家与自然科学家相互隔离，相互误解，使整个文化分裂成为两种文化，即文学文化和科学文化，由此提出了两种文化的理论。当时曾引起轩然大波，产生出不同的赞扬或批评。其实这只是涉及不同文化形态或类型之间的区分、联系和相互作用的问题。

对于文化形态的划分，英国人类学家马林诺夫斯基(B.Malinowski 1884—1942)依据文化的功能将文化现象分为四个方面：[1]其一为物质设备即物质文化，它们决定文化的水准和工作的效率。人们所创造的器具，构成了人工的环境。即使在人类生活最原始的方式中，也都是靠工具间接地去满足人的一切需要的；其二是精神文化，人对于物的运用和占有以及对一切价值的欣赏，都要依靠人的精神能力；其三是语言，它也是精神文化的一部分；其四是社会组织，它是物质设备与人的习惯的复合体，不能与它的物质的或精神的基础相脱离。这种区分方式为文化形态的划分首开先河。

文化形态的划分，一般采用三分法，即将文化划分为器物文化、行为文化和观念文化。

器物文化即指物质层面的文化，它是人们在物质生活资料的生产实践过程中所创造的文化内容，它集中反映出人与自然的关系，是人们在改造和利用自然对象的过程中所取得的文化成果。其中包括衣食住行等物质生活资料，为取得物质生活资料所需要的物质生产资料，人们的物质生产能力以及作为这种能力基础的科学、技术等。

行为文化即制度层面的文化，它反映在人与人之间的各种社会关系中以及人的生活方式上。其中包括维护这些关系所建立或制定的各种社会组织以及与此相适应的组织形式、制度法律和道德规范等。社会的生产方式和生活方式都是以社会生产关系为基础的起决定因素的。

观念文化即指精神层面的文化，是在前两种文化基础上形成的意识形态。它是以价值观或文化价值体系为中心的，包括理论观念、文化理想、文学艺术、宗教、伦理道德等。其中也包含大量无意识成分，它们存在于社会文化心理、历史文化传统和民族文化性格之中。

也有人把器物文化与智能文化区别开来，作为两种不同的形态类型。前者是指工

[1] 马林诺夫斯基.文化论.北京：中国民间文艺出版社，1987.4～8页

具、机器、设备以及各种器物为主的物质形态的东西,后者是指以科学技术的知识和技能为主的智力的和精神形态的东西。这两种文化类型都反映人与自然的关系,构成了人类生存的基础,为人类生活提供最基本的条件。由此把这两种类型的文化统称为第一类文化。

与此相应,第二类文化则是指在认识、调整、控制和改造社会环境中所取得的成果,即包括行为文化和观念文化。

如果把上述各种文化形态依其与自然环境关系的密切程度连接起来,就可以构成一个文化生态系统。其中与自然环境最接近、最直接的是器物文化,它与人们的物质生活有直接的联系。其次是智能文化,它是在人们生产实践基础上创造的科技知识和生产经验,这是人们改造自然和创造器物文化的重要手段。再次是由经济体制和社会组织等构成的行为文化,这是社会性的文化内容。最后与自然环境距离最远的便是观念文化。人正处于整个生态文化系统的核心,各种文化形态都是围绕人展开的,是人的实践活动的产物。人创造了文化,文化也塑造着人。

以上是就文化的基本形态类型而言的,文化在不同时间和空间的延伸还会使文化形态呈现出不同历史的和地域的面貌。例如在特定的历史时期,有的民族最初学会了驯马,由此围绕如何发挥马的功能而产生出许多相关的文化特质,从养马产生了马棚、马房、马槽、马栅;从骑马产生了马鞍、马镫、马鞭、马缰绳等;从用马运输产生了马车、马套、马路等,由此形成了与马相关的文化丛或文化群。文化丛是由一系列在功能上相互整合的各种特质组成的系统。如竹文化则是以特定地域环境为条件而形成的文化丛。人们不仅利用竹子解决衣食住行,而且编制出五花八门的竹器用品。

文化是在适应环境的条件下产生的,不同民族和地域的文化会形成不同的特色,这些具有代表性的和因果联系的特征也可以划分为不同类型。在我国历史上不同地域便形成了不同类型的文化,如齐鲁文化、巴蜀文化、楚文化、吴越文化、两广文化等。在不同国度则产生了不同的希腊文化、埃及文化、印度文化和中国文化等。它们是特定生存环境和历史条件的产物,这些文化上的差异和独特性,反映了人类文化的丰富性和多样性。

每一种文化类型都有它特定的构成方式及其稳定的特征。这种文化的构成方式便称为文化模式,如中国人与西方人的饮食方式不同,形成了饮食文化的不同模式。对于文化模式,可以根据具体考察的需要作出不同的区分。文化模式并非人们主观计划或设计的产物,而是在特定的文化生态环境中长期形成的。它是各种文化特质相互作用的结果,与人们的生活习俗和社会心理相关联。文化模式的历史个性,是人们长期

适应一种文化模式而表现出来的心理性格和行为特征，由此也形成特定的生活风格。所谓民族风格和民族特色，包括艺术的和物质产品的风格特色，正是民族文化模式的一种表现。

3. 文化进化与文化整合

文化属性是人区别于动物的特征，人类社会的发展是以文化的进化为标志的。生物的进化，是依靠生物基因的遗传和变异。变异产生了新的有机体形态，由于这种有机体的器官功能更适应于变化了的环境而得以保存，并通过遗传的积累进化出新的物种。文化的进化，则是人类社会发展的主要形式，它不是生物进化的延续，具有一种质的飞跃。文化进化是以社会化的组织形式通过文化的传承和积累而实现的。正如美国心理学家斯金纳（B.F.Skinner 1904—?）所说："在文化习俗的传递过程中，根本没有染色体及遗传基因机制之类的东西，文化的传递就是获得性行为的传递，在这一意义上，文化演进是拉马克式的。"[①]这说明，文化的演进是以超有机体的、社会的形式取得的。

当然，人不仅是文化的主体，也是一种生物存在。所以人的进化不仅包括文化的进化，也包括生物的进化，这使得人成为一种崭新的双重进化的发展系统。其中，生物进化构成了人的自然基础，文化进化形成人的本质特征。文化的产生是以制造和使用工具的生产劳动为标志的，正是由于使用工具的社会劳动，才使人的大脑和双手得到特殊的发展。古人类学研究表明，早期猿人在制造和使用工具上的每一个进步，都与其脑容量的增加和大脑结构的进化密切相关。这就说明，人的生物进化与文化进化是相互作用、相互促进的。在整个人类形成和发展的过程中，由于文化的进步大大加速了人的生物进化的进程。然而，文化发展的速度是远大于生物进化速度的。

人只有在社会中才能从事文化创造，文化的进化也是在具体的社会历史联系中实现的。这是因为一方面不论是精神生产或物质生产，都需要人们之间的分工协作和相互配合，这就促进了人们之间的社会联系；另一方面人们创造的文化成果，只有通过传播和交流才能为人们所普遍享用。这种文化成果也成为加强社会联系的一种媒介，使社会形成一个整体。社会是以一定的组织形式来积累和保存各种文化成果的，并一代代地传递下去。文化在这种积累中取得愈来愈大的发展功能，文化的社会联系越广、越紧密，文化进化的历史背景其内涵越丰富越深刻，那么文化的发展也就越快。

人既是文化的主体，又是社会的成员。作为社会形态的文化主体，是由无数个有血有肉的个体之躯组成的，离开这一个个具体的个体，社会便不能存在。但社会又不是

[①] 斯金纳.超越自由与尊严.贵阳：贵州人民出版社，1988. 134 页

个体的机械相加，而是通过特定的社会联系组成的有机整体。因此文化的传承，一方面要通过一个个有生命的个体来进行；另一方面文化作为一种社会性存在，这种传承又相对地独立于个人而具有超有机体的性质。"超有机体"(Superorganic)的概念是由英国社会学家斯宾塞（H.Spencer 1820—1903）在《社会学原理》(1887)一书中首先提出的，它说明文化的进化是超个体的，通过社会传承的。这种超有机体性质又可称为"心理文化有机体"，表明它是超越生物性和个体性的社会存在。

文化传承的这种社会性质，使它超越于个体的生命而持续不断。个体的生命是有限的，个体的文化创造通过各种物质媒介而加入到整个社会文化的构成中，对这些成果的扬弃不断丰富和发展了整个社会的文化。这就使社会文化取得了自身的生命力。文化传统像一条神圣的链条，把过去的时代与现在联结在一起。它作为文化的内在精神，并不是过去成果的凝固，而存在于动态发展的创造过程之中。

文化传承具有加速发展的趋向。社会文化的变迁，其主要动力来自物质文化的变迁，物质文化比其他文化更明显地表现出积累性。每个时代都是通过物质文化的选择性积累来推动整个文化发展的。设计师是物质文化的创造者之一，在整个社会文化的发展中具有其独特的作用。

在整个文化的进化过程中，不同类型或模式的文化之间既存在着冲突和竞争，也存在相互的融合和吸收。文化整合就是指不同文化之间相互吸收、融化、调和而趋于一体化的过程。特别是当不同的文化杂处一起，一种文化的价值为另一种文化所或缺时，它的这种价值就会被另一种文化所吸收，由此使其内容和形式也产生变化，逐渐整合为一种新的文化体系。例如印度佛教的禅和中国士大夫的清谈相结合，逐渐形成了中国佛教的禅宗。禅宗佛教已不是原来印度的佛教，而是中国化的佛教。这种佛教是印度佛教与中国道家和儒家文化融合的产物，这便是文化整合的结果。

文化整合是不同文化的重组，即原来性质不同、目标和价值取向各异的文化，经过相互冲突之后，逐步接近，彼此协调，它们在内容与形式、功能和价值目标的取向上不断修正，为共同适应社会的需要而渐渐融合，组成新的文化体系。这种文化重组过程不是简单的机械的组合，而是相互吸收和融合形成新文化形态的过程。它包括对原有成分和结构形式的扬弃和否定，从而以新的结构形式出现。工业设计便是在工业文明的基础上，吸收工程设计和艺术设计而形成的，它是科技文化与审美文化相互融合、功能互补产生的新的文化特质，其中包含多种文化的整合。

新文化的产生不仅存在于整个文化体系的整合过程中，而且存在于它的各个子系统的交互作用、彼此影响的各个方面。文化的建构是在文化进化和文化整合基础上实现的。这一切都可以通过设计文化的具体分析而获得更明晰的认识。

第二节 设计文化的构成

设计是人类实践活动有意识有目的的表现，它为各种目标的实现架设了桥梁。它以观念的构思形成产品的表象，作为生产的前提，使生产活动依据人的自觉目的来进行。设计是一种综合过程，它构成了各种文化形态的联结点。产品和环境的设计从属于器物文化，但它要以科技即智能文化为基础，以一定价值观即观念文化为导向，为生活方式的创造提供物质依托。设计通过对各种价值的综合，把社会的、经济和文化的进步有机地结合起来。因此，设计实质上是一种文化整合过程。

1. 产品设计的文化内涵

在工业时代来临之前，除了建筑和大型工程项目之外，在手工业生产中还没有形成独立于制造过程的设计活动。设计和生产是融为一体的，设计师和生产者是同一个人。也就是说，设计是由具有丰富经验、技术熟练的手工艺匠人进行的，设计方法是建立在直觉基础上的。例如在沿河或湖、海周围，船舶的发明和设计便是在水路运输的社会需求的刺激下产生的，由"刳木而成的原始独木舟、成束的芦苇或竹筏，经过几乎不能察觉的逐次添配，在实践中不断地试验，就成为能够载运大宗货物的有用船舶。"[①]

手工业生产是以手工艺技术为基础的，它是手艺匠人应用简单工具并靠自己的体力操作完成的。因此，加工过程保持着人的体力活动和精神活动之间、自然与人之间的交互关系。手工艺中人对材料的操作经验，意味着对于材料本质的把握过程，是人与自然的相互作用和自然向人的转化。在手工艺劳动中，生产者往往也是规划者，整个生产过程是由他一人完成的，从材料的选择和加工，到整体的成形和试用。手艺人是根据自己头脑中的意象作为蓝图，通过自己的加工进行制作，因此他可以把个人对产品的期待、个性和感受物化在产品形式中。也就是说，他不仅按照物的尺度来生产，而且也把自身内在的尺度运用到对象上，体现出"人也按照美的规律来塑造物体"[②]。

手工艺往往与特定的文化传统和习俗是结合在一起的，因此它与人们的日常生活习惯比较接近，容易为人们所接受。但是手工艺又具有封闭性和保守性。手艺人在处理每天遇到的各种实际问题时，任何新的解决方式都可能成为引起技术变革的契机，然而由于手艺人是处于个体的孤立状态中，这些新的变革很难得到积累和社会传播。同时，手工艺又是以个人经验和传统为基础的，所以具有较大的保守趋向。

① 贝尔纳. 历史上的科学. 北京：科学出版社，1959. 63 页
② 马克思. 1844 年经济学——哲学手稿. 北京：人民出版社，1979. 51 页

在物质生产中，技术作为劳动手段，处于人与自然界之间的中介地位。一方面技术手段是由自然物构成的，包括劳动工具和设备，另一方面它们又成为人类自然器官的延伸。工具作为人的器官的延续，在技术活动中逐渐代替人的职能。人和工具的关系建立在以下两种基础上，其一人的器官和工具的作用是统一的，成为改造自然的工具；其二技术的目的是要减轻和完成人的有效劳动。

在技术不发达的时代，人只能使用简单的工具，人本身不仅是技术的操纵者和控制者，而且人也是生产的动力来源。这时劳动带有手工艺的性质。蒸汽机发明以后，机器成为技术的动力装置，由此减轻了人的劳动。这时劳动取得了机械形态，依靠机器进行生产。当自动化设备出现以后，技术过程可以自动化进行。这时人与机器的联系才取得自由的形式，人获得了创造性利用自己能力的条件，同时技术也摆脱了人的器官的生理限度的制约。这是技术发展所经历的三个阶段。

机器生产出现以后，生产活动的社会化程度提高了，产品的设计与生产过程也分离开来。机器生产对于生产工人的技术要求趋于平均化，直接生产过程是由机器进行的，生产者只是在生产工艺所限定的状态下通过对机器的操纵发挥作用。工业技术的分工，改变了原来手工艺生产的一体化状态，使生产与规划设计、物质活动与精神活动等分离开来。"分工不仅使物质活动和精神活动、享受和劳动、生产和消费由各种不同的人来分担这种情况成为可能，而且成为现实。"[①]

工业技术的分工使生产过程中技术因素与艺术因素分离开来，在直接生产中消除了手工艺所能产生的各种审美因素。因此在19世纪初叶，物质产品的生产出现两种不同的趋向：一种是工业技术产品，设计简陋、制作粗糙，但价格低廉，能为广大消费者接受；另一种是手工艺单件生产的产品，精工细作，注重装饰，但价格昂贵，只能为少数有钱阶层消费。

1851年的伦敦工业博览会，成为当时各国工业革命成果的一次展示和评比，也为工业设计思想的产生作了酝酿。当时新出现的机器设备还没有现成的形式可以借鉴，往往采用建筑构件的结构形式，甚至加上各种装饰。如把煤气喷嘴做成花朵形式，墨水瓶像一座塔楼建筑等。与欧洲产品的装饰趣味成为鲜明对照的是，美国展品中出现了许多功能造型的交通工具和农机具、家具等。这是为适应生活实际的需要，在技术上对合理化和效率的重视所形成的。它们为机器制品审美观念的变革带来了启示。

对于产品的工业化生产和产品的审美特性相结合的前景，法国社会学家杜尔干(E. Durkheim1858—1917)和学者拉博德(Leon De Laborde1807—1869)都表现了乐观的态度。

① 马克思，恩格斯.马克思恩格斯全集.第3卷.北京：人民出版社，1960.36页

杜尔干认为，工业化是社会发展的必然趋势，坚持过去的那种和社会进步不相容的审美价值，对于社会简直是一种罪恶。拉博德在1856年发表的《论艺术和工业的结合》中指出，艺术、科学和工业的未来有赖于它们之间的合作，他主张把工业革命与艺术使命在一个"艺术民族"的熔炉中融合起来。工业产品的实用与审美相统一的问题，实质上涉及科技文化与整个人文文化的联系。

以罗斯金和莫里斯为代表的英国工艺美术运动主要在倡导手工业品实用与审美的结合，莫里斯主要活动的领域是家具设计、日用陶瓷以及室内装饰。而德国产业联盟和包豪斯设计学院则是倡导以工业技术为基础的建筑设计和工业设计。如包豪斯学院的马歇尔·布鲁尔(M.Breuer1902—1978)早期受构成主义影响，他在自行车把手的启发下，设计了第一个以标准件构成的钢管椅，开拓了工业造型的思路。米斯·凡·德罗(Miesvan der Rohe 1886—1969)设计的巴塞罗纳皮坐椅，造型大方、简朴舒适，成为沙发椅的经典之作。工业造型成为当时突出的问题。格罗皮乌斯主张，把艺术家的感觉与技术专家的知识结合起来，以创造建筑与产品设计的新形式。

随着产品科技内涵的不断增加，产品的结构和工艺过程不断复杂化，因此，没有专门的设计，产品是无法进行批量生产的。于是产品设计成了技术开发向生产转化的中间环节。在产品设计中技术可行性是第一位的问题，由此形成了工程设计。

工程设计是将设计应用于工程技术领域。美国学者阿西莫夫(Asimov)在《设计概论》一书中给工程设计下的定义是：工程设计是以满足人类需要——特别是可以用当代文明的技术因素来满足的需要——为目标的有目的的活动。显而易见，这里的目标是满足人类社会的各种需要，它的手段则是通过工程技术来实现。工程设计的特点是：它具有约束性，设计方案的选择受多种因素的限制，设计具有多解性，总之要做到技术上可行、经济上合理。当然，设计目标的实现也具有相对性，因为对资料的掌握和经验都有一定限度和不确定性。设计的目标可能具有多种价值，只能以主要目标价值为依据选择相对优异的方案。

20世纪中叶以来，科技进步推动了工程设计的长足发展，使其设计方法由经验直观的方式进展到优化的和动态的设计以及计算机辅助设计。系统工程原理和系统方法在工程设计中的应用，提高了设计的综合能力，使产品系统内部各种要素之间的相互作用达到整体性能的优化，同时可以兼顾产品与外在环境的相容性。控制论的引入把产品概念由静态转变为动态的过程，使人们从物质、能量、信息交换的角度来考查产品输入与输出的关系，从而把功能结构的设计转化为传递函数逻辑关系的处理，扩大了人们发挥想像力的天地。离散论、有限元法的引入把复杂的设计整体转化为众多的个

体去解决。计算机不仅加速了设计计算、图形绘制，而且可以使设计与生产一体化，即 CAD/CAM 过程。

同样，在产品造型理论方面近几十年也取得了多方面的进展。在立体构成方面注意从人的行为方式出发来处理立体感、深度和体量的关系，在造型中把握不同层次的数学基本质：如节奏、韵律、比例等算术质要素，景深、位置关系、垂直度和水平度等几何质要素以及多样性、立体感、结构秩序等拓扑质要素。在审美心理学方面，特别是完形心理学、知觉心理学的引入，说明人是整体地知觉对象的，从图像和背景的分化出发要求造型具有独特性和整体相关性。在符号学美学和传播学方面强调使产品语言具有可理解性和传达方式具有内在性，从而把造型因素转化为具有信息内涵和情感效应的语义象征。

工业设计是从造型活动开始的，它的重点在于处理物与人的关系。正如美国学者西蒙（H.A.Simon 1916—？）所说："人工物可以看成是'内部'环境（人工物自身的物质和组织）'外部'环境（人工物的工作环境）的结合点。用如今的术语来说就叫'界面'。"①如果把外部环境作为人的活动空间，那么工业设计处理的问题便是人机界面的问题。也就是说，工业设计在于使产品适应于人的尺度，以满足人的生理、心理和社会文化的需要。这就把产品设计的内涵从自然科学技术扩大到人文社会科学和审美文化的领域。

工程设计和工业设计的发展，为实现设计的一体化过程打下了基础。显而易见，产品结构、工艺和造型设计是一个相互联系的有机整体。《不列颠大百科全书》在"工业设计"条目中指出，"在每件产品的背后，存在着一系列决策才导致其现有的物质样式。这一点突出地说明了'设计'一词的丰富内涵。对于工业设计，读者不妨接受一种比以前流行的定义更宽泛的说法，因为20世纪最显著的特点之一便是各学科之间壁垒已经打破，一度被看作是独立的过程或专业之间也互相联系起来。"不言而喻，产品设计是一个需要不同专业人员共同参与的系统工程。这也说明，工业设计在我国难以普及推广的原因之一，在于没有形成多学科结合的设计群体。

现代产品设计，不仅为人们未来的生活勾画出物质环境的具体形态，而且也设计着消费者未来的主体属性。因为消费者的活动方式在很大程度上是由活动对象的性质所规定，产品作为消费者的活动对象，对人的身体特性、生理过程和心理状态以及人际交往方式都有直接影响。可以说，产品的设计也是人的生活方式的设计，它必然作用于人的精神生活和个性心理。设计作为一种文化整合过程，涉及整个物质世界、社会环境、自然环境以及消费者个人的身心发展。因此，设计的价值取向成为当代设计所关注的重大问题。

① 西蒙.人工科学.北京：商务印书馆，1987.10 页

2. 设计的文化整合原理

要了解设计的文化整合原理,不妨从一般设计的程序和方法开始。在商品生产中,产品的设计是以市场定向的,也就是说,社会需求决定了要设计和要生产什么产品。然而设计的可行性取决于科学技术的水准,离开现实的生活条件设计的成果便不可能转化为产品。由此,麦克可若(J.R.McCroy)在《设计方法》(伦敦1966年版)一书中指出,设计观念要从社会需求和技术可能性两者的综合中产生。一个设计师必须对当前的技术水准有一个概括的把握,也就是说,他一方面要了解科技发展的动向,另一方面还要了解现实对技术的接受程度。在此基础上,他才能从社会需求的多样性中选择设计的目标。社会需求总是受社会政治的、经济和文化状况所制约。(见图3-1)在这里,已经体现出设计是科技要素与社会要素的一种综合,不论是技术水准或市场需求都受到实际接受程度的影响。

从设计目标的提出到整体方案的实施,也始终存在着不同的分析和综合过程。布鲁斯·阿舍(Bruce Asher)在英国《设计》杂志第172至181期中,提出了一种设计师的系统方法,它反映了一般设计过程的各项程序:

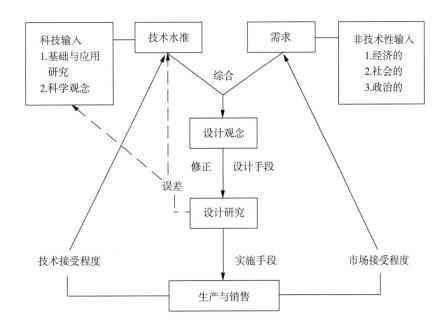

图3-1 设计是一种综合过程

0　准备工作

0.1 输入质询内容

0.2 对质询进行评议

0.3 对预计的设计工作进行评估

0.4 准备暂时性答案

1　简单综合

1.0 输入指示性要求

1.1 规定目标

1.2 限定具体条件

2　提出项目

2.0 归纳各种临时问题

2.1 提出采取途径的建议

3　收集各种数据资料

3.1 集中所用数据

3.2 对数据进行分类和存储

4　分析

4.1 将问题分解为若干子项

4.2 依据目标对子项进行分析

4.3 准备提出功能指标

4.4 对本项目及其成本重新评估

5　综合

5.1 依据目标解决各种问题

5.2 提出协调指标中各项相互冲突的要求的方法

5.3 从事解决原理问题的研制

5.4 一般性整体解决方案

6　研制

6.1 造型观念的确定

6.2 建立基本模型

6.3 针对子项目间的协调开展研制

6.4 整体方案的确定

6.5 方案评价

7　传播

7.1 确定传播的要求

7.2 大众传媒的选择

7.3 传播准备

7.4 信息发布

8　总结

8.1 课题总结

8.2 文件整理

在上述设计程序中，设计目标的确定实际上就是对设计产品的功能定位。它是根据社会需求、技术条件和生产成本等加以综合考虑的。不同层次消费者对于产品的品种有不同的功能要求，如普及型、通用型、专用型、精密型、豪华型等，造成产品的细分化。目标确定以后，即可提出具体设计项目。然后在大量收集资料的基础上进行分析。如可将整个功能分解为若干子项，依其重要程度进行分类排队，找出各项之间的相关性，对于相互之间要求有冲突的子项进行必要的协调，从而确保整体功能的圆满实现。在确定了基本结构以后，便着手造型工作，这时要处理好产品的实用功能与认知功能和审美功能的关系，使造型达到适用性与表现性的统一。产品设计的质量则是体现在适用性、工艺性和审美表现力三方面。

由此可以看出，产品设计是通过对产品材料、结构和形式的确定，建构起具有一定功能特性的产品方案和模型。这是一个将不同学科知识加以综合、将不同质的文化成分加以整合的过程。从而，设计将不同质的多样性综合到一定特定的功能结构的整体之中。

文化整合是一个多种要素相互综合的过程，它是通过设计师的主体创造性实现的。从产品与消费者和环境的关系上看，产品设计包含了三个方面的综合：其一是产品自身属性的综合；其二是由消费者本性所构成的属性综合；其三是与产品在特定环境中发挥作用的条件相关的属性综合。例如汽车这类产品，与产品自身属性相关的是动力性能和控制性能等，它们是建立在材料工程、机械工程和电子技术知识基础之上的，按工程设计的要求结合起来。由消费者本性所构成的属性，包括人体工程学、行为科学、审美心理学、社会学和伦理学等知识内容，按照人的感受和使用要求结合起来，体现在汽车与人的关系中。与产品在人工环境中发挥作用的条件相关的属性，包括汽车与外部环境的关系，如汽车行驶的路面条件、气候和大气条件、驾驶的视觉条件要求以及它对生态环境的影响，此外还有社会和经济条件，它们影响到汽车的通达性、车厢结构以及对其技术经济性能的确定。

从创造思维的特征上看，设计是感性和理性的综合。著名学者西蒙把设计构思与

音乐创作相比拟,他说:"无疑,有对音乐一窍不通的工程师,正如有对数学一无所知的作曲家一样。不管工程师有没有音乐耳朵,音乐家有没有数学知识,反正没有多少工程师和作曲家能围绕双方的专业内容进行交谈并且都感到有收获。我认为,他们可以就设计问题进行这种互益的交谈,可以从头认识他们都在从事创造性活动的共性,可以开始分享各自在创造性的、专业性的设计过程中取得的经验。"[①]音乐与工程设计或工业设计之间的相似之处,在于音乐具有数理结构和形式特征,它可以激起人的情感体验。

在设计构思过程中,逻辑思维、抽象思维、科学知识、设计师的概括能力以及符号语言等理性的东西,总是与形象的、激情的、直觉的、无意识的、感性的东西交织在一起的。设计具有某种不确定性、多方案性,并且它缺乏一种明确的评价标准。因为设计与精确的计算相比,更多地依赖于设计师的直觉和经验。尽管计算机辅助设计可以提供各种图形和程序,但最终还是要依靠设计师自身的想像力和创造力。

从设计的专业和知识领域看,产品设计是结构和造型的一体化,是工程设计与工业设计的结合。前者是以技术科学为基础的,后者还涉及艺术造型能力和社会科学、人文科学知识。结构设计和造型的一体化,不是两个单独过程的机械相加,而是一种相互融合的过程。它要求不同的专业人员参与整个设计过程中。

高技术或复杂产品的设计,必然是依靠集体力量完成的,由与设计任务相关专家组成的集体,才是这种设计的主体。一方面每个设计人员都应当尽可能把更大力量的必要知识和才能统一于自身,另一方面也应当把尽可能多的有关专家组成一个统一的创造主体。当然,要把所有必需的专家都集中到一个集体中是不可能的,而任何专家的知识和经验都是有局限的,不可能完全熟悉自己专业范围以外的东西。因此,任何一个单独的专家都不可能掌握设计的全过程。所以总设计师的决策质量本质上取决于设计集体中每个参与者的创造潜力。设计集体的能力,不是简单地取决于专家的数量,而是取决于有关知识在每个人身上的综合程度,取决于解决设计任务的综合能力。

设计的文化整合原理,不仅体现在结构设计和造型的一体化,产品设计与市场营销的统一上,而是体现在这一系列工作背后的知识和文化的相互关联上。这就是说,要把满足人的全面发展的需要作为设计的最终目标。1993年日本政府制定了研究和开发"软科学技术"的基本计划,这一计划的基本思路在一定程度上就体现了设计的文化整合原理。它要把高度发达的科学技术变成人类更易于使用的东西。这项计划强调利用人文科学和社会科学成果并从人与社会的角度重新审视科学技术,以提高科技对人的感性适应性和与人类社会的和谐程度。在促进社会发展方面,软科技将作为人文科学、社会科学和自然科学相融合的新的综合性科技发挥作用。

[①] H.A.西蒙.人工科学.北京:商务印书馆,1987.137页

设计是推动生产发展以满足人们不断增长的需要的手段。它是把人的需求的多样性和技术实现的可能性结合在一起的环节。在这里,片面强调科学技术的决定性,单纯跟着国外科技潮流亦步亦趋,这便失去了设计师的主观能动性和产品开拓的自主性。然而,不关注科技的发展,想单纯从人的不同需求中获取创造的灵感,也会堕入空想之中,因此全面提高设计师的文化素质和文化自觉,是实现设计文化整合作用的根本保证。

第三节 生态文化与大设计观

当今是一个工业文明高奏凯歌走向辉煌的时代。人类借助科学技术的力量向大自然进军,创造出人类史上前所未有的社会经济的繁荣。随着科学技术的迅猛发展,人类认识和改造自然的能力不断增强。在高扬人的主体性的同时,人们也逐渐藐视大自然,把它看作是可以任人宰割和役使的对象。然而,当人类对自然界的强大干预超过了自然界的承受力,人类自身便也面临了生态的危机。资源短缺、能源匮乏、土地荒漠化、环境污染和生态失衡日趋严重,致使人类自身的存在和发展遇到巨大的挑战。这种生态危机也是文化的危机,它反映了文化发展中存在的盲目性和自发性。

这一切使人们逐渐意识到,人类只有一个地球,地球对于生态的负荷是有一定限度的。要摆脱当前生态的危机,就要从根本上端正人与自然的关系,不仅要控制和治理目前存在的各种污染,而且要彻底改变对资源的利用方式,尽可能节约资源并把资源更有效地转化为产品,做到循环使用,以彻底减少和摆脱废弃物的污染,从而使经济效益、生态效益和社会效益内在地统一起来。由此,使人类生态学和生态文化的研究以及可持续发展的研究成为时代的主题,也使生态设计成为环境和产品设计领域的侧重点之一。

随着人们环保意识和生态观念的加强,"绿色产品"成为席卷当代的生活时尚。从绿色食品到生态时装,从花园城市、山水城市到小区绿化,从无氟冰箱到新能源汽车,都是绿色产品和生态设计的成果。在人们的生活趣味中,注重人与自然的和谐共生、注重环境的生态效应、注重自身的健美,成为时代的追求和审美的崇尚。

1. 时代潮

人与生存环境的关系,构成人的生态系统。生态系统是指在某一时间和空间范围内,生物群落与其环境之间通过物质、能量和信息的交换而形成的相互依存和相互作

用的系统。就整个生物生存的环境，即生物圈而言，其中包括无机环境、生产者（绿色植物）、消费者（动物）以及分解者（微生物）四种组成部分。它们之间组成了食物链运动和生物循环，由此建立起相互协调的生态平衡关系，见图 3-2 所示。

图 3-2 生态系统

绿色植物是生态系统中的生产者，它有叶绿素，能通过光合作用固定太阳能，把吸收的水、二氧化碳和各种无机盐制造成碳水化合物，并进一步合成脂肪和蛋白质，用来建造植物自身。植物固定下来的太阳能就是地球上包括人类在内一切动物的食物来源和生命动力。各种动物都是生态系统中的消费者，它们只能直接或间接地以植物生产的有机物为营养，用来维持自己的生命活动。各种动物之间构成了不同层次的食物链关系。微生物则是生态系统中的分解者和转化者。它们靠分解植物或动物的尸体为生，在分解过程中，获取尸体中的剩余能量，并将无机养分从有机养分中释放出来归还给环境。整个地球生物圈就是靠微生物这支分解者把大量植物、动物尸体清除掉，才使物质得以循环，能量得以耗散，生命得以延续。

能量流动是生态系统的基本功能之一，如果这一功能遭到破坏，生态系统便难以维持生命的存在和繁衍，它本身也因其稳定性和有序性的破坏而走向崩溃。地球生物圈是一个能量开放系统，即耗散结构。它要维持生态功能的正常运行，就要不断地向系统输入能量，这便是太阳能。生态系统的能量是单向流动的，是一个不可逆转的过程。绿色植物截获太阳能，通过光合作用固定为化学能，动物通过采食植物将这种化学能转化

为机械能。各个物种之间构成的食物链就是生态系统能量流动的渠道。然而生态系统利用能量的效率很低，其转换效率通常为1/10。也就是说，各个营养级的生物量和能量分布是以1/10的比例递减的，由此组成了一个生态金字塔结构。其中10倍的绿色植物只能给1倍的初级消费者（即食草动物）。例如，一只蝗虫在几平方千米的范围采食就可以维持生存，而一只老虎则要在几十平方千米的范围来捕到食物。蝗虫处于食物链的低位，老虎则处于食物链的高位，见图3-3所示。

图3-3 食物链金字塔

生态系统中的物质循环和能量流动是紧密联系在一起的。生物生命所必需的物质是由地球供给的，其中包括30种～40种物质元素，依其对生命的作用可分为：(1)基本元素：如碳、氢、氧、氮，它们占全部原生质的97%以上，是生物大量需要的。(2)大量元素：如钙、镁、磷、钾、硫、钠等，是生物需要量较多的。(3)微量元素：如铜、锌、硼、锰、钼、钴、铁等，虽然生命过程中需要量不大，但作用很重要，若减少则引起发育异常。生物从环境获得营养物质，通过食物链被其他生物重复利用，最后又复归于环境。能量流动是单向的、不可逆转的，而物质流动却是周而复始的，这是二者的根本区别。人类与各种生物通过自身的同化和异化作用，与环境保持着密不可分的联系，这种联系就体现于生态系统不息的能量流动和物质循环之中。

人类生态系统是以人为主体的生命系统与环境系统在特定空间的组合，指人与其共存的时空中众多的处于相关状态的构成要素或子系统通过协同作用而形成的耗散结

构。人类是自然界的一部分，是参与实现生态系统代谢功能的一个成员，无时无刻不在同整个地球生物圈进行能量、物质、信息的交换，人类对生物圈所做的一切，也就是对自己所做的一切。人类向生物圈和各类生态系统排放的一切有害物质和因素，最终无一不以这种或那种方式归还到人类自己身上来。

生态学（ecology）的概念是1866年德国动物学家海克尔（E.H.Haeckel 1834—1919）首先提出的。他指出："我们把生态学理解为关于有机体与周围外部环境关系的全部科学，进一步可以把全部生存条件考虑在内。"[1]随着科技的发展，人们开发和利用自然的范围日益扩大。人类对自然的影响力也日益强大。在这种情况下，人类仍然一味向大自然索取，就会使人类与自然的关系陷入全面的危机。

1962年美国学者、海洋生物学家卡森（R.Carson 1907—1964）的名著《寂静的春天》在波士顿出版。书中披露了美国广泛使用的有机氯杀虫剂造成严重污染的真实情况，并通过有毒污染物的流动转移过程，揭示了人类同各种生态系统、整个生物圈、各种动植物之间生死与共的密切联系。这本书的问世轰动美国，由此拉开了生态学时代的序幕。

1968年在意大利召开了第一次有关人类生态危机的国际学术会议，并在此会议基础上成立了以研究这一命题为己任的、非官方的国际学术团体——罗马俱乐部。1972年发表了该俱乐部委托美国麻省理工学院所做的专题报告《增长的极限》，引起了有关人类命运和前景的一场国际论战。同年联合国在瑞典首都斯德哥尔摩召开了人类环境会议，发表了《人类环境宣言》，确认了生态危机成为全球性问题。会议还把每年6月5日定为"世界环境日"，先后提出了"只有一个地球"，"关注臭氧层破坏、水土流失、土壤退化和滥伐森林"，"贫穷与环境——摆脱恶性循环"等主题。

世界环境与发展委员会于1987年在长篇报告《我们共同的未来》中，提出了可持续发展的定义，即"既满足当代人的需求又不危及后代人满足其需求的发展"。由此，可持续发展成为国际社会前进的共同目标。1992年联合国环境与发展会议在巴西的里约热内卢召开，全世界183个国家和地区、70多个国际组织和102位国家元首或政府首脑参加了会议。会议通过了《关于环境与发展的里约热内卢宣言》及《21世纪议程》。要求各国制定并组织实施相应的可持续发展的战略、计划和政策，加强环境保护和治理、改善人类生态环境，迎接人类社会面临的共同挑战。

2. 生态设计

人类的生产活动所创造的人工自然，是人工自然物和人工自然界的总和，前者是人类利用自然材料制造的各种产品，后者则是人所建造和控制的各种人工生态系统。人

[1] R.米勒.生态心理学引论.雷斯克出版社,(德文版)1986. 29页

们所以要创造人工自然,是因为天然自然不能满足人类生存和发展的需要,所以人们不得不建造人工的物质环境。如居住小区和城市,它们是人们生存所不可缺少的条件,与人们的生活息息相关。人类通过建造人工自然的活动及其结果,影响着自然环境的变化。同时这种变化反过来又作用于人类,也影响着人类的生存和发展。在这里,对人工自然的创造一方面既要符合自然规律又要符合于人的需要;另一方面还要以天然自然的环境为依托并受它的条件的制约。生态设计便是依据生态学原理对人工自然进行生态优化的设计活动,在设计过程中着重于人与生存环境的共生关系,使产品降低消耗、防止对外界的污染,以构成良性循环的人工生态系统。

生态设计涉及一切生产或生活领域。在工业生产过程中,生态设计在于实现无废料或少废料的封闭循环式生产工艺,以便通过物质或能量的多层次的分级利用,既节约资源和运输成本,又减少废弃物以保护环境。农业或林业的生态设计则是利用不同植物或生物群落的互补效应,发挥生物防治病虫害以及施肥和促进生长的作用。

城市环境的生态设计关系到整个城市的环境效益和居民的生活质量。随着城市化的进程,城市人口不断增加。拥挤成为都市生活的一大特征。交通的拥挤,不仅阻塞车流的行进,而且造成事故的多发。拥挤还会使人产生心理的高度紧张,对于年老体弱、孕妇和心血管病患者更容易引发意外事故。在许多场合,由于拥挤造成空气流通不畅,废气增多,氧含量的不足会使人头昏乏力,增加疾病的感染率。城市不仅人员拥挤,而且大气、噪声和垃圾污染也十分严重。大气污染来自风沙、扬尘和煤烟以及建材尘、冶金尘、汽车尾气等。噪声污染随建筑施工和机动车辆的发展而日趋严重。

城市绿地和园林建设是改善城市生态结构的重要途径。通过植树、种花、种草,利用攀缘植物沿墙面的垂直绿化,可以提高绿视率和人均绿地面积。不同的植物群落具有除尘杀菌、吸毒抗污、消除噪音、改善小气候和减弱城市热岛效应的功能。新加坡在推行"花园城市"运动中,新建的高层建筑物只占地35%,其余土地用来绿化。在马路和建筑物边留下15米宽的空地种树、栽花、种草,无论在街道两旁、交叉路口、行人天桥或路灯支柱,都是树木相间、藤蔓密布,为人提供了安静舒适的生活环境。近20多年来,美国进一步开展"城市森林"运动,将城市森林与整个国土的林带相衔接。

城市环境的生态设计,首先表现在园林绿地的生态效益与景观的统筹规划上。植物对于促进人的健康具有多种效益。在盛夏,树阴下空气湿润凉爽,有利于人的血液

循环、呼吸和植物神经系统，使人得到休息和放松。随着季节的变化，产生不同的自然景观，给人以生命的体验。不同色彩和香型的鲜花可以调节和愉悦人的心情。树木是城市造型的手段，依品种、大小和形态的不同，树木可以产生迥异的视觉空间效果，为建筑物、街道和广场提供造型的多样性。它可以起到转化尺度、引导视线、分隔空间、形成取向的标志点等作用。因此具有高度的审美价值。其造型要素包括形态、高低、色泽、层次、疏密、质感、明暗、通透和虚实等。

城市作为人们的生存环境，它要使人们的活动具有高效率和高效益，使人们生产和工作舒适便捷。因此，城市中的场所设计也是对人们行为方式的设计，它应该体现人们的价值观念并符合人们的行为心理。人是通过行为接触环境的。人们在生活中存在不同的行为动机和欲望，环境也会对人的行为产生制约和引导作用。在交通要道、人流集散的枢纽和车站等离心空间，应该便于人们对方位和走向的识别以及行人和车辆的流通；而在广场、绿地等向心空间，则应发挥环境对人的活动的凝聚力并具有多样适应性。

城市环境为人们提供了一种动态景观。道路是连接不同场所的线性单元，它把不同的景点接成了连续的景观序列，使人对环境的感受产生一种累积的强化效果。同时，道路本身又成为城市景观的视线走廊，使城市的标志性建筑和大型公共建筑在城市背景中取得令人瞩目的地位。立体交通和快速交通系统的引入，打破了城市固有的静态关系和比例。速度扩大了人的尺度感，同时也使人对城市景观产生不同的感受。所以城市环境的美，存在于人的直观印象与活动感受的统一之中。

一幢幢高层建筑拔地而起，越来越多的人住进了封闭式的大楼里。人们逐渐发现，有些人在高层新居中往往头痛鼻塞、神经衰弱、过敏、嗜睡或烦躁郁闷等，这是一种身体失调的"高楼病"。封闭式建筑使人减少了与自然环境接触的机会，从而容易引起精神的抑郁而造成身体的失调。在室内的装饰中，墙面的壁纸、天花板以及新购置的家具，其涂敷材料中往往有甲醛，是一种致癌物质。当安装了空调而设计不合理时，封闭的室内空气仍然得不到充分地流通和调节。

在设计住宅和室内环境时，要充分考虑到人对环境的各方面要求，其中包括：防护和安全性，防止不良天气、动物、噪声和强光的侵害；稳定性，有相对稳定的居住地和个人空间；独立性，能按个人意愿取得隔离开的空间；与外界的接触与沟通，便于人际交往和信息交换；具有活动和装饰的自由，环境的布置能按自己意愿以表达自身的观念；整个生活空间有一定秩序和取向；环境尺度的宜人性，物品尺寸、重量适宜于人去搬动；环境氛围适宜于人的活动，不与个人爱好相抵触；与自然界保持一定

联系，室内有花草植物；有一定视野可对外界空间瞭望，采光为自然光；保持视听和大气的清洁，减少环境污染等。此外，在环境造型中的审美要素还有：色彩和形式的丰富性，风格要统一并有时代感，具有一定意蕴内涵和个性特征，给人以舒适和温馨感。

产品的生态设计，包括减少资源和能源的消耗、减少对环境的污染以及废旧材料的回收利用等。汽车尾气是城市大气污染的一大来源，随着环保浪潮的兴起，研制无污染、低污染的"绿色"汽车成为各国汽车工业的共识。美国、德国、日本等汽车大国竞相投入巨资，开发以天然气、电力驱动、甲醇、太阳能和氢为能源的新型汽车。天然气汽车可比汽油汽车节省燃料费40％，而且技术比较成熟。美国已在10多个城市使用电动汽车，我国电动公共汽车也已研制成功。德国奔驰公司进一步在研制氢燃料汽车。在汽车废旧回收方面，美国已经达到回收利用率75％，德国宝马公司已经达到80％。20世纪90年代初，美国环保署推出了一项能源之星计划，要求微机在待机状态耗电量低于60瓦。IBM公司不仅实现了低能耗，而且可以利用高效太阳能电池供电，并且机身使用再生塑料可供回收利用。据国际经济专家统计，目前绿色产品占所有产品总数的5％至10％，再过5年所有产品都将纳入生态设计系列。

在资源的浪费性使用方面，一个突出的设计实例是一次性使用的原木筷子。这一设计构思是由日本人提出的。其初衷是对不成材的原木进行废物利用，制成一次性使用的产品，以利于饮食的卫生。然而，当这种一次性原木筷子受到市场青睐之后，日本却禁止本国生产，而向中国大量订货，要求用良质木材生产这种一次性产品。一些企业不顾我国木材缺乏的实际情况，大量耗用珍贵资源去赚取蝇头小利。众所周知，森林是地球上功能最完善的、最有效的陆地生态系统。目前世界森林面积以每年2000万公顷的速度在减少，而我国森林破坏更为严重。我国现有森林覆盖面积只占国土面积的12.7％，在世界160个国家中居第120位。我国西北部在西汉时期曾是繁华的丝绸之路，黄河流域也曾是林木茂密、富庶繁华的地区。由于不适当的林草垦伐和战争破坏，致使黄土高原林木稀少、沟壑纵横，常年经受着水土流失和沙漠化的威胁。作为中华民族母亲河的黄河成为世界上泥沙含量最多的河流。因此，保护林业资源，减少原木消耗对于我国显得更为迫切和重要。

生态观念的发展，使当代设计思维的走向产生了逆转。过去的设计思路是从生产→流通→消费，以生产为起点；而生态设计观则强调以消费的结果和环境效益为起点来审视设计的合理性，设计的思路是一个顺向和逆向相结合的双向思考过程。由此提出了3R原则，即产品的小型化(reduction)重复利用(reuse)和再生利用(recyle)。在小型

化方面，近年来日本做出了明显成效，并形成了"轻、薄、巧、小"的设计风格，与傻大笨粗的产品构成鲜明对照。汽车的小型化在世界石油危机期间出尽了风头，由于耗油量少而倍受市场青睐。重复利用的物品主要是包装容器，如啤酒瓶的回收利用等，在我国已经形成商业传统。再生利用包括纸张、塑料、橡胶和金属材料等。提高降解技术是塑料再生利用的关键。

为了提高纸箱的再生利用率，德国国家物资系统有关组织要求其会员企业，保证在产品的包装纸箱上不喷涂腊光或聚乙烯材料，同时使用水溶性颜料，以方便打浆再生。不少制品的包装上都标有材料的名称，以利于回收时进行分类处理。对于有益于环境的产品，包括再生利用材料或降低环境污染的产品，德国有关部门授权可以贴上"蓝色天使"的标志，成为绿色产品，见图3-4所示。这里涉及人们的消费观，人们拒绝华而不实和过分铺张浪费的过度包装，而注意环境效益和真正的生活质量。这种消费观是真善美相统一的价值观的具体表现。

科学技术社会应用的人文化趋向，使生态设计观念进一步渗透到城市规划、建筑和环境设计、工业设计和工程设计领域，形成了对这些设计的一种导向和组织管理模式，以便为人的未来生活方式勾画蓝图。这是比具体设计任务更高一个层次的综合设计，或者称为大设计。在这个层次上才能从根源上解决人为污染和环境保护问题。这种对具体设计项目的综合性设计构思是一种对设计的设计。

大设计的基本观念是以人为主体，从人与环境的和谐共生关系中去规划和安排各项具体的设计任务。传统意义上的设计活动在于创造视觉可见的具体人工物，而大设计的着眼点却在于建立科学、健康和文明的生活方式，以及充分挖掘科学技术的功能意义和人文价值。

图3-4 德国环保产品的标志示意图

3. 生活方式及时尚的美学阐释

一般来说，生活方式是指除物质生产和交换之外，人们日常社会生活采取的各种形式。它包括人们的衣食住行等物质消费方式、日常交往方式、闲暇时间的精神生活方式以及礼仪节庆等社会习俗。广义上来说，也可以包括人们的劳动方式，因为劳动方式不仅与生产力水平和技术状况有关，而且与社会组织方式和生产关系相关，对人的整个生活具有重大影响。生活方式的形成是社会条件与自然条件、物质状况和精神状况综合作用的结果，但生产方式具有主导的作用。当一个社会的生产方式变革以后，生活方式必然产生相应的变化。但是当一种生活方式形成一定模式后，便具有一定的稳定性和相对的独立性。

一个社会的生活方式是通过无数个人的生活样式实现的。这种生活样式的选择不仅直接与个人的生理特点和生物需要相关，而且也受本人的价值观和生活理念的支配。当社会的生态观念和环境意识兴起以后，直接影响到个人对生活方式的选择，使得注重健美、和谐和营养的生活方式应运而生。

生活方式的实现有赖于一定的物质基础。要开展健身活动就要有相应的器材和场地。随着市政建设的发展，小区绿地、广场和街头成为人们练健美操、跳交谊舞、打太极拳的场所。物质条件的丰富为人们生活方式的选择提供了多样性，因此物质文化对生活方式的影响是最直接的。一种新产品的问世可能带来一种新的消费方式和消费内容，从而直接引起生活方式的某种变化。

任何生活方式都是通过一定形式和秩序表现出来的，形成特定的生活节奏韵律和审美情调。中国式的茶馆、外国式的咖啡厅，郊游野餐与家庭聚会，各有不同的生活内容和情趣。审美效应在生活方式的选择中具有重要作用。这种审美效应往往是通过特定感性形式的情感激发作用产生的，而在这种形式感受的背后隐藏着复杂的观念内容。在国际市场上，小汽车的品种类型成百上千，如果汽车只是作为代步的工具，市场上也就不需要那么多形形色色而又价格悬殊的车种了。实际上轿车的意义远远超出它原有的交通功能，在审美形式的背后隐藏着多种象征意义。许多炫耀而过的轿车不仅坚固、耐用而且美观，它们的品牌成为财富、地位、成就的表征。在商品的选择上，往往反映出人们对生活的看法和价值的取向，不同的生活方式影响着对商品不同的选择。

在生活方式的选择上存在着某种社会流行的倾向，即时尚。它是人们当下的一种生活崇尚和趣味性追求。时尚反映了人们趋时的一种变化，也称时髦。这一点特别表现在物质消费方式、闲暇活动方式以及人们交往和节庆方式的改变上。例如在服饰方面流行色的产生，服装款式的更替，家具式样的变迁，某种健身方式或娱乐方式的兴起等。

某一时尚往往是通过一定形式的审美激发作用而兴起的,它具有一定的新异性和趋时性,适应于人们的某种潜在的需求。时尚的流行,说明它具有一种社会的普遍性,成为众多人群一种自发性的追求。作为一种社会的流行事物,它有一个从产生到发展和消退的过程。一种习俗的产生往往由某些始作俑者的带头和示范,他们的某种衣着、爱好、活动方式引起他人的模仿或效法,形成一种链式正反馈而在社会上扩散开来。如某一电影或电视片中女主角的服饰或发型,表现出一种鲜明的性格或形象特征,给人一种强烈的审美感受,便会引起许多观众的仿效。一种新产品投放市场引起良好的反应,接着会有许多类似的产品出现,这也是时尚作用的结果。

一种时尚流行的范围视其影响力和需求而不同,流行时间的长短也各异。例如卡拉OK的演唱方式,由于适应于群众性参与和歌咏的普及,便很快由日本流行到世界各地,成为一种自娱性活动。同样,牛仔服的流行也具有长盛不衰的势头。它已经从一种时尚的流行而转化为习惯。有的时尚则带有周期性,如有的歌曲流行一段时间之后便销声匿迹,但过几年之后由于某种契机便又时兴起来。时装的流行具有明显的周期性,它是在不断的变化中以维持新鲜感和吸引力的。

造成时尚流行的心理机制,在时尚演化过程中表现出不同的心理。一种是求新、求异,喜新厌旧,人们对司空见惯的生活形式会产生厌倦,出于逆反心态便要寻求新的形式,他可以从别人行为的暗示中或新事物的示范中得到启示或引为榜样,以满足自我表现或自我实现的需要。随着模仿人数的增多,便形成一种潮流,在这里模仿是人们社会学习的主要途径。另一种心理动机是从众,它是在一定社会压力下产生顺应的行为,是一种随大流的现象,它表现为一种被动的社会认同。时尚对人们的审美观念会产生直接影响,以致有的人认为"流行便是美"。时尚的社会影响力,在不同社会阶层中随年龄、性别和文化教养而异。一般说来时尚对年轻人和妇女的影响更大一些。

时尚的形成总是与一定的社会观念和价值取向有关。一种新思想和新观念,必须通过具体的生活形式才能转化为一种时尚。同时,时尚的变化需要有一定的社会条件和物质基础作为依托。例如旅游在我国成为一种时尚,是有多方面原因的:首先是与人们收入的增加、经济条件的改善有关;其次随着改革开放,人们希望扩大视野、增加人生体验,同时五天工作制的实施和集中放长假使人们有了更多的闲暇。在这种情况下,交通的发展和旅游景点的开发便为旅游的兴起提供了客观条件。

总之,时尚是一种生活之流。它以日常生活中五光十色的趣味和形式的变化,使人触摸到时代脉搏的跳动。时尚的兴起可以引发社会的流行,"忽如一夜春风来,千树

万树梨花开"（唐·岑参《白雪歌送武判官归京》）。时尚的更迭会在悄然无声中淡出和进入，一种时尚过后，又一种时尚流行开来。这时，"纷纷红紫已成尘，布谷声中夏令新"（陆游《初夏绝句》），于是便又是一番景象了。时尚作为社会文化心理的折射，曲折地反映出人们的各种需求和趣味。正确运用流行的心理机制，通过示范和暗示作用可以实现对人们生活方式的引导。这对于产品开发和市场开拓具有重要意义。

第四节 文化取向与市场取向

工业设计的成果作为一种社会文化现象，它是在文化进化过程中各种文化要素整合的产物，因此具有特定的文化价值。同时设计作为物质生产过程的一个环节，又要服从于市场机制，因为市场竞争是推动物质生产发展的杠杆。这里便遇到了设计产品的文化价值与商品价值、设计文化的发展与社会主义市场经济发展的关系问题。市场效应与文化效应是否是一致的？由每一种商品所带来的时尚或潮流对于文化的传播和发展都具有积极的意义吗？回答是否定的。这就要从文化价值与商品价值概念的分析入手，来认识市场效应存在的二重性。设计师的职责在于，如何在文化取向与市场取向之间达到协调，从适应市场到创造市场。在这里，商品的审美价值可以发挥积极的作用。

1. 市场效应的二重性

市场是商品交换的场所。自从原始社会解体，生产力的发展使劳动产品有了剩余，商品交换便开始出现，市场也逐渐形成。商品交换是依据其价格进行的。按照马克思的劳动价值理论，价格是商品价值的货币表现，而价值则是生产所花费的社会必要劳动量。所以，商品价格归根结底是由商品包含的社会必要劳动量决定的。在现实生活中，价格高低还受市场供求关系的直接影响。人们对商品的需求，是因为商品对人具有使用价值。因此，商品既具有价值（交换价值），又具有使用价值，这两者都对商品的价格产生影响。

人们购买商品是从一定效用出发的，这种效用便是商品具有的使用价值。反映这种需求的动态关系的概念是边际效用。边际效用是指有这一商品与没有这一商品在效用上的差别，特别是已经消费了一定数量的这种商品之后，再增加一单位消费所产生的效用。同样一种食品，饿的时候边际效用高，吃了一些以后边际效用便降低了。所以，边际效用是以前消费量的函数，它说明消费者对这一商品效用的评价是随他的需求

的程度而变化的。在一定限度内，商品的价格取决于消费者对它的效用评价和需求程度，而不完全取决于它的生产成本。正因为市场价格和单个企业的生产成本不成正比，所以企业才有赚钱和赔钱的区别。

商品的价格在市场经济的运行中可以发挥多种功能。首先，价格具有传导市场信息的作用。商品价格既然受供求状况的影响，人们便可以从价格的变化中看出商品相对稀缺的程度。所以价格信息具有对市场行为的引导作用，从而使人由此作出正确决策。其二，价格可以发挥调整资源配置的作用。价格的变动直接引起供给和需求、生产和消费的变化。进而使资源的流向和配置可以得到调整。当一种商品价格上升时，生产者就会增加这一商品的生产、社会资源便更多地流向这一行业。但同时消费者也会减少对这一商品的需求。反之亦然。在这里，价格调节着生产的规模和社会供需的平衡。其三，价格起着控制成本、促进技术进步的作用，从而使生产企业提高生产率，降低社会平均必要劳动量。总之，价格的变化犹如一只无形的手，调节着人们的利益和指挥着企业的生产。

市场机制对于社会物质生产起着支配作用，人与人之间的物质交往是以普遍的商品交换的形式实现的。在这里，商品是价值和使用价值的对立统一体，货币作为一种特殊的商品成为交换的手段，也成为商品价值的表征。

文化价值则与商品价值有所不同。如前所述，文化是以人作为目的，反映着人的发展过程及其成果的范畴。它是从人的自我实现的角度，对人类所创造的一切物质的、精神的财富及其创造过程的一种概括。文化概念的基本内涵是，人作为社会生活的主体和从事自我创造和发展的成果。文化价值是指某一事物对于人的全面发展所具有的意义，而最高的文化价值在于实现真善美相统一的自由境界，以促进人的个性解放和全面发展。

不能把产品的文化价值简单地理解为产品的使用价值。因为文化的价值并不限于各种单纯地有用性或者某种功利目的的实现，而在谋求超越人的自然存在直接需要的各种发展。如果把文化价值作为一种使用价值或有用性来理解，也是指扬弃了它的狭隘的功利性而服从于人的全面发展的最高目的的有用性。因此，文化价值的实现不是单纯靠物质的占有或物化形态的生产就能实现的，这只是文化的一种客体的存在方式。文化还要以实践的方式成为主体活动的条件和要素，从而转化为主体的能力和素质，这样才能实现并保持它的存在。

商品价值与文化价值之间可能产生矛盾和对立，这首先是由市场效应的二重性造成的。随着市场的发展，货币及其所代表的价值会由手段转化为目的，使交换脱离生产者而独立化。这种自发趋向会造成以谋取货币为目的的商业活动，它便脱离开消费活

动而取得对生产的支配。这样在市场中为消费而从事的交换,变成了为交换而进行交换。由此在市场效应中,商品所具有的文化的质的差别不见了,而只是以货币的量表现出来,赚钱成了衡量市场效益的唯一尺度。

此外,在交易市场上市场需求往往代表着不同利益的各种角色进行竞争而产生的综合效应。大众的实际文化需求,由于多重中间因素的折射而反映在市场需求中,会变得扭曲、模糊不清甚至产生颠倒。这是市场机制难以避免的一种"哈哈镜效应"。这种效应会引起各种市场假象。例如利用广告宣传制造一种轰动效应,来对大众的需求进行有意的误导,是易如反掌的事。在时尚潮流中,利用人们的物质欲望和攀比心理,可以形成不断的销售高潮。在这些潮流中,低层次的需求被夸大,而高层次的需求却被压抑或掩盖了,由此造成商业的畸形发展。

由此看来,市场可能造成扼杀文化创造的现象。在谈到《廊桥遗梦》一书的主题思想时,该书的中文译者曾经指出,书中男主人公罗伯特·金凯表现了对现代市场经济的一种逆反心理。他的一切言论、行为都是竭力挣脱市场化了的世俗的枷锁,追求返璞归真的生活境界。他从事摄影所追求的是,要反映他自己独特的精神风貌,要设法从形象中找到诗意。但是,这却不合编辑的口味,因为编辑想到的是大多数读者,是市场。书中写道:"这就是通过一种艺术形式谋生所产生的问题。人总是跟市场打交道,而市场——大众市场——是按照平均口味设计的。数字摆在那里,我想这就是现实。但是正如我所说的,这可能变得非常束缚人……市场比任何东西都更能扼杀艺术的激情。对很多人来说,那是一个以安全为重的世界。他们要安全,杂志和制造商给他们以安全,给他们以同一性,给他们以熟悉、舒适的东西,不要人家对他们提出异议。"[①]艺术或文化产品在市场中的命运,往往受艺术和文化之外的因素所左右。当年凡·高在世时,他的作品无人问津,只有一位发善心的女人愿意买下她的一幅画。而今天凡·高作品在拍卖中,却不断创造出惊人的价格。

2. 适应市场与创造市场

新产品的创意能否在市场上取得成功,与市场调查和对市场需求的把握有直接的关系。人们要了解:在市场上是否已经有了类似的或形式上相同的产品?新产品的创意能否由企业生产出来?试制所花费的生产成本是否值得?商品将来的市场预期如何?这都是设计师所关注的一系列问题。即使在调查研究的基础上,所提出的产品创新方案也往往只有1/10是能够给企业带来良好效益的。产品的设计不仅要确保良好的功能,还要有优异的外观设计和包装以及合理的价格定位。最终决定商品命运的是消费者,只有符合市场需要的产品才能取得成功。

① 资中筠.热潮退后话〈廊桥〉见中华读书报.北京:光明日报出版社,1997.2版

市场营销的概念是使企业的销售适应于现有的和将来的消费者。企业的目标是满足消费者们的愿望和需求。市场营销的基本思想是，一个企业及其所采取的全部措施必须符合销售市场的各种要求。消费者被看作是市场伙伴，他们决定着企业的生产。因此也就间接地决定了企业的盈利或亏损。消费者的行为是制定企业战略的出发点，也是企业确定产品策略以及产品功能、价格和信息设计(包装、广告)的基础。

消费者并不是单一的顾客，而往往是从属于一定集团的。这些集团在观念上彼此不同，一种产品特性能满足这一消费者集团，却不适应另一个消费者集团。消费者越来越感兴趣的是产品的人性化，而不太喜欢高技术特性。对市场的研究是要研究消费者的购买动机，探讨消费者的个性与产品特性之间的关系，建立一种能够解释消费者基本行为原因的方法。

消费者的购买行为一般受消费定势的影响。所谓消费定势，是消费者依据过去经验或习惯性选择来购买商品的现象。习惯的形成往往与最初的选择和日后的满足程度直接相关。而当消费定势一旦形成，便在商品选择中表现出明显的个人偏好。在最初的选择中，当同类商品之间性质差别较大时，人们会加以思索而进行理智的选择。但当各种品牌商品相似之处越多，理智在商品选择中的作用就越小，感觉因素和社会时尚的影响就越大。

有人将雪碧、莱蒙和七喜三种饮料的包装去掉，分别注入不同的杯中，给一些消费者品尝，大多数人难以区分它们滋味的优劣。然而在饮料市场中，雪碧却成了第一消费。同样，可口可乐风靡全球，成为碳酸饮料的第一名牌。

上述品牌在饮料市场中长期占有大量市场份额。这种市场占有方式的一个突出特点是，它形成了相当一批消费者的消费定势。当人们在购买饮料时，几乎不假思索地选择了它。这就是说，它把对市场的占有变成了对消费者心灵的占有。对这一品牌的偏好，成了许多人的一种消费习惯。这就使它对市场的占有经久不衰。

这种消费定势的形成，首先与商品质量有关。但是质量好的饮料不乏其数，为什么却未能形成与其分庭抗礼之势呢？这就不能不归结为商品特色和品牌形象了。众所周知，可口可乐除了具有独特的口味之外，它的包装和商标都是著名工业设计大师，雷蒙·勒维的创造。独特的瓶型便于人们把握，醒目的红色商标给人以强烈而温馨的感受。公司的广告总是把饮用这些饮料与各种激动人心的体育画面融合在一起，使人把生命、运动、健康和饮用这种饮料联系起来。当人们对这一企业的形象产生了文化的认同，也就使这一品牌形象深入人心。

品牌特色是在高质量基础上取得的商品独特性。产品质量的优异是确立名牌的基

础。所谓质量就是适用性，是产品满足使用要求的各种特性。其中除了产品的使用性能、外观质量的观瞻效果之外，还有对它的寿命、可靠性、安全性和经济性的要求。产品内在功能和外在形态的独特性构成了产品的品牌特色。这种特色是根据消费者的需求特点形成的。没有特色的商品必然被淹没在同类商品的汪洋大海中。

同一用途的商品价格可能相差很多，在西方发达国家市场上，同类商品甚至相差上千倍。一块廉价的手表不到10美元，而一块高档的钻石手表可达数万美元。在苏黎士，由检阅广场向北即可步入火车站大街，这便是有"购物天堂"之称的商业街。商场布置典雅华贵，商品品种琳琅满目，而商品价格会令人瞠目结舌。这里并非为普通居民购物之需，而是专为那些富庶的国际旅游者和豪商巨贾所开设。它以国际旅游和世界金融贸易为依托，才使这条商业街经年不衰且举世著称。这种差价反映出一种商品在它的基本功能和附加功能之间的差别。这是商品品种差别化的品牌策略。

提到高档名牌，人们就会想到德国奔驰汽车公司的梅赛德斯轿车。不论在柏林市的选帝侯大街尽头，还是斯图加特市的火车总站塔楼上，都矗立着形似汽车方向盘的奔驰公司标志。当夜幕降临，这个不断转动着的圆形标志在夜空的背景中发出熠熠的光亮。它足以说明，奔驰商标几乎成了德国工业的一种象征。在世界各地，豪华型奔驰车成了具有社会地位和财富的一种标志。20世纪20年代赛车场上，运动员用奔驰赛车争夺冠军，三四十年代好莱坞名星争相用奔驰敞篷轿车来塑造自己的银幕形象。50年代以来许多国家用奔驰车接待国家元首和高级贵宾。一种产品品牌使人产生如此的认同和信赖感，可见名牌产品的巨大威力了。

市场需求不断推动着产品的更新换代，在市场竞争中新老名牌不断交替。新名牌的崛起并非都集中在新的消费热点上，它同样可能出现在传统商品中。这些新名牌往往通过对功能的深入开掘、对人的需求多样性的满足以及审美品位的提高而崭露头角。例如随着北方酷暑的来临，空调机市场风光无限，成为1997年夏天家电市场上的第一焦点。但是，传统的电风扇市场并未因空调机的走俏而黯然失色，相反它的销售仍然比上年同期增长了过半。这当然也与消费者购买力水平有关。

在电风扇市场中一批新的名牌取代了原来曾红极一时的老名牌。老名牌产品所以会名落孙山，在于产品更新换代过于缓慢。许多老牌风扇还因循"铁扇叶、摆头型、落地式"的老面孔，而许多新品牌却推出以鸿运扇为代表的塑料扇叶、台地两用、壁挂式、红外线遥控以及附带电子灭蚊器等功能形式。这些新品种明显地具有价格低廉、外形美观、安装方便、轻巧易挪、风量柔和以及噪音极低等优点。

实践证明，电风扇市场并未因空调机市场的日益兴盛而走向衰落，相反的却造成了一种彼此依存、共同发展的态势。这不仅是由于两类商品的价位差别，同时，二者档次的定位也不同。电风扇所具有的物美价廉、耗电量低、实用耐久等优点，使它保持了低价位的优势，使许多尚无力购买空调机的家庭能享受到阵阵清风带来的惬意，而且电风扇的通风性能也可以为空调改善空气环境的流通。这就造成两者在功能上的互补，由此而形成彼此依存的局面。此外，电风扇价格已由过去每台六七百元下降到二三百元，使电风扇消费由过去的一家一台，发展到今日的一室一台、一家多台的水平。这也说明，传统商品同样存在着巨大的市场潜力。关键在于设计师要善于通过产品的差别化和细分化，寻找满足人的需求的新的契合点，从而主动地开拓市场。

在产品市场的开发中，设计的目标是指向未来的。因为从产品开发到设计投产要有一个过程，如果只从现有市场需求出发，那么就会随着时过境迁而造成永远被动的局面。日本的索尼公司是最早在设计观念上提出创造市场的原则的。他们认为要想完全准确地预测市场是不可能的，只有根据人们的潜在需要去主动开拓市场，引导消费时尚，才能提高生产的预见性和主动性。

新产品的开发往往是沿着产品品种的差别化和细分化而进行的，因为新的功能效用和新的使用方式总是从现有方式中分化和改变而来。在这里，不仅要重视对于人的需求的多样化和发展变化的研究，从而提出新的功能要求、新的使用方式，而且要密切注视当代科学技术的发展，因为只有依靠新的科技成果，才能取得新的工作原理、新的结构方式、新的材料替代和新的造型能力。

3. 商品审美价值原理

市场经济在本质上是一种竞争型经济，依靠竞争才能提高生产效率，促进经济的发展。产品开发则是企业参与市场竞争的主要手段。在产品开发中，审美创造是实现产品差别化和品牌特色的重要方面。要认识产品审美特性的市场效应，就要了解什么是商品的审美价值原理，特别是商品的美与商品的使用价值和交换价值的关系。

人们购买商品，反映了人们对于这种商品的需求。在对商品的议论中，人们常说这个商品很好用，它的造型美观、款式新颖、操作宜人。在这些评语中，实际上已经不是人们对于商品本身物质属性的一种认识，而是针对它对人的意义而言，因此是对商品的一种评价。它反映了商品与人之间形成的一种价值关系。商品本身的物质特性是形成这种价值关系的前提和基础，但只有这些物质特性与人的需要相关联时，才能构成商品与人的这种价值关系。

商品的有用性表明了商品的使用价值，它反映了商品对人所具有的意义和用途。使用价值是一种客观存在，这种客观性不仅表现在商品本身上，而且表现在与消费者主体需要的客观联系上。当社会环境或文化影响造成人的需要的变化时，某些物品原有的使用价值会丧失，而新的使用价值会随着人的新的需要而产生。这特别表现在服饰用品等受消费时尚较大影响的物品上。长袍马褂曾经是具有使用价值的服装，但随着时代的变化便失去了它原有的使用价值。这里变化了的不是它本身的物质特性，而是人的需要。

商品满足人的需要的特性在产品设计中称为功能，功能便是商品使用价值的具体表现。商品功能可以划分为实用的、认知的和审美的，因此审美价值本身便是商品使用价值的一个组成部分。由于人的精神需要的特殊复杂性，在商品的审美功能和认知功能之间表现出多种相互融合和交织的状态。大红服饰成为新娘装束的选择，是因为它表现吉祥和喜庆。人们不仅能从穿着打扮和居室陈设来判断一个人的职业特点和社会地位，而且也能对他的志趣、爱好和个性特征有所了解。所以当一个消费者在选择商品时，他所说的"好看"或"不好看"，实际上是在品味商品对自己所表现的潜在意义和它们的具体象征作用。

使用价值是构成商品的前提。没有使用价值的商品，人们既不会去生产，也不会进行交换。然而使产品获得商品属性的特征，却是它的交换价值，这是商品的主导属性规定的。商品兼有使用价值和交换价值这一点，说明了生产劳动的二重性原理，即"一切劳动，从一方面看，是人类劳动力在生理学意义上的耗费；作为相同的或抽象的人类劳动，它形成商品价值。一切劳动，从另一方面看，是人类劳动力在特殊的有一定目的的形式上的耗费；作为具体的有用劳动，它生产使用价值。"①也就是说，商品是用于交换的，企业生产商品的目的是实现商品价值(交换价值)，而使用价值则是实现交换的前提。

那么商品的美(即审美价值)对于实现商品流通和交换起什么作用呢？我们可以从消费者购买商品的过程中得到说明。人们购买商品是出于对商品使用价值的追求，也就是说，商品的使用价值导致了人们购买商品的决定。然而，在完成商品交换之前，商品的使用价值还无法得到验证。人们只有购买了商品，才能在使用中发挥出它的使用价值。那么人们是依据什么来选择和确定所要购买的商品呢？当然，人们可以参考厂家对产品性能的介绍或广告，也可以听取其他用户的经验或社会舆论的评价。但这些在购买决策中都是间接的因素，直接的因素仍然是消费者本人依据对商品的直观印象作出的评价。这种直观印象离不开商品的形象特征和美。因此，要使商品的美成为促进商品流通的功能承担者，就要使它成为整个商品使用价值的展示和承诺。

① 马克思恩格斯全集.第23卷.北京：人民出版社，1972.60页

商品是交换价值和使用价值的统一体，但是在交换关系中，商品的交换价值却表现为同它的使用价值完全无关的东西。商品美的创造正是为了解决这两种价值之间存在的分离和对立，用审美方式对商品使用价值给以展示和承诺，从而促进商品交换价值的实现。这种展示和承诺正是对商品功能的审美表现，形成了商品的功能美。通过审美方式对使用价值进行外在表现，这是对商品的一种审美抽象。它撇开了商品的实际适用性，而集中在对这种适用性的表现上。这种审美表现不应该是对商品的虚饰和伪装，而应该是内在质量与外在质量的统一。

商品美对于提高商品的市场竞争力，表现出两方面的作用：一方面，通过对使用价值的展示和承诺，使人们对这一商品的适用性和功能意义获得一种直观的了解和把握，从而诱导和激发人们的购买欲；另一方面，商品美体现了商品是实用和审美的统一体，人们不仅可以通过商品满足自己的物质需要，还可能通过商品满足人们审美和精神生活的需要。这一要求随着人们物质和文化水准的提高而日益突出。

此外，商品美在商品价值构成上，也可以产生两方面的作用：一方面，作为使用价值的构成和对使用价值的表现，可以增加消费者对这一商品的需求。价值规律表明，商品价格依供求状况而以价值为轴心上下波动。由品牌特色而形成的竞争优势，造成商品价格的向上浮动，从而创造出更大的附加值；另一方面，当这种品牌特色形成强烈的名牌效应时，便可以在同类商品中形成审美价值或使用价值的垄断地位，从而形成垄断价格。这便使该商品取得远高于平均价格的更大利润，也为企业带来更大的隐形资产。

由此可以看出，商品的审美创造不仅可以满足人们的物质和文化需要，提高人们的精神文明水准，而且有助于提高企业形象和市场竞争力，给企业带来巨大的经济效益。在这方面IBM公司的经验值得借鉴。

IBM公司并非第一家开拓电脑的，它比美国斯培里兰(Sparryrand)公司晚一步，但它的营销战略是立足于在创造消费者的基点上，并且引入了企业形象的设计，从而后来居上的。它首先考虑到以前使用穿孔计算机的用户，设法使他们很容易改用电脑，所以保留了穿孔计算机技术中的某些东西，使原来用户能顺利转入电脑技术，这是成功的首要原因。

同时，IBM不渲染单项个别的技术成就，而是强调它的产品在使用上的简便和稳定，这就比斯培里兰公司强调产品技术上的优点更能赢得消费者。为适应消费者的多方面需要，IBM开发了不同规模和用途的产品，采用多品种全面供应策略。并且成套设备不用买断而采取租赁方式，减少顾客风险和负担，使顾客购买的不是设备本身，而

是数据处理功能。它不仅提供硬件和软件，而且提供咨询和人员培训等综合服务，这样既创造出需求，也创造出市场。

　　在20世纪50年代，IBM公司由于没有明确的设计规划，使不同产品的外观形态表现不一，人们很难从造型风格上看出是同一厂家的产品。在国际市场上，无法与意大利奥利维蒂(Oulivetti)公司竞争。于是该公司便委托设计师为企业进行策划。设计师们指出，该公司在国际市场上缺乏一个统一的形象。由此，IBM公司对产品造型、色彩、商标和各种标志进行了系统设计，并进一步使产品生产和营销活动规范化。这样给公司的活动和产品带来了一种良好的统一形象的效果。后来人们把这一策划和形象的审美设计概括为一种企业营销理论，即企业形象设计(Coporation Identity design)。

复习与讨论

主要概念

文化：是人类所创造的特有生存式样的系统，它与自然相区分，具有不同形态的特质。

生态系统：指有机体与其环境之间形成的相互依存和相互作用的系统。

设计：一种综合性策划和形式创造活动，作为生产的前提，它以观念的构思形成产品的表象。

时尚：在生活方式的选择上所形成的社会流行倾向。

市场机制：依据商品交换原则形成的社会资源分配方式。

问题与讨论

1. 何谓文化，为什么说设计的文化内涵和品位是决定设计质量的关键？
2. 何谓文化整合？设计为什么能将科学技术和人文艺术的内涵包容在自身之内？
3. 何谓生态设计，它对社会的可持续发展有什么作用？
4. 为什么说市场效应具有二重性？它的积极方面和消极方面是什么？
5. 如何统一设计的文化取向和市场取向，通过市场机制促进文化的健康发展？

参考书目

H.西蒙.人工科学.北京：商务印书馆，1987

司马云杰.文化社会学.济南：山东人民出版社，1986

徐恒醇.生态美学.西安：陕西人民教育出版社，2000

拉普卜特.文化特性与建筑设计.北京：中国建筑工业出版社，2004

> "美是自由观照的作品,我们同它一起进入观念世界,然而应该说明的是,我们并不会像认识真理时那样抛弃感性世界……要把美的意象和感觉能力的联系分开却是徒劳的。"
>
> ——席勒《美育书简》

第四章 审美范畴论

人们在谈到一种产品时常说,"这种产品很好用,使用起来得心应手"。"这种造型很美观,使人感到赏心悦目。"这些议论实际上已经不单纯是对产品物质特性的认识,而是把产品特性与人联系在一起,说明产品对人具有的意义。它所反映的是主体与客体之间的一种价值关系。价值是衡量客体对于主体具有多大效用的一种尺度。确认产品对人所具有的价值和意义,便是一种评价活动。审美关系是主客体之间的一种价值关系,它反映了对象在什么程度上能满足人的审美需要。产品的美是产品所具有的审美价值,而产品的适用性则是一种功利价值。前者具有的是精神功能,后者具有的则是一种物质功能。对审美价值与功利价值作出严格区分,对设计美学十分重要,这样才能克服"实用就是美"的错误倾向。

为了明确实用与审美的区别,首先要对审美活动的本质特征作出说明。

审美是人们诉诸感性直观的活动,不论在艺术领域、自然界或日常生活中,凡是作为审美的对象,都具有可感知的形象性。形象是事物自身构成的形式特征,所以审美是对形式的观照,"美只能在形象中见出。"[①]凡具有审美价值的事物都具有某种形象性,但并非所有的形象都具有审美价值。美是一种肯定性审美价值,丑则是一种否定性审美价值。丑的因素虽然具有否定性价值,但它又是崇高和滑稽等审美范畴的构成成分。在儿童玩具中不仅有"洋娃娃",还有"丑娃娃",娃娃的丑态给人一种性格的诙谐和生活的真实感。审美虽然不同于人的认识,但在审美的感性直观中,不仅包括感知觉,而且包括直觉。直觉是一种理智的直观,是在理解基础上对事物本质的体认。这就使审美不单纯是感性活动,也融合大量的理性内容,但这些内容不是通过概念和逻辑思维取得的,而是审美直觉的产物。

与实践活动不同,审美具有超越直接功利性的特点,不以追求某种实用目的为动机,不能直接满足人的生理的、物质的或功利的需要。所以说,审美的享受,不是对于对象的享受,而是一种自我享受。正如席勒所说:"观照(反思)是人对他周围世界的第一

[①] 黑格尔.美学.第一卷.北京:商务印书馆,1979.161页

种自由的关系。如果说欲望是直接抓住它的对象,那么观照就是把自己的对象推开一段距离,使其不受贪欲的干扰,从而把它变成自己真正的和不会丧失的财富。在反思的时候,那种在单纯感觉状态中绝对支配着人的自然必然性脱离开了人,在感官中出现了瞬息的平静,永远变化的时间本身停止不动了,分散的意识之光集中在一起,使形式——对无限事物的摹写——反映在短暂的背景上。只要人的内心点燃起烛光,身外就不再黑夜茫茫。"①

审美判断是人们对于对象作出的审美评价。它把对象作为人的作品和人的自我确证,并且以个体方式进行评价,其中融合着强烈的情感体验。所以说,审美判断是以情感为中介,以生活的逻辑和个体审美经验为依据的,不含有概念的抽象和逻辑的推理。审美判断总是与个体的需要、价值观、气质、趣味以及当时的心境相关联,具有强烈的主观性和个体差异。但是,它又受到社会生活的制约,具有时代的、民族文化的和地域的共同性。

审美活动是一种感受性和创造性相统一的过程。不论是从事审美创造,还是审美接受(观照),都要以审美感受性为基础,都包含着不同程度的审美意象的创造。在鉴赏或接受活动中,离开想像和再创造过程就无法进入特定的审美意境,在创造活动中离开感受性就无法完成审美意象的客观化或物化。这就使美不仅是人的观照对象,而且同时成为主体的心灵状态。"当我们获得审美的快感时,活动和受动的这种交替就无法区分了。在这里反思和情感是完全交织在一起的,以至我们认为自己直接感受到形式。因此,美对我们是一种对象,因为反思是我们感受到美的条件。但是,美同时又是我们主体的一种状态,情感是我们获得美的观念的条件。美是形式,我们可以观照它,同时美又是生命,因为我们可以感知它。总之,美既是我们的状态,也是我们的作为。"②

美是最古老、最核心的审美范畴。范畴一词是指学科理论中最一般、最基本的概念,它反映着外在于人的客观世界的各种特性和关系。范畴是人们对事物认识的一种概括,它的内容总是随着人们认识的发展而变化。因此,范畴体系是建立在逻辑与历史相统一的基础之上。"真、善、美"作为哲学中最核心的范畴,尽管已经存在两千多年,但是由于它们与人们的各种思想观念建立了普遍的联系,所以仍然具有生命力。我们正是从美这一核心范畴出发,将设计领域中不同形态的美概括为相应的审美范畴,由此对这些审美形态的特性和相互联系取得一种规律性的了解。

① 席勒.美育书简.北京:中国文联出版公司,1984.128 页
② 席勒.美育书简.北京:中国文联出版公司,1984.130~131 页

第一节 形式美

在自然界中也许人们最容易感受到形式美的魅力。在隆冬的季节,扑面而来的大雪把纷纷扬扬的雪花洒落在行人的外衣上。当你用显微镜去观察雪花的六角形针状结晶时,你会为它结构的精巧和组合的多样性而叹为观止。雪花晶体的对称性是自然界和谐统一的表现。自然界中的物质运动和结构形态充满了比例、均衡、对称、对比和节奏。色彩更惹人注目,著名服装设计师皮尔·卡丹(P.Cardin 1922—)说,"我喜欢运用色彩,因为色彩在很远的距离就可以为人们所看到。"在盛夏季节,蓝天绿树,如茵的草地,五颜六色的鲜花,给人们带来一个色彩斑斓的天地。

对于形式和色彩,我国古代美学观认为:"人之有形、形之有能,以气为之充,神为之使"。"五色之变,不可胜观也"。(《淮南子·原道训》)指出事物的形式是与生命内容相关联的,君形者,神、气也。正是精神或生命内容才使形式相映生辉的。色彩的幻化更是不可胜数。

古希腊毕达哥拉斯(Pythagoras 约公元前580—前500)学派也是从宇宙论的视角把一切美归纳为天籁的和谐,归结为数。同时他们从审美对象的感性形式上寻找美的特质,认为:"一切立体图形中最美的是球形,一切平面图形中最美的是圆形。"[①]在这里,人们已经把形式从不同事物内容的联系中抽象出来,把形式的美作了比较和概括。那么人们是怎样感受到形式美的呢?

1. 形式与形式美的概念

任何审美活动都离不开感性形式,这些感性形式是由体、线、面、质地色彩和音响组成的复合体,是一种在空间和时间中可以感性直观的物质存在。当然在语言艺术中也有例外,语言艺术是通过语言媒介间接地构成艺术形象的,它的感性形式只是一种观念中的存在。任何一个审美对象都是由内容与形式组成的统一体,其中审美形式既是审美对象的直观形态,又是审美内容的存在方式。

在哲学史上,形式的概念最初出现在古希腊哲学中,留基波(Leukippos 约公元前500—前400)和德谟克里特(Demokritos 约公元前460—前370)提出了物质构成的原子论,他们认为元素之间的区别有三种:即形状、次序、位置。其后,柏拉图(Platon 公元前427—前347)提出了"理式说"。这里的理式即含有形式的意思,柏拉图把它看作是具体事物的共性、概念,是永恒的、绝对的存在。他把世界分为现象世界和理式世界,认为前者只是后者的影子和摹本。他没有把形式与内容联系起来,而是把形式与

[①] 北京大学哲学系外国哲学史教研室.古希腊罗马哲学.北京:三联书店,1957.36页

具体事物相区分。到亚里士多德(Aristoteles公元前384—前322)则提出了质料与形式这样一对范畴。他所指的质料是构成世界的一切事物的最基本的东西,而形式是指一事物之所以成为这一事物的东西。质料是基质,是潜在的东西,而形式是事物的本性和现实。但他又认为先于质料的形式是推动一切事物发展的动力。"内容与形式"这一对范畴,是黑格尔在《逻辑学》中明确提出的,由此使这对概念有了准确的规定。

在现实中,任何事物都是内容和形式的统一体。内容是指事物的全体组成部分,即其特性、内部过程、联系、矛盾运动和发展的统一。形式是指内容的外部表现方式、类型和结构。同一事物,从不同的角度,既可被看作是内容,也可能被看作是形式。如思想既是反映客观现实的观念形式,同时又是神经生理过程的内容。杜威认为,就某些素质和价值的表现力来说,颜色是内容;但如果用于表达精巧、鲜明、艳丽,它便是形式了。总之,事物的内容和形式是构成事物不可分割的两种要素,形式是内容向形式的转化,并且是体现着内容的形式,而内容又是形式向内容的转化,是以一定形式表现出来的内容。

形状是简单的一种形式,它是由事物的轮廓线形成的。由于物体的运动和方向变化,可以使同一形状产生不同的形式。一条瀑布看上去好像从岩石上垂下来的水帘,但实际上在半空中并不存在某种固定的水帘,只是由水的流动造成,只有运动才使我们看到一种持续的形状,这就是运动的形式。空间取向的不同,也会使同一形状获得迥异的形式感受。如一个正方形,按照垂直和水平的方向取向,看上去是静止、稳定和简化的。但若将正方形旋转45°,就会变成一个正方菱形,它的对角线就变成了中心轴线,使左右两个直角等腰三角形沿中心轴线对称。由于它的平衡立足于一个点,各边是倾斜的,因而富于动感。著名建筑家贝聿铭设计的香山饭店,便运用了这种正方菱形构成墙体上的窗形(见图4-1)。

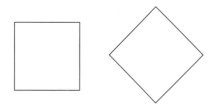

图4-1 正方形旋转45°成为正方菱形,两者给人的心理感受完全不同

审美形式是指审美对象的感性形式，也就是说，作为感觉对象的形状、质地、色彩，以及构成某种空间秩序的相互关系和外在形象。对于审美形式的特点，齐美尔曼（R.von Eimmermann 1824—1898）指出："一切材料，只要是同质的，也就是说能够进入形式之中，就惟有通过某种形式才能给人以快感或不快感。美学所研究的正是这些形式。"①这里指出了作为审美的形式具有两种特质：其一是材料的同质性，其二是对审美感受的激发作用。所谓材料的同质性，是说只有以节奏、旋律等音响形式才能进入音乐的同质媒介中，而色彩、明暗等视觉形式并不能进入音乐中去，只能进入绘画等视觉媒介中。审美形式的同质性反映了媒介性质在兼容范围上的单一性。审美的激发作用在于，审美形式可以传达出一定的观念和情感意蕴。

人对形式的知觉和感受在人的不同行为方式中是不同的。日常生活中人们首先是从实践态度出发，对于所看到的各种形状、轮廓、色彩和运动，往往并非当作一种独立的映象来看待，而是作为辨认事物的一种依据或符号。人们的眼睛学会了用一种极其经济的方式观看那些对其有用的东西，一旦分辨出它们是什么之后，便不再进一步做更多的观察和玩味，不太注意它们在色彩和光影上的变化以及形式在不同视角给人的感受。只有当人们采取审美的态度，才能摆脱日常的习惯，而专注于对形式的观照，并把注意力集中在视觉映象给人的感觉经验上。

此外，对审美形式的知觉感受也存在个体之间的差异。无论哪两个人在观赏同一景致时，所看到的都不会完全一样。因为他们各自会根据自己的个性和习惯来选择和观察某些具有细微差别的方面。由于他们的动机、知识结构、文化素养和心境不同，对事物的理解和想像也完全不同，造成知觉的不同选择、组织和侧重。

人对审美形式的把握必然包含某种知觉的抽象，即忽略了一些感觉因素而强调另一些感觉因素。例如你到商店去选购服装，当你选中一种比较适意的款式，但又感觉它的颜色不太理想，要换一件款式相似而颜色不同的服装时，就意味着你已经很自然地把款式从服装的实际物象中抽象了出来。在史前绘画、中国画以及现代画中，其表现形式都包含相当多的抽象性质。这些形式的产生并不是经过概念的思考提炼出来的，而是在记忆表象和创造意象的基础上形成的。这是由于人的知觉首先侧重于对整体关系的把握。

人的知觉存在抽象能力并不表明，人类审美活动是从感受和欣赏抽象的形式美开始的。在原始思维中，正如列维·布留尔（L.L.Brühl 1857—1939）所指出的，原始人以为物体的本性是由它的形状获得的，所以形状与物体是不可分割的。这种思想一直延续到古希腊，这就是把形式同时看作是事物本性的思想根源。因此，人类最初的审美活

① 鲍桑葵.美学史.北京：商务印书馆，1985.483 页

动总是把事物的完整视觉形象与事物本身的性质联系在一起的,把这种形象作为事物本身的一种反映。

形式美是指事物的形式因素本身的结构关系所产生的审美价值。形式美的形态特征很多,其中最基本的一种是多样统一即和谐,它体现了形式结构的秩序化。作为一种形式美的法则,它恰好与自然规律相吻合。但是,这种吻合并不是形式美具有审美价值的直接原因,因为审美价值的存在是以主体需要为依据,以人的审美感受为前提的。多样统一不是一种孤立和凝固的结构原理,它具体表现为各种不同的形态,它们作为审美存在是有条件的和相对的。

2. 人的形式感的形成

形式美是事物形式因素的自身结构所蕴含的审美价值。人的心理为什么会与这些形式因素在情感上产生契合和共鸣呢?完形心理学认为,这是由于人的心理结构与外在形式形成异质同构形成的。但为什么会产生这种同构,却是完形心理学所无法回答的,这才是人为什么能欣赏形式美的关键。对特定形式产生共鸣,说明人们具有一种形式感,他可以通过对形式因素的感知产生特定的审美经验。形式感构成了人的审美感受的基础,它是人的审美活动的重要心理条件。因此,了解人的形式感的形成原理是认识形式美的本质和根源的前提。

首先以节奏感为例。节奏感是人的形式感中一个重要的组成部分。由于自然界运动的周期性,其中就存在许多节律现象,如日夜的交替、季节的变换等。人的生命运动也存在节律,如心跳和呼吸,它对人的行为具有一定生理上的影响。节奏是一种有规则的重复,人们有节奏的行走会比不规则的行走省力得多。在劳动中,通过对工作和活动安排的秩序化,会形成劳动的节奏,它可以减轻人的劳动负担。节奏通过工具与材料的接触产生出音响,为人接受到而进入人的意识之中。劳动的节奏不仅取决于人的呼吸、体力的强弱等生理特点,还与劳动方式和社会条件有关。例如两个人合作打铁,一人掌钳一人抡锤,其节奏并不是自然地固定下来的,而是通过两个人动作的配合和练习确定的,所以说,劳动节奏是由社会实践决定的,并被人所感知和掌握,逐渐转化为一种条件反射。这是一种意识化和心理化过程,开始是一种行为的习得,以后变为一种非随意行为,由此也产生了人的自我意识的反作用。但是,这时人对节奏的感知还是与具体劳动过程不可分割地联系着,节奏本身还不能在生活中产生其他独立的功能,也不能在别的方面被普遍地应用。

人对节奏的意识,是怎样从具体的劳动过程中分化出来的呢?这里需要经过一些中间环节和中介因素。究竟是什么使节奏被人们普遍意识化和情感化的呢?首先,发挥了

中介作用的因素是劳动效率的提高和轻松化,它使人对节奏产生出愉悦感受。在史前人的集体性劳动中,往往用"歌唱"作为协调和组织人们之间活动的手段。这种歌即劳动号子,是由无意义的声音序列构成的,只是用声音节奏作为运动节奏的引导。它由人们呼吸的共同频率相互联系在一起,由此把时间上的节奏与空间中的运动节奏结合了起来。由各种劳动状态的差别而产生的节奏越不同,就越容易使节奏由某一具体劳动的联系中脱离开来。

另一种引起分化的中介便是史前时代的巫术模仿和礼仪。巫术是史前人万物有灵论世界观的体现,同时也是他们进行生产的组织方式。在巫术模仿操演中,人们以想像的目标为对象进行劳动和狩猎的模仿,并且十分严格地按照统一的节奏活动。这样使节奏由原来作为实际劳动活动的一种因素,变成了对劳动的模仿和反映。由此节奏与实际的劳动过程就分离开来了,取得一种感性普遍化的表现形式。通过巫术活动,节奏成为调整和组织集体行动的一种工具,与原来的劳动脱离开来可以被普遍地加以应用。

节奏最初是劳动过程的组成要素,以后转化为对劳动过程的一种反映,这种转化首先是在巫术活动中形成的。这就使得人对节奏的感受,从劳动过程的轻松化产生的快感,转化为对形式表现的快感。以后随着巫术的逐渐失灵和巫术意识的淡化,便使这种形式感受向审美体验转化。因此,节奏所具有的情感激发作用,最初只是劳动过程的一种"副产品"。只有当节奏脱离开具体的劳动,作为一种形式因素用于组织各种生活使之秩序化时,才使节奏变得不仅富于层次和韵律的变化,并且也使人的感受丰富起来。正如亚里士多德所说:"舞蹈者的摹仿只用节奏,无需音调,他们借姿态的节奏来摹仿各种'性格',感受和行动。"①

此外,对称和比例所以构成形式美,也与人的活动方式直接相关。首先,在空间的方向性上,所谓长、宽、高这些空间坐标只是随着人的直立行走才产生了不同的意义,它标志着人与动物状态的决定性分离。在生产活动中,凡是出现对称的地方,总是沿垂直轴线左右的对称。这是由于人的躯体左右两侧是对称的,才使得生产活动和工具结构也具有了这种对称性。从科学上看,左和右之间并不存在任何区别。只有在人的社会中,左右中间才产生了不同,这与人手的分工及大脑功能分区的确立有一定联系,以至使左右之间含有不同的伦理意义和情感色彩。由对称造成的均衡,使人的注意力在浏览整个物体两侧时感到同样的吸引力。对称的物体有稳定的重心,使人在劳动中易于把握。这些动态感受会逐渐转化为静观感受。

同样,色彩感的形成也经历了从生产和生活实践到文化积淀的过程。色彩是人对不同波长光线的感觉。由于通常物体的颜色是它反射的光造成的,光源不同就会造成物体

① 亚里士多德.诗学.北京:人民文学出版社,1962.4 页

颜色的差异。不同明度和彩度的颜色给人以不同的生理感觉，除了冷暖感觉之外，还会产生不同的软硬、轻重、强弱和远近的感觉。色彩给人的生理感受，是它产生不同情感效应的基础。色彩的情感效应与人的生活经验直接相关。史前人最先认识的颜色便是红色，它是血与火的颜色。血是生命的象征，从胎儿堕地到与敌人和野兽的拼搏，都会经受血的洗礼。红色预示着胜利，给人以喜庆的情感体验，但也会给人以恐怖和愤怒、紧张和不安的感觉。

总之，社会生产实践是人的形式感形成的根源，特别是生产方式对人的节奏、韵律和均衡等感受特性具有直接的影响。现代工业造型和现代建筑的反对称、简洁明快与古典主义建筑的对称以及巴洛克、罗可可的繁缛雕饰，正反映了不同时代生产方式和生活方式造成人的审美趣味的差异。此外，在形式感的丰富化和精细化上，艺术对人发挥了独特的培育作用。艺术把丰富的社会生活体验融注到形式因素的结构中，特定民族的习惯、传统和观念印迹都会在形式感的心理内容中得到反映。

3. 形式因素的表现性和情感意蕴

形式美是对美的形式的知觉抽象和概括。但是，无论如何，形式总是有内容的形式。一般的审美形式是与它所反映的物象的具体内容融合在一起的。艺术正是从审美形式的独特眼光去发现生活和表现生活的。"艺术的情感是创造的情感，这种情感是我们生活在形式的生活中感受的情感。每一形式都不仅是一种静态存在，而是一种动态力量，一种它自身的动态生命。在艺术品中感受到的光色、质量、重量与在日常生活中对这些东西的感受截然不同。""在艺术中，不仅我们感性经验范围扩大了，而且使我们对现实的景象和景色的看法也发生了变化，我们用一种新的眼光，用一种活生生的形式媒介来看待现实。"①

早期对审美形式的情感激发作用作出解释的是移情说。德国美学家里普斯（T. Lipps 1851—1914）认为，知觉所引起的心理活动是注意和理解的延伸，其终点连接着思维活动，造成对事物知觉内容的统觉判断。统觉是指知觉与人已有的知识经验相融合的过程。审美移情是以统觉为前提的。对于审美对象的观照包含两种因素的合成，即感性知觉的内容和主体的统觉活动。移情是直观与情感相互结合的过程。当我们聚精会神地观照对象时，就会把我们的生命体验注入到对象的映象中，使其显示出一定的情感色彩。移情并非观念的联想，而是由人的内模仿和运动感的中介作用产生的。当你看到建筑物中的立柱时，你会将自己承受压力时的动觉感受移至到立柱的映象中，从而也把激发的情感投射到对象之中。②

① 卡西尔.语言与神话.北京：三联书店，1988. 140~141 页
② 里普斯.论移情作用.见马奇编西方美学史资料选编.下卷.上海：上海人民出版社，1987. 840 页

移情说的积极意义在于，它揭示了审美活动具有拟人化的特征，强调了审美知觉反映的主动性和积极性。但是，它把人的审美经验单纯看作是主观精神外射的结果，而看不到产生这种移情作用的客观基础。其实，审美活动中的情感共鸣，是常见的审美心理现象。杜甫（712—770）的诗句"感时花溅泪，恨别鸟惊心"（《春望》），辛弃疾（1140—1207）的"我见青山多妩媚，料青山见我应如是"（《贺新郎》），都表现出这种移情活动。

完形心理学对形式因素的情感表现性所做的解释有一定说服力。形式因素具有表现性的原因在于与人的心理结构的异质同构关系。"韦太默认为，对舞蹈动作的表现性的知觉之所以具有如此强烈的直接性，主要是因为，舞蹈动作的形式因素与它们表现的情绪因素之间，在结构性质上是等同的。"[1]以舞蹈为例，当要求不同演员分别表演"悲哀"这一主题时，他们的动作具有一致性，都具有缓慢、幅度小、造型呈曲线形式、张力小、动作的方向很不确定并缺乏自主性。这就是说，悲哀所呈现的心理情绪，其结构式样与上述舞蹈动作的结构式样是相似的。这种用人的内在心理结构与外在事物形式结构的异质同构关系来说明形式表现力和审美共鸣现象是有一定道理的。然而，完形心理学却不能说明这种同构关系产生的根源。实际上，这种同构正是由于人的形式感的形成。

形式美的表现性，其主要特征在于形式因素自身的性格特性。例如，水平直线给人以舒展感，垂直线给人以刚直感。曲线给人以柔和及轻盈感，折线给人以动感和焦虑不安感。线型的不同也体现在不同的建筑风格上：希腊建筑多用直线，罗马建筑多用弧线，哥特式建筑则多用带夹角的斜线。

形式美的运用构成了形式法则，它们体现了不同的形式结构的组合特征，可以产生各异的审美效果。

节奏与韵律

节奏是事物在运动中形成的周期性连续过程，它是一种有规则的重复，产生奇异的秩序感。以其表现形式可有强弱之分：强节奏是以相同形式要素的快速重复产生明显的节奏感，给人以强烈印象，但容易引起生硬和单调的感觉；弱节奏则以多种类型的同一形式要素进行间隔性较大的重复，由于形式变化较丰富显得生动活泼。此外，还有等级性节奏和分割线节奏，前者的形式要素在重复时按一定比例缩小，从而对视觉有较强的引导作用而富有趣味，后者则以结构性或装饰性分割线本身的间隔所呈现的密集或疏散、递增或递减而形成节奏感。

韵律最初出现于诗歌领域。德国美学家毕歇尔(K.Bücher 1847—1930)在《劳动与节

[1] 阿恩海姆.艺术与视知觉.北京：中国社会科学出版社，1984.615页

奏》一书中指出,古代韵律学的主要形式决不是诗人随意杜撰的,而是由劳动节奏逐渐变化为诗歌因素的,它是由夯的声音和打击节奏形成的。在原始的劳动歌声中,人的声音只能服从并伴随着劳动的节奏。作为空间关系的韵律则表现为运动形式的节奏性变化,它可以是渐进的、回旋的、放射的或均匀对称的,由此造成一种情感运动的轨迹。谢林曾经把建筑比作凝固的音乐,这便是把建筑在空间中形成的节奏和韵律以音乐在时间过程中所产生的节奏和韵律加以比拟。使人对空间感的体验更加生动和强烈。

比例与尺度

比例构成了事物之间以及事物整体与局部、局部与局部之间的匀称关系。在数学中,比例是表示两个相等的比值关系如 a∶b=c∶d。比例的选择取决于尺度和结构等多种因素。世界上并没有独一无二的或一成不变的最佳比例关系。尺度则是一种衡量的标准,人体尺度作为一种参照标准,反映了事物与人的协调关系,涉及对人的生理和心理适应性。在大城市中,如天安门广场等空间环境所依据的是一种社会尺度,它适应于大量人群的活动需要。(见图 4-2)

图 4-2 大量人群形成的社会尺度

古希腊数学家毕达哥拉斯首先发现了黄金分割的比例中项,其后欧几里得提出了黄金分割的几何作图法。他将一个边长为1的正方形上下二等分,以其一方的对角线作为幅长,沿等分中点向一边延长,由此形成一矩形。其边长便为黄金分割比(gold section)1∶1.618(见图 4-3)。黄金分割比与1有特殊的关系,其小数值为0.618。13世纪时,意大利数学家菲波那契(L.Fibonacci 约 1170—1250)还发现,具有黄金分割比的整

数序列为 8、13、21、34、55、89、144……。在这一序列中，任何后面一个数均为前面两个数之和，而任何相邻两个数之比均接近 0.618。

古希腊的神庙建筑、雕塑和陶瓷制品以及中世纪教堂都采用过黄金分割的比例。近代巴黎埃菲尔铁塔底座与塔身的高度也采用了黄金分割比，现代建筑大师柯布西埃利用黄金分割比构成一种建筑设计的模数(见图4-3)。我国数学家华罗庚(1910—1985)在推广优选法时，也提出以0.618作为分割和取舍的根据。此外利用黄金分割比可将黄金分割矩形划分为四个小矩形，它们之间具有最大的变化和统一(见图4-4)。

图4-3 柯布西埃的建筑物人体模数

图4-4 黄金分割几何作图及黄金分割矩形

对称与均衡

对称是事物的结构性原理。从自然界到人工事物都存在某种对称性关系。对称是一种变换中的不变性，它使事物在空间坐标和方位的变化中保持某种不变的性质。如人的面部是一种左右的对称，而人在照镜子时在人的形象与映象之间则形成一种镜面的反射对称，它产生左右侧面的互换。一个圆是以一定半径旋转而成，因此构成了一种旋转对称。此外，还可以通过平移或反演等方法形成不同类型的对称。

均衡则是两个以上要素之间构成的均势状态，或称为平衡。如在大小、轻重、明暗

或质地之间构成的平衡感觉。它强化了事物的整体统一性和稳定感。均衡可分为对称的和不对称的，图4-5左边表现为中心两侧在质和量上的相同分布，给人以庄重、安定和条理化的感觉；右边则通过中心两侧的不同质和量的分布造成均衡，给人一种生动活泼和动态的感觉。

图4-5 对称均衡与不对称均衡

对比与协调

对比是对事物之间差异性的表现和不同性质之间的对照，通过不同色彩、质地、明暗和机理的比较产生鲜明和生动的效果，并形成在整体造型中的焦点。由于差别造成强烈感官刺激，使想像力延伸的趋向造成张力，容易引起人们的兴奋和注意，形成趣味中心，使形式获得较强的生命力。对比的形式包括有并置对比和间隔对比：前者是集中排列的，容易产生强烈效果；后者是将两种不同形式要素间隔开一定距离来排列，相互呼应可以产生构图上的装饰效果。

协调则是将对立要素之间调和一致，构成一个完整的整体，如刚柔相济、动静与虚实互补，使不同性质的形式要素联系在一起，给人一种丰富和稳健的审美感受。

变化与统一

变化是由运动造成新形式的呈现，它可以渐变的微差形式或序列化形式构成不同的层次。层次是变化的连续性所形成的过渡，可以将两极对立的要素通过变化组合在一起，给人以柔和而蕴含丰富的感觉。由正方形向圆形的渐变中，既可保持一定的基本形，又给人以丰富的变化感觉。

整体的统一性是任何设计构图的基本要求。完形心理学认为，知觉总是把对象看作一个统一的整体，从而形成图形和背景的分化。图形是视觉注意的中心，而其余的便被排斥到背景中，成为图形的衬托。因此，多样性的统一构成和谐，有其完整之美，给人以强烈的整体感。

第二节 技术美

技术是与人类的物质生产活动同时产生的。它是调节和变革人与自然关系的物质力量,也是沟通人与社会的中介。正是从这种意义上说,科学技术才成为第一生产力。但是,技术不仅包含在生产过程中,而且也构成了生产过程的前提和结果。技术作为一种活动和技能,融合在社会生产过程之中,表现为对于工具和成果的制作;技术作为一种对象或成果,提供给人们应用的器皿、器械、设施、工具和机器等,其中机器是不以人为动力来源的工具系统;技术作为一种知识体系,表现为人对自然规律的把握。它们是为了人类的生存和发展,对自然界的改造和利用。

技术对象是技术领域的物质成果,作为人类肢体、感官和大脑的补充和延伸,扩大了人类的活动范围,改善了人类的生存环境,并且推动着整个社会的发展。从旧石器时代各种石器工具的制造,人们在追求效能的同时不断进行形式的改进,由此培育了美的萌芽。直到今天,航天飞行器和各种高新技术成果,无不为人们开拓着新的审美视野,提供新的审美价值。这一切说明,技术美不仅是人类社会创造的第一种审美形态,也是人类日常生活中最普遍的审美存在。

1. 一个范例的剖析

到过巴黎的人都会对埃菲尔铁塔留下深刻的印象。它是为纪念法国大革命一百周年和迎接1889年巴黎世界博览会而修建的。法国工程师埃菲尔(G.Eiffel 1832—1923)利用当时新兴的工业材料——钢铁,以技术结构的精湛设计,确保了这一工程的顺利实施。铁塔高300米,连同后加的电视天线共320米高。总重量为9000吨,由12000个构件用250万个铆钉组装而成。塔身带有三个平台,第一平台高57米,第二平台高115米,第三平台高276米。由于铁塔采用了通透性结构,所以具有良好的抗风性能,在大风中顶部摆动一般不超过12厘米。可供1万人同时登塔参观,平均每天观众达5千人之多。[①]

在巴黎的景观中,埃菲尔铁塔具有极其显赫的地位。凡是用画面来表现巴黎的地方,就会出现埃菲尔铁塔的形象。法国作家罗兰·巴特(R.Barthes 1915—)对于埃菲尔铁塔的技术美作了精采的剖析。他指出,那简单的矩阵形式赋予了铁塔难以数计的联想职能:它时而是巴黎的象征、现代性的象征、交流的象征、科学的象征或19世纪的象征,时而又是火箭、立柱、钻塔、男性生殖器、避雷器或昆虫的象征。在人的想像

[①] 见巴黎导游手册.科隆:杜芒出版社(科隆德文版)

力和梦幻之中，它成了无法回避的符号象征。它为各种各样的梦幻和想像提供着形式，或为之提供了营养。即使把它简化为一条普通的线条，它依然具有一种神话功能，那把底部与顶部连接起来的线条，正是沟通天与地的纽带。

在巴黎市区任何角落都会看到铁塔。如果把铁塔作为中心，巴黎便展现在它的四周，铁塔在这个视觉系统中是唯一的盲点。当年法国著名作家莫泊桑(Guy de Maupassant 1850—1893)曾经常在埃菲尔铁塔餐厅中用餐，他抱有传统艺术的偏见，而不喜欢铁塔。他说，这是在巴黎唯一看不见铁塔的地方。正是出于这种动机，他才选择在这个餐厅用餐。但无论如何，一百年来铁塔已经完全融入了巴黎人的日常生活，融入了巴黎的整个景观之中。铁塔的功能实现了"向外看"与"被看"之间的有效循环。当人把目光投向铁塔的时候，它是人们观赏的对象；而当人登上铁塔俯看巴黎时，它又成了观赏的视点。在感觉范围中的这种独特地位，赋予了铁塔一种多义倾向，发挥着符号象征的"能指"作用，表示着各种意义，在作为观赏目光与观赏对象的交替中，使人不断生发出超越铁塔之外的各种新的意象。参观铁塔就会参观到巴黎的全景，铁塔正是借助这种换喻关系，成了巴黎的象征。

铁塔是按纪念性与实用性相结合的工程来设计建造的。在当时的反对者中，人们正是指责它无用，想以此来阻止它的建设。埃菲尔面对一些著名艺术家的质问而在捍卫他的设计时，曾经列举过铁塔未来的各种用途：如进行空气动力学测试、金属抗力研究、攀登者的生理学研究、无线电和电力方面的研究、通信传播实验、气象观察等。当时，埃菲尔是把铁塔视为一种合乎理性而且有实际用途的对象。在以后建成的使用过程中，也确实发挥过电信实验和电视广播等功能。但更为重要的是它的审美功能和象征功能，人们把这些功能看作是埃菲尔的一种巴罗克式的伟大梦幻。与其说它是理性的，不如说它是非理性的，是激情和想像力的成果。

建筑一直是梦幻与功能的结合物，是对乌托邦（幻想）的表现和实现舒适的工具。前者是艺术的功能，后者是技术的功能。从这种意义上说，建筑是技术与艺术的结合。"实际上，铁塔什么都不是，它所实现的是建筑物的某种零度状态，它不参与任何神圣的东西，甚至也不参与艺术；我们不能把铁塔当作博物馆来参观，铁塔中无任何值得看的。"①但是，每年铁塔接待的游客比卢浮宫多两倍，比巴黎最大的电影院接待的人更多。

这就是说，建筑物一般具有封闭性，人们参观一个教堂、博物馆，首先便要走进去。走进去就意味着透视它、占有它。铁塔却是一种开放性的结构，除了处于不同高度的三个平台之外，便是暴露无遗的结构件和扶梯、电梯了。它为人们提供了两方面的东西。一方面，铁塔为人提供了一定的技术效能和结构。在地面上是那四个相距开来的庞

① 罗兰·巴特.罗兰·巴特随笔选.天津：百花文艺出版社，1995.341 页

大的基础墩，金属架以倾斜的方式插入石墩。这种倾斜奇特诱人，因为它们必须产生一种垂直的形式，而其垂直度本身则吸引着全部的象征意义。通常的电梯是沿着竖直的轴线滑动的，而这里的几台电梯却斜得让人惊异。当人沿着扶梯攀登时，铁塔的所有细节，即钢板、工字钢架和铆钉夸张地结合成的网状结构，便呈现在人们面前。原来从远处看像一条抽象的直线，现在竟变成由无数交叉、叠压和散射构件的精密组合。这一还原过程会令人感到惊讶。另一方面，铁塔提供的上面的两个平台可供人们驻足、购物和餐饮。这里形成了一个小小的世界。它突破了古典建筑的封闭性，与人建立了一种活跃的关系。参观者并不进入铁塔之中，铁塔只是在支撑和托起，但并非包容。这是对占有性功能的一种转换。

铁塔的建成是科学技术发展的结果，它反映了建筑领域对新型工业材料——钢铁的应用。埃菲尔曾经利用钢铁修建了杜洛河上的单车道桥、吉隆德河上的铁路桥、加拉比的引水桥以及佩斯特市的火车站大厅。铁塔在这里成了"一种综合形式，这种形式概括了所有重要交通构造物，概括了上个世纪借助于钢铁而对于空间与时间的把握。"[①]它成为科学技术胜利的一种物质象征。

铁塔作为建筑物，要在高度上延伸，这无法由建筑师完成，而要靠技术专家来实现。因此，铁塔的设计是把纯粹的技术能力用于当时的建筑艺术。它突破了传统的艺术形式和造型规范，体现了技术成果的科学预期性。埃菲尔在确定采用钢铁材料之后，所要解决的两个主要问题便是：抗风和安装。塔的造型无疑与它的抗风能力直接相关，而在安装方式上全部构件均为预先加工，其误差不超过1毫米，保证了工程的顺利完成。

铁塔的造型，依据科学原理创造性地实现了某种高度的理念。塔身高高地耸起，宽度不断在高度中消融，所有的材料都加入到奔向高处的努力之中。在钢梁上，水平方向与垂直方向之间达到了某种微妙的协调，而那些横向的构件，大部分是斜向的或弧形的，尽管都呈现阿拉伯曲线排列，但它们不是在阻拦，而是一个劲儿地都在向上牵引，直升到插入云霄的塔尖。在这里，埃菲尔所取得的技术成就之一是以轻盈的材料构筑出高大的形体。铁塔给人一种从大地上升腾的感觉。他的另一个成就体现在铁塔的通透性上，它可与传统建筑中哥特式建筑的镂空石雕比美，以它的透光性使物质材料变得纤细而精巧。这样做正是出于抗风的考虑。

对埃菲尔铁塔技术美的感受，并非出自对技术功能的享用或科学检验的认同感，而是一种对形式的观照，它体现出产品合规律性与合目的性相结合所达到的一种自由境界。它那升腾的动势，伟岸而空灵的形态，给人一种情感的激发；它不断获得的隐喻和象征，给人一种审美的领悟。

[①] 罗兰·巴特.罗兰·巴特随笔选.天津：百花文艺出版社，1995.353页

2. 美的本源：技术作为人的劳动形态

在论及美的现象学，即把技术作为一种具体的产品形态时，我们曾经指出，技术的依据首先在于符合自然的规律性。技术是科学的物化，具有明显的理性特征，它并不直接依赖于人的感受性。因此，技术上正确的东西并不一定是美的。但是，一座美的建筑或一个美的产品，它在技术上却必定是正确的。这就是说，技术上的正确性构成了美的必要条件，但还不是充分条件。美在这里意味着产品与人关系上的和谐和丰富性。

在说到技术美的时候，我们就要转入美的本体论探讨，即从美的本源的角度来看，技术是人类生产劳动的成果和手段，作为人的劳动形态，它是变革人与自然关系的物质力量。美的本质与人的本质相关，它是人的本质力量的一种现实和对象化。人通过自己的劳动使自然界，其中包括人自身的自然功能，得到了改造，由此使自然打上了人的印记，从而实现了自然的人化。正如史前人对石器工具的打制，从粗糙的外表到造型的匀整光滑，在人们对生产效能的追求中，逐步使石器工具获得了一定的审美特质，也丰富和发展了人的形式感受。这个过程正是依靠技术实现的，是技术的发展使人的物质创造活动成为现实。正是从这种意义上马克思指出："劳动创造了美"①，审美价值正是从人的社会物质实践过程中产生出来的。因此，技术美物化了人的活动形态，它是人类产生的第一种美的形态，人们从技术成果中看到了人的本质力量的对象化，看到了人的自我创造和自我实现的作品，看到人对必然性的超越和支配。

审美价值的产生和人的审美感受的丰富化都离不开社会物质生产和人的技术实践活动。"如果说，对色的审美感受在旧石器时代的山顶洞人便已开始；那么，对线的审美感受的充分发展则要到新石器制陶时期中。这是与日益发展、种类众多的陶器实体的造型的熟练把握和精心制造分不开的，只有在这个物质生产的基础之上，它们才日益成为这一时期审美——艺术中的核心。"②正是在人的感受性的基础上，技术美以物的形式构成和形态特征获得了一种独立的价值存在，并发挥着社会——人的意义的象征职能。

技术的发展经历了两个不同性质的阶段，由此也使技术美具有了不同的形态特征。

在古代，技术活动是以手工操作方式进行的。当时技术是建立在生产的直接经验和人的直观感受的基础上，对于尺度关系、比例、节奏的掌握成为提高劳动技巧和改进技术的核心。因此，手工艺技术本身便有一种趋向审美的特点，它是在把握必然性的基础上取得人的活动自由的。同时，技术的发挥是靠双手使用工具的技巧，由于它把人的操作活动和个性痕迹凝结在产品的形式中，从而在成果中也物化了人的精神个性。

① 马克思.1844年经济学——哲学手稿.北京：人民出版社，1979.46页
② 李泽厚.美的历程.北京：文物出版社，1981.28页

制陶技术是从新石器时代开始的，人们把这种手工艺技术也称为艺术，因为它具有高度的审美价值。中国的黑陶生产(龙山文化)早于希腊两千多年。轮盘技术的发明，"使陶工得以将节奏与旋律注入他的形式观念之中。从此，便产生了这门出身卑贱但最为抽象的陶器艺术，直到公元前5世纪，陶器终于发展成为最著名、最敏感和最理智的希腊民族的代表艺术。一只希腊花瓶是所有古典和谐美的典型。同一时期，东方另一个伟大的文明之邦——中国，已将陶器发展成为一门最可爱和最典型的艺术。中国人在这门艺术上的奇特造诣甚至超过了希腊人所取得的成就。希腊花瓶呈现出静态的和谐，而中国花瓶，一旦摆脱了来自其他文化与技巧的影响，则能表现出动态的和谐。中国花瓶不仅呈现出数的关系，而且表现出生命运动。"①

近代以来，科学实验逐渐向技术转化，科学与技术相互渗透和结合，从而使机器操作代替了手工操作；机器生产的出现，使物质生产过程的技术结构发生了根本性的改变。机器设备的操作对生产工人的技术要求趋于平均化，直接生产工人只从事限定的工艺操作，所以原来的手工艺技巧已无法在其中发挥作用，生产的工艺过程和产品的质量以及造型均取决于生产前的设计安排。

现代技术产品是科学成果和人的劳动物化。作为技术美，它的审美价值主要体现以下两方面。

首先，产品是运用自然规律所完成的技术创造。对自然规律的掌握和运用，使自然界在人们面前呈现出它的无限利用的可能性。一个新的技术原理的应用可以为人们开拓出一个全新的活动领域。例如对飞行原理和火箭原理的运用使人们不断征服了空间；应用材料的不同合成方法，可以产生出不同性质的人工材料。科学技术为人们对真理的探索提供了途径，对必然性的把握为人的自由提供了前提，技术可能性成为人们审美创造的现实物质基础。图4-6所示为利用杠杆原理创造的技术美的台灯。

其次，作为人的劳动的物化，在产品中凝结了人的创造力和智慧，它把人的理想、欲求和情趣通过人的活动而注入到产

图4-6 萨波(R.Sapper)设计的台灯，成为技术美的典范，以杠杆平衡原理造成特有的雕塑感和韵律感

① 里德.艺术的真谛.沈阳：辽宁人民出版社，1987.22页

品之中。总之，合规律性与合目的性的统一，即真和善的统一，使人的活动超越了客观必然性而取得人的自由。产品作为人的自由创造，成为人类自身本质的一种表现和自我确证。这正是技术美产生的根源，它成为人类一切审美价值的基元。

3. 技术美的深远意义

科学技术是推动社会发展的强大动力，这一点早在19世纪工业技术发展的初期，就已为马克思所预见。他指出："自然科学却通过工业日益在实践上进入人的生活，改造人的生活，并为人的解放做好准备。尽管它不得不直接地完成(人的关系的)非人化。工业是自然界、因而也是自然科学跟人之间的现实的、历史的关系。因此，如果把工业看作人的本质力量的公开的展示，那么自然界的属人的本质，或者人的自然的本质，也就可以理解了"。[1]这里，马克思说明科学技术作为生产力的职能，将为人的解放提供条件，同时科学技术作为人与自然界的现实的和历史的关系，也是人的本质力量的一种展现，由此也预示了科学技术的审美价值。

但是，历史走着曲折而艰难的道路。在工业发展初期，不仅工业制品粗陋不堪，而且生产条件也十分恶劣。英国作家狄更斯（Charles Dickens 1812—1870）曾就当时伯明翰的状况写道：在沉闷的地平线上，到处是拥挤的高炉，形状单调而丑陋，显示着令人窒息的恶梦般的恐怖，它们用黑烟吐出诅咒，遮蔽了阳光，凄凉的空气充满了恶臭。古怪的机器在转动，像受刑人那样扭曲着，摇摆着铁链，在旋转之中不时发出尖叫，好似无法忍受这种折磨，大地在它们垂死的抽搐下颤抖……这是一幅多么可怖的景象啊！

这种状况更加激励人们从实践上和理论上去探求和挖掘技术的审美价值，以提高和改善人们的生活质量。法国工业美学运动的理论先驱、美学家保罗·苏里奥（P. Souriau）在1904年《理性美》一书中指出，"美同有用之间不会有冲突，正是完全有用的东西才存在真的美"。[2]另一位美学家查理斯·拉罗（Charles.Lalo）相应地提出了工业美的结构论。他认为，构成工业制品的各种不同质的结构，它们各有自身的价值，但其整体由这些结构相互一致而取得超结构的和谐时，才具有美。他把工业制品的美比拟为音乐的和声，只有在多声部的对位法中取得和谐时才获得美。这些要素包括功能、结构、材料、形式、环境等。[3]

1907年成立了"德意志产业联盟"（Deutscher Werkbund），赫·穆特修斯（H.Muthesius 1861—1927）受英国工艺美术运动影响，成为该联盟的创建人之一。它将建筑师、企业家、造型艺术家和政治家等联合在一起，实现工业、艺术和手工艺的合作，促进工业

[1] 马克思.1844年经济学——哲学手稿.北京：人民出版社，1979.81页
[2][3] 佐佐木勇.工业艺术论.见竹内敏雄主编美学新思潮讲座.第四卷.艺术与技术.日本：东京美术出版社，1976.(日文版)1976年版吴火译.

产品质量的提高并依据物质的深层本质探索新的形式。在此基础上产生了包豪斯设计学院，它对工业产品形式的纯化，创造了象征机器时代的全球性的形式。这一实践对于技术美的探索具有重大意义。它从工业生产过程的合理性中发现了产品审美形态的决定性基础，主张使产品的审美特征寓于技术的目的性形式中，从而把实用、经济和美有机地联系在一起。①

技术美的研究，具有巨大的现实意义和理论意义。

首先，技术美不仅是当代的一种审美形态，而且也是人类原发性的审美形态。从现代技术美的形态特征中，我们可以窥见到那些充分展开了的始原性审美要素。正如马克思所指出的："人体解剖对于猴体解剖是一把钥匙。低等动物身上表露的高等动物的征兆，反而只有在高等动物本身已被认识之后才能理解。"②对技术美的研究可以揭示出人类史上审美意识形成的机制，从而使我们进一步认识到：使用工具的生产劳动(物质实践)形成了人的活动动态工具结构,它不仅传递着人类的经验，规范着主体的活动样态，而且塑造着人的文化心理结构。

其次，对技术美的历史研究表明：人类审美意识的发展，始终受到科学技术的影响和制约。以建筑艺术为例，"在历史上，建筑艺术历来都是其时代最先进技术的真实体现，当前的建筑仍然趋于采用最先进的空间技术。③"正是以这些先进技术为依托，才创造出许多蔚为壮观的建筑景观。这说明，无论人的审美趣味还是艺术风格的更迭，都会受到科技和物质生产水准的重大影响。因此，对当代审美形态和趣味的研究，不能不考虑到科技因素的影响。

其三，技术美作为工业产品和人工环境所具有的审美价值，它是产品合规律性与合社会目的性相统一而取得的自由形式，作为人的创造物，它超越了技术的自发性，突出了科学技术为人类服务的社会目的性特征。审美形态对人具有最大的生理和心理适应性，因此技术美成为一种宜人性的尺度。对产品和环境技术美的强调，便为工业技术的发展提供了一种人文导向。

其四，美在和谐。技术美强调了科技进步与社会发展和自然环境的和谐统一。它把人的科技视野和人文视野勾联在一起。世界首先是一个客观实在的物理世界，它的存在是不以人的意志为转移的。人要生存和发展就要不断地去认识世界和改造世界，追求行为的合理性和经济效能。同时，世界又是人的世界，人是充满欲望、需求、想像和情感的，因此人也要把世界塑造成充满人的感情色彩和审美情趣，使它成为与人息息相通的精神世界。技术美正是实现这种沟通的结合点，它有利于促进自然科学、技术与社会科学、人文科学的联系，促进科技创新与审美文化的结合。

其五，技术美存在于人们的日常生活和劳动环境之中，通过环境与人的相互作用，

① 贝希勒等著.美学——人工环境.(柏林)，1982年.40页
② 见马克思恩格斯选集.北京：人民出版社，1972.2卷.108页
③ 纽金斯.世界建筑艺术史.合肥：安徽科技出版社，1990.391页

可以发挥技术美的审美教育职能。技术美的产品作为人的环境构成，通过对人的情绪的调剂作用、对人的行为的暗示和诱导进而促成对人的审美理想和精神境界的升华。这是一个润物无声、潜移默化的过程，它把外在环境的审美特质内化为人的个性意识和心理，体现了物质文明对精神文明的促进作用。

第三节　功能美

如果说技术美展示了物质生产领域中美与真的关系，它表明人对客观规律性的把握是产品审美创造的基础和前提，正是生产实践所取得的技术进步推动人们将自然规律纳入人的目的的轨道，使人超越必然性而进入自由境界。因此，技术美的本质在于它物化了主体的活动样态，体现了人对必然性的自由支配。那么，功能美则展示了物质生产领域中美与善的关系，说明对产品的审美创造总是围绕着社会目的性进行的，从而使产品形式成为产品功能目的性的体现和人的需要层次及发展水准的表征。当然，技术美和功能美是从美的根源和内涵的不同层次作出的考察，两者只是从不同视角对产品审美价值进行的界定。正如光或电磁波那样，它可以具有波粒二象性的双重特点，使同一事物表现出不同特征。

1. 在美与善之间

在美学观念形成的初期，人们十分注重美与善以及审美与实用之间的联系。早在春秋时代，楚灵王修建了章华之台，与伍举登台评议。楚灵王问伍举："台美夫？"伍举回答说："臣闻国君服宠以为美，安民以为乐，听德以为聪，致远以为明。不闻其以土木之崇高，彤镂为美，而以金石匏竹之昌大、器庶为乐，不闻以观大、视侈、淫色以为明，而以察清浊为聪。"伍举对楚灵王追求奢侈豪华十分不满，所以他没有直接对章华台建筑是否美作出回答，而认为贪图感官享乐、大兴土木、观大、视侈、淫色对于国家和民众来说，并非美事。他接着从美与善的联系上给美下了一个定义："夫美也者，上下内外，小大远近，皆无害焉，故曰美。若于目观则美，缩于财用则匮，是聚民利以自封而瘠民也，胡美之为？"《国语·楚语上》。这就是说，美并不仅仅在感官的愉悦和视觉形式的感受，还要受制于社会的功利效应和伦理观念。美必须是善的，只有无害于四方才能取得各种社会关系的和谐。

墨子也正是从美与善的关系出发，提出了实用与审美的先后侧重关系："故食必常饱，然后求美；衣必常暖，然后求丽；居必常安，然后求乐。为可长，行可久，先质而后文。"(墨子·佚文)在对人的基本需要的满足上，把生存的物质需要置于优先地位，把

审美需要置于其后是理所当然的。韩非(公元前280—前233)在论及工艺用品实用价值与审美价值的关系时,也把实用放在首位,都体现了注重美与善的联系。

无独有偶,古希腊哲学家苏格拉底(Sokrates 公元前469—前399)也是坚持美善统一的观点,以对象的合目的性、适用和恰当作为衡量美的标准。他说:"因为任何一件东西如果它能很好地实现它在功能方面的目的,它就同时是善的又是美的,否则它就同时是恶的又是丑的。"①然而,内在的善与外在的美,功效与审美之间并不能直接等同起来,这一点在苏格拉底自己的言论中也可以看出。色诺芬在《会饮篇》卷五中,曾经记述道:一次苏格拉底拿自己与同席的一位行将接受美貌奖的青年相比较,说他自己更美,更配桂冠之奖。因为效用造成美,像他那样眼睛浮突出来,最有利于看东西;像他那样大鼻孔,舒畅通气,最适于嗅东西;像他那样口深嘴大,最适合饮食和接吻。显而易见,这样一幅尊容即使效用再好,也不会给人以美的感受。

对于美与善、快感、有益、有用、恰当等概念的区分,成为柏拉图《大希庇阿斯篇》的主题。文中是以苏格拉底和智者希庇阿斯双方的对话展开的。两人代表了不同的观点,希庇阿斯是一个功利主义者,而苏格拉底是一个道德主义者。后者在逐一地论辩中指出了美与善、有益、有用、恰当和快感的不同,但仍然未能给美作出一个明确的界定。所以最后的结论是:"美是难的。"②柏拉图所理解的美正是古希腊人理解的美。他把形式、色彩、旋律看作美的一部分,同时认为美不仅包含物质对象,也包含心理对象和社会对象,包含着性格和装束、美德和真理。美不仅包含着悦目的和动听的事物,而且包含着一切令人赞赏、欣赏和倾倒的东西。

在美与善之间如何作出区分,美是否具有独立的价值形态和存在依据,是关系到美学是否能够成立的问题。善就物质领域而言是指功利价值,其效用是直接满足人和社会的利益和物质需求;就精神领域而言是指道德价值,它为人们的行为和品质提供良好的范例。美和善不仅具有联系,而且有明显区别,因此两者并不具有同一性。外表美的人可能道德卑劣,而品德高尚的人可能其貌不扬。正如有实际效用的东西不一定美,而外表美的假冒伪劣产品却必定功能效用差。

对美作出全面分析,从而使人能够区分美与善、审美价值与功利价值的第一位哲学家要算康德(I.Kant 1724—1804),在《判断力批判》一书中,他对审美经验的性质从质、量、关系和情状四个方面作出了规定。

首先,就质的特征来说,美与功利的快感和善不同,它是超功利的,审美不涉及直接的利害感。"那规定鉴赏判断的快感是没有任何利害关系的","一个关于美的判断,只要夹杂着极少的利害感在里面,就会有偏爱而不是纯粹的欣赏判断了。"①因为审美是

① 北大哲学系美学教研室主编.西方美学家论美和美感.北京:商务印书馆,1980.19页
② 柏拉图.文艺对话集.北京:人民文学出版社,1980.210页

对形式的观照，它并不涉及对象的实在，不是对于对象的实际用途存在价值的判断，所以具有超功利的性质。

其次，就量的特征来说，作为审美对象的都是单个的具体事物，审美判断也是一种单称判断。审美活动区别于科学认识的地方在于它不是借助概念进行推理的，因此"美是那不凭借概念而普遍令人愉快的"。②这就将审美判断与逻辑判断区别了开来。然而这种感性的、个别的判断却又具有社会的普遍性。这种普遍性并不是来自概念，而是来自普遍赞同的一种心意状态。这无疑是审美的重要特征，但为什么个体的审美判断会具有社会普遍性的认同，这是康德所无法回答的。

再者，就关系特征来说，审美对象与它的目的之间没有客观的联系。这种客观的合目的性的外在表现是它的有用性，内在表现是它的完满性，这两者都不是审美所追求的，因此"美，它的判定只是以一单纯形式的合目的性，即一无目的的合目的性为根据的。"③也就是说，审美是一种主观的目的性判断，这种判断不是将外在目的联系于对象，而是将对象联系于主体，使主体从形式中知觉到目的性的存在，美是对象的合目的性的形式。这一点成为中心的规定。

最后，就情状特征而言，审美的快感具有必然性，"美是不依赖概念而被当作一种必然的愉快底对象"。④这种必然性体现了人的一种主观范式的有效性，来自于一种"共通感"，实际上它取决于人类的审美心理结构。

在上述对美的界定中，康德实际上割裂了形式与内容、概念与表象的联系。为了缓解这种矛盾，他提出了"有两种美，即自由美和附庸美。第一种不以对象的概念为前提，说该对象应该是什么。第二种却以这样的一个概念并以按照这概念的对象底完满性为前提。"⑤他举例说，花是自由的自然美。因为花究竟是什么，除掉植物学家很难有人知道，即使是知道花是植物的生殖器的人，当他对花进行鉴赏时也不会顾及到这种自然的目的。而一个人、一匹马或一座建筑物的美，则是以一个目的的概念为前提的，这概念规定这物应该是什么，因此这些便是附庸美，或称依存美。在现实生活中，这种依存美才是大量存在的，而且更接近于理想美。

康德对美的分析，实际上是对审美经验特性的分析，由此说明美与真和善的区别。由于审美经验是以个体心理形式呈现出来的，在这里他忽视了审美与社会的联系以及个体心理的社会历史形成过程。他对审美的无利害感的强调，往往使人忽视了美的社会功利性。因此，审美经验的这种超功利性和无利害感与美的社会功利性之间的关系，成为近代美学争论中一个新的焦点。

① 康德.判断力批判.上卷.北京：商务印书馆，1987.40~41页
② 康德.判断力批判.上卷.北京：商务印书馆，1987.57页
③ 康德.判断力批判.上卷.北京：商务印书馆，1987.64页
④ 康德.判断力批判.上卷.北京：商务印书馆，1987.79页
⑤ 康德.判断力批判.上卷.北京：商务印书馆，1987.67页

2. 美感的矛盾二重性

审美经验即美感,是人们日常生活中大量出现的一种心理现象。"这个环境真美","那个产品造型很有魅力",日常生活中的美正是通过这些审美经验或美感为人所把握。人们的审美感受具有直觉的性质,他在欣赏时并没有首先联系到实用的、功利的或道德的目的,没有自觉的逻辑思考活动。但是在美感直觉的"超功利"、"非实用态度"、"无所为而为"的表面现象背后,是否潜伏着审美价值的功利的社会性质呢?为什么以个体心理形式表现的审美经验,在它的个体性和偶然性中却具有人类性和必然性的东西呢?

对于美感的直观性质和美的社会功利性,鲁迅先生曾经作了肯定。他说:"普列汉诺夫之所研究表明,是社会人之看事物和现象,最初是从功利的观点的,到后来才移到审美的观点去。在一切人类所以为美的东西,就是于他有用——于为了生存而和自然以及别的社会人生的斗争上有意义的东西。功用由理性而被认识,但美则凭直感的能力而被认识。享乐着美的时候,虽然几乎并不想到功用,但可由科学的分析而被发现。所以美的享乐的特殊性,即在那直接性,然而美底愉快的根柢里,倘不伏着功用,那事物也就不见得美了。"①

这一问题,李泽厚先生把它概括为"美感的矛盾二重性","就是美感的个人心理的主观直觉性质和社会生活的客观功利性质,即主观直觉性和客观功利性。"②他认为,这是美学的基本矛盾,这一矛盾的分析和解决是研究美学科学的关键。

美感的社会功利性与个体心理的直觉性的并存,说明审美活动是在漫长的人类历史过程中形成的一种特有的反应方式。它的形成是社会生产实践和文化发展对人的教化作用。这种作用是一种心理的建构过程。它把历史的成果积淀在人的个体心理结构中,把人类理性的成果转化为人的一种感性官能,把社会性的内容以个体的行为和反映方式表现出来。

康德在分析审美判断的量的特征时,曾经指出它虽然是单称判断,不凭借概念却能产生普遍的快感。在对情状特征的分析中还指出,这种审美愉快具有一种必然性,它来自共通感,是人的多种心意能力共同活动的结果。那么,这种审美愉快的普遍性和必然性究竟是从哪里来的呢?这是康德的时代所无法回答的问题。

历史唯物主义为我们揭示了社会实践与人自身发展以及社会发展的辩证关系。个体感官的生理特性,有与动物感官相通的一面,它是与个体生存直接相关的,从个体利害关系出发,表现出人的感官与人的各种生存和享乐的欲望的联系。感官的超功利性的呈现也是感官社会化的结果。这正是人类的审美,即自我意识的形成过程。它是人的社会生产实践在使外在自然人化的同时,也使人的内在自然达到人化的结果。内在

① 鲁迅.艺术论·序言,见鲁迅全集.第17卷.北京:鲁迅全集出版社,1948. 19 页
② 李泽厚.美学论集.上海:上海文艺出版社,1980年. 4 页

自然的人化,包括人的感官和人的心理的人化。这种人化使人与物之间也建立起真正属人的关系,这时"需要和享受失去了自己的利己主义的性质。而自然界失去了自己的赤裸裸的有用性,因为效用成了属人的效用。"①

人的感官虽然是个体的,受生理欲望的支配,但经过长期的文化教养,也成为一种具有社会性的感官。感官和情感的人化是形成人的审美需要的前提。审美的形成,使人与世界的关系不再只是直接的消费关系,因此也不只是与个体的直接功利的和生存相关。物对人的效用,成为对人类社会发展目的性的一种展示。这时人的感官的个体功利性的消失,恰恰是社会功利性的呈现。使人的感性具有了社会性和理性的内涵。这就使人的感官具有了超生物性的功能。"审美就是这种超生物的需要和享受","这里超生物性已完全溶解在感性中。它的范围极为广大,在日常生活的感性经验中都可以存在,它的实质是一种愉快的自由感"。②

同样,人的各种情感表现,虽然有它的生物根源和生理基础,但也都积淀了理性的东西,有着丰富的社会历史内容。在这里,社会的、理性的、历史的东西累积沉淀为个体的、感性的、直观的东西,这便是审美心理的形成过程。它使审美判断的价值主体由个体转化为人类,正如席勒所说是个人同时又作为人类的代表来进行审美的。李泽厚先生将这一过程称为积淀。无疑,这是一种个体习得的社会化过程。例如,人的形式感的形成,是在社会生活和生产劳动中逐渐习得的,由此人们对于节奏、比例、对称或多样统一会产生审美愉悦。这种形式美构成了社会生活和环境的秩序感。它为社会带来明显的功利效果。这里便体现了美感的二重性,即主观直觉的非功利性与客观的社会功利性的并存。

人的审美需要的满足,给人带来一种审美愉快,它是审美经验的产物,是人的理解、感知、想像和情感等多种心理功能共同作用的结果。在这种审美享受中,人以形象感知的方式获得人生意义的领悟和生命价值的体验。

3. 功能美的意义和内涵

20世纪初叶建筑和工业设计领域对"形式依随功能"的倡导,可以看作是对功能美的一种追求。由于当时对产品功能概念的理解过于狭隘,使它发展为一种技术功能造型,限制了功能美的开拓。随着工业设计的发展,深化了人们对于功能美的认识,并为各国美学家所普遍重视。

1962年李泽厚先生在《略论艺术种类》一文中,当谈到实用工艺品时指出:"注意功能美便成为一个很突出的问题。认为物品的功能就是工艺的美,这是错误的;但不顾物品或远离物品的功能来追求工艺美,也是错误的。现代健康的倾向是,注意尽量服从、

① 马克思.1844年经济学——哲学手稿.北京:人民出版社,1979.78页
② 李泽厚.美学四讲.北京:三联书店,1989.122页

适应和利用物品本身的功能、结构来作形式上的审美处理,重视物质材料本身的质料美、结构美,尽量避免作出不必要的雕饰、造作。"[1]这就是说,功能美要体现产品的功能目的性。工艺品首先是实用物品,它的美不能脱离它的实用目的,因此它既要服从于自身的功能结构,又要与其应用环境和场合的气氛相符合。这种美必须与科学技术的发展、与现代物质生活和精神生活的要求相适应。

同样,罗兰·巴特在20世纪60年代为埃菲尔铁塔所写的解说词中也提到了功能美。他说:"功能美不存在于对一种功能的良好结果的感受之中,而存在于在产生结果之前的某一时刻被我们所领会的功能本身的表现之中;领会一部机器或一种建筑的功能美,便是使时间暂时停止和延迟其使用,以便凝视其造术。"[2]这里他强调了功能美的感受也是通过对形式的观照获得的,由此把产品的审美功能与其实用功能,即审美价值与功利价值作了严格的区分。

对于产品的美与产品的功能目的性的关系,往往存在着不同的理解和认识。

其一,有人认为,产品的美与产品的功能目的无关。例如,一把椅子只要符合形式美的规律,就可以给人以美感,而无需与它供人坐靠的功用相联系。即使要表现什么,也不一定与坐靠的目的相联系。如皇宫的龙椅只是表现了皇帝的威仪和至高无上的地位,却与坐靠的使用目的相去甚远。人们很难设想,坐在这样的椅子上有舒适可言。实际上龙椅提供的并非功能美,而是一种认知功能即皇帝权威的符号象征。在一般情况下,当产品的美与产品的功能目的毫不相干时,可能造成产品的物质效用与精神效用之间的相互干扰和抵触,如市场上一度出现的儿童文具玩具化,它既分散了儿童学习的精力,又不便于使用。但某些家庭用品的装饰化,可能有助于家庭氛围的改善,如台钟或挂钟的艺术化造型。因为钟表本身具有展示和陈设功能,当人们将这一功能外延扩大,变为一种雕塑或艺术陈设时,它的实用(时间指示)和审美(表现)功能之间并不产生干扰。但产品的这种美并非功能美,而是艺术美。

其二,有人认为,一把椅子如果好看,也可以增进它的使用效果,使人坐着感到舒适。在这里,论者颠倒了物质效用与精神效用之间的关系。椅子的适用性首先取决于它的物质功能,与它的技术质量和对人的生理适应性相关。由于好看而产生的舒适感,并不能使人坐着也感到舒适,如靠背曲率与人的脊柱的关系、椅子高度与人的身高和腿长的关系,都是直接影响使用的因素。

其三,有人认为,功能美是由于产品实用功能的发挥,给人造成的舒适感和满足心理产生的结果,这便等于说适用就是美。在这里混淆了功利价值与审美价值的关系,使人忽视审美特质自身的规定性。如"一把椅子坐着很舒适,你就认为它美。"这句话包含了两种不同的情况:一种是指共时性的直接感受,这是把审美简单化和庸俗化了;

[1] 李泽厚.略论艺术种类.原载文汇报.1962年11月15日见美学论集.上海:上海文艺出版社,1980.394~395页
[2] 怀宇译.罗兰·巴特随笔选.天津:百花文艺出版社,1995.355页

而另一种是指发生学的历时性过程,它说明美的因素中包含了你过去生活经验中取得肯定性情感的因素,这正是一种文化积淀。

其四,功能美是形式观照的产物,这种形式可以成为某种功能的表现或符号,它是那些功能好的产品形式的体现。也就是说,一把椅子的功能美,主要是人们看上去觉得这把椅子坐着很舒适。这是对功能美的一种通俗表述,它说明功能美是通过产品形式对功能目的性的表现,而与产品实用功能的发挥是两码事。那么人们会问:一个假冒伪劣的产品是否也会给人一种功能美的感受呢?功能美的概念是否与"货卖一张皮"的"商业经"如出一辙?其实这种顾虑是大可不必的,假冒伪劣的产品可能给人一种功能美的假象,但是真实性又是审美的基础,当人们了解真相以后,这种审美感受便会荡然无存。

功能美的概念具有重大的意义和丰富的内涵。

首先,人工环境和产品构成了我们生活的空间,它们所具有的功能美把社会前进的目的性和科技进步直观化和视觉化地呈现在我们的面前。由此使得对功能美的观照成为人们对社会进步的一种感性和精神的占有。

其次,功能美通过物的组合秩序体现出生活环境与人的生理的、心理的和社会的协调,给人一种特有的场所感和对人类时空的独特记忆。产品是一种适应性系统,成为沟通人与环境的中介。产品作为人的生活环境的组成部分,起着减轻人们生活负担和提高生活质量的作用。具有功能美的产品所体现的人性化特征,使人在接触和使用时不会产生陌生感和对失误的恐惧心理,同时又能使产品与人在精神上保持沟通和联系。

第三,产品是人们日常生活的依托,产品的功能美成为人们生活方式的表征和审美心理的对应物,成为人们自我表现和个性美的一种展示。现代设计把注意的中心由静态的产品转向动态的人的行为方式,从而使产品的生态定位和心理定位成为设计和功能美创造的重心。设计对人们的生活方式发挥着引导作用,功能美有助于人们的生活方式走向更加科学、健康和文明。

第四,产品的功能美通过人与物的关系体验使人感受到社会生活的温馨和人间亲情。设计是通过文化对自然物的人工构筑,它总是以一定的文化形态为中介和表现的。一定的地域文化反映了特有的社会习俗,通过人们的生活方式和习惯、价值观念等反映在产品之中。所以产品的功能美也成为社会习俗美的表现。产品中材料运用的真实感和宜人性、细节处理的精巧和独到、组合配置的均衡等都表现着人们对生活的热爱、勤劳朴实和乐观向上的精神。

最后,产品的功能美是激发人们购买欲和促进商品流通的重要因素。它可以成为产

品使用价值的一种展示和承诺,从而不仅满足人们的审美需要,而且传达出产品对人的效用和意义,成为一种实体的广告。

第四节 艺术美

艺术是一个十分宽泛的概念,人们可以把历史上出于完全不同目的制作的东西都称为艺术品,不论是图腾标志或实用的陶瓷器皿,还是服装用品或建筑遗存。当一件物品的实用功能已经消失,它的审美价值和精神内涵成为人们关注的中心,人们便可以把它放到艺术博物馆中供人们观摩和欣赏。达达派艺术家马塞尔·杜尚(Marcel Duchamp 1887—1968)甚至把小便容器标以"泉"的名称作为雕塑展出,是以调侃的方式对传统艺术观念的一种挑战。然而,本书所说的艺术,是以纯粹艺术门类的艺术品为限,艺术美则是指这类艺术所特有的审美价值。

艺术是人们对社会生活作出的审美反映和精神建构,它以特定的物质媒介将人的感受、审美经验和人生理想物态化和客观化,以艺术作品的形式表现出来。因此,我们说艺术是一种精神生产,艺术品是一种观念形态的产物,它要通过人的精神活动作用于社会生活的。

审美是艺术的质的特性,艺术的各种社会功能的发挥,都要通过审美的传达和形象的表现来完成。失去审美价值的艺术品便不成其为艺术品,因此艺术美是艺术品审美价值的集中体现。当然艺术美也存在于物质产品中,但它并不是物质产品审美价值的中心。艺术作为人的审美反映和精神建构,它是通过艺术形象来模写和表现人类的社会生活。不论艺术品的题材是什么,它总是从人的审美感受出发,以人为中心来表现它的内容。艺术素材来源于人的现实生活,并且反作用于现实生活,潜移默化地影响人们的思想感情,加深人们对现实的感受和认识,进一步推动社会现实的发展。所以艺术美从这种角度可以说是对现实美的一种集中概括,它有助于推动现实美的发展。

对艺术美的感受离不开艺术形象和艺术媒介,所以这里也需要了解和把握艺术形象和艺术媒介的特性。艺术因素是构成设计的重要内容,然而产品和环境的设计却要将艺术因素融入物质生产领域,从而创造更具艺术韵味和精神内涵的现实生活。因此,如何将观念形态的艺术美转化和融合到现实的物质产品中去,成为工业设计的重大课题。

1.纯粹艺术的类型

当我们说艺术活动是一种精神生产,艺术作品是一种观念形态的存在,人们马上会

联想到作为实用艺术的工艺品和建筑，难道这些工艺品和建筑物也只是一种观念的东西吗？回答当然是否定的。这里便涉及实用艺术与纯艺术的区别。严格来说，日用工艺品和建筑等属于物质生产领域，它们与纯艺术具有本质的不同。与其他物质产品相比，工艺品和建筑具有突出的审美功能，这便是它们被纳入艺术领域的原因。但是与纯粹艺术相比，它们又都具有实用功能，并且它们的产品结构是按科学技术原理实现的。严格来说，它们应从属于设计领域。这也说明，艺术概念的形成是一个历史范畴，它总是随着时代的发展而变化的。

在论及艺术体系的构成时，黑格尔已经明确地意识到建筑与纯艺术的区别，因此他把建筑只是作为艺术的起点和开端。他说："建筑首先要适应一种需要，而且是一种与艺术无关的需要。美的艺术不是为满足这种需要的，所以单为满足这种需要，还不必产生艺术作品。"[1]这就是指实用功能的需要。此外，建筑所用的材料具有非精神性，在对内容的表现上也存在外在性的特点。这就是说，审美规定还不是建筑的中心内容。"艺术在开始时，一般都还没有找到适合的材料和形式去表现精神的内容意蕴，所以只能在摸索这种适合的材料和形式，满足于内容和表现方式的外在性。"[2]

造型艺术源于巫术活动，当巫术和宗教的功能消退以后，审美便成为它的中心内容了。雕塑所应用的材料虽然与建筑相类似，它要服从于重量的法则，但这种材料和结构已经没有实用功能了。它们成了单纯的艺术媒介，只是用于表现某种精神内容。雕塑虽然是具有实体性的物质存在形式，但却并非就是社会现实。例如不论是用钢铁、青铜、大理石或石膏来塑造的人像，都不会成为真实的人，不具有人的社会交往功能。另一种艺术是舞蹈，它类似活的雕塑，它是以人体作为媒介的，以人体造型、动作姿态和表情为手段来表达人的主观情感。节奏化和程式化的人体动作作为一种舞蹈语言，具有一定的再现性，可以摹拟和描述一定的生活事件，但主要是具有表情性，是通过内心情感活动的变化来反映人们的现实生活。一般把舞蹈归为表情艺术。

绘画则是另一种造型艺术，在艺术媒介的运用上，它比雕塑更加富有精神性。这种媒介已经完全摆脱了物理的和重量法则的束缚，转化为表现精神现象的手段。正如黑格尔所说："在材料方面，绘画却不能运用有重量的物质以及存在于空间的完满的样子，而是要使物质本身受到内在精神的贯注，就像形象也要受到内在精神的贯注那样。使感性物质提高到精神时所要走的第一步在于一方面要消除感性现象的实际面貌，把它的可以眼见的方面转化为艺术的单纯的外形，另一方面运用颜色的差异，转变和配合来促成这种转化。所以绘画为着表现内在的心情，把三度空间(立体)简化为二度(平面)，利

[1] 黑格尔.美学.第三卷，上册.北京：商务印书馆，1979.29页
[2] 黑格尔.美学.第三卷，上册.北京：商务印书馆，1979.17页。

用色调所产生的外形来表示距离和空间形体。"①绘画的空间已经不是真实的空间,它是以平面的映象来表现事物的空间存在。由此可以看出,绘画的艺术媒介已经将表现的客体观念化了,使它成为一种对现实的反映方式。

绘画作为纯艺术,既有再现客观事物的一面,又有表现创作主体的观念和感受的一面。因此,绘画的世界是一个区别于现实世界的意象世界。在这里,存在着客观物象的实在性与主观意象的表现性的对峙。如果说古希腊艺术传统是崇尚对自然的模仿和把自然理想化,它所追求的是形体的完美、比例的适度以及高雅而静穆。那么现代西方艺术则着意于对主观世界的表达和个性化的追求。为此它试图打破客观物象的实在性,以扩大主观意象的表现空间。

在印象主义绘画中,艺术家用自己对外界的瞬间感觉印象取代了客体的稳定而常驻的形态特征,使它获得一种转瞬即失、流动不居的形象。凡高(V.Van Gogh 1853—1890)所追求的已不再是印象主义光的弥漫和对自然的复制,而是自身情绪感受的内在真实。他把色彩作为内心世界和激情的表现手段,从空气清澈、色彩明快和阳光充足的大自然中汲取灵感。他利用高纯度色彩的形式力量,表现出艺术的生命力和奇特性。塞尚(P.Cézanne 1839—1906)在印象主义绘画实践的基础上完成了绘画形式构成的三大要素:色彩造型、艺术变形和几何程式。他把物质的质感转化为色调关系,从而建构起为艺术家所感受和把握的生活秩序。立体主义在几何变形的基础上,用平面投射取代客体的体积和深度,把立体打碎拼成平面,从而以正面几何形态展示物体不同侧面的同时性视象。这些都为内心世界的表现提供了更大的空间。

与绘画截然不同的是,音乐没有视觉形象。音乐的媒介是音响,它在空间传播中转瞬即逝,形成自己对自己的否定。音乐所传达的是无形的内心情感的起伏和波澜。"因此,形成音乐内容意义的是处在它的直接的主体的统一中的精神主体性,即人的心灵,亦即单纯的情感"。②音乐所诉诸的情感是一种观念性的情感,它摆脱了情感赖以产生的具体内容,从而成为对现实生活的一种情感性反映。音乐不仅消解了媒介的外在客观性,也消解了作品与欣赏者的分离状态。如果说情感在时间中的延续,使音乐成了表情艺术的顶峰,那么绘画具有的细节真实性的模写能力和认知在空间中的展开,则使绘画达到再现艺术的极致。

综上所述可以看出,纯粹艺术是一种观念存在,而艺术美便是一种观念形态的审美价值。艺术美一方面更集中、更概括地反映了客观存在的现实美;另一方面又是艺术家精神创造的产物,它融合着艺术家的审美理想、趣味和感受,成为艺术家的自我表现和自我确证。所以,艺术美既源于现实美,又比现实美更集中、更深刻地反映社会生活。

① 黑格尔.美学.第三卷,上册.北京:商务印书馆,1979.18 页
② 黑格尔.美学.第三卷,上册.北京:商务印书馆,1979.19 页

艺术的本质离不开审美，但艺术也可以揭示现实中的丑。现实中的丑作为对美的否定，是社会生活中的客观存在，艺术家通过对社会生活的观察、感受和提炼加工，揭示出丑的本质及其背后所隐藏的社会意义，将它艺术地表现在作品中，反映出社会的真实。这时现实丑在作品中转化为一种渗透着艺术家否定性情感的艺术形象，以艺术家惟妙惟肖的刻画，成为美的反衬和对比，体现出艺术合社会目的性的善，从而也使它具有了审美价值。这里也可以形成一种艺术美，它是对现实丑的一种在观念上的否定。如在中国画中，老鼠、蟋蟀、蚱蜢等有害动物，在艺术家的笔下也转化为一种艺术美的形象，为人们所称道。艺术美也是一种十分宽泛的概念，它包含壮美、优美、滑稽甚至幽默、凄苦美、残破美等范畴。

2. 艺术形象与同质媒介

艺术作品是以艺术形象反映社会生活的，艺术形象具有直观性或可感性。人们通过视觉的明暗和色彩变化可以感知到绘画中的形象，它具有鲜明的视觉形态特征。人们通过听觉以音响的强弱、旋律的起伏和节奏的变化获得一种音乐形象，这种形象具有某种抽象性和间接性，它要通过人们的想像、情绪体验才能形成与一定生活情境相关联的意象。

艺术形象的传播包含艺术生产和艺术接受两个环节，艺术家创造的审美意象，经由艺术媒介的动态化转变为一种审美图像，它是由艺术作品所表现出的艺术形象。这种由艺术家创造的艺术形象，还要在观众的接受过程中经过再创造，才能使艺术形象最后完成。这是一个由审美图像再转化为审美意象的过程。艺术形象正是在世世代代的接受者中被再创造而完成的。

艺术形象是感性具体的，形象所具有的真实性是艺术的生命。这种真实性表现在既要能揭示出社会生活的本质，又能反映出生活现象的复杂性和多样性。也就是说，艺术要在本质和现象的统一中反映和表现生活。艺术形象与科学图像具有本质的不同，前者属于特殊性范畴，而后者属于普遍性范畴。特殊性范畴是介于普遍性与个别性之间的一个中间环节。它使艺术形象既具有一定的典型性和概括性，又是独一无二的不可重复的"这一个"。例如苏轼和李白都有咏月的诗词，但在他们眼中月亮各具特色，表现出完全不同的意境。然而科学图像虽然具有一定的感性特征，却是科学抽象的产物，例如地形图、人体解剖图或针灸穴位图，它们所反映的只是事物的一种普遍性质，完全脱离了人的感受和情感色彩。

艺术家要通过一定的工具和材料来进行艺术生产，因此，每一种艺术都有它自身的

物质载体。构成艺术品的物质材料便是艺术的媒介，这种媒介与艺术传达方式具有同质性。这就是说，绘画作为一种视觉艺术，它的媒介必须具有视觉可感性质。而音乐的媒介是听觉性的音响，它不会对视觉发生作用。艺术媒介的这种特定性质决定了艺术所运用的只能是同质媒介。

在绘画领域，应用不同的绘画工具和材料便形成不同的画种。油画所用材料是亚麻布和油彩，画笔是齐头鬃刷。因此油画适于块面造型，可以用惊人的写实能力来再现物象。它既长于用多层画法来刻画对象的立体感、空间感和质地感，又善于用笔触的变化来表达力度和情感的态势。中国画所用的工具是毛笔，材料则是宣纸、水、墨和颜料。俗话说，书画同源。中国画适于点线造型，它不在状物和塑形，而在抒情写意，笔端倾吐感情的激流，笔锋挟带造化的力量。"观其落纸风雨疾，笔所未到气已吞"。（石涛《画语录》）。画家的艺术总是伴随着绘画工具和材料的选择，绘画材料的性质直接转化为一种形式语言，成为艺术品的有机组成部分，它的质地特性的发挥可以转化为绘画的艺术美。

造型艺术中有五种形象的构成要素。这就是线条、形的组合、空间、光影和色彩。

线产生于点的运动，可以表现出内在运动的紧张。线在自然界中有大量形象的表现，不论在矿物、植物和动物的世界中，到处都可以找到。冰雪的结晶构造便是线的造型，植物种子的生长过程，从生根发芽到长出枝条，也是从点到线的运动。各种动物的骨骼也属线的构成，它的变化的多样性令人叹为观止。轮廓是物体外缘形成的线条，达·芬奇说："当太阳照在墙上，映出一个人影，环绕着这个影子的那条线，是世间的第一幅画。"[①]轮廓是物体外缘形成的线条，轮廓线具有描述性，它最接近于物体的外形。作为史前艺术的洞窟壁画以及儿童画，都是以轮廓线为开端。然而，当史前人或儿童画出一条线时，其中包含的主观的、情绪的因素仍然会超出客观的、写实的因素。绘画中的线条，则比轮廓线更富有意味，更具有主观的精神品格。

中国书法是线的艺术。书法主要由结体、用笔和章法布局三者组成。结体是构成文字符号的形状，用笔是构成这种形状时对不同类型线条的运用，章法布局是将全篇文字联系贯穿成为一个整体。由于中国文字起源于象形文字，所以在书法的表现上，虽然不受外物形象的制约，但仍十分注重吸收自然形象的态势特征。后汉大书法家蔡邕（132—192）说："为书之体，须入其形。若坐若行，若飞若动，若往若来，若卧若起，若愁若喜，若虫食木叶，若利剑长戈，若强弓硬矢，若水火，若云雾，若日月，纵横有可象者，方得谓之书矣。"[②]

中国画重流动的线的节奏。"中国人则在大量科学和实践的基础上，以画家对线条的加工提炼程度来评判该艺术家的素质，因为线条往往具有无限的表现力。""要了解中

[①] 戴勉编译.芬奇论绘画.（译文有变动）.北京：人民美术出版社，1979.178页
[②] 北大哲学系美学教研室编.佩文斋书画谱卷五后汉蔡邕笔论.中国美学史资料选编.北京：中华书局，1985.134页

国绘画艺术，我们必须首先从中国其他艺术(如雕塑、陶器、青铜器和漆器等艺术)着手，从这些艺术中我们将会发现相似的技巧特征——即那种反映画家个性的无比精微的特征。"[1]石涛（即原济1642—约1718）把线条的一画看作众有之本，万象之根。"信手一挥，山川人物，鸟兽、草木、池榭、楼台，取形用势，写生揣意，运情摹景，显露隐含，人不见其画之成，画不违其心之用，盖自太朴而一画之法立矣"（石涛《画语录》）。

形的组合是对绘画形象的整体建构，在西方绘画中称为"构图"，在中国画的六法中称为"经营位置"，成为绘画创作的关键。形的组合是由块面和体积组成的结构，它通过时空关系揭示出一种情感意义，使艺术取得情感特质和符号形式。所以说构图一方面联系着各种形体的组合，另一方面涉及作品的立意和构思。一个有机整体的构图，像一个具有磁性的视觉引力场，各种视觉要素之间都会产生力的作用，形成具有不同运动指向的张力结构。艺术品所产生的情调，不仅在于对其结构序列和形式关系的认知。而且具有比联想和回忆更深层的心理根源。艺术的魅力往往是在创造这种象征性形式的过程中产生的。

构图方式涉及人的空间意识和对空间的处理。中西绘画有不同的空间观念和处理方法。西方绘画有一个固定的视点，它往往成为画面的视觉中心。由此形成各种透视关系，线透视造成近大远小，色透视造成近浓远淡，消隐透视造成近清晰远模糊。中国画则不采取一个固定视点，而是用心灵之眼，笼罩全景，从整体看局部，"以大观小"（沈括《梦溪笔谈》）。宋人张择端的《清明上河图》，便是时空流动自由、视角变化有序的全景图，它是靠一个固定视点所无法完成的。

光影构成了绘画中的色调，它反映了物体形象的虚实对比，同时包括了明暗之间的色彩关系。一定体积的物体，它的物象会存在不同的明暗分布。线条是抽象的产物，虽然也可以暗示对象的明暗分布，但由于光是流动的，光影的变化难以单纯用线条来表现。图像在体面造型明暗相宜的光影中可以脱颖而出，更具立体感和雕塑感。

色彩可以赋予绘画一种质地的真实感和表情性。中西绘画有不同的色彩观。中国美学认为，以形写形，以色貌色，还是低层次的艺术。颜料的色彩有限而自然色彩幻化无穷，以有限逐无穷总会挂一漏万。水墨无色实乃大色，它可以代表一切色。中国画用色讲究"随类赋彩"，只注重类型的概括却不重光色的变化，而墨色是净化和升华了的色彩，它的干湿、浓淡和有无可以反映色彩的斑斓。对色彩的表现是油画的优势，它运用条件色，重视物体在不同光线环境条件下的色彩变化。

总之，艺术的概念和美的概念并不能等同，艺术的审美价值总是与特定的时代、民族和地域文化相关联，不同的艺术理想也有不同的价值追求。对艺术美的评价要防止简单化。

[1] 里德.艺术的真谛.沈阳：辽宁人民出版社，1987.72~73页

3. 艺术抽象及其在设计中的应用

为了给以包豪斯学院为代表的工业设计运动提供理论支持，赫伯特·里德写了《艺术与工业——工业设计原理》(1935)一书，他从艺术构成的分析中归纳出两类艺术：一类是人文主义艺术，它具有再现性和具象性的特点，是对社会生活形象的摹写；另一类是抽象艺术，它具有非具象性和直觉性的特点，体现了形式美的规律。在这里，里德把工业制品的审美特性归结为形式美。他没有能够认识到，以实用为前提的工业制品的审美价值不能只在单纯的形式美中去寻找，而要以功能美为主体。他还把人文主义艺术等同于纯粹艺术，而忽视了纯粹艺术中也有抽象艺术。此外，他在强调产品形式本身的美时，完全否定了工业制品中某些外加装饰的意义，摒弃了产品可能存在的一切人文主义要素以及对人情味的追求。

把产品的美单纯归结为一种抽象艺术特质，显然是不恰当的。但是，由此要求设计师重视对于艺术抽象的研究还是很有必要的。

抽象的概念最初出现在哲学中。人的理性认识能力的获得便是一种抽象思维的结果。它是从各种现象中，舍弃事物个别的、非本质的属性，而抽取出共同的本质的属性，从而形成概念。在思维中，抽象用于剥离各种次要因素，而获得事物本质的属性。科学抽象是一个舍弃事物感性特征的过程，从而形成一种理性的概念系统。而在艺术抽象中，这是一种形象思维过程，它不能舍弃感性形象，而只能用具象的概括和形象的简化来把握事物的本质，它是对某些形象特征的抽取、提炼和侧重。

中国绘画艺术传统中，本来就包含艺术抽象的因素。唐人张彦远在《历代名画记》中指出："古之画或能移其形似，而尚其骨气，以形似之外求其画，此难可与俗人道也。今之画纵得形似，而气韵不生。以气韵求其画，则形似在其间矣。"这里所说"以形似之外求其画"，正如"离形得似"(司空图《二十四诗品》)的提法是一样的，都是指对于形象特征的概括和提炼，由此上升到一种精神性的把握，达到气韵的生动。这正是对于艺术抽象的要求。同样在西方艺术理论中，也提出了"艺术的抽象因素是类别"。[1]"但是艺术最有意义的方面就涉及生气、个性和表现力"。[2]

艺术抽象是一个使意象脱离物象的实在性的过程。它要切断对象与现实的一切关系，使它的外观形象达到高度的自我完满。从而在人们对它进行审美观照时，其兴趣完全集中在艺术作品本身上。其次它使形象的构成尽量简化，以便人们在感知和联想中能够直接把握形象的整体，使各种细节与整体形成有机的联系。艺术家从经验现实中抽象出的形象，是通过幻象的创造进行的，同时艺术抽象所创造的有机整体又是艺术家生命有机体的对应物，成为人类情感的符号。图4-7所示为毕加索对牛的形象的抽象简化图。

[1] 黑尔. 艺术与自然中的抽象. 上海：上海人民出版社，1988. 5页
[2] 黑尔. 艺术与自然中的抽象. 上海：上海人民出版社，1988. 39页

图 4-7 牛的形象的艺术抽象过程

在产品造型中,艺术抽象有助于形体的提炼和构成。例如在陶瓷和玻璃器皿的形体构成中,对于自然客体和人工客体的模拟转化是重要的途径之一。人类最早的陶器造型就是从模仿自然开始的。最初人们在食用果实时发现,某些果实被剖开之后,果壳可以作为容器来加以利用。这种表皮坚硬的果壳经过适当加工便成为一种最简单的容器。制陶技术发明以后,钵的造型便是依照果实的形体加以分割变化而做成。这里已经包含了形象的概括和提炼。

"外师造化,中得心源"(唐·张彦远,见《历代名画记》)是中国艺术的传统思想,它说明艺术家的创造总是要以自然之道作为依据的。同样在造物和设计活动中,也要从客观世界吸收灵感。作为形体模拟的对象既可以是自然客体,也可以是前人创造而在生活中为人喜闻乐见的人工客体。它们的形体特征比单纯几何构成的形体更富有生命力和人情味。在自然形体的模拟转化中,如玉兰花形体构成的路灯灯罩、以柳叶曲线构线的柳叶尊(清瓷)都是艺术抽象的成功范例。

从事造型的模拟转化,首先要根据功能目的性选择合适的模拟对象,抓住这种形体的审美特征,用概括的手法使之单纯化,肯定适应的部分,改变不适应的部分,以取得形体发展的可能性。在功能指向下,用形式规律加以整理,向该物质材料的工艺特征和造型要求靠拢。当然,也可以利用几何构图方法作为参照,图 4-8 所示便是用圆形与斜交线构图造型的实例。

在产品形象构成中艺术抽象的作用,不在追求模拟的形似,而在于取得形象的气韵生动,这是一种再创造过程,它的目标是要取得实用与审美相统一的产品造型。用

图 4-8 造型设计的几何构图法

珍禽异兽的形象做成陶瓷垃圾筒,其所以遭到人们的非议,有多方面的因素。这里一方面反映出人们的生态保护观念,不希望把作为保护对象的珍禽异兽的形象与垃圾处理联系在一起。另一方面还存在产品内在和外在的不协调,这种形象的垃圾筒,它的功能与造型形式之间是不协调的,不便于垃圾的投入和清理。另外,这种具象所产生的艺术趣味,与高楼林立的现代城市环境并不协调,给人一种格格不入的感觉。

至于说到城市环境设计,艺术抽象的作用则更加突出。从城市形体特征的把握,它的天际轮廓线、整体韵律和空间节奏的处理,到城市雕塑、园林、硬质景观的设计,都涉及对形体的塑造,都离不开设计师的艺术抽象能力。城市雕塑,依功能的不同可以分为纪念性的和装饰性的,多设置在广场、绿地、建筑群的中心、园林以及交通口岸等处,成为一个城市的文化品位和地域特性的表征。

具有艺术抽象性质的城市雕塑的兴起,是20世纪城市雕塑的一大趋向。在欧美各国的现代化国际都市中,这些城雕打破了具体形象的有限世界和情感的包围,提供了一种意味深邃、情调朦胧的境界。除了天然材料之外,抽象雕塑大量运用了金属的管材、线材和板材,给人一种延展、挺拔的态势和富有力度的表现。特定环境中的抽象雕塑对于形成环境主题和强化标志性具有极大作用。例如德国斯图加特市社会大学门前的雕塑,由红色工字形钢梁构成,意味着凝聚社会各方力量为提高人的素质进取向上(见图4-9)。该市中心广场的活动雕塑给人一种运动感和趣味感,为广场增添了活跃的气氛(见图4-10)。

图4-9 具有象征性和标志性的街头雕塑——社会大学门前。(涂薇、徐恒醇摄于斯图加特)

图4-10 可以活跃环境气氛的街头雕塑——市中心广场上的活动雕塑。(涂薇、徐恒醇摄于斯图加特)

第五节 生态美

人类生态意识的萌生具有悠远的历史,在我国传统文化中就有极其丰富的思想遗产。如古代"天人合一"的自然本体意识,"亲亲仁民而爱物"的生态伦理观念,"体证生生,以宇宙生命为依归"的生态审美观念,以及"人无远虑,必有近忧"、"功在当代,利在千秋"的永续发展的价值取向等。但是,传统文明是植根于以农业为主的自给自足的自然经济之上的。它所形成的生产方式和生活方式限制了物质文化生活需要的内容及其发展。

现代生态观念是在科学技术和社会生产力高度发展的基础上形成的。19世纪,当美国人还热衷于征服自然的时候,亨利·戴维·梭罗却开创了具有超前意义的生态研究。在他所著《瓦尔登湖》一书中,表现了人与自然之间的交融。1866年,德国博物学家海克尔(E.H.Haeckel 1834—1919)在《普通有机形态学》一书中明确提出了生态学的概念,他把生态学看作是研究生物有机体与周围环境关系的科学。到20世纪20年代,生态学研究由动植物群落转向人类自身,即人类生态学。人类的生态问题,不仅涉及人

与自然的关系，而且涉及人类社会和各种文化形态的影响。人是从自然界进化而来的，他既是自然界的一部分，又超越了自然界而构成了人类社会，成为具有自觉意识并可改变自然的主体。这就使人与自然的关系呈现出十分复杂而微妙的状态，生态观念成为调节和指导人与自然以及人与自身关系的思想依据。

1. 生态美的构成

审美是以人的社会实践为基础形成的人类文化生存方式和精神境界，它是人的生命活动向精神领域的拓展和延伸，生态审美观正是以生态观念为价值取向而形成的审美意识，它体现了人对自然的依存和人与自然的生命关联。生态审美意识不仅是对自身生命价值的体认，也不只是对外在自然美的发现，而是人与自然的生命共感与欢歌。它超越了审美主体对自身生命的关爱，也超越了役使自然而为我所用的价值取向的狭隘，从而使审美主体将自身生命与对象世界包括整个社会与自然和谐交融。

美是一种价值存在。审美价值是客观事物所具有的能满足人的审美需要的一种价值属性。生态美则是能满足人们生态审美需要的审美存在。生态审美是人把自己的生态过程和生态环境作为审美对象而产生的审美观照，它把审视的焦点集中在人与自然关系所产生的生态效应上。人对生态美的体验，是在主体的参与和主体对生态环境的依存中取得的，它体现了人的内在和谐与外在和谐的统一。也就是说，生态美只有内在于生态系统中才能感受到，也只有人通过生态过程本身才能感受到。在这里，不能把审美主体与审美对象断然分离开来，它体现了审美境界的主客同一和物我交融。

生态美与自然美的不同在于，其价值构成中主体的需要在性质上有所不同，自然美是大自然自身所具有的一种审美价值，它可以满足人们一种情感寄托的"畅神"或"比德"作用，成为一种激发情感共鸣的对象或道德的象征物；而生态美则是直接满足人们的生态审美需要，在这里审美主体是融入其中的，构成直接的参与者。例如一片沙丘荒原可以构成一种自然美，以它的广漠和苍凉给人以情感的渲泄，但是它却不能构成一种生态美，因为它无法满足人们的生态审美需要。

生态美的范围极其广泛，它不仅表现在人与自然的关系中，如生活环境中的蓝天、碧水和绿树成荫，而且表现在人的生活方式和社会生活的状态之中。作为城市景观的生态审美内涵起码包括以下几个方面：首先是生活环境的洁净感和卫生状况；其次是环境的宜人性，可以给人以生理和心理的舒适感；再者道路的畅通和交通的发达也直接关系到人的生存状态；此外，空间的秩序感，布局的合理化和情感化，城市功能和结构

的多样性等都关乎社会生态。而作为人生境界，生态美则涉及整个人的生命体验与对象世界的交融与和谐。

2. 生态美的理论意义和实践功能

生态美的研究把主客体有机统一的观念带入了美学理论中,有助于建立人与环境有机联系的整体观。这对于克服美学中主客二分的思维模式具有决定意义。生态美学不同于生命美学,生态美学所研究的人的生命体验和生命共感,是在人的社会实践基础上展开的,因此对形式的观照、意义的领悟和价值的体验,都具有深刻的社会文化内涵。

其次,生态美的研究有助于推动人们生态文化观念的发展和确立健康的生存价值观。生态文明涵盖了人类生产和生活的一切领域,关系到未来的生产方式和生活方式的发展。可持续发展的方针已经成为国际社会共同遵守的准则。审美活动不仅是人的一种精神生活,而且直接涉及整个物质世界的感性形态。从生产活动过程到生产成果的产品,从生活空间到生活消费,无不存在生态审美问题。生态美的研究可以为提高生活质量提供正确的导向。

再者,生态美的研究为克服技术的生态异化指出了解决的途径。科学技术作为第一生产力,对于推动社会经济的发展具有决定作用。但是,在科学技术的社会应用中,由于机械论世界观和急功近利的倾向,可能形成人与自然的分离和对抗,它具体表现为技术的生态异化。技术是调节和变革人与自然关系的物质力量,作为人与自然的中介,它直接参与对人工自然的构造。生态审美的价值取向有助于按照生态规律开阔技术的视野,从而推进人与自然界的和谐。

在实践功能方面,首先生态美为生态环境的建设提供了直观的尺度和导向。对于生态美的观照,直接促进了生态产业的发展,绿色农业的发展使农村在生态文明基础上实现向田园牧歌生活的回归,生态美的开发提高了人们的生活质量,推进了生活方式向文明、健康和科学方向的发展。总之,生态美对于传播生态文明、促进生态文明建设提供了生动的手段和感人的形式。

复习与讨论

主要概念

 形式美：事物形式因素的自身结构所蕴涵的审美价值。

 技术美：人的劳动物化在产品中对自然规律的揭示所形成的审美价值。

 功能美：实用产品所具有的合目的性特征的形式表现。

 艺术美：以表现人的社会生活和精神世界的艺术作品的美。

 生态美：与满足人的生态需要相关联的审美价值。

问题与讨论

 1. 为什么说人的形式感的形成是审美以及形式美产生的根源？

 2. 在高科技时代，技术美的意义何在？

 3. 审美具有超功利性质，而功能美却是对其合目的性的观照，这是否是矛盾的？

 4. 在设计中如何调动艺术美和装饰性因素的作用？

 5. 设计怎样体现出生态美？

参考书目

 黑尔. 艺术与自然中的抽象. 上海：上海人民出版社，1988

 徐岱. 美学新概念. 上海：学林出版社，2001

 徐恒醇. 科技美学——理性与情感世界的对话. 西安：陕西人民教育出版社，1999

> "今天,每一种欲望、意图、需要,每一种激情和关系,都可以被抽象化(或者物质化)成为一种符号或成为一种物品,从而被人们所购买和消费。"
>
> ——J.鲍德瑞拉《物品的体系》

第五章 符号表现论

产品设计是以它的造型因素作为传达各种信息的符号,由此构成了现代设计中的产品语言。每一种产品都在以它特有的符号组合向人们传递着各种信息,使产品的流通成为一种文化传播的方式。产品语言不仅可以使产品发挥其认知功能,让人们了解这个产品是什么?有什么用?怎样用以及意味着什么?而且可以进一步发挥它的审美功能,给人以亲切温馨的感受和对生活意义的领悟。产品语言的运用是提高设计师表现力的重要方面,也是实现产品与人之间对话和情感交融的途径。

语言是人际交往的媒介,通过语言人们才能达到思想的沟通。同样,产品语言也是沟通产品与消费者的桥梁。一个缺乏必要信息传递的产品无法为消费者所理解,也无法正常发挥它的使用功能。在讨论产品语言的特性及其构成方法以前,首先需要弄清符号及其传播的原理,以便对符号学有一个基本的了解。与产品设计相关的符号建构和信息设计并不限于产品造型本身,产品包装、广告以及标志的设计也都涉及对符号学原理的应用。因此,这些内容也是符号表现的重要方面。

第一节 符号与传播

我们生活在一个文化的世界里,任何文化成果都要靠各种符号来传达出它的意义。从科学到艺术,从工业产品到服饰用具,无不具有其独特的符号系统和信息传达功能。但是,究竟什么是符号,它是怎样构成的以及它是怎样发挥信息传递作用的,这就需要加以系统的说明。我们可以从人类的语言说起。

1.语言与文化传播

我们日常使用的语言称为自然语言,它是人类交往中形成的第一种最重要的符号系统。没有语言,人们就无法交谈,不能明确地表达出思想感情。从人类形成的时候起,就出现了语言。恩格斯在谈到从猿到人的转变过程时曾经指出,首先是劳动,然后是语

言和劳动一起，成为推动人类形成的两个最主要的推动力。正是由于语言的承载作用，才使人类形成了丰富的精神世界。瑞士语言学家索绪尔(F. de Saussure 1857—1913)说："语言比任何东西都更适宜于使人了解符号学的性质。"①这里所说的语言正是指人类的自然语言，它与我们所指的产品语言仍然具有不同的性质。

语言作为一种符号系统，是人类所特有的，这是人类区别于动物的标志之一。虽然在动物世界中也存在一种类似于人类的情感语言，但是这种动物语言与人类语言具有本质的不同。德国心理学家苛勒(W. Koehler 1887—1967)曾经指出，黑猩猩可以利用手势表达各种不同的情绪，如愤怒、恐惧、绝望、悲伤、恳求、愿望、玩笑和喜悦等，但是这种表达根本不具有一个客观的指称或对于对象的描述，因此它只是停留在信号的水平上。动物对于信号刺激可以作出极其灵敏的反应，例如一条狗不仅对主人的声音甚至对其主人的行为变化以及面部表情都能辨认出来，但这只是建立在条件反射基础上的行为，而与符号现象无关。信号是生理物理的存在世界，而符号则是人类的意义的世界。

美国著名的聋哑盲学者海伦·A.凯勒(H. A. Keller 1880—1968)学会说话的事例，对于理解人类语言的特性提供了重要的启示。她在一岁半时丧失了视力、听力和言语能力。但是她从7岁起，在教师沙莉文小姐(A. M. Sullivan Macy 1866—1936)的教导下，通过14年的刻苦学习而一举考上著名的哈佛大学拉德克利夫女子学院，并成为掌握五门语言、具有高文化修养的著名作家和教育家。她的事迹早已为西方各国家喻户晓。她在学习语言时所迈出的关键的一步，便是知道每一件东西都有一个名称。这就使她从信号和手势的运用进入到语词即符号的运用，从此打开了进入人类文化世界的大门。

人类创造了语言，首先运用这种语言符号来表现感觉对象，所以语言的第一个功能是描述性的。符号不是对感觉对象的模仿，也不是一般的抽象，而是对感觉对象的命名。这是一种创造，它包含了对感觉对象的理解。只有通过符号的作用，现实的事物才能成为理解的对象。一个语词符号是对某种直接知觉对象特征的固定，通过这种固定逐渐超越各种知觉的差异而具有概括性，从而把直观和表象提升到概念的水平。

语言不仅是人们交流思想的媒介，也是观察世界和把握世界的手段。每一种文化都是通过语言和编码手段（即符号化）与现实世界发生关系的。"一个特定社会的成员——当然，他使用自己文化所特有的语言和其他规范的行为来整理他所经历到的现实——只有当现实以他的代码形式呈现于他面前时，他才能真正把握它。这种看法不是说现实本身是相对的，而是说现实是由不同文化的参与者以不同的方式划分和归类的，或者不妨说，他们注意到的或呈现在他们面前的是现实的各个不同的方面。"②这就是说，

① 索绪尔等著. 普通语言学教程. 北京：商务印书馆，1980. 101 页
② 霍克斯. 结构主义和符号学. 上海：上海译文出版社，1987. 24 页

人们是通过语言来理解和把握世界的。

语言是人际交往和信息传递的媒介。这一语言活动过程是如何实现的呢？例如，原始人在林中狩猎，当一个头人发现了猎物的行踪时，便向其他人发出追击的口令，这时其他人便开始追击猎物。这里便形成了一种语言活动。语言活动是在一个人接受某种刺激时，通过语言媒介的作用而使另外的人做出反应的过程。

在两个人之间进行语言的沟通，首先需要在说话人与受话人之间具有相通的语言能力，这叫做语言的共享性。也就是说，两者之间具有相近的符号储备，例如两人都懂汉语或都懂英语，这才能够相互理解。语言的沟通可以用传播学的传播模式图来说明。图中的发送者便是说话人，说话人发出的语句便是经过编码的信息，经过讯道到达接受者，受话人对于语句的理解便是对信息的译码过程。这一传播过程所以能够实现，它的前提便是发送者与接受者之间具有共同的符号储备（见图5-1）。

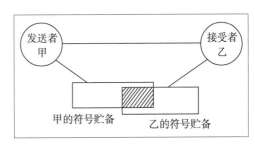

图5-1 传播模式图

在语言活动过程中，说话人与受话人所处的语言环境(Context)对传播内容会产生很大影响。同样的一句话，用在不同的场合、不同的接触方式（包括语气、表情等）和不同的时间地点，意义就会不一样。布拉格学派的语言学家罗·雅各布森（R. Jakobson 1896—?）提出了构成语言传播的六个组成要素。①

<div align="center">
语境信息

说话者——————————受话者

接触代码
</div>

信息的传递需要说话者与受话者之间的接触，接触的方式可以是口头的、视觉的或通过电子传输系统的；信息是以一定代码为形式的，如言语、数字、文字或者音响等；传播涉及双方能理解的语境，它包括言语的上下文以及说话的场合以及时空环境；在这里，信息并不提供全部意义，传播的内容受语境、代码和接触手段的影响。此外，传播信息本身还可能存在内部的或外部的干扰，它也会影响传播的效果。

人们不仅使用语言交流，同时也大量借助各种非语词手段进行交流。甚至任何言语

① 霍克斯.结构主义和符号学.上海：上海译文出版社，1987.83页

行为也都包含了通过手势、姿态、服饰、语气以及社会背景来完成信息的传递。语言的视觉表达产生了文字和书面语言系统,各种艺术形成了它们特有的语言。例如由镜头剪辑组成的蒙太奇成为一种电影语言;建筑物以其空间的组织方式和形体特征构成了不同的建筑语言;服装的款式、质地、色彩以及香水的香型等都可以用于表达某个人的身份、地位、职业等。除了人的语言能力外,人的五官感觉都可以在符号化过程中发挥作用,成为某种符号的接受者。有人进一步把人际交往中的非语词符号划分为以下六种:(1)体态语言,即包括手势、姿态、面部表情、眼睛动作等在内的身体运动或动作;(2)辅助语言,即语调、音质等;(3)环境空间,即个人和社会对空间的利用以及人对这种利用的感知;(4)嗅觉,即经嗅觉通道传递的信息;(5)触觉,即以接触或触摸方式传递的信息;(6)对于衣服和化妆品的利用等。[①]

当你参加学术会议听取报告或发言,当你下班之后与家人或朋友闲谈漫步,当你打开收音机或电视机收听或收看各种节目,当你在街头浏览市容或商店橱窗时,这一切都包含着文化传播和信息传递的过程。文化传播是人们在社会活动中对文化的分配和享受。离开了人的社会关系和人与人的交往,就不存在文化的传播了。文化是人类各种符号系统的总和,文化传播是人类集体经验的积累和行为方式传递的途径。传播学便是研究人类信息的传递和扩散过程的,符号学是从属于传播学的。文化传播比一般信息传播要复杂得多,因为它是通过人与人之间的互动实现的,每个人的生活条件和经验不同,价值观念和心理状态以及对文化信息的理解都不同,所以文化传播是通过许多单个人意志的相互冲突实现的。人类社会的关系就是在文化传播中得以存在和发展的。

要实现文化传播必须具备四个条件:其一是所传播的文化必须具有共享性,只有当人们对传播的对象有一定认同或理解时,才能发挥传播的效果。例如一位外国专家做报告而没有翻译,如果你不懂外语和专业内容,便无法分享这一文化成果。其二是传播关系的建立,任何传播都是在发送者和接受者之间完成的,因此需要建立起连接双方的渠道,一般的传播并不限于两个人之间,而往往形成一个社会关系网。其三是传播媒介的应用,传播媒介是传递信息所使用的载体,它是一个十分宽泛的概念,表示各种传播手段的总和。在历史上曾经利用烽火、鼓声、旗语、信鸽等,现代的报刊、广播和电视等构成了大众传媒。媒介是人体延伸,它不仅可以传播信息,而且它一经产生就参与各种社会的变革。其四是传播方式的选择,不同的传播过程有不同的模式,如广播是单向的,电讯电话则是双向的,广告是横向的,文件传递则是自上而下垂直式的。选择好传播方式,可以达到更好的文化传播效果。

[①] 俞建章,叶舒宪.符号:语言与艺术.上海:上海人民出版社,1988.12页

2. 两种符号学理论

符号学是研究有关符号性质和规律的学科。现代符号学作为一门独立的分支学科形成于20世纪初。这门学科的发端可以说有两个源头，分别出现在逻辑学和语言学的研究中。其一是美国哲学家查·桑·皮尔斯(C. S. Peirce 1839—1914)他对理论符号学的建立起了奠基的作用，然而他并没有符号学的专门著作，到20世纪30年代他的理论才引起人们的重视；其二是索绪尔，他是从语言学的角度提出符号学研究的，并侧重于符号社会功能的探讨。前者把符号学称为Semiotics，后者则把符号学称为Semiology，这两个词获得了同样的认同效果。

我们首先介绍索绪尔的符号学原理，因为他是从语言现象入手的。索绪尔认为，语言现象是由语言和言语两种形态构成的。言语是在具体日常情境中由说话人所发出的话语，它具有个别性，是因人而异的；而语言则是指系统化了的抽象系统，它具有社会性，不以个人意志为转移。这就像在象棋中，存在一种抽象的规则和人的实际下棋活动一样。象棋规则是超越每一局棋而存在的，但却又只有在每一盘比赛时各棋子之间的相互关系中才能取得具体的表现形式。同样，离开言语提供的各种表现，语言便失去了自己的具体存在。

语言是表达概念的符号系统，语言符号是由音响形象和概念内涵组成的，前者称为"能指"，后者称为"所指"。能指和所指是符号的两个结构因素，前者是表征物（能指），后者是被表征物（所指）。例如"树"这一语词符号就是由词的音响和树的概念两者组成的。语言符号的语音（能指）和语义（所指）之间是约定俗成的关系。语言符号的选用只是在语言形成时才具有任意性，形成以后就对人们具有了规范和制约作用。此外，话只能一字一句地说，语言是在时间的延续中展开的，因此具有一维的线性特征。

语言的约定俗成性质可以从不同民族语言语音和词义的差别上看出。赵元任在《语言问题》一书中指出：听说从前有个老太婆，初次跟外国人有点接触，她就稀奇得简直不相信。她说，他们说话真怪，嘎？明明儿是五个，法国人不管五个叫"五个"，偏偏要管它叫"三个"（Cing），日本人又管十叫"九"（ヅュ）；明明脚上穿的鞋，日本人不管鞋叫"鞋"，偏偏要管它叫"裤子"（ワッ）；这明明是水，英国人偏偏儿要叫它"窝头"（water），法国人偏偏儿要叫它"滴漏"（deléau），只有咱们中国人好好儿的管它叫"水"。这风趣地说明，在符号的语音和语义之间并没有必然的内在联系，能指与所指之间的关系是人为规定的。

一个人在出生之后，从父母和周围的人那里听到的句子是有限的，但经过一定条件下的学习过程，他就能理解和说出无限多的新句子，其中大多数是他以前从未听到过

的。这种语言生成能力是人与动物的最大区别。转换生成语言学派创始人乔姆斯基（N. Chomsky 1928—?）认为，语言行为的产生是以意识为中介的，受人的内在意识——语言能力的支配。任何语句都是一个整体，具有内在的连贯性，各语词的属性主要是在结构内获得的，由说话人脑中定型的图式产生的。语言的生成是由深层结构向表层结构的转换。语言的习得在于主体对语言情境（Context）的领悟，由此形成一种认知结构的完形。

罗兰·巴特在符号学研究中，便运用了索绪尔提出的"语言"与"言语"和"能指"与"所指"这两对范畴。他在分析服装的符号特性时指出，在衣着系统中，言语是指个人的穿戴方法，如衣服的号码、清洁或磨损的程度、个人的怪癖、衣服之间的结合等；而语言则是指着装的规则，如戴蓓蕾帽与戴圆顶硬礼帽之间便有不同的含义。（见《符号学要素》）在研究城市和建筑所表征的内容时，他指出，我们必须懂得符号是怎样演化的，而把任何城市理解为一个结构。符号学永远不会设想出最后所指的所在，因为任何文化的复合，使我们面临着无限的隐喻之链。在那里能指往往在原型消失之后而延续或自身演变成所指。城市或建筑本身就是现实生活的构成部分，它不仅要反映和表现生活，而且也是被反映或被表现的对象，因此也会具有所指的性质（见《符号学与城市设计》一文）。

皮尔斯的符号学原理是建立在对人的判断或命题的逻辑关系进行分析的基础上。他把符号理解为用于表现或代表另一事物的东西。例如一个路标位于道路的开端，它用文字标出道路的命名，使人知道这条路的名称。这个路标便是道路的符号，用于表示路的名称。这就是说，符号是一种物质存在物，由于它指称或代表一定事物，所以能被人所理解或解释。对人具有一定意义。

任何一个符号都是由三种要素构成的（见图5-2），其中：媒介M是用作符号以表征一定事物的，指涉对象O是符号所表征或代表的具体对象，解释I是解释者对符

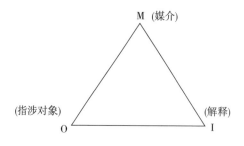

图5-2 符号的三种构成要素

号的理解或说明。这三者构成了一个完整的符号关系，它们是同时存在的。也就是说，符号同时是作为媒介、被表征对象及其解释的。

符号的指称或表征对象是人为确定的，确定之后便具有约定俗成的效用。任何符号都不是单独存在的，而是与其他符号相互关联地组成一个符号系统。因为每个符号都具有一定解释功能，解释便是通过另一个符号对它作出的说明。对一个符号的说明本身就又是一个符号。解释可以无限地进行下去，使符号系统不断地扩大。

符号的三个构成要素涉及人的思维的不同层次。媒介是一种自身独立的存在，它涉及人的知觉或感觉；对象指涉关系到人的经验，例如对两种知觉的比较，依存于一定的时间和地点；解释涉及事物的关系和人的思考活动。因此符号关系包含了一个判断或命题的内容，三者组合构成了主语(对象)+连词(关系)+表语(特性)。借助符号人们才能进行思维，符号是使人的认识从感性上升到理性的工具。

这里应该说明，符号与信号是不同的概念。信号是指在一定时空条件下的一种即时的物理刺激，可以用数学符号表示为 $S = f(x,y,z,t)$，就是说这一信号刺激是一定空间和时间值的函数，它可以传递信息，但却不具有客观的指称。信号所传递的信息往往与信号之间存在一种自然的联系，如电闪雷鸣与阴雨之间具有一种信号关系；落叶知秋，树叶枯黄脱落往往与季节变化相关。而符号却是人为设定的表征系统，可以用符号表示为 $Z^{①} = R(M, O, I)$，就是说符号是媒介、对象指涉及解释三者构成的。动物的认知是建立在信号化即条件反射活动的基础上的，而人的认知不仅建立在信号化，还建立在符号化即人工符号系统的基础上。

从符号媒介如何表征对象的角度，可以在对象指涉方面将符号划分为以下三种下位符号：

(1)图像符号（icon）：是通过模拟对象或形象上的相似来构成符号。如人的肖像便是该人的图像符号，产品的图形便是产品的图像符号。图像符号具有直观性，从形象的相似便可为人所理解。

(2)标示符号（index）：与指称对象具有某种因果或空间联系的符号。如路标与道路之间在空间上必然有直接联系，路标即是道路的标示符号，台灯的开关按钮与灯的明灭具有因果联系，便构成灯的工作状态的标示符号。

(3)象征符号（symbol）：通过约定俗成的方法形成的与其对象没有直接联系的符号。它表征的往往是一类或普遍的对象，如用鸽子象征和平，用狮子象征强大。

符号类型的区分具有一定的相对性，从不同角度可以把同一符号纳入不同的类型。例如交通标志中的弯道符号，从符号对于对象的模拟性质（弯曲）上说是一种图像符

① 作者注：Z 为德语符号一词 das Zeichen，相当于英语 the Sign，而信号 das Signal 与英语同。这里是借用 Max Bense 的表述方法。R,即 die Relation 为关联之意。

号；从符号与道路的空间联系上则是一种标示符号；而当弯道路标作为一般性标志来说，又是一种象征符号。由此可以看出，这三种符号类型存在一种递进的发展关系。在这种符号演化过程中，经历了媒介与指涉对象的逐步分离，使符号的组合日益复杂化，符号类型的发生学过程如图5-3所示。图像符号的媒介和指涉对象存在重叠(相像)关系，标示符号的媒介和指涉对象存在空间或因果(接触)关系，而象征符号的媒介和指涉对象则存在游离(约定)关系。

此外，从符号媒介的性质上可以区分出下列三种下位符号：(1)性质符号(qualisign)，它是利用媒介的材料质地因素来构成符号的，如色彩作为造型符号；(2)单一符号(sinsign)，作为一个实际存在的事件与一定时空相关联，如产品或艺术品本身即可看作为单一符号；(3)规则符号(legisign)，按照规则而习惯地使用的符号如科学符号或交通符号。

从符号的解释关联中可以区分出下列三种下位符号：(1)名辞符号(rhema)，它涉及对媒介的感觉性质，是一种开放性联结，如某种式样或纹样装饰；(2)命题符号(dicent)，是一种陈述性符号，相应于人对对象的知觉活动，是一种闭合性联结，本身具有完整性，如建筑物的立面；(3)论证符号(arqument)，表现了符号的一种完整的、依据于规则的联系。这三种类型的下位符号之间的关系如下表所示，任何一个符号都包含着媒介、本体和诠释三种下位符号的不同组合。

美国符号学家查尔斯·莫里斯（Ch. William Morris 1901—1979）进一步将符号学划分为三个子学科，其中语构学是研究语言符号之间的结构关系；语义学是研究语言符号与它所代表的对象之间的联系；语用学是研究语言符号与它的使用者以及环境之间的结构关系。

弯路的交通标志

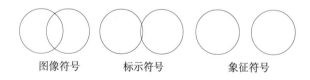

图像符号　　标示符号　　象征符号

图5-3 符号形成中的演化过程

下位符号一览表

层次	关联	单一关系	双重关系	三重关系	含义
第一		性质符号	图像符号	名辞符号	仅表明某种性质，不受限制
第二		单一符号	标示符号	命题符号	表现一种因果关系的事实
第三		规则符号	象征符号	论证符号	在特定情况下表现习惯或规律
归属		符号的媒介	符号的本体	符号的诠释	

3. 表象符号与推论符号的区别

日常语言和艺术都是符号现象，但是艺术语言与自然语言之间作为符号的性质确有明显的不同。匈牙利电影艺术理论家贝拉·巴拉兹（B. Balazs 1884—1949）曾经举例谈到人们对于电影语言的理解问题。有一位受过系统教育的殖民地官员，在第一次世界大战期间由于特殊情况而远离城市生活，他在许多年间从未看过电影。他最初看电影时是和很多儿童一起坐在放映厅中，显然他们只是观赏一部简单的儿童影片。放映完毕后一位朋友想听听他的意见。他踌躇不决地说："很有意思。但是请你告诉我，电影里演的是什么？"由于对电影的艺术语言缺乏接触和理解，以至他连一部简单的影片也未能看懂。这就是说，电影作为艺术有它特殊的语言，需要人们去学习和掌握。

对于这种不同，卡西尔曾经说："在艺术的符号和日常语言及书写的语言学的语词符号之间，却有着凿凿无疑的区别。这两种活动不管在特征上还是在目的上都不是一致的：它们并不使用同样的手段，也不趋向同样的目的。不管是语言还是艺术都不是给予我们对事物或行动的单纯摹仿；它们二者都是表现。但是，一种在激发美感的形式媒介中的表现，是大不相同于一种言语的或概念的表现的。"①

美国美学家苏珊·朗格（S. K. Langer 1895—1985）在卡西尔的影响下进一步提出了艺术符号论。她认为，"艺术，是人类情感的符号形式的创造。"②自然语言可以用来描述外部世界，但是在表现人的内心世界，即表现人的情感方面则有明显的不足。人们通常所赋予艺术品的种种情感价值，与其说触及作品的真正实质和意义，不如说仍然停留在理性认识阶段。因为艺术品所提供的感觉、情绪、情感和生命冲动的过程本身，是不可能找到完全与之对应的词汇的。何况艺术品可以表现错综复杂的情感，往往具有模棱两可的模糊性，一个解释者说它是"愁闷的"，而另一个解释者就可能说它是"忧郁的"。这种情况在我国古代文论中早已多所论及，即"言不尽意"，"只可意会，不可言传"，"不涉理路，不落言筌"，"羚羊挂角，无迹可求"等。

由于概念性语词的局限性，人们创造了区别于自然语言的艺术符号或艺术语言。按照苏珊·朗格的看法，艺术符号不仅不是情感自然流露的征状，即不是情感的自我发泄，

① 卡西尔. 人论. 上海：上海译文出版社，1985. 214 页
② 苏珊·朗格. 情感与形式. 北京：中国社会科学出版社，1986. 51 页

如用哈哈大笑表现狂喜，用嚎啕大哭表现悲哀，而且在表现形式上和自然语言也有原则区别。自然语言是建立在逻辑概念基础上的，是一种推论式的符号；艺术符号则是表象式的，从而富有情感的意蕴。艺术符号是整体的，不可分割的。推论符号是可以分解的。如一篇论文可以分解为许多更基本的符号，其中每一主句、从句、短语、单词等都具有固定的组合关系和明确的规则。

朗格指出，自然语言作为一种推论式的符号具有以下特点：首先它具有自己固定的语汇系统；其次它的每个语汇可以有另一个词加以解释，因而可以有词典供人查阅；再者在语言中同一个意义可以用不同的词表现出来。语词是按照明确的语法规则组织起来的，语词的意义由语词的"所指"以及它在语句中的地位决定，因而每个语词的意义是确定的，因为它的"所指"是确定的，但同时又有一定可塑性，它的具体意义要靠它在具体语句中的地位，即语境（Context）而定。

艺术作为一种表象式符号与上述推论式符号具有完全不同的性质：首先，艺术形成的语汇系统具有因人而异的特点，不同的艺术门类或不同的艺术家可以形成自身特有的艺术语言。其次，艺术语言具有不可翻译的特性，艺术符号中的语汇不能用其他语汇作出明确的解释，因此不可能编辑出艺术符号的词典；再者艺术表现具有独一无二的性质，它的意义与它所具有的独特形式不可分割。所以艺术的意义永远是内含性的，而不能靠任何解释外显化，也就是说，艺术符号具有不可定义的性质，它的意义来自整个艺术作品的结构，艺术符号具有整体性的特点。

我们可以从音乐、造型和语言艺术与自然语言的区别中进一步认识到上述原理。音乐的物质媒介是音响，这一点是和自然语言相通的。但不同的是音乐具有非语义性，这就造成音乐反映现实的方式是间接的、多义的。造型艺术在于通过线条、体面和色彩组织空间，使空间感性化和视觉化。在这里造型要素对意义的表现也具有模糊性和多义性，不同流派和风格往往具有不同的造型语言。在语言艺术中，虽然是利用自然语言作为艺术媒介，但它并不依据推理的逻辑法则。这里涉及语言的二重性，即它既有概念的指谓关系，又具有情感性的表象。艺术所运用的正是语词对表象唤起的象征功能。

第二节 建筑语言与产品语言

符号学在设计领域的应用是从建筑界开始的。建筑具有与各种设计产品相类似的特性。正如奈尔维所说："建筑现象具有两重意义——一方面，是服从于客观要求的物理结构所构成；另一方面，又具有旨在产生某种主观性质的感情的美学意义——建筑现象

的这种两重性使建筑处于一个完全不同于其他艺术的领域。"①建筑和设计产品都是实用与审美相结合的统一体，它们的区别主要在于，前者重在内部使用空间的创造，而后者重在外部使用空间的创造。但两者同样具有传播信息和表达思想感情的作用。

1. 建筑语言的研究

符号学的应用，促进了后现代主义建筑的兴起。从20世纪60年代开始，人们更加关注建筑意义的危机，认为现代建筑的千篇一律使环境失去了场所感。人们不仅用符号学的方法研究后现代建筑，也用符号学方法探讨古典建筑和现代建筑。1964年约翰·萨姆森发表了《古典建筑语言》一书，风靡了全世界。十几年以后，意大利建筑学家布鲁诺·赛维（Bruno Zevi）发表了《现代建筑语言》，这本书实际上侧重于现代建筑的语构学研究，语构学要素只有具体化为语义学要素，才能使人获得感知上的意义联系。英国建筑评论家查尔斯·詹克斯（C.Jencks 1939—）在同一时期发表了《后现代建筑语言》，提出了双重编码理论并强调了对于建筑语义的阐释。他们在不同程度上都是利用符号学原理来阐释不同建筑的语言特征和构成原理。为符号学在设计中的应用提供了一种范例。

现代建筑运动是从反对新古典主义的建筑法则的斗争中产生的。赖特（F. L. Wright 1896—1969）、柯布西埃、格罗皮乌斯和密斯·凡·德罗（L. Mies van der Rohe 1886—1969）等人成为代表这一现代主义运动的大师。赛维指出："按照功能进行设计的原则是建筑学现代语言的普遍原则。在所有其他的原则中它起着提纲挈领的作用。它在以现代辞令作为语言和仍然抱住陈腐僵死的语言不放的人们中间画出了一条分界线。每一个错误，每一次历史的倒退，设计时每一次精神上和心理上的混乱，都可以毫无例外地归结为没有遵从这个原则。"②所谓功能原则，就是抛弃那些脱离时代需要的陈规旧习，放弃柱式、细部之间的固定搭配以及先入为主的设想。回到零点，从实际功能需要出发，重新考虑语汇的构成和意义。

摆脱清规戒律和对古典建筑盲目崇拜的意志，成为现代建筑语言产生的主要推动力。它起始于柯布西埃提出的著名的五项原则，即自由平面、自由立面、透空的底层以便车辆通达，屋顶花园意味着屋顶可以任意使用，条形窗户证明外墙已非承重结构了。功能原则作为根本思想也在审核并且开始向这五项原则挑战。柯布西埃本人在晚年设计的朗香教堂已经对这些原则作了改变。

赛维把对称性看作是古典主义建筑原则，而把非对称性看作现代建筑语言的一个原则，正如一幅画应该挂在一面墙的什么地方？回答是除了中间什么地方都可以。你如果

① 奈尔维.建筑的艺术与技术.北京：中国建筑工业出版社，1981.第1页
② 赛维.现代建筑语言.北京：中国建筑工业出版社，1986.7页

把画挂在中间,画将把墙体分成两个相等的部分,从而缩短了墙的视觉尺度,并使画两边的墙壁变得毫无用处。本来可以使房间变得开阔而有生气的画幅,也像被墙框了起来,造成与周围的环境相隔绝。同样道理,一个房间的门,只要不开在中间,开在别的什么地方都可以。否则,门就会把空间割裂开来,而不便于空间的利用。

透视是一种在二维平面上表现三维物体的制图技术。为了使工作简单化,建筑被分割成若干方块,简化成规则的棱柱体。建筑中那些丰富的遗产,如曲线、不对称形式、弧线、灵活的柱型比和非 90°任意角都被取消了。透视的作用本来是为了提供一种获得更确切空间感的方法,但它却把三维空间僵化了。使制图失去了意义。建筑师一旦操起了丁字尺,就被透视语言控制住而不能思考了。因此,现代建筑语言强调三维反透视法,对建筑的观察不是从一个点而是从动态的无数位置去观察。

早在 15 世纪末,罗赛特(Biagio Rossetti)在设计意大利弗拉拉市时,他已经发现如果建筑物要与周围环境发生联系,它就不能是完整形式,而要与环境互为补充,檐角的处理是确定任何城市景色基调的关键。同样,米开朗琪罗(Michelangelo Buonarroti 1475 — 1564)也是敢于向中心透视挑战的非凡人物。在卡比多广场设计中,他抛弃了平行原则和传统的透视方法,把透视的梯形颠倒了过来。这里都已经具有反古典的三维透视的意义了。

风格派理论为清除透视作图法的障碍提供了思路,即将方盒子般的房间分解成壁板,从而取消了原来三维的透视表示法,房间被分解成六个平面:天花板、地板和四面墙。这样就完成了走向现代建筑的革命。在流动的空间中,壁板可以任意延长或缩短,以变换光照的效果。格罗皮乌斯首先利用分解法设计出德绍的包豪斯校舍。它的整个体积被分成了三个鲜明的部分:宿舍、教学楼和实习车间。这三个不同功能的建筑物采用了无透视法的连接方式,没有一个点能看到建筑全景。要想了解全貌,就得绕着它行走,由此产生出运动和时间(见图 5-4)。

密斯·凡·德罗是风格派理论的杰出倡导者。他在 1929 年巴塞罗那博览会德国馆的设计中便采用了这种方法。它由许多磨光大理石板、玻璃板和水面所组成,水平和竖向的壁板打破了封闭的静止气氛,穿过建筑空间把人引向深远的室外景色。

随着现代材料科学的发展,在建筑中悬挑、薄壳和薄膜结构得到了普遍的应用。早在 20 世纪初叶,赖特在宾夕法尼亚州熊跑溪建成的瀑布别墅,最先运用了悬挑结构,并且体现出现代建筑语言的所有七条原则。当时悬挑的大阳台显得极不稳定,施工时工人害怕整个阳台塌下来,以至不敢去拆模板,结果是赖特自己亲自拆下的。一般的建筑

师由于在技术上缺乏远见，所以使许多建筑设计显得十分沉重。技术革命与建筑语言的变革是息息相关的。计算机技术的发展，为现代建筑设计提供了视觉模拟。

现代建筑语言的第六个原则是时空连续。如何把时间因素加入到空间中去呢？这就要使所有空间都不是静态的，而有利于人的交流和智力的发挥。赖特设计的古根海姆博物馆（Guggenheim Museum）便采用了绕螺旋体回旋的玻璃窗，使得绘画和雕塑能够同时得到自然光和人工光的照射。其时间因素不仅体现在通道是盘旋上升的，而且将城市景色引入了博物馆内部，在不同季节和时间，内部空间的光线色调都在改变（见图5-5）。

最后，现代建筑注重建筑与自然景观以及城市的组合，使之成为便于人们生活的环境。柯布西埃曾经将住宅与商业区结合在一起，开辟了室内街道。城市的组合意味着，要实现建筑与自然环境的对话。

图5-4 德绍的包豪斯校舍，具有流动的空间

图5-5 赖特设计的古根海姆博物馆，具有时空连续性的特点

后现代主义建筑运动的萌发是以美国建筑师罗伯特·文丘里（Robert. Venturi）1966年发表的《建筑的复杂性与矛盾性》一书为标志的，针对米斯·凡·德罗提出的"少就是多"（Less is more）的口号，他提出了"少则令人生厌"（Less is a bore）。在书中他指出："我喜欢意义的丰富性，而不是意义的清晰性；我既喜欢显在的功能也喜欢隐在的功能。我更喜欢既是——又是而非'非此即彼'，黑与白，有时我喜欢灰色胜于黑色或白色。一座有表现力的建筑可唤醒多种层次的意义以及集中的联合；它的空间和它的组合部分成为同时以数种方式可供解读和使用的对象。"①詹克斯则把后现代建筑语言概括为用其他符码对现代主义进行双重编码，它体现了建筑形态的多样性和意义表现的多重性。

同时，后现代建筑的兴起，也强化了人们对于建筑语义学的研究。建筑意义的传达，其基本手段是依靠隐喻。对此查尔斯·詹克斯指出："人们总是用一座建筑或类似的客体来衡量另一座建筑，简言之可称为隐喻。对一座现代建筑越不熟悉，人们越要把它和一座熟悉的建筑作隐喻式的比较。这类由某一体验向另一体验的匹配是所有各种思维，尤其是创作思维的特性。"②

悉尼歌剧院的建筑形象，不论在通俗读物中还是专业杂志上，都获得了极其丰富的隐喻式的反响。其原因在于，建筑师们对于这种形式是不熟悉的。其他观众也会由此引起不同经验的联想。有人说这一形象像层层帆影，像白色海贝，像飞翔的鸟翼，像不谢的花蕾。在这里，在大海的衬托下，隐喻越多，就越动人，见图5-6。同样，柯布西埃的朗香教堂也具有不同的隐喻。从南立面看，像一只鸭子，但又像一艘轮船，像一双祈祷的双手或像牧师所戴的帽子等。对此，无论是大师们的视觉译码或大众的视觉译码，大多是在下意识水平演绎着。艺术家的技巧取决于他能否从我们丰盛的视觉想像的储藏室里把它们召唤出来，而他的意图又不曾为我们所发觉。见图5-7朗香教堂及其隐喻。

图5-6 五重设计的悉尼歌剧院以新的形象给人以多重联想

① 玛格丽特·A.罗斯.后现代与后工业.沈阳：辽宁教育出版社，2002. 122～123页
② 詹克斯.后现代建筑语言.北京：中国建筑工业出版社，1986. 第23页

图 5-7 柯布西埃设计朗香教堂及其隐喻

构成建筑语言基础的，是作为意义单元和建筑要素的"语汇"，如建筑物中的门、窗、柱、隔墙和悬挑物等。建筑语言的语汇比自然语言的语汇具有更大的可塑性和多义性。它们的意义在很大程度上取决于它们自身的实体文脉关系以及观众的译码。例如柱子是一个基础性建筑语汇，但是，一座房子中的柱子是一回事，特拉法迦广场上的纳尔逊纪念柱又是一回事，柱形的烟囱则是另一回事。在这里，一个语汇可以变成一个短语、一个句子甚至一整本小说。从纳尔逊纪念柱的实体文脉关系来看，纪念柱是处于广场中，纳尔逊在语义学上又联想到海战胜利者和历史人物等。从句法即语构学上看，纪念柱是伶仃鹤立的，它周围是开阔的空间和喷泉等。再从历史上柱式的含义来看，有三种不同的柱式，柱式常用于神庙等……由此演绎出一系列含义，它们相互叠加和组合，构成了这一纪念柱的语义内涵。

语义学研究可以进一步提示建筑的意义。它也包括对古典建筑和现代建筑的再诠释。例如，欧洲古典建筑的三种柱式，见图 5-8。维特鲁威（Vitruvius 公元前 1 世

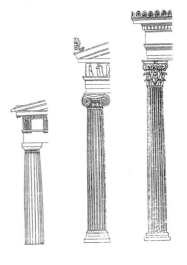

图 5-8 西方古典柱式的不同性格特征

纪）曾经把陶立克柱式的特征概括为：粗犷、严峻、简洁、直率、可信、忠诚、一览无余和男性气质。他认为，科林斯柱式给人以精巧、细腻、华美，富于装饰性，从性别角度看像一位年轻的处女。爱奥尼克柱式则处于中间状态，具有建筑艺术的双重性别。贡布里希也曾指出，只有把各种柱式放在一起相比较，才能使人明白它们的语义。也就是说，在这里真正起作用的是相对关系，而不是形式的天然含义。因为在不同时期，人们可能在不同的构件关系中应用它们，从而有不同的含义。

现代办公楼广泛应用了玻璃幕墙，因为玻璃和钢铁给人以冷静而无个性、精确而又有秩序的印象，暗示该企业条理井然、计划周密、经营有方。而陶立克柱式则适用于银行，因为它与银行的功能产生一定关联：严峻、无个性，有男子气概和理性。使人看来它的可靠稳定能吸引存款人，而它的威严足以吓退抢劫者。

2. 产品语言的构成和应用

和建筑一样，设计产品是以它的造型因素，如尺寸大小、形式、色彩、质地纹理等，作为传达各种信息的产品语言或符号。这是一种表象符号，从造型形象的直观性上说来，它与艺术语言是相同的。然而，作为实用与审美的统一体，产品造型的根据却与艺术语言迥然不同。艺术作为社会生活形象的反映，它是通过对社会生活形象的模拟来反映生活的。尽管这种模拟是经过主观变形和艺术抽象的，但它总是以外在的社会原型作根据。从这种角度可以把艺术符号称为"对应符号"，就是说人的雕像作为一种艺术符号，是与人本身的形象相对应的。然而，产品是一种功能形态的造型，它不是对外在事物的模拟，而是自身物质功能的表现。因此，产品作为一种表象符号，是一种"本体符号"，它所表现和代表的是它自身产品的功能结构，是产品的造型的形象基础。

产品语言作为一种表象符号，不仅具有认知功能，而且也以它的形象特征和意义蕴含而具有审美功能。因此，并不存在单独的审美符号，审美效应的发挥正是在形象感受和意义认知中完成的。产品语言具有整体性，一个产品的各种造型因素组成了具有一定含义的相互联系的符号序列，由此取得各种符号意义的相对稳定性，以便于人们学习和识记。所以，一种产品上所使用的产品语言，它的每一个符号构成都应该从属于这一确定的符号系统，使整个符号序列保持其内在的同调性。同调性是指符号在风格特征和表现方式上彼此接近，这样才能保持产品造型的格调统一和完整性。如果在一个产品上引入形式类型和风格不同的符号元素，就会使人们产生认知的混乱和语义的误读。

如何使产品语言具有良好的可理解性，以便于人们的学习和标记，对此勒维提出了一种"MAYA"阈限，即 Most Advanced Yet Acceptable（最先进而又可接受）。这一概念对于产品语言的创新和变化提出了一种规范。造型的先进性体现了科学综合能力的提高，以达到感性和理性的高度统一，从而适应人的生理和心理特点。然而作为大量生产的商品，还要适应于人们的消费文化和生活习俗，使产品语言具有一定的承续性，以便于人们认知和识记。这就是说，产品造型的新异性或产品语言的变化程度要以人们能够接受为限度，否则难以取得良好的市场效果。

一个环境或一件产品，应该为人们提供充足的信息，以便于人们的活动。如果你进入一个高层建筑物，却无法分辨楼层，就会使你的行动产生困惑。同样，你所要使用的家用电器设备，面板上布满各种旋钮和按键，却缺少明确的功能标志和识别，也会使你手足无措。因此，各种产品和环境不仅要利用符号增加可识别性，而且符号的信息量必须超出一般认知所需的数量，以便在各种环境干扰下和不同的接受者中，都能保证足够的信息。这一信息的富余程度称为信息冗余度。信息的冗余度应该恰当，如果冗余度过高，则给人以眼花缭乱的感觉；如果冗余度不足，则在信息损失或被干扰时使人难以认知。图5-9和5-10所示分别为信息冗余度过大和信息不足的环境。例如，开关装置的按键，如果单纯依靠文字标注出接通或断开，当文字不清或污损时，就会使人无法辨认和操作。如果应用由不同颜色材料制成的按键，则识别的可靠性和抗干扰性便得到加强。

图5-9 信息过量的环境

图5-10 信息不足的环境

构成产品语言的方法,可以依照完形心理学提供的形态规律,在产品整体形象的处理上首先构成一个完形,使其与背景环境明显地区分开来。如果产品形体是分立的,也就是说在空间上是分散的,如机床与控制台,则要依靠产品语言的同调性,通过造型风格和色彩的一致使人看出这是一个整体。产品的整体形象,作为一种本体符号,具有功能相近产品的类型化特征;同时作为一种复合的图像符号,又会引发人们的不同联想。这种联想可以具有发散性,对不同的人产生不同的隐喻,但联想本身应该是积极的或中性的,而应避免引起各种消极联想。例如变速箱外形使人联想到棺木,汽车外形联想到甲虫等(见图5-11)。

标示符号是符号媒介与指涉对象之间具有空间联系或因果联系的标识物,例如电器产品上的各种按键和旋钮。其功用和操作方法,应尽可能使人直观地识别和把握,而无需进一步加以思考和判断。对于产品的工作状态及其变化,也需要通过标示符号提供必要信息,如电源的通断、运转的正常与否等可用指示灯或仪表来显示。标示符号在产品形体上的位置应该醒目,即位于形体出现变化的部分。这里容易引起视觉的注意和心理的紧张。因为视觉具有连续性运动的特点,在轮廓线有规则的连续中视线不会造成停留,而在连续性中断、出现变化的地方则引起人的注意。为了造成视觉的注意中心,在各种操纵装置的部位,利用造型因素使人们视线集中并造成某种期待,从而更好地发挥产品语言的信息传递功能。

图5-11 产品形象的消极联想

产品色彩的运用也可以发挥符号功能,由于色的明度、彩度和色相的变化可以使人产生冷热、轻重、强弱、远近、进退、胀缩以及兴奋与宁静等不同视觉效果。利用这一效果可以调整空间比例、改变环境界面的限制和增减体量感,有助于显示物体层次、体面关系和导向等。对于危及人的安全的部位,可以利用红色的示警作用给以提示。

根据人的感知特性,设计师应首先处理好产品与感知和记忆最关联的部位。例如,桌子为人提供的是一定大小、形状和高度的台

面,人在看桌子时,首先感知和记忆的便是桌面的形状和大小,然后是支架等。椅子使用性最强和最先被感知的部位是椅面和椅背(图5-12)。这些部位的处理关系到它们的实用功能和不同语义。如桌子可以采取椭圆形、腰果形、矩形、方形、曲线形,它们产生出不同的场所感和环境气氛。

图5-12 椅子的视觉感知特性

象征符号的媒介与其指涉对象之间并无直接关联,它的意义的获得具有约定俗成的性质。象征符号的构成,总是与特定的文化背景和语境相关。产品象征意义的获得方式是多种多样的。例如由特定款式的男女式手表可以组成情侣表,使手表与婚姻联系在一起。原木家具不加油漆涂敷可以给人自然和温馨的感觉,雕花玻璃的晶莹剔透可以给人高贵的感觉。因此,产品的细部处理象征着设计师对用户的关怀,同时也表现产品质量的档次。

图像和象征手法的运用不能脱离产品的功能目的。例如,有人把小型收音机设计成照相机的样子,以为这样可以给人一种高档次商品的感觉。实际上,除了给人认知上的误导之外,并不会使人产生高贵感。有人把陶瓷酒瓶设计成西方古典柱式,给人一种不伦不类的感觉。这些都脱离了产品的功能目的性,使产品语言不能发挥正常作用。

对于设计的符号学方法,马克斯·本泽在《符号与设计——符号学美学》一书中指出,设计对象相对说来具有更大的环境相关性、适应性和依从性,因为不仅物质性要素,甚至连功能性要素都是它的造型和结构设计的符号贮备。也就是说,设计对象具有三个符号学维度和主题可变的自由度:其一是技术物质性的物质维度(材料),其二技术对象本身的语义学维度(形态),其三技术功能的语构学维度(构成)。一个对象只有具备了这三种主题可变的自由度才是设计对象,只有通过这些维度它才能获得符号特性。这些特性不仅与设计对象的使用、维护和操作相关,而且涉及在特定环境中对消费者的适用性。这不仅是技术问题,也是美学问题。

接着本泽认为,"不能将技术物质性的材料——物质维度、技术产品形式的语义——形态维度和技术功能的语构——构成维度简单地在经典三角形关系的框架中等同于'媒介关联物'、'对象关联物'和'解释关联物'。在符号学的情况下却应是,所有三种符号关联物相结合地包含了技术物质性、技术产品形式以及技术功能性。"[1]按照皮尔斯的符号分类,在材料——物质维度上,当设计对象处于名辞符号——图像符号和单一符号时,便达到了对外在世界表现的最高级别。就产品形式的意义说来,它处于单一符号——命题符号和指示符号的类别中。在语构——结构维度上,当设计对象处于论证符号——象征符号和规则符号类别时,便达到对意识内在性表现的最高级别。

此外,本泽还指出:"图像性与适应、标示性与接近、象征性与选择相关,我们把这些行为方式作为人的基本的符号学行为方式,因此设计对象也可以进一步通过适应、接近和选择来表征。"[2]根据上述关系对电话机进行符号学分析可以看出,电话机的话筒存在与人的手、耳和嘴部的适应性关系,这里便构成某种图像性因素;在电话机壳与话筒之间、机壳与按键键盘之间存在着连接关系,这里便构成某种标示性符号因素;电话机的按键键盘本身存在选择关系,构成了一种象征性符号因素。这些为产品的符号学表现提供了一种思路(见图5-13)。

总之,产品形式要素的不同表现形态,可以构成不同含义的符号语言,通过特定的形式表现特质为人的不同的感官所接受,从而产生不同意义的解读。见下表:

图5-13 电话机的话筒、机壳和按键的符号学关系

产品形式	表现特质	感官媒介
外观形象	韵律	视觉
空间构成	色彩	平衡觉
表面处理	质感	触觉
功能结构	密度节奏	运动觉

[1] 本泽·瓦尔特著,徐恒醇编译.广义符号学及其在设计中的应用.北京:中国社会科学出版社,1989.169页
[2] 本泽·瓦尔特著.广义符号学—符号学基础引论.见徐恒醇编译.广义符号学及其在设计中的应用.北京:中国社会科学出版社,1992.117页

第三节 产品造型的符号学规范

产品造型是产品设计的重要一环。它使产品获得了自身的终极形态和外观。造型本身是产品视觉语言的媒介物,从这种意义上说,设计一种产品就意味着设计一种产品语言。它要以自身特有的语言形态,传达出产品的精神内涵。所谓造型的表现性,正是产品的语言功能,是人获得认知和审美效应的依据。产品语言,作为设计构思的直接现实,呈现在消费者面前,成为沟通设计师与消费者的桥梁。

设计师是通过造型的语言来传达自己的意图,使消费者能够理解和接受。产品语言首先要发挥符号的认知功能,使人获得产品类型、品牌特性、使用方法和质量状态等一系列相关信息。同时,产品语言也是产品审美形态的直接构成物,在对产品功能目的的表现中,唤起消费者的一定情感体验,创造出产品特有的情调和氛围,并指向一定的审美理想。

符号学可以划分为语构学、语义学和语用学三个领域。克略克尔在《产品设计》一书中提出的产品造型的符号学规范,便是从这三个不同的分支领域提出对造型的具体要求。其中,语构学是研究产品语言语汇之间的结构关系;语构学规范体现了造型要素在结构上的有序性。语义学是研究产品语汇与它的指涉对象的关系,即产品语言如何给人以直接的内容体验和潜在的隐性象征,以获得对产品意义的领悟。语构学要素只有当它转化为语义学要素,才能使人获得感知上的意义联系。语用学则是研究产品语言与使用者之间的关系,它也表现为产品与环境的关系。

1. 语构学要素及其规范

造型的形式要素,本身具有一定的数学性质。数学是反映现实世界的数量关系和空间形式的一种工具。从不同的数学性质可将造型的形式要素划分为算术质的、几何质的和拓扑质的三类,它们反映出不同性质的数量关系和空间结构。算术是以整数或小数为基础进行量的量度和四则运算的学科,具有算术质的造型要素包括比例、节奏和韵律,这是最简单又是最基本的要素。几何是有关图形变换的学科,构成几何关系的造型形式要素包括景深、位置关系如垂直、水平或倾斜关系等,它们表现出形体的尺寸和角度关系。拓扑学是研究几何图形在连续变形下保持不变性质的学科,它由研究图形的伸缩和扭曲变形关系发展到研究各种连续性现象,包括与长度、角度无关的整体结构特征,如同胚问题或纽结问题等。这种涉及整体结构的拓扑质包括造型的多样性、立体感以及具有形式秩序的结构。

完形规则的运用是造型的基本要求,从而使它作为图形从背景中突现出来。在图形——背景的分化中,通常由轮廓线将两者区分开,并把轮廓线看成是从属于图形的。彼此接近的或彼此在色彩、形状等方面相似的东西,容易被知觉为一个整体。造型的形式应该构成一个良好的图形,其组合关系应具有一定的对称性和趋合倾向,以便使各部分之间形成一个更紧密和完整的图形。造型的线条应具有连续性。

各种结构要素之间应具有同调性或相关性。所谓同调性是指各构成部分的风格或格调应该是一致的,如线型风格、基本形等的一致。一台大型机床设备,它的床身、底座、控制台等若采用曲线或圆弧形式的,则应保持一致。不要有的部件是圆弧或曲线型的,而有的却是直线直角型的,这样很难使人把它们看作是一个整体。结构要素的相关性表现在各组成部分之间的密切联系和功能的相互配合上,这是构成内在有机整体的一个条件。

产品作为环境的一个构成因素,会对周围环境产生影响。依照造型对环境因素影响的强弱可以区分为中性的和主导的。前者不改变整个环境的氛围和格调,具有较强的环境适应性;后者则因自身的强烈影响而使环境氛围和格调受它的控制和支配,对环境的单一性要求大。依据造型对环境因素的作用指向,可以区分为收敛的和发散的。前者对环境的作用指向是集中的,形成一种确定的环境情调和氛围;后者对环境的作用是多样的和不确定的,它依具体环境状况而变化。

造型结构的空间状态可以依据它在坐标系统中的位置关系来描述。结构因素在坐标系中的状态可以区分为水平的、垂直的或倾斜的。水平的如床、沙发、汽车和卧式机床等设备,它们的主体线条是沿水平方向展开的,给人一种静态或稳定的感觉。垂直的如立柱式灯具、电视机、瓶装容器、立式设备等,它们给人一种突起的或不稳定的感觉。倾斜的如杠杆式灯具、倾斜坐具以及摩托车或自行车架等,它们给人以一种动态的或不稳定感觉。作为一个结构整体,它的重心位置的选择也关系到产品的稳定和安全性,见图5-14所示。

图5-14 自行车的倾斜式结构支架给人以动态感;乘坐者的重心必须落在两轮着地点之间的连线上,才能保证安全性和稳定性

造型形体具有一定可变换性，以寻求功能的适应性和审美表现力，这种变换在几何关系上表现为三种类型：一种是维持在线性函数关系内，即线性几何的变换；一种是处于非线性函数关系，即非线性几何的变换；另一种是形成梯度的变化。例如一个旋转体，其母线线型的改变可以构成不同形体。若以一矩形的平面作为母面，围绕不同距离和位置关系的中轴线旋转，也可以形成多种不同的形体，见图5-15。

有四种基本形的几何体即圆球、圆柱、圆锥和四方体，经分割和演变，如将其拉长、压偏、扩展或收缩等，可以形成形体的多种变换。在运用时也可将块体适当加以堆积，见图5-16所示。

造型形式之间的秩序关系，反映了产品结构和使用的有序性质，也是取得形式美的条件。美国数学家柏克霍夫（G. D. Birkhoff 1884—1944）曾经提出了审美度的概念。审美度是衡量美的一种量度方式，它与秩序感成正比，而与复杂性成反比，即$M = O/C$。它说明：富有秩序感的事物容易引起审美愉悦，而过于复杂的事物需要作出大的意识努力，不易引起审美的愉悦。这是对美学原理的量值化尝试。此外，R.迦尼希（Rolf Garnich）还提出了审美利用度的概念，它是对一种产品中所用不同格调审美要素的衡量，也就是说，在一种产品上出现不同类型元素越少，那么风格越单纯。审美利用度可用于对风格或造型的纯度和丰富性作出衡量。

图5-15 以矩形为母面，沿不同轴线旋转构成的形体

图5-16 四种基本形体分割演变成的不同形体

造型形态所具有的意义，是由符号的指涉关系产生的，它可以由造型要素反映出的符号指涉对象的一种内在属性，也可能是造型形象唤起的记忆中的某种联想。一种造型形象的指涉意义通常是多种语义的历史集合，因此要真正把握它，就要追溯到历史沿革中的全部丰富内涵。意义是解释的结果，对符号的解释也归因于一种习惯，它是约定俗成的结果。造型形态的意义可以是单一的，也可以是多重的，视具体场合和功能要求而定。

总之，语构学规范可以概括为：

(1)把握各种数学质的特征，发挥形式美的作用：其中算术质(节奏、比例、韵律)、几何质(景深、位置关系)、拓扑质(多样性、立体感和形式感)。

(2)完形规律的运用：注意图形的闭合、相似和对称以及连续性效果，以独特性构造完形。

(3)注意结构要素在坐标系中的状态：可利用水平、垂直或倾斜而取得稳定的、突出的或动态的感觉，并保持重心位置适当。

(4)在几何关系变换的基础上取得秩序感，处理好秩序与复杂性的关系。

(5)注意造型形态的单义性和多义性。

(6)处理好造型与环境的关系，对环境的影响可以具有主导性或中立性，其指向可发散或集中。

2. 语义学要素及其规范

产品造型要发挥语言符号的作用，便要使这种语言能够为人所理解。语言是约定俗成的产物，因此在运用产品语言时要顾及文化背景和服务对象。在取得语言的可理解性上，首先要避免存在认知障碍，如语言的构成混乱，将不同类型产品的语言混杂在一起，使人失去了辨别的依据。其次对于新的语言表现形式的运用，要使它易于学习，并便于识记，一经了解便过目不忘，减少在运用时花费的意识努力。再者使各种造型要素具有同调性或风格的一致性，都有助于人们对产品语言的理解。

造型作为意义传达或功能表现的手段，其传达方式应具有内在性。也就是说，它是通过隐喻或象征的手法使人体认到，而非用图解或附加说明的方式来传达。在传达内容上，首先表现出物质存在的特性，其次是生产厂家和品牌特征的信息，再者是质量信息。造型的功能表现力可以使人感受到产品对人的意义，从而展示出产品的价值。

产品的造型形象可能引起人的不同联想，这种联想在指向上可能是集中的，也可能是发散的，从而形成单一化或多样化内容。形象的鲜明性是造型独特性的表现，它可以形成突出的个性，不会把自己淹没在同类产品的汪洋大海之中。

对于产品造型的要求，一是要构成完形，从而保持整体轮廓的张力；另一方面要具有简洁性，从而使形象富有力度感。形体特征依据功能结构的特性，可以采用体量造型。也可以趋于平面造型的箱型结构。

产品不仅要注重加大科技内涵，而且造型也要具有时代感，以适应人们的价值取向和生活方式的变革。时代性的概念与时尚流行或时髦不是一个层次的问题，时代性是以当代科技水准和文化意识作为背景的，反映了当代的价值取向和文化特征。

造型的审美表现力是发挥信息传达功能和审美效应的途径。产品的物质性主题和现实性主题是审美表现的前提，它使产品实用功能得以视觉化。在审美效应方面，可以进行两级审美变换：一级审美变换是将物质因素转化为具有情感意蕴的符号，二级审美变换则是使产品富于秩序感。审美意向应具有兼容性，使其适应不同的个性气质和趣味，从而在表现上产生一定的模糊度，取得更大的环境适应性。但其中必然包含对一定价值取向的表现。

产品造型还应该体现出技术的先进性，它是建立在现代科学技术基础之上的。但是这种技术的先进性不应形成过分技术化的造型特征，因为过分技术化会造成人的恐惧感和感性活动上的不适应性。MAYA阈限的提出，便是要求兼顾技术的先进性和消费心理的接受程度。例如日本生产的录音机，一度过分技术化，面板上的音质和音量调节的旋钮和操纵杆一排又一排，使人们在使用时感到手足无措。后来人们注意到这种情况，便简化了基本操作部分的面板。在电视、录音机或录像机的面板上，把开关等个别按钮留在表面，而把进一步调节的按钮隐蔽到盖板之后。这样处理就分开了主次和轻重缓急的关系，便于人们的把握，见图5-17所示。

图5-17 隐藏式按钮的电视机

语义的信息冗余度也是造型时需要考虑的因素，使各种造型因素传达出的信息量大于所需的基本信息量，以免在损耗或受到干扰时造成语义模糊而无法辨认。特别是涉及操作的各种标识物和作为品牌生产厂家的标志等，更应注意保证它们足够的信息冗余度(见图5-18)。

总之，语义学规范可以概括为：

(1)产品语言的可理解性：应具有同调性、无认知障碍并易于学习识记。此外，与文化背景相关的语义内容也应具有可认知性质。

(2)传达方式的内在性：首先要能以隐含的或外显的方式传达出产品的存在性、生产厂家及质量等的信息，其次对产品的功能意义和使用方式给以直观的呈示。

(3)造型具有完形张力和简洁性：使其形象鲜明，具有独特性，并能引发一定联想，其指向可以是集中的或发散的。

(4)通过形态转换取得审美表现力：体现人文价值，并将物质要素转化为情感符号同时强化秩序感。

(5)造型应具有时代的适应性：使它与时代的精神和文化特征相适应，以带动生活时尚的发展。同时可依据产品的整体印象来判断它对市场的适应程度。

(6)保持必要的信息冗余度：使造型传达的语义信息量大于所需的基本信息量，保证在干扰和损耗的情况下能够辨认。

图5-18 标志设计的信息冗余度，以保证变形情况下的识别

3. 语用学要素及其规范

产品是供人使用的，因此造型尺度的选择必须以人为依据，按照人体测量和人的感知、活动特性处理造型的形态。尺度问题涉及体量、人机界面等，背离了人的尺度就会使人在使用和接触中感到不便，在视觉心理上不舒服。人们通过几何变化或关系位移可以把握对象的尺度感，造型的处理要为人提供尺度的可认知性质，为人们对尺度的把握提供依据。

造型要注意处理好空间和环境的视觉效果。由造型构成的轮廓和边界是人们把握产品形状的依据，人的空间视觉敏感度是视角的倒数，要使人们能看清一物体的轮廓就要有足够的视角。产品视觉的清晰度受背景环境的影响，背景会产生对比作用，一个产品在明亮背景下比在深色背景下便显得暗。同样，产品也受背景光辐照的影响，辐照光线会改善产品的视觉条件，使之更加明亮清晰。在造型中应该考虑到视觉后像的影响。当人长时间注视某种颜色、运动或走向时，视觉中会出现某种与之相反的刺激，这种刺激称为视觉后像，如长时间注视绿色后，视觉中会出现它的互补色——红色刺激。视觉后像的出现，会对视觉形象产生一定的影响。

在处理造型中整体与细部的关系时，将可以辨别的最小量称为刺激增量 ΔR，输出刺激 R 与刺激增量的关系一般应保持常数。这一关系可用韦伯定律表示，即 $\frac{\Delta R}{R}$ = 常数。在处理表面分割关系或装饰线宽度的调整时，为了保持在不同造型面上能获得均匀的感受，可以按费希纳定律处理，即 $E = \log \frac{\Delta R}{R}$ = 常数。

产品的操作应尽量便捷并适应于人的习惯性规律，从而使它从意识控制逐渐转化为本能活动，形成行为的自动化。同时，在造型中要处理好产品的重心位置，使它在不同的运动中不会产生倾覆，以保持产品的稳定性。

造型的款式可依商品的不同划分为流行式样、规范式样或革新式样。其中流行式样具有通俗性和时尚性，规范式样具有传统性和稳定性，革新式样具有创造性和变异性，它们依产品用途和结构特性而有不同选择。它们的市场销售潜力如图5-19所示。

图5-19 不同商品的销售特性(Q为销量，t为时间)其中 A 规范式样 B 流行式样 C 创新式样

造型要具有整体相关性，使形体的各部分可以作为一个整体为人所感知。在发挥整体性效果方面，要注意整体布局使强对比处于中心，此外也可利用补偿对比来加强整体性效果，用统一的细部装饰或色彩使不同构件之间取得一体化联系。要考虑产品构件数量与消费者的关系，以便于携带或使用。

工艺适应性是产品造型设计的一项重要质量要求，它涉及投产的可行性和产品的经济性。设计要考虑到材料的供应、加工条件的适应性、以及新技术的运用等多方面情况。例如20世纪50年代电冰箱外壳的棱角变化就与当时材料质量和冲压技术直接相关，由于钢板冲压缘角半径的限制，开始采用大圆弧，以后逐渐接近平面直角，见图5-20～图5-21所示。

总之，语用学造型规范可概括为：

(1)以人为中心的尺度适应性：它表现在与人的直接或间接联系上，以及对社会普遍的及针对个人的尺度关系。

(2)空间视觉效果：造型应考虑到背景、辐照和视觉后像的影响，以便使产品适应不同环境条件。

(3)造型的整体性效果及其对环境的影响：整体布局中使强对比处于中心或用补偿对比加强整体效果。各构件之间保持整体的相关性。

(4)运动的适应性：应考虑重心位置等对人在使用产品中的影响，以保持产品的稳定性。

(5)设计的工艺可行性：所用材料和工艺应与现有生产技术条件相适应性，这是产品经济可行的必要条件。

(6)产品类型及市场前景：根据产品类型特征选择造型款式并顾及市场接受程度。

图5-20 新旧电冰箱的造型变化

图5-21 电冰箱门缘角的变化

第四节 商标与广告的形象设计

标志作为一种具有直观形象的符号组合，起着代表、指称、象征、标识和区分某一事物的作用。商品标志即商标，是构成商品品牌特征的重要内容。早在我国古代已经有了用幌子牌匾作为商业标志的习俗。唐朝诗人杜牧（803—约852）曾经写下了"千里莺啼绿映红，水村山郭酒旗风。南朝四百八十寺，多少楼台烟雨中。"（《江南春绝句》）这烟雨中的酒旗，迎风招展，吸引着过往游客，成为当时酒楼茶肆的商业标志，也成为江南的一大景观。

商标成为现代市场经济中品牌意识的集中体现，它是一种高度凝练的商品符号。商标具有信息传达和审美激发作用，也具有商品广告的职能，因此商标设计和广告设计都是企业营销活动的重要组成部分。每一位产品设计师不仅要关注产品的设计创意，同样也应该关注广告和标志的设计，以实现产品的商品化。

广告是将有关一项商品的信息由广告主通过大众传媒传递给消费者的活动，这是一种说服性传播，它的目的在于使接收者接受所传达的信息内容。广告的核心在于树立企业形象和商品的品牌形象，从而使消费者产生对于商品的好感，转变消费者的态度，促进消费者的购买行为。但是广告的不利条件是，消费者都知道广告的目的是劝人花钱购买，以便营利。因此他们对广告本身具有强烈的不信任感，对广告内容会产生某种抗拒心理。这就对广告活动提出了更严格的要求，要使广告形象更加真实可信、亲切感人、富有魅力。

1. 商标的形象设计

标志是与语言一样古老的符号系统。原始社会的"图腾"便是一种氏族部落的标志，它反映出该部落的信仰和传统观念，凝结了原始人的某种情感和意向。在现代，标志已经渗透到社会生活的各个领域，与人们的衣食住行和社会交往保持着密切的联系。人们购买食品和衣物，要通过商业标志去寻找不同店铺，依据商品标志区分不同品牌和生产厂家的产品；人们外出访友，依靠道路标志和门牌到达相应的目的地。标志成为人们生活中须臾不可缺少的标识物。

标志设计属于视觉传达设计。视觉化传达比概念性文字说明具有无可比拟的优越性。形象的视觉反应要比概念的解读反应迅速而直观。例如当你只身来到巴黎，要选择经济而便捷的交通方式，那么地铁便是首选方案了。如果在繁华的街市中要寻找地铁，只要看到绿色的带圆环的大写 M 字(法语地铁 Metro)标志处便是车站的入口，这种符号

的辨认醒目而快捷,它会从五颜六色的不同背景中赫然呈现在人们的面前。任何文字说明都要花时间去读,而图形(字母)标志却一眼就能辨认出来。再者,国际通用标志可以克服语言的障碍,成为身份和角色的指示。当一个佩带红十字标志的人出现在硝烟弥漫的战场上,不用区分国籍,不用语言沟通,人们便能知道这是救死扶伤的医护人员,他应该受到交战双方的保护。此外,标志的形象性更具有情感的底蕴,这种形象力是概念性文字所无以替代的。例如在国外,当你看到一面五星红旗时,你会油然而生祖国和你在一起的感受。这面旗帜是中华人民共和国的标志,它不仅给人以标识作用,而且给人以力量的鼓舞和情感的共鸣。

商标是商品的标志,也是企业形象的重要组成部分。没有品牌标志的产品便没有质量的保证,也无从建立产品的信誉。因此,品牌是企业的信誉,也是企业的生命,它可以成为企业一笔巨大的隐形资产,使企业取得市场竞争力和占有率。商标设计得好,有助于企业创造名牌产品。许多国际名牌的商标设计都是经过多年应用,又反复推敲不断改进取得的结果。例如美国百事可乐饮料公司,早在1898年便采用了花体的文字商标"PEPSICOLA",此后经历1905、1906、1950、1962和1969年五次修正,最后于1973年才确定目前采用的商标设计,体现了在商标设计上的良苦用心。(参见图5-22～5-23)。同样,美孚石油公司为了把"埃索"商标改为

图5-22 百事可乐公司商标设计的变化过程

图5-23 百事可乐公司现行商标

"艾克森",曾经聘请了心理学、语言学、社会学和统计学专家,用了6年时间,调查了55个国家的语言和心理状况,编写了1万多个商标方案,花费了140多万美元才完成。由此可见,著名企业对于自己商标的重视程度。

相反,商标设计若不适应不同文化背景,就会给商品的销售带来困境。如我国出口的"芳芳"化妆品,由于英语译名Fang释意为毒蛇的牙齿或狼牙、狗牙,而无法为英语国家的市场所接受。路透社记者报道说:"将此商标用在小儿爽身粉上使人感到恐怖"。[①]有些出口商品的商标与商品销售国的商标法律或习俗有抵触,因此不能在销售国注册,也不能依法受到当地政府的保护。

构成商标图案形象的素材,可以是汉字,也可以是拉丁字母,如图5-24所示。其中有将某一汉字如"电"字加以变形或分解组成图案,使图案形象规整匀称。在应用拉丁字母构成商标图案时,有的是利用名称词头字母组成,如摩托罗拉(Motorola)公司用M字母的变形,而德国大众汽车(Volkswagen)公司则用两个词头字母VW上下叠合构成。有的是利用公司名称的缩写以独特字型排列而成,如国际电报电话(International Telegram & Telephone)公司用ITT构成,国际商用机器(International Business Machines)公司则是用空心或彩条字体构成IBM商标。日本为了打入国际市场,专门起了易读易记的企业名称,构成拉丁字形式的企业商标,如SONY和SHARP等。

图5-24 由字母构成的商标

此外,人们还大量使用各种几何图形和象形化或抽象化自然图形作为商标的素材,如图5-25所示。其中形似方向盘的圆形商标是德国戴姆勒—本茨(Daimler-Benz)汽车公司,其寓意是指公司从事海陆空三栖发展,美国柯达(Kodak)公司则采用了矩形实体图案构成商标的形象,日本先锋(Pioneer)电子公司运用了一种左右对称图形,外部像希腊字母Ω(电阻值符号),中间像一个音义(意指音响系统)。德国汉莎航空(Luft Hansa)公司运

①李洪祥等.商标设计.上海市包装技术协会主编.包装装潢设计.上海:上海科学普及出版社,1988.109页

用了天鹅形象的简化图形,国际羊毛局则采用了基本形为三角形的毛线团图案,这一商标的征集花了三年时间,这个图案给人以直观的形象,使人们认为羊毛局的工作是一项很有意义的事业。美国贝尔(Bell)公司来源于人名,但 Bell 的英语词义为铃铛,因此采用铃形构成图案,此图是最终简化的结果。

图 5-25 由抽象图形构成的商标

对于商标形象的设计,可以提出五方面的要求。首先,商标形象应该构成一个视觉完形,使之能从背景中突现出来,以便给人造成鲜明的印象。在我国《商标法》第七条中规定:商标使用的文字、图形或者其组合,应当具有显著特征,便于识别。这体现了对商标形象的一种最基本要求。所谓具有显著特征和便于识别,首先,表现在自身形象与其背景环境的关系上。只有通过各组成部分之间的紧密联系和格调的一致性,才能使它自身构成一个有机的整体,形成视觉完形,从而与背景明确地区分开来。凡是由多个字母构成的商标图案,各字母之间的距离不能过大,因为人们总是把相邻的要素看成一个完形。

其二,商标的形象应该具有独特性,有其自身的特点和个性,以便与其他品牌商标区分开来。这是就各种商标之间的关系而言,从而使每个商标具有显著特征,并便于识别。在我国,造成商标形象缺乏特色,许多商标非常接近,甚至相互雷同,原因是多方面的。一方面一些企业存在趋附心理,例如一种名叫"红灯牌"的收音机市场销路看好,于是其他企业便起名为"宫灯牌"、"双灯牌"等,企业利用名称的接近,给人以好感或信赖,这是一种依赖心理,它限制了商标形象的个性化。另一种原因是商标所选用的题材过分狭小,由此造成"熊猫遍地跑,海鸥满天飞"。其实,商标的题材并不限于某种动物、植物、景物或器物,它还可以利用各种词语的组合甚至拉丁字母构图。图 5-26 所示为由拉丁字母 A 和 Y 组成的不同图案形象,其中 A 和 Y 都可以拟人化,构成一种人物形象,也可以变形构成动物或植物、建筑等。这有助于启发人们打开

商标形象设计的思路，创造迥然相异的图案特性。图5-27是由其他字母构成的图案。

其三，商标形象应该尽量简明。符号形象的简化有助于人们认知和识记，可以使人一眼就辨认出来，而且容易过目不忘。此外，简明的形象更容易产生视觉冲击力，给人以突出的印象。国外许多著名的老牌企业，都对自己的商标形象作过简化和改进。例如，德国拜尔制药厂在1881年采用了象形的狮子图案。以后曾几经变化，到1904年开始改用字母组合的图案，后来又一再作了进一步简化处理。这样使形象更加简洁，也更醒目。它的特点是具有垂直和水平的双向可读性（见图5-28）。

另一个例子是美国西屋电气公司，开始采用双层阴阳字体的文字商标，以后突出了词头字母W，但仍标注全称。最后不仅加以简化，而且将W字加以变形构成电器插头的形象。见图5-29所示。

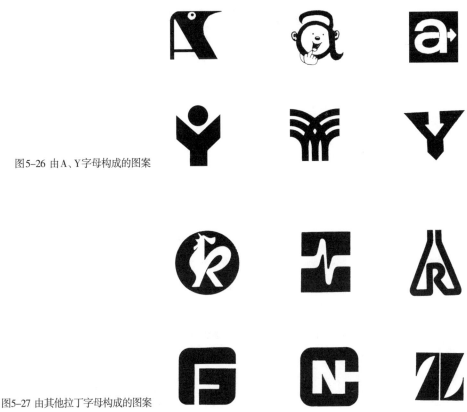

图5-26 由A、Y字母构成的图案

图5-27 由其他拉丁字母构成的图案

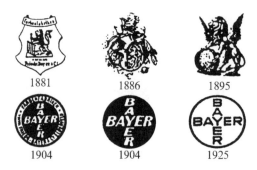

图 5-28 拜尔公司商标改进过程

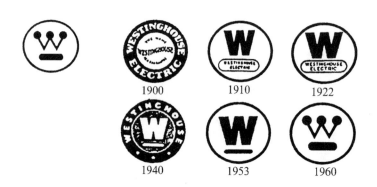

图 5-29 西屋电气公司商标改进过程

其四，商标形象应该富有寓意性和象征性，从而使商标形象的意义蕴含更加丰富。我国《商标法》第八条规定，商标不得使用直接表示商品质量、主要原料、功能、用途、重量、数量等特性。这一规定，是为了避免商标与商品发生混淆，不能发挥商标应有的作用。但是，商标的名称或形象必须与商品的功能、用途等相适应。例如帽子的商标不能取为宝塔牌，否则使人感到头上顶着一座塔，心理上会不舒服。商标的名称与商标图案形象是一个事物的两个方面，它们之间应该是一致的。当然，有的图案形象并不与名称有直接联系，但是它仍然能隐含地给人以不同的意义。例如，戴姆勒—本茨汽车厂的商标类似于方向盘，使人联想到这是汽车生产企业，而中间的三星又意味着该企业产品包括海陆空三方面的内容。这就丰富了它的意义蕴含。

最后，商标形象要富有艺术感染力，给人以审美的快感。通过形象美的亲和力，使人们感到赏心悦目，从而使这一品牌容易为人所接受、所欢迎。在形象构成上，要符合各种形式美的规律，给人以稳定感和生动活泼的印象。线条流畅，空间分割匀称，疏密

有致，使商标形象既能缩小用于商品和包装上，又能放大用于街头广告。一个好的商标图案，应该既便于识别，又耐人寻味，以激发人们的想像力和观赏趣味。在图5-27中，由不同字母构成的商标图案，有的给人以鲜明的形象，有的隐含不同的字母，而所有这些图案都给人以美的感受。

2. 广告策略与广告形象

随着市场经济的发展，广告业在我国迅速崛起，然而广告制作的水准与国外仍存在极大的差距。1996年中国广告界派出了庞大的代表团参加在法国戛纳举行的第四十三届国际广告节。一年一度的戛纳国际广告节是国际广告界规模最大、影响最广的盛会，被称为国际广告界的"奥运会"。我国代表团的队伍是最庞大的，达170人，带去作品69件。在大会放映各国广告作品时，会场十分活跃。人们对那些令人叫绝的好广告报以热烈的掌声，而对平庸的作品往往发出嘘声。然而意外的是，当放映中国的电视广告时，全场竟鸦雀无声，既无人鼓掌，也无人发出嘘声。一位中国代表团成员描述她当时的心情说：当时心想，还不如你给我叫个倒好儿，起起哄，也算是你看懂了。结果中国选送的作品无一入围。这对首次走出国门的中国广告界无异于一次沉重的打击。

为什么作为艺术的中国电影在国际上拥有一席之地，而作为商业媒介的影视广告却难以立足呢？这引起了中国广告人的认真反思。人们认识到：艺术形式大于广告创意是中国广告的弱点，尽管画面十分精美，但人们看过之后不知所云。也有模仿国外广告的作品，经过主题的变换却显得不伦不类。例如国外一种饮料广告，是表现一个穿行沙漠者在日晒和干渴之中得到一瓶饮料的欣喜之情。而国内却把饮料广告换成电冰箱广告，在广漠的沙海中矗立着一个电冰箱，使人感到荒诞无稽。这些说明广告主或制作人对于广告的实质缺乏深刻的理解。

广告是由广告主将有关一种商品的信息通过大众传媒传递给消费者的活动，目的在于使接收者接受所传达的信息内容。从效果上可以将广告区分为：(1)行动广告，用于促进购买活动；(2)态度广告，目的在于建立对商品的好感；(3)形象广告，用于建立品牌形象。按照广告的方式可以区分为：1)POP(Point of Purchase)广告，即设在购物点的广告，如超市的店面广告、台面陈列、悬挂式陈列以及旗帜、招牌等。2)户外广告，如广告牌、霓红灯、屋顶招牌等；3)交通广告，如电、汽车内外、车站或公路上的广告；4)展览会、展示会及发布会；5)邮寄广告包括报刊广告等；6)影视广告等。

企业是以满足消费者的需求为存在根据的，如果只是把现成的商品以现有的方式提供给原有市场的话，这种厂商迟早会陷入经营危机。企业必须不断关注技术进步的状况

和消费者需求的变化,并准备从实际出发随时修正企业的营销战略。企业要能敏锐地觉察市场各种变化的征兆。产品滞销只是问题的征兆,真正的问题是要找出滞销的原因。企业要具备由征兆追溯到问题的分析能力并将问题化为机遇的想像力。

广告的策划是属于整个企业营销战略的一部分。营销战略是以对消费者的分析和商品分析为基础的。市场就是消费者的集合,对消费者的分析包括:了解消费者何时在何处购买商品?间隔多长时间再来购买,每次买多少?买这种商品可用来取代什么东西?消费者的年龄层次、性别特征、职业、受教育程度、收入状况和家庭人口如何?常用本品牌的和不用本品牌的是些什么人?从上述消费者的动态情况中,就可以从现有市场了解到将来市场。对商品的分析包括:商品是否适应消费者需要,除基本性能以外,还包括质量、造型、包装、价格等。消费者对商品的整体评价如何?商品是在什么场合有用?在商品的各种特性中消费者最重视哪些特性?消费者对商品各种特征间的轻重关系有何看法?是宁可贵些,也要性能好些呢?还是不仅要性能好,还要造型美观?消费者对商品有什么改进要求?也就是说,这些都是站在消费者的立场上对商品的分析。

在对消费者、市场、商品和竞争状况进行分析的基础上,企业需要重新给商品和市场下定义。因为在一个新的阶段,即使在技术上属于同一类商品,其所应强调的重点也已有所变化。当然,在这种情况下,消费者的需求和欲望仍扮演主角,购买商品的消费者便是企业的诉求对象。企业要根据诉求对象的需求来确定商品的观念,其中既要设定商品的质量目标,也要提出对造型、包装和价格等方面的要求。在企业准备生产的同时,就必须制定出商品的营销战略,其中包括新商品的开发战略和质量改进措施,商品流通的渠道、投放方式和价格策略、售后服务等以及商品信息的传播,即广告和促销。

那么广告对消费者的购买过程究竟有哪些影响呢?这可以概括为七个方面:

其一,激发购买动机:广告可以提供或提醒消费者在哪些时候或情况下,应该用这一品牌的商品。当一个商品新上市,消费者还未曾购买过,广告便可鼓励消费者去尝试这种新商品,使消费者的需要与这种商品紧密地联系在一起。

其二,提高品牌知名度:广告可以利用重复播发和激发联想使这一品牌与同类商品紧密联系起来。

其三,提供有关信息的来源:广告可以指引消费者去寻找正确信息,或者提醒消费者从记忆中提取有关某一品牌的信息加以应用。如提供商品交易会的地点和时间,有关商品质量的检测结果等。

其四，提供商品质量的判别标准：例如人们在选购空调机或电冰箱时考虑制冷效果较多，而容易忽略工作噪声的影响，这往往对家庭生活会产生较大影响。又如人们常说：良药苦口，广告可以说明这个判别标准已经落伍，现在的药一定不苦才利于服用。

其五，提供某一品牌商品在某一项或某几项标准上的评价或优点：如一般洗衣机采用旋转式来去污和脱水，而本品牌为上下振动式的，不损害衣服纤维。本品牌电池容量比一般电池大，推动电动玩具时比一般电池使用时间长。

其六，鼓励消费者针对购买某一品牌做最后抉择：由于任何品牌的商品都有自身的优点，在衡量各方面指标时如何决定取舍的原则，通过广告可以为消费者提供参考。

其七，鼓励消费者对新产品的尝试，广告可以为便利实际购买行动提供信息，如有关优惠条件或方便消费者购买的措施。

在整个市场营销活动中，广告的运用也有它的局限性。当商品并非完全规格化，其具体规格可以由顾客拟定时，则不适合采用大众传媒进行广告活动。其次，在不同的营销阶段，随着与消费者所需沟通的程度和内容的不同，广告的重要性也不同。如商品开发的初期，品牌知名度尚不高，这时广告的作用最大。如果销售已经多年，商品已有相当知名度同时消费者也熟悉商品的特点了，在维持已有顾客方面广告的作用就不大了。这时，广告必须与其他促销手段相结合，才能发挥更大效果。

在开始一项商品的广告活动之前，必须收集和掌握该商品的各种背景资料，以便确定这一次广告活动的目标。这种背景研究包括：

(1)有关过去广告效果的评估资料：用以了解过去广告达到了什么目标，这次广告活动是否接续上次活动所未做到或未做完的内容，从而确定出本次活动的目标。

(2)研究商品本身的特性：把广告中所涉及的商品，作以下客观的了解和分析，看它给消费者真正带来什么好处，它的品牌名称及包装等是否与营销策略中所要传播的价值相吻合。例如高档商品却采用了一个通俗名称，就会使人难以置信，此外采用过度包装给人华而不实之感，也会令人怀疑商品的文化品位。

(3)市场状况的分析：商品广告并非是一成不变的，它应该与当前市场状况以及本商品在市场上的销售情况相适应。对市场的分析有助于找到一个正确的广告活动目标，如发现市场的空白点或营销的新途径等。

(4)对竞争者的广告策略进行分析：在商战中，同样是知己知彼才能百战不殆。对竞争者目前广告策略的了解可以帮助设计者调整自己商品广告活动的策略,并应付竞争者广告可能给自己的商品带来不良影响。

(5)研究消费者的行为：为了使广告有的放矢，增强针对性，就需要了解消费者在购买此类商品前后的相关行为，如对商品信息的寻求，对不同品牌的评估和选择，购买决策和使用后的评价等，从中了解消费者选择商品的标准是什么以及本商品在消费者心目中的地位。

总之，广告要有明确的目标市场，在设计广告时必须明确广告是做给谁看的。它应该是给最可能购买商品的消费者看，这些人便构成了广告的目标市场。否则，广告活动便丧失了目标的针对性。例如洗发膏可以针对一般人使用的，也可以针对油性头皮、干性头皮或有头屑的人，后面的三种目标市场比前面更加具体。前一种情况广告内容必然一般化，对众所周知的功能陈述就像背书一样，容易千篇一律，而后几种就更加具体、亲切、容易产生吸引力。

有人把广告的作用概括为（AIDA）：引人注目（Attention）、唤起兴趣（Interest）、激发欲求（Desire）和促成购买（Action）。可以说这是对广告功能的集中描述。实现这一功能的途径便是通过广告树立品牌形象。品牌形象是与商品名称、品牌名称、商品符号、造型特征以及它们所代表的意义和对整体质量的印象联系在一起，这些印象和信念在消费者心目中构成一种有联系的结构整体。品牌形象的树立对于消费者有关商品信息的进一步接收和处理起着主导的作用。当一种新的信息传来时，人们会把它与心目中品牌形象相吻合的信息接受下来，而把矛盾的信息抛开；当新的信息强度很大时，也可能把新的信息融入原有形象中，并对形象作出调整。消费者心目中的品牌形象直接影响他对这一品牌的态度，从而产生喜爱之情或厌恶之感。由此直接影响消费者对它的进一步评价和购买决策。特别是使用后的评价，会进一步强化一种商品的品牌形象，从而逐渐形成人的消费定势，当他再度购买这类商品时，会不假思考地认定这一品牌。

常见的广告是报刊上或街头的广告和影视广告。前者的画面是由标题、插图和部分文字说明构成。这类广告的画面总体应该保持平衡，以便看起来使人感到舒适稳定。画面应形成视觉的流动感，使消费者的注意力不断转移到不同部位，以达到全面的效果。人的目光一般是从左向右移动，通过线条或手势以及空白的处理可以使目光流动，并停留在画面的若干关节点上。注意画面上比例的处理，它可以产生一定的对比，或使整体保持匀称。在表达主题时不要过于复杂和繁琐，以便使画面简洁而醒目。品牌商标应放在广告的中心位置，给人以清晰的印象。在电视广告中，要利用动作化来表现主题，视觉画面的接收比听觉要快。展示某些商品的使用过程作为示范，可以使广告有更大的说服力。广告要寓告于乐，提供某种娱乐价值，增加可视性效果。

广告的作用正如市场经济的作用那样，在文化上是具有两面性的，它既有正面的传

播信息的沟通作用,又有制造虚拟幻想的作用。大众传媒的广告声势,会使社会关系从实体化走向媒介化。在人与商品之间,加入了一层被人为制造出来的视觉经验,商品与商品形象之间不再是一种单纯的反映关系,而成为一种包装关系。人们在对商品消费的同时,也在追求某种对形象的消费。例如万宝路牌香烟,便是运用西部牛仔的形象作用,经过几十年的塑造,使这一品牌与粗犷奔放的情调连在一起,变成最具男人味的香烟。它正是通过这种形象的营造为人们提供一种情感消费。

当广告设计和制作脱离了商品的实际时,广告设计只是极力猜测人们最喜欢什么,然后就想尽办法将广告主的商品与人们的这些需求联系起来,由此产生一种条件作用。广告形象总是把自己包装成一种超前的文化形象,成为引导消费时尚潮流的代表。它总是想向人们展示一个新世界,一个可以通过购买而获得的新世界。广告通过营造一种理想的消费氛围,给人们创造一种不同于现实体验的感受,使消费者去认同广告宣传的商品,造成对广告时尚的追随心理。这就导致一种商品拜物教。它用虚拟的商品形象去诱发人们的内心欲望,从而达到刺激消费的目的。当这种虚假广告形象的汪洋大海淹没了现实时,就会使人们逐步丧失真实的消费感受,而成为广告的俘虏。这是在广告设计中应该注意防止的倾向。

复习与讨论

主要概念

符号：以某种媒介来指称或表现另一事物的信息载体。

语构学：符号学中研究符号之间结构关系的学科。

语义学：研究符号与它所指涉对象的关系（即意义）的学科。

语用学：研究符号与使用者或环境关系的学科。

传播：信息由发送到接受的过程，有不同模式和多种组成要素。

问题与讨论

1. 影响信息（或文化）传播的因素有哪些？
2. 符号与信号的区别何在？符号种类怎样划分？
3. 产品语言作为一种形象化符号，如何表现它的意义？
4. 从语构学、语义学和语用学的视角为产品设计提供了哪些规范和要求？
5. 运用符号学原理来分析不同的标志和广告的设计。

参考书目

赛维.现代建筑语言.北京：中国建筑工业出版社，1986

詹克斯.后现代建筑语言.北京：中国建筑工业出版社，1986

徐恒醇.广义符号学及其在设计中的应用.北京：中国社会科学出版社，1992

> "风格就是人本身。"
>
> ——布封《论风格》

第六章 风格变迁论

 产品设计也像建筑设计一样，可以形成不同的风格特征，这是产品设计走向成熟的标志。风格是对形式的抽象，当一种类型的产品构成一定的审美形象时，它的相对稳定的形式特征便升华为一种风格。风格是设计文化中高层次的问题，构成了设计美学中一个特有的范畴。

 产品的风格是产品设计师所具有的个性特征在设计实践中的体现，它既是创造主体的主体性表征，也反映出不同类型产品受客观规律的制约性。所以可以将产品的设计风格界定为产品的形象体系及其表现手法在结构上的统一，它通过功能与形式的相互关系表现出来，并且具有不可分割的整体性。产品风格具有鲜明的时代特征，同时根据产品类型的不同也具有一定的地域或民族特征。例如德国的设计与北欧和南欧(意大利)的设计便有明显的区别。

 在我国文献中，"风格"一词出现得很早，最初用于对人物的品藻，以后逐渐转向对文艺创作个性的表征。风格作为一个审美范畴，在中西艺术理论中得到普遍的应用。

 艺术风格是艺术史研究的一大主题，它为艺术形态的历史变迁提供了线索。由于建筑艺术与造型艺术相关联，建筑风格的研究与整个艺术风格的研究存在沟通点。产品与建筑相类同，它们都是实用与审美相结合的设计成果，因此建筑风格的研究为产品风格的研究提供了借鉴。

 装饰作为人的一种文化心理需要，在产品风格的构成中具有一定的特殊性。装饰的变革可以成为风格变革的先锋，因此在本章中专辟一节加以说明。它成为产品设计中艺术美的主要构成。

第一节 风格范畴的内涵

1. 我国关于风格的理论

 风格一词，在我国古代文献中即已出现。晋代哲学家葛洪(284—364)在《抱朴子·

疾谬》篇中说："以倾倚屈申者为妖妍标秀，以风格端严者为田舍朴樕"在这里，风格一词指的是人的风度品格。这种用法在晋代是十分普遍的，一般均以风格来品评人的才性。例如在《世说新语·德行》篇中说李元礼"风格秀整，高自标持。"

魏文帝曹丕（187—226）的《典论·论文》是我国最早的文学评论专著。它已经涉及文学的价值和批评态度以及作家个性和作品文体风格等问题。但是当时还没有出现风格一词。曹丕将养气的观点运用于创作上，用气之清浊说明作品风格和作家气质个性之间的关系。在魏晋时代，论文便主要是在论人，因此往往以人的气质来说文章的气势。《颜氏家训·文章》篇说："古人之文宏材逸气，体度风格，去今实远；但辑缀疏朴，未必密致耳。"这里已在文论中使用风格一词，专指文章的风范格局。到唐代杜甫时，风格概念的意义便与现代用法相去不远了。他在《苏端薛复筵简薛华醉歌》中有"坐中薛华善醉歌，歌辞自作风格老。"这里风格一词便是指作品的风度和气势。

我国第一部系统的文艺美学著作是《文心雕龙》，该书作者是南朝梁代文论家刘勰(约465—约532)。他在书中论述了文体风格以及文学创作和批评的各种问题。其中《体性》篇一开头便指出："夫情动而言形，理发而文见，盖沿隐以至显，因内而附外者也。然才有庸俊，气有刚柔，学有浅深，习有雅郑，并情性所铄，陶染所凝。是以笔区云谲，文苑波诡者矣。"这里他首先说明，文艺创作是人的思想情感活动的外现过程，文艺的内容和形式构成了内外关系。其次，这种内外关系由隐以至显和因内而符外，涉及作家的创作个性和由此形成的作品风格。再者，他指出创作个性的构成因素包括才、气、学、习四个方面。其中才与气是情性所铄，属于先天的禀赋，学与习是陶染所凝，属于后天的素养。才、气、学、习这四种因素，或者说情性所铄与陶染所凝这两个方面，构成了作家的创作个性。最后指出，作家的创作个性按照由隐以至显和因内而符外的艺术规律，便形成了无限多样的不同艺术风格。

由于创作个性的不同，形成文艺风格的多样性。刘勰在《体性》篇中将不同风格概括为八体"一曰典雅，二曰远奥，三曰精约，四曰显附，五曰繁缛，六曰壮丽，七曰新奇，八曰轻靡。"其中"雅与奇反，奥与显殊，繁与约舛，壮与轻乖。"也就是说，这八种不同的风格趋向，具有四对相互背离的极端，雅者必不奇，奥者必不显，繁者必不约，壮者必不轻。除此之外，各种趋向可以不同程度地相互结合而构成千变万化的风格特征。詹锳在《文心雕龙的风格学》一书中，将这八体的不同结合可能性用图示加以说明，见图6-1所示。

如果说《体性》篇阐述的是作家的创作个性，即风格的主体因素；那么《定势》篇

图6-1 不同风格的结合可能性

则提出了体势的概念,指出制约风格的外在因素。"势者,乘利而为制也。如机发矢直,涧曲湍回,自然之趣也。圆者规体,其势也自转。方者矩形,其势也自安。"(《文心雕龙·定势》)所谓势,是因一定条件之便而造成的。譬如弩机一发箭就笔直射出,溪身曲折,急流因而回旋,都是自然的趣向。圆形合乎圆规所绘体式,其势自然可以转动;方形合乎矩尺所画的形状,其势自然稳定。因此对于不同文体,存在依体定势的原则。作品的体裁规定了结构类型,对于风格具有外在的制约性。

对于不同文体的风格特征,早在西晋时陆机(261—303)已在《文赋》中做过概括。"诗缘情而绮靡。赋体物而浏亮。碑披文以相质。诔缠绵而凄怆。铭博约而温润。箴顿挫而清壮。颂优游以彬蔚。论精微而朗畅。奏平彻以闲雅。说炜晔而谲诳。"这是当时流行的十种文体,作为一种社会惯例,每一种文体自有不同的风格特征。在《文心雕龙》中,则有21篇论述不同文体的,共涉及35种文体的作品。在《定势》篇中将它们归纳为六类不同的文体风格。

在《时序》篇中,刘勰专门论述了时代风格的问题,说明不同时代的作者表现出他那特定时代的风格特征。这是因为"文变染乎世情,兴废系乎时序"。也就是说,文章风格的变化,主要受社会状况的影响,而文坛的盛衰是和时代的嬗变有关。这是因为作家的思想情感受时代的影响,而这种思想情感在作者笔下就成为不同风格的作品。

在艺术风格中,同一时代、同一流派或同一体裁的作品会表现出某种一致性,这是社会群体在创作个性上表现出的共同性,即不同艺术家之间存在的异中之同;同时在这种一致性中又存在同中之异,即艺术家创作个性中的个体独创性。"正因为这缘故,博学的考古学者和有眼力的艺术鉴定家,可以分毫不爽地从古人的艺术品(绘画、书法、雕刻和文学等)中鉴别这是哪一时代、哪一流派以至哪位作者的作品。"[①]

[①] 王元化.文心雕龙讲疏.上海:上海古籍出版社,1992.130页

唐代司空图(837—908)在《诗品》一书中,将诗的风格和意境区分为24种类型,并用形象化的四言韵语作了描述。他从自身的体验出发,要求诗的各种风格都能创造出意境,具有激发想像的余地,从而产生"象外之象"和"韵外之致"。

对于"雄浑"的风格,司空图指出:"返虚入浑,积健为雄","超以象外,得其环中"。只有诗人具备了雄浑的气魄,才能写出具有雄浑风格的诗。这就要返归虚无的"道",下功夫积蓄壮健的力量,诗人若能超然物外,即可应变无穷。对于"绮丽"的风格,他写道:"神存富贵,始轻黄金,浓尽必枯,浅者屡深。"绮丽的风格不光是靠华丽的表面虚饰,主要在有绮丽的意境。有富贵神情的人,就不会那么着重黄金;一味追求浓艳的辞藻,诗思必然枯涩;貌似清淡的诗,那意味却很深沉。此外,他把"纤秾"风格描述为"采采流水,蓬蓬远春,窈窕深谷,时见美人。"这风格像那波光粼粼的清泉流入山涧。新绿丛丛,春意盎然,正如在深山幽谷有美人不时出现。司空图的风格论体现了他对诗的意境的感悟,对于风格的鉴赏提供了借鉴。

在现代艺术类型的研究中,人们也提出了六种不同的风格类型的对比,[①]即主观表现的风格与客观再现的风格;阴柔优美的风格与阳刚崇高的风格;含蓄朦胧的风格与明了晓畅的风格;舒展沉静的风格与奔放流动的风格;简约自然的风格与繁富创意的风格以及规范谨严的风格与自由疏放的风格。这些都为研究产品风格提供了借鉴。

2. 西方的风格理论

中西文化的相通,在风格理论中表现得最为明显。正如我国有"文如其人"的观点那样,法国18世纪作家、博物学家布封(G. L. L. C. De Buffon 1707—1788)提出了"风格就是人本身"的著名论断。他的《论风格》一文是在他被接纳为法兰西学院院士时所做的演讲,其中指出:文章的风格仅仅是作者放在他的思想里的层次和气势。他所以强调思想内容对于艺术形式的决定作用,是由于当时法国的封建文艺存在着言之无物、装腔作势和无病呻吟的流俗,因此具有针砭时弊的积极意义。他的这一论断曾得到法国大作家福楼拜(G. Flaubert 1821—1880)的赞许,也为马克思所引用。

黑格尔在谈到艺术家的独创性时,将风格概念区分为作风和风格两种。他认为,"作风只是艺术家的个别的因而也是偶然的特点,这些特点并不是主题本身及其理想的表现所要求的,而是在创作过程中流露出来的"。[②]他将风格看作"是服从所用材料的各种条件的一种表现方式,而且它还要适应一定艺术种类的要求和从主题概念生出的规

① 李心锋等著.艺术类型学.北京:文化艺术出版社,1998
② 黑格尔.美学.第一卷.北京:商务印书馆,1979.370页

律"。①因此，黑格尔的风格概念是侧重于不同艺术类型的风格特性，即作为社会惯例的适应某种艺术体裁和媒介的表现方式，如历史画风格和风俗画风格等。

著名匈牙利艺术史家豪塞尔（A. Hauser 1892—1978）对艺术风格的构成及其变迁的机制提出了独到的见解。他在《艺术史的哲学》一书中指出，风格概念是艺术史的基本概念之一，艺术史的基本问题只能根据这个概念才能得到系统说明。许多艺术家虽然是独立活动的，但是在他们各自的不同努力中却展现出一种共同的趋向和相似的特征。艺术的风格表明，在一定文化领域或时期中的一些艺术作品存在某种艺术特征的一致性，这种共性有相当广泛的传播，并且在审美标准上运用着一种共同的形式语言。显而易见，他所谈的正是具有群体共性特征的、地域的、民族的或时代的风格。

在豪塞尔看来，风格特性正像完形心理学中所提出的完形结构一样。在音乐中由一些音符可以构成一个曲调的完形，当音符完全不同时，曲调仍然可以保持不变。这种完形质是通过音符表达的，但它又不在音符之中。同样，风格也像曲调一样是一种完形质。如果说风格作为一种形式的抽象，但这种抽象并非存在于任何概念所涵盖的内容之中。风格是与不断变化着的内容相关的一种动态结构。世界上不存在任何在风格上是中性的艺术，同时离开风格的艺术也是不可思议的。

理想主义的历史学家在风格概念中找到了理解艺术的可靠的钥匙，而实证主义者却否定风格的实在性和恰当性，认为风格像其他历史统一体一样，纯粹是一种抽象。这两种观点都无法理解风格的这种建立在文化惯例基础上的结构性原则。而另外有的艺术史家把艺术史中的风格概念简单地当作一种形式表现和技术问题，这就把艺术史降低为形式史或技术史了。与上述观点不同，豪塞尔认为："历史的诸结构，例如传统、习俗、技术水平、流行的艺术效应、盛行的趣味原则、主要的论题等，确立了客观的、理性的、超个人的目标，对心理功能的非理性的自发性确立了界限，并与后者一起形成了我们称之为风格的东西。"②

那么，是什么原因造成风格的变迁呢？有人提出是审美趣味的变化或对某一趣味产生的心理疲劳的结果。豪塞尔认为，风格的变化不只是趣味的变化，在趣味的变化和风格的变化之间不一定存在必然的联系。同时，趣味的变化也不能理解为只是对某种趣味产生心理疲劳的结果。因为既可能存在没有风格变化而产生的心理疲劳，也可能存在不出现心理疲劳而产生风格的变化。对于任何趣味或风格的根本变化来说，具有新的艺术兴趣的某个社会阶层的兴趣才是主要的条件。当一种艺术类型变得广为接受时，它就会变成一种风格，并取得与之相称的历史重要性。

同样，离开社会和经济的变革，也无法解释风格的变化。中世纪的象征主义向文艺

① 黑格尔. 美学. 第一卷. 北京：商务印书馆，1979. 373页
② 豪塞尔. 艺术史的哲学. 北京：中国社会科学出版社，1992. 204～205页

复兴的艺术理性主义的演变,离开从城镇封建经济和领主政治向资产阶级的社会秩序的转变就无法理解了。单纯从艺术的内在逻辑来解释风格的变化而缺少社会学的分析是片面的,但把艺术风格的变化看作是经济和社会状况的直接反映也是庸俗社会学的表现。他指出:"生产状况并不直接地和完全地把自己显现在文化中;只有经过一长串的中介,它们才在科学的学说、道德的原理和艺术的创造中找到表现。"①

此外,艺术风格的社会属性并非固定不变的,在不同的社会背景下,同一种风格可能具有不同的甚至是相互对立的社会功能。这说明,艺术作为一种社会力量,它处于决不重复自身并不断形成新的组合关系的过程中。例如在17世纪的法国,古典主义是专制君主政治和宫廷贵族的代表风格。到法国大革命以后,经一定修正古典主义又成了当时的官方风格(即帝国风格)。这主要是因为用古典主义来对抗轻浮,把它作为对洛可可趣味标准的否定。

3. 建筑风格论

建筑作为一种艺术,它的风格演化格外受到人们的关注。瑞士美学家和艺术史家沃尔夫林(H. Wölfflin 1864—1945)把对风格演化的研究看作是艺术史的首要任务。他的博士论文便是从建筑形态与人的心理的关系入手的,题为《建筑心理学序论》(1886)。他的代表作是《艺术风格学》(1915),集中对文艺复兴以后的艺术风格作了比较研究,以古典主义与巴洛克艺术为主要对象。他通过五对不同的范畴来研究这两种风格之间的区别。当然每一种风格在它的风格统一性中仍存在着强烈的个人差异。这五对范畴是:线描与图绘,平面与纵深,封闭形式与开放形式,多样性统一与同一性统一以及清晰与模糊性。实际上,这五对范畴特征不仅适合对造型艺术和建筑艺术的形态考察,也适应对家具陈设等物质产品的考察。

线描风格是一种以线条造型的风格,它具有塑形感和清晰性,大多表现那些固体的对象,它的平静、光滑、坚实而清晰的边界轮廓给人以安全感,产生一种触觉的效果。而图绘风格则是运动的、边界轮廓模糊的,对人只产生视觉的效果。古典建筑属于线描风格,而巴洛克建筑则属于图绘风格。古典的趣味始终以轮廓清楚的、可触知的边界进行创作,每一个表面都有明确的边缘,每一个固体都表现为一种完全可触知的形状,而巴洛克建筑则丰富了形体,取消了作为边界的线条,形体本身变得错综复杂,这就使局部作为塑形价值的效用减弱了,给人造成在全部形体之上的一种纯视觉的运动,不会使人形成特殊的视点。

巴洛克建筑虽然首先在意大利得到发展,但是图绘的感觉方式在欧洲北部是根深蒂

① 豪塞尔. 艺术史的哲学. 北京:中国社会科学出版社,1992. 263 页

固的。精致完美的形式对日尔曼人的想像力来说几乎没有什么意义,对他们来说在这种形式上一定要闪现出一种运动的魅力。这就使德国产生出一种无可比拟的图绘风格的巴洛克建筑。它说明同一种建筑风格,在不同民族或地域也存在明显差别。

第二对范畴是平面与纵深。任何建筑都存在纵深关系,说建筑是平面几何的会令人觉得是无稽之谈。然而古典建筑确实给人一种平面连续的印象,它虽然有高度发达的体积感,但是它却追求用平面来分层,使整个深度成为平面连续的结果。巴洛克建筑从一开始便回避开平面几何的印象,并且在深度的强烈透视中追求作品的趣味,古典的圆形建筑虽然使参观者产生要围绕它走动的诱惑力,然而却没有产生出纵深的效果,因为从各个侧面来看它都具有相同的画面,巴洛克正是从这里开始产生的,它在处理圆形建筑时,总是用不相同性来取代各侧面的相同性。

古典艺术风格使人感受到一种平面的美,并且让人欣赏在各部分之中都保持着平面几何性的那种装饰。巴洛克建筑就不同了,它是连表面装饰都变成有深度感的。

古典建筑具有封闭的构图,巴洛克建筑却具有开放的构图。前者是一种布置严谨并坚持规则的风格,后者则多多少少隐蔽地坚持规则并采取自由布置。对前者的感觉来说,严谨的几何学要素既是开始又是结束,它对平面图和立面图同样重要。但在后者中,它只是开始而不是结束,这里有如自然中从晶体结构向有机形体的发展。其形状能获得自由的真正领域不是建筑体,而是从墙壁中解放出来的家具。

沃尔夫林指出:"假如没有物质观念上的转化,这种变化几乎是不可想像的。物质似乎到处都已变得较柔软。物质在工匠手中不仅变得更加柔顺,而且它本身灌注着一种对形式的多方面的推动力……但是与早期的构造风格的建筑本身有限的表达方式相比,我们在这里见到的是在形式创造上的丰富和灵活性。"[①]任何建筑都应该是一个完美的统一体,但是这个统一的概念,在古典建筑和巴洛克建筑中却有不同的意义。对前者说来是多样的,对后者说来却是同一的。文艺复兴建筑凭借娴熟的技巧,不使局部占优势,但是局部反过来又必须被看作整体之外的单独体,由此产生了一种平衡。然而在巴洛克的同一性中,局部的独立价值则被淹没在整体之中,各部分服从于一个占支配地位的总的母体,并且它们只有同整体的协作才能获得意义和美。

最后,清晰性和模糊性是建筑装饰的概念。古典的清晰性是指以终极的不变的形式来表现,而巴洛克的模糊性是指使各种形状看上去好像是某种在变化的、生成的东西。古典主义代表一种实在价值的艺术,所以它总是要使实在价值显现出最完备的可视性,使人能一目了然,均匀的空间具有非常清楚的边界,装饰能被同化到最后一根线条。

[①] 沃尔夫林.艺术风格学.沈阳:辽宁人民出版社,1987年.166页

然而巴洛克却懂得了纯粹绘图(即图绘的)的美的奥秘,它能处理隐蔽而朦胧的形式,能造成神秘而狭长的景深和细部难以分辨的装饰上的闪光。德国慕尼黑的首府剧场,便是巴洛克风格的一例,它以整体的魅力而非细节著称(见图6-2~图6-3)。

沃尔夫林对建筑风格的比较研究,是以他对各种建筑的实际考察和自身的审美感受为基础的,他指出了巴洛克建筑的厚重和运动感,与雅静而优美的古典主义区分了开来,对于人们重新认识巴洛克建筑的艺术价值提供了借鉴。

图6-2 古典·巴洛克建筑给人以庄严与豪华的气派和富丽堂皇的感觉——慕尼黑国家剧院内景。(慕尼黑景观图片社)

图6-3 慕尼黑国家剧院外景。(《德国》杂志2000年第2期)

第二节　中国器物风格的演化

我国是世界四大文明古国之一,具有光辉灿烂的古代文化。经历夏、商、周和春秋时代奴隶制的发展,到秦汉时代便进入农业经济发达的社会,成为封建大帝国。当欧洲还处于落后的中世纪黑暗时代,我国已是唐宋鼎盛时期。那时几乎所有科学文化领域都有重大成就,形成中外文化交流、兼收并蓄的繁荣局面。英国科技史专家李约瑟在《中国科学技术史》一书中指出:"中国古代的发明和发现往往是超过同时代的欧洲,特别是15世纪以前更是如此,这可以毫不费力地加以证明。"[1]

相传在公元前五六世纪,我国丝绸就开始传到西方。古希腊人把中国叫做"赛里斯",既丝之国。我国陶器生产约有8000多年历史,瓷器更是名扬天下,由此而使中国(China)成为瓷器的同义语。夏商以来青铜器制作得到很大发展,造型雄浑精美。我国

[1] 李约瑟.中国科学技术史.第一卷.北京:中华书局,1975.(香港版).208页

的建筑也在漫长的历史中形成独立而特有的体系和风格。明代家具更是令人赞叹，它把坐椅的设计和造型推向了极致，形成功能性与审美性的高度统一。

古代生产虽然是建筑在手工艺基础上，但是作为一种器物文化，仍然具有它的统一和连续的传统特征。正如《世界艺术宝库》一书中所指出的："中国文化较之任何西方国家取得更为连续及不受干扰地发展，这种连续性就在它的艺术反映出来……中国艺术显示出一种风格的发展经过几个世纪仍然保持不断。一经确立，很少主题会无故消失，几个世纪之后还会重复一定的意匠和风格。"①中国建筑和器物制品在整个发展过程中变化比较缓慢，但它仍然呈现出多姿多彩的风格特征。

按照中国的艺术传统，艺术范畴主要是指诗、书、琴、画之类精神产品，而对于实用与审美相结合的建筑工艺制品却并未完全纳入其内。因此，过去对于艺术意境和风格的探讨都是就指诗词或书画而言。所谓"超以象外"，"得其环中"，指的或是唐人的诗境，或是宋人的画境。所以佛列治尔（Fletcher）在《比较法建筑史》中认为："西方人心目中的美术，只有绘画为中国人所承认，雕塑、建筑，以及工艺品都被人认为是一种匠人的工作。艺术是一种诗意的（感情上的）而不是物质上的，中国人醉心于自然的美而不着重由建筑而带来的感受，它们只不过是被当作一种生活上的实际需要而已。"②这种观点虽有一定偏颇，但在历史上对于器物风格的研究确实十分薄弱，只是近些年来才有一定发展。

1. 传统建筑的风格特征

建筑风格的表现，首先与应用的物质材料和技术结构相关。我国古代建筑与欧洲及印度、伊斯兰等古建筑不同，它主要发展了木骨架结构的砖石建筑，而没有采用砖石承重墙式的结构。有人认为，这是由于自然环境和地理因素造成的。有些地方树木多而石头少，因此就地取材便形成了木结构建筑。实际上世界上到处都有石头，同样到处都有树木。自古以来，重大建筑都不是就地取材的，秦代在咸阳修阿房宫，建筑用材却是从四川运去的。从技术能力上看，拱结构是砖石建筑的关键，而拱券技术的发明中国要比西方早。中国古代也有用石头建筑房屋的先例，司马迁在《史记》中就有"桨子之燕，昭王拥箒先驱，请列弟子之座而受业，筑谒石宫，亲往师之"的记载。李约瑟认为，中国主要是将石建筑用于陵墓结构、华表和纪念碑，用来修筑道路中的行人道和院、小径等。

木结构与石结构相比互有优劣。但是，木结构形式的建筑在节约材料、劳动和施工时间方面，比石建筑优越。"中国建筑发展木结构的体系，主要的原因就是在技术上突

① 李允鉌．华夏意匠．北京：中国建筑工业出版社，1985．18 页
② 李允鉌．华夏意匠．香港：广角镜出版社，1984．23 页

破了木结构不足以构成重大建筑物要求的局限,在设计思想上确认这种建筑结构形式是最合理和最完善的形式。"①所以中国建筑是最节省的建筑,这是一种最经济的技术方案。

不同的社会历史条件,会产生不同的价值观念,由此形成不同的生活风格对器物设计的选择。中西文化观念的重大区别之一,表现在神权和皇权的不同统治上。西方的古代建筑史,主要是以神庙和教堂为主的宗教建筑史,而中国建筑则以人们居住的宫殿和房舍为主。这说明中西古代建筑,一个是以人为中心,一个是以神为中心,存在"人本"和"神本"的不同文化观念。

在中国古代典籍中,并没有专门研究建筑的经典,因此凡涉及建筑的文字往往就被看作是具有代表性的建筑观念了。《易经·系辞》中有"上古穴居而野处,后世圣人易之以宫室,上栋下宇,盖取诸大壮"。这里涉及建筑的起源和目标:当人们由山洞穴居而转入兴室建屋时,用梁木搭成整个构架,形成封闭而有规则的室内空间,为的是寻求构造的坚固。

墨子进一步强调了建筑的实用功能,反对浪费侈靡:"古之民未知为宫室时,就陵阜而居,穴而处,下润湿,伤民,故圣王作为宫室。为宫之法曰:室高足以辟润湿,也足以围风寒,上足以待霜雪雨露,宫墙之高足以别男女之礼。谨此则止,凡费财力,不加利者不为也。"

中国建筑在春秋至两汉时代就已经奠定了良好的基础。汉武帝废黜百家独尊儒术,也使建筑被纳入政治制度,形成固定模式而影响了建筑的多元化发展。建筑作为"礼"的一项内容,成为实现政治目的的一种工具,从王城到宫府宅院,无论在内容、布局、我国古代建筑外形上无一不是依据"礼制"作出安排,在构图和形式上也是以充分反映礼制精神为最高追求。"礼"与"阴阳五行"学说相关联,阴阳五行学说中用以表意的象征主义便融入了建筑设计思想中,五行、四季、方位、颜色等都在建筑中获得了独特的意义。

在古代不同哲学思想的影响下,五行学说在建筑上的应用进一步发展为一种"玄学"的风水学说,即"堪舆学"。许慎在《说文解字》中解释说,"堪,天道,舆,地道"。李约瑟就风水学说在建筑上的应用指出,这是中国人与大自然相结合的一种象征主义,并在建筑上使人产生宇宙图案的感觉。例如,明十三陵的陵址选择和基本布局以及景山的构筑方案,便是首先由术士依据风水理论确定的。这些建筑构图和设计均为现代中外建筑学家所赞赏。

对中国古代建筑形式的考察,可以从我国文字的演化中略见一斑。原始的象形文字是对事物形状的描模,一些有关房屋名称的字形便可以看作是最早产生的建筑图样。在

① 李允铄. 华夏意匠. 香港:广角镜出版社,1984.31 页

甲骨文中"室"、"宅"、"宫"三个字，正是一组房屋的平面、立面和剖面图形，见图6-4所示。它说明，早在殷商时代，中国建筑的基本形制便已形成，即房屋是木骨架结构，带有台基，屋顶为坡形。

图6-4 甲骨文中的室、宅、宫(1.2.3)三字

"门堂分立"是中国建筑构成的一个主要特色，其目的在于产生内外之别，并由此形成一个中庭。历来所有建筑的平面布置方式都是依照这一原则展开的。在中国建筑中，门成为建筑物的外表或代表性形式。在平面构图上，门起着引导和统领整个建筑主体的任务，就像一首乐曲的序曲和前奏。这种内外分立、表面与内涵分离的设计思想，是其他建筑体系所没有的。在建筑群中，门的设置最初根源于防卫的需要，以后便成了一种平面构图的要素，成为平面组织的层次和封闭空间的转折点。

中国建筑的立面是由台基、屋身和屋顶三个部分组成：平面的组成部分可分为门、堂、廊三部分，它们在使用功能上有明确的区分。堂是建筑物的主要功能部分，成为建筑的主体；廊是一种辅助性建筑，包括封闭的和半封闭的空间形式；门也包括门屋，在大型建筑中，门屋承担对外接待和礼仪功能。

中国建筑所采用的是一种通用式设计原则。设计的规范化和标准化，使不同用途的建筑群可以采用大体相同的形式和布局。不论是住家或官衙，庙宇或宫殿，都是由同一的原型引伸转化而来。标准化的基础便是通用设计，其目的在于尽量适应于各种用途或作用方式。这一原则是中国器物设计的普遍思想，不仅表现在建筑上，也表现在车具、服装、礼器和用品制作上。例如我国古代服装都很宽大，虽然在颜色图案上不一样，但功能上却是一致的。服装和人体之间并不要求完全吻合，不因胖瘦

的变化而不能穿戴。同样的，各种使用物品的设计对于适用场合都有很大灵活性，适应于任何变化了的条件。这可能与中庸之道和"留有余地"的哲学观念相关。中国建筑的个性，主要是通过各种装修、装饰和陈设来取得不同的格调。

一般来说，建筑规模的扩展有两种不同的方式：一是体量的扩大，二是个数的增加。前者是将更多、更复杂的内容组织在一座房子里，使小屋变大屋、单层变多层，以单座建筑为基础在平面和高度上不断伸展。西方建筑就是走的这一路线，所以产生了一系列高大建筑物，取得巨大而变化丰富的建筑体量。后者是依靠个体数量的增加，将不同用途的部分安置在不同的单座建筑中，以建筑群为基础，分层次地散布在空间中，构成广阔的人工环境，这便是中国古典建筑的构成方式。这种平面式组织原则，在于寻求群体的完整和变化。在总体平面布置上，同样有主从虚实之分，井然有序地表现出高度的技术和艺术处理手法。

中国建筑形成两种不同的人工环境：一种是宅院式建筑群，表现出理性而规整的布局；一种是与山水等自然景观相结合的园林式建筑，它的构图是自由的，以巧于因借的手法来完成的。不论哪一种建筑形式，布局中程序的安排都是建筑创意的核心。因此"布局中程序的安排是中国古典建筑设计艺术的灵魂，由于它们控制人在建筑群中运动时所得到的感受，景象大小强弱次序的安排就成为了表达完美的意念的重要手段。"[1]这是中西建筑设计观念的一种差别。西方建筑着重静态的形象美的创造，而中国建筑强调人在其中运动时的视觉感受。

中国建筑的立面构成与西方建筑在组成上大体相似，即上为屋顶，中为屋身，下为台基。但中国建筑的这三者并非三位一体不可分割。有时这三者可以独立发展，自成一体，形成新的建筑形式。单独的台基成为坛，没有屋身的建筑成为亭或榭。同时，它们在结合方式上还可以作不断重复，台基多层重复并加栏杆，屋顶多层重复形成层层出檐，由此构成丰富的轮廓线，取得强烈的节奏感。而中国建筑在屋身的处理上比较平淡，强调功能形式，以便发挥实用功能。

屋顶的设计，在中国建筑中受到格外重视，以此来概括整座房屋。木结构建筑不易增大建筑体量，而屋顶在设计上却多少可以发挥这一效果。同时屋顶又是人们视线的焦点，从远景看，它可以构成城市的天际轮廓线，给人以优美和柔和的感觉；从近景看，它可以赋予整个建筑一种性格特征。屋顶的特点则是出檐远，富有装饰性构件斗拱且屋面呈曲线。它具有保护构架的作用，取得较大的体量和更多的变化。常用的屋顶形式大致有五六种：即庑殿、歇山、悬山、硬山、捲棚等(见图6-5)。它们都是源于人字形的两面坡顶或四面坡顶经组合变化而来。西方建筑的屋顶形式较多，除坡顶外，

[1] 李允鉌. 华夏意匠. 香港：广角镜出版社，1984. 153 页

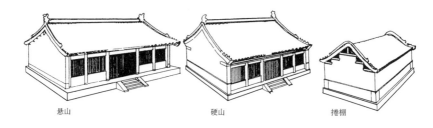

图 6-5 中国古典建筑中的几种形式(悬山、硬山、捲棚)

还有锥形顶、棱形顶、圆顶、鞍形顶、锯形顶、钟形顶、角锥顶、洋葱形顶等约20种。[①]这一点反映出中国建筑的规范化和标准化特征强,但这也限制了建筑形式的多样化发展。

2. 陶瓷器皿和家具风格

我国传统的器皿主要有陶瓷、青铜器、漆器等,它们的产生和发展都经历了数千年的历史,并在不同的历史时期取得过辉煌的成就,为世界所瞩目。陶器产生于距今8000多年的新石器时代,最早的出土于江西省万年县,最具代表性的则是长江流域的"河姆渡文化"和黄河流域的"仰韶文化"遗存。金属的发现和利用极大地推动了生产力的发展,也为器具制作提供了新的材料。在公元前3000多年,我国进入了青铜时代。青铜是一种铜和锡、铅的合金。商代早期的青铜器大都直接模仿陶器,到商周时代青铜工艺已经达到了鼎盛,从其铸造规模的宏大、造型形式的多样和装饰雕镂的精美都可以得到确证(见图6-6)。

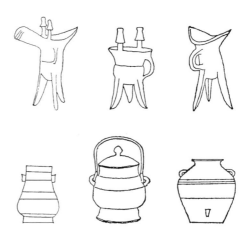

图 6-6 我国周代青铜器的若干样式

[①] 格鲁贝等.建筑形式.德国:德国建筑出版社,1986

我国也是生产漆器最早的国家。据《韩非子·十过》记载："尧禅天下，虞舜受之，作为食器，斩山木而财之，削锯修之迹，流漆墨其上，输之于宫为食器。……舜禅天下而传之于禹，禹作为祭器，墨染其外而朱画其内，……觞酌有采，而樽俎有饰。"这说明漆器的产生远在原始社会，至少有7000年的历史。漆工艺到战国时代已经有了长足的进展，从湖南长沙楚墓出土的战国漆器已达上百件，河南信阳战国墓出土的漆器，则从整套餐具（杯盘俎案）到卧具（几、床、枕）和乐器（鼓、瑟）等无所不包。

陶器是以黏土制坯烧制而成。首先出现的是手制彩陶，它的分布地域广，生产延续时间长。从出土的各种彩陶遗存看，不同文化类型地区在品种和造型风格上各有不同。半坡型彩陶分布在渭河流域，以陕西关中平原为中心。其品种有水器、饮食器、储盛器、炊器等。[①]盆形器皿的底部呈凸圆形，风格朴实，注重实用，多有鱼纹或人形装饰纹。庙底沟型彩陶是在半坡型基础上发展起来的，最典型的是大口、鼓腹、小底径、平底的彩陶盆，其口径或腹径约为底径的三倍，高度约为底径的两倍，见图6-7所示。在庙底沟彩陶中，由于造型曲线的变化形成了不同的造型性格，有的清秀，有的丰腴，有的沉静，有的活泼。可见当时人们对于造型形式的把握已经具有丰富的表现力了。马家窑型彩陶分布于甘肃和青海地区，它是由庙底沟型分化和发展而来，其品种有壶、罐、瓮、盆、钵、豆、碗等，半坡与庙底沟型彩陶多为大口的盆或钵，而马家窑彩陶则多为小口的壶、罐或瓮，不论造型还是装饰纹样的线条均十分流畅（见图6-8）。

半山型彩陶首次出土于甘肃宁定县半山地区。其陶罐造型为短颈、广肩、鼓腹，罐体近于球形，具有最大的容积，底部微向内收，形成小底径。其造型精巧缜密，饱满凝重。装饰多用红黑交替的锯齿纹，给人以富丽精巧的感觉。马厂型彩陶出土于青海省乐都县，由半山型彩陶发展而来，分布至河西走廊。其品种增多，装饰减弱，形体加高，但手法纯熟、简练，显得刚劲粗犷（见图6-9）。

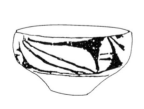

图6-7 庙底沟型叶纹彩陶碗　　图6-8 马家窑型彩陶　　图6-9 马厂型彩陶

[①] 田自秉.中国工艺美术史.北京：知识出版社，1987.11页

早期彩陶都是手制，即用泥条盘筑而成。轮盘工艺的采用不仅使陶器器形浑圆工整，器胎厚薄均匀，而且大大提高了生产力。龙山文化的黑陶由山东省章邱龙山镇出土而得名。由于陶土的选择更加考究，陶土中铁元素还原产生黑灰色彩效果。黑陶器皿具有色黑、体薄、光泽的特点，多加有器耳或盖纽或高足等，增添了适用性和美感。其造型有直线和转折棱角的变化，给人以单纯、挺秀的形象感染力。例如山东日照市出土的黑陶弦纹把杯，其大小和形状与现代中型搪瓷口杯相差不多，但在口缘和底缘处都有微度曲线外扩，具有破直为曲、藏曲于直的效果，增加了使用时的舒适感和放置的稳定性。龙山文化黑陶造型直线形的运用，①见图 6-10 所示。

图 6-10 龙山黑陶造型中直线的运用

瓷器是在制陶工艺基础上发展起来的。由于瓷器坚固耐用、易于洗涤、不怕酸碱、盛食不变味，因此具有极高的使用价值。而且它质地细腻光滑、半透明，具有玉石般的色泽和温润，可以为人提供高度的审美感受。汉代后期瓷器工艺日趋完备，到唐代时瓷器生产已十分兴盛。越窑生产的青瓷胎骨较薄，釉色青翠莹润，唐代诗人陆龟蒙在《秘色越器》一诗中对此作了描述："九秋风露越窑开，夺得千峰翠色来。"当时以越瓷作茶具的风气极盛，徐寅在《贡余秘色茶盏诗》中写道："捩翠融青瑞色新，陶成先得贡吾君，巧剜明月染春水，轻旋薄冰盛绿云"。秘色瓷是我国乃至世界陶瓷史上最为神妙、最具传奇色彩的瓷品，不仅色泽和质地出众，而且造型、装饰和实用功能都具有极高的水准。

宋代是我国瓷器发展的鼎盛时期，传统的青瓷、白瓷、黑瓷等瓷种都有新的技术和艺术成就。在造型、釉色和装饰方面都有新的创造，它使传统陶瓷艺术中单纯而秀美的风格有了进一步的继承和发扬（见图 6-11 所示）。

① 王家树.中国工艺美术史.北京：文化艺术出版社，1994.39～40 页

图6-11 宋代瓷器造型

在家具设计和生产方面,唐代以前发展缓慢,因为人们大都席地而坐。宋代才渐渐采用现今的桌椅,随着生活方式的改变,促进了家具设计的发展。明代家具发展达到一个高峰,促成这种发展的原因有三:其一是由于园林建筑的兴起,增加了对室内陈设的需求;其二是随着与南洋交通的发展,有了充裕的优质木材的供应,如楠木、紫檀、花梨木及红木等;其三是木工工具的改进,为家具工艺技术提供了物质前提。明代家具的设计特色是造型洗练,形象浑厚,风格典雅,加之工艺的精湛和材质的优良,使明式家具成为世界家具史上的经典之作。

明代的审美趣味,一反元代那种色彩浓厚、形式粗犷的格调,回归宋代清雅之风,追求简洁而优雅、空灵而圆浑。特别是把坐椅的造型推向了及致,形成实用功能与审美功能的高度结合。

坐椅设计首先要满足人在日常生活中的使用要求,因此实用功能是坐椅设计的基本要素。在明代坐椅中,其关键部位的尺寸均符合人体尺度,使人坐靠感到舒适惬意。靠背的倾角和曲线是明代匠师的一大创造。人体脊椎侧面在自然状态下呈S形,根据这一特点将靠背做成与其相适应的曲线形,并根据人体休息时需要一定后倾度,使靠背近乎100°的背倾角。这样使人在休息时与靠背有较大接触面而得以放松。同时根据坐椅强度的不同要求,靠背支柱与腿部支柱采取了变截面处理,靠背支柱细而腿部粗,既确保了强度要求,又节约材料。椅座的处理也会影响舒适程度。明代坐椅多用上藤下棕的双层屉,座面有一定弹性,人坐下时略为下沉,上身重量集中坐骨骨节,形成良好的压力分布,久坐而不感到疲劳(见图6-12)。

图6-12 明代花梨木官帽式椅

 明式家具在设计构思上"巧而得体,精而合宜"。家具的表面处理注重本色和木质纹理,不加遮饰;在结构上采用榫卯结合,不加钉不用胶;造型上面的处理比例和尺度适当,线的运用简洁利落;注重细节处理,与人的接触面含蓄圆润,触觉感受好。

 总之,中国自古以来对线性造型有独特的发展。从商代的青铜器到战国的漆器,从商周陶瓷到明清家具,都受到中国书法线条美的影响,表现出线的律动性和情感性。正如崔昉雪所说:"明式家具将这种线条的律动与弹性,表现得空灵、柔婉,实乃是承续中国传统对线条表现的一贯性发展。"[①]由此看来,不仅中国绘画表现为一种线的艺术,而且艺术造型也把这种气韵融贯于整个器物风格之中。

3. 传统器物风格的范畴说

 我国传统器物风格特征,不能不受整个民族审美观念和艺术形态的影响,因此它表现出相类似的特点。我们可以从虚与实(有与无)、巧与拙、雅与俗和浓与淡等审美范畴上,来把握传统器物风格的特征。

虚与实(有与无)

 虚与实或有与无是把握造型审美特征的一对重要范畴。空间与实体或无与有,是构成宇宙本体的要素。老子说:"无名天地之始,有名万物之母"(《老子·1章》)。宇宙的生成和运动经历着从无形到有形的发展过程,它体现出有无相生的对立转化。而作为

[①] 崔咏雪. 中国家具史——坐具篇. 台北: 明文书局, 1986. 172 页

空间与实体的虚实关系，也表现出两者的相辅相成，虚实互补。"三十幅共一毂，当其无，有车之用。埏埴以为器，当其无，有器之用。凿户牖，以为室，当其无，有室之用。故有之以为利，无之以为用。"（《老子·11章》）这就是说，揉合陶土做成器皿，有了器皿中空的地方才有器皿的作用，实体所以给人以便利，是靠其中的空间发挥作用的。车的轮轴和屋室，也是依靠空间发挥作用。因此，有无相生和虚实互补，其中包含着深刻的哲理。

我们对于空间的意识，可以从视觉、触觉、动觉和体觉中获得。视觉艺术如西方油画给我们一种光影构成的明暗闪动、茫昧深远的空间，雕刻艺术给我们一种圆浑立体、可以摩挲的坚实的空间感觉。宗白华先生认为："中国画里的空间构造，既不是凭借光影的烘染衬托，也不是移写雕像立体及建筑的几何透视，而是显示一种类似音乐或舞蹈所引起的空间感型。"[①]书法型的空间感，具有形线之美，有情感和人格的表现。魏晋以来每一朝代都有它的书体风格，表现那一时代的生命情调和文化精神，几乎可以从这种风格变迁来划分中国的艺术史，正如西方艺术史可以依据建筑风格来划分那样。

巧与拙

作为风格的范畴，巧指人工修饰的美，拙指自然素朴的美。中国传统审美观受老庄思想的影响，主张崇拙抑巧。老子提出："大巧若拙"（《老子·45章》）。他认为，真正的巧不在违背自然规律去卖弄聪明，而在于顺应自然之道，所谓"莫之命而常自然"（《老子·51章》）。因此，真正的大美应该孕育于自然之中。苏辙在解释时说："巧而不拙，其巧必劳；付物自然，虽拙而巧。"（《老子本义》）。同样，庄子也认为："素朴而天下莫与之争美"（《庄子·天道》）强调自然之美。六朝时代贯串着"镂金错采"和"初出芙蓉"两种不同的审美理想之争。前者重人工雕饰，后者重清新自然。刘勰在《文心雕龙·原道》中也指出："龙凤以藻绘呈瑞，虎豹以炳蔚凝姿；云霞雕色，有逾画工之妙；草木贲华，无待锦匠之奇；夫岂外饰？盖自然耳"。这种追求不仅体现在陶渊明诗歌的自然古拙之风，而且也体现在南北朝雕塑、书法的浑穆粗莽的形式之中。

对于巧与拙的观念包括了不同层次的理解和认识：

其一是宁拙毋巧：传统美学认为，巧则甜媚，拙则古莽，巧则陈腐，拙则新奇。巧而俚俗，拙而雅致，巧则满身匠气，拙则通体灵气；因此以巧入巧，终不入巧，而以拙求巧，方得大巧。

其二是拙中见巧：拙是一种艺术境界，必须经过艰苦的艺术构思。拙是自由的产

[①] 宗白华. 艺境. 北京：北京大学出版社，1987. 103 页

物,是主体对自然的复归,不期然相会而回归自由。拙能产生气势而出新,雕琢再甚终成俗态,而令人厌倦。

其三是由巧入拙:传统审美观并不反对华丽优美的形式,拙不是枯槁瘦削,它是绚烂至极而归于平淡的形式,这正是巧夺天工的匠心独运。

其四是巧拙合一:齐白石认为:巧不是轻佻,乃是灵便;拙不是混浊,而是浑古。大自然正是巧与拙的统一体。①

总之,传统美学的尚拙之风反映了审美中的一种返朴归真、回归自然的心理趋向和文化心态,这与中国文化传统中重人品、重道德的伦理性倾向不无关联。

雅与俗

作为一对审美形态的范畴,人们对它们有多种不同的理解。其中雅既可指高雅清逸的审美趣味和不同凡俗的习俗,正如刘勰所说:"才有庸俊,气有刚柔,学有深浅,习有雅郑"(《文心雕龙·体性》)。雅也可指纯正典雅、合乎规范的修辞风格,如曹丕所说:"奏议宜雅,书论宜理"(《典论·论文》)。这是从规范性的角度来理解。此外,雅也可指正确的和典范的意思,孔子说"诗书执礼,皆雅言也"(《论语·述而》),这里是说正确或合理的意思。

对于俗的概念也有不同理解。俗可以指风俗习惯,古有"入国而问俗"(《礼记·典礼上》),"移风易俗,天下皆宁"(《荀子·乐记》),这是一种中性的概念。俗也可以指流行于民间的、大众化的或浅显易懂的文化形式,如明代袁宏道提倡文艺创作"宁今宁俗",这里具有面向现实、面向市井的积极意义。俗也可以指通达晓畅、直接明了的美学风格,如所谓"语意则直出肺肝,不加雕刻"(李开先《市井艳词序》)。此外,俗还可以指粗鄙浅薄、庸常低级的审美趣味,如绘画中柔媚甜腻、平庸浅俗之作,这是一种贬意概念。

雅与俗虽然是一对相互对立的美学范畴,但一般说来,两者也存在相辅相成和互补相通之处。俗更贴近生活,与日常习俗保持着较多的联系,从中可以体味到一种乡土气息和生活乐趣,而雅更趋向高深和规范,它往往是经世代相传和加工提炼的文化形式,反映了文化积累和一定品位。在器物设计中,俗是设计创作的泉源,雅是设计的一种参照和楷模。

浓与淡

这是两种不同类型的艺术风格,浓一般是指浓密、浓厚或浓艳,例如艺术作品设色

① 成复旺主编.中国美学范畴辞典.北京:中国人民大学出版社,1995.411页

艳丽、铺张辞采、描写缜密等。淡则指平淡、清淡或疏淡，例如艺术作品的轻描淡写、不事雕琢以及素朴自然等。

以孔孟为代表的儒家美学注重人事，讲究文采藻饰之美，在审美趣味和艺术风格上偏重于浓；而以老庄为代表的道家美学，注重自然、崇尚素朴和本色之美，因此倾向于淡。

在我国文艺创作的历史进程中，浓与淡的风格倾向总是此消彼长、相互渗透而又相辅相成的。两汉的辞赋存在"采滥忽真"（刘勰语）的倾向，六朝诗歌也是"采丽竞繁"（陈子昂语）。而后来从"神韵说"在诗坛的盛行到文人画的崛起，则从尚浓转向崇淡。司空图在论及诗歌风格时指出："浓尽必枯淡者屡深"，文采的浓淡必须以作品的思想内容为基础，浓与淡存在辩证的转化，他既不否定浓也不片面推崇淡，而赞成淡深。浓淡作为艺术形式特征，两者都可达到绮丽的效果，但要以自然流畅为前提。也就是说：贵在适度，重在内容，以达到形式与内容的和谐统一。

第三节　西方工业产品风格概略

工业革命是人类生产方式的一次重大变革，它使人类的物质生产活动从分散的手工艺生产转向社会化大生产。由此在成批量的生产中，形成了独立的产品设计环节，在工业设计出现之前，还没有形成工业产品自身的形态和风格。美国《时代》杂志曾经指出，工业设计可以说是20世纪最主要的一种现象。与19世纪新古典主义和装饰之风形成鲜明对照的是，20世纪工业产品呈现出一种崭新的形象。

如果说，现代工业产品风格的形成是从19世纪末现代桥梁设计和建筑设计开始的，那么可以说在整个20世纪中这种风格的变迁经历了对传统形式从"否定"到"否定之否定"的一次螺旋上升过程。也就是说，以包豪斯功能造型原理为特征的现代设计，是对历史主义的装饰化风格的否定；而以产品语义学为导向的后现代设计，又是对功能主义的一次否定，它促使现代设计向多元化方向发展。当然，整个现代设计的发展从来就不是单一的。早在20世纪20年代的德国，与功能主义同期产生的还有表现主义和构成主义等；在30年代的美国，在功能主义的国际风格的流行中，也出现了流线型设计（Streamline）和流行风格（Styling）。同时，在现代设计中仍然存在历史主义风格的影响，在现代主义设计理论中也承认历史模式的有用性。在德国30年代的一次设计展中，人们曾对某些历史原型设计与现代作品进行比较，指出历史上某些朴素形式仍然具有美和功能的永恒价值（见图6-13所示）。

图6-13 古典家具中的朴素形式仍具有美和功能的永恒价值

在第二次世界大战之后,以斯堪的纳维亚半岛为主的北欧国家以其独特的设计风格使人耳目一新,而地处南欧的意大利也相继崛起了激进主义流派,先后出现了阿西米亚(Alchimia)和孟菲斯(Memphis)设计集团。在后现代主义设计风格的形成中,美国建筑师文丘里(R. Venturi 1925—?)与意大利设计师索特萨斯(E. Sottsass 1927—?)遥相呼应。他们从大众文化中吸取营养,强调标新立异。

总之,20世纪西方工业产品的风格具有明显的现代味和时代感。从中我们可以感受到现代科学技术发展对产品风格的影响。这里将从主流的产品风格变迁的时代进程和各国的不同特色分别加以概述。

1. 工业产品风格的变迁

继英国的工艺美术运动之后,欧洲的新艺术(Art Nouveau)运动以比利时和法国为中心展开,德国相继形成了青春风格(Jugend Stil)派。在建筑和工艺制品上,它们打破了因袭古典传统的历史风格,开始了向现代主义运动的过渡。19世纪的欧洲艺术,是以借鉴历史和异域文化为荣的浪漫主义风格。它在新古典主义的旗帜下复兴了哥特式、文艺复兴式、洛可可式,并引入了伊斯兰、埃及和日本的艺术风格。新艺术运动在对新艺术方向的探索中,强调艺术风格的整体性,使艺术风格与建筑、室内装饰、家具和用品等在格调上一致。其特点在于体现对孕育于自然之中的生命力的崇尚。典型的图案纹样采用了夸张的藤蔓生长交织的有机线型。这一运动主要停留在平面设计领域,实质上是一场装饰运动。但是,在形成简洁明快的现代设计风格方面,有助于破除因袭守旧和折衷主义的拼凑之风。

在新艺术运动的代表人物中,比利时的范·费尔德(H. van de Velde 1863—1957)

在建筑、室内装饰、银器和陶瓷制品方面都留下了这一风格的作品,1906年,他在德国魏玛成立了工艺学校并且非常重视艺术与工业技术的结合。他指出:"一旦人们知道了优美造型的来源以及谁是这种美的创造者,那么工程师们将像今天的诗人、画家、雕刻家和建筑师那样受到人们的尊重。"①

法国的赫·吉马德(H. Guimard 1867—1942)设计了巴黎地铁的入口装饰物,它是由铸铁制成的花卉图案,并有精致的透空文字。在巴黎,地铁是一个庞大的纵横交错的地下交通网,人们至今仍可在一些入口处看到这种铸铁装饰物。另一位英国的查·麦金托什(C. R. Mackintosh 1868—1928)将新艺术运动的曲线型发展和简化为直线和方格,更加适应于机械时代的审美表现。他所设计的极其夸张的高靠背椅,远远超出了功能性特征,后来在80年代又引起人们的回味和重视。德国的青春风格派在工艺制品中注重结构的简洁和材料的恰当运用,它的弧线型在当时的汽车车厢设计中留下了明显的痕迹,见图6-14。

20世纪初叶,在德意志产业联盟的推动下,使德国成了现代工业设计运动的摇篮。著名德国建筑师贝伦斯(P. Behrens 1869—1940)也成为最早的工业设计师,他为德国通用电力(AEG)公司设计了厂房和企业标志,他所设计的灯具、电扇和电热水壶等,造型简洁明快,以标准零件为基础实现了产品品种的多样化。在建筑

图6-14 汽车设计中青春风格派的曲线痕迹

①富克斯·布尔哈德.产品·形态.历史.斯图加特版 1985. 31 页

和产品设计中,体现了功能造型的实用与审美的统一。对于设计的工业应用,他认为:"我们别无选择,只能使生活更简朴,更为实际,更为组织化和范围更加宽广,只有通过工业,我们才能实现自己的目标。"[①]在艺术风格的探索中,他也十分重视对于拉丁字体的变革和风格设计。他认为:"任何艺术风格时期的、最富表现力的表达工具是文字,除了建筑艺术之外,文字表现了某一时代的大部分特征形象,它是人类精神发展各阶段的严肃证人。"[②]这种认识与中国艺术风格的表现有共通之处。

包豪斯设计学院成为功能主义的倡导者。格罗皮乌斯以他的建筑设计开创了现代建筑语言。1911年他所设计的法古斯工厂首次采用玻璃幕墙和转角窗,使建筑物的外墙不再起支撑作用,从而取得建筑空间设计的更大自由。包豪斯学生马·布劳厄(M. Breuer 1902—1981)于1928年设计的钢管扶手椅,开创了现代家具的新纪元,他充分利用了钢管加工的特点和结构方式,辅以木边框架的座垫和靠背,造型优雅轻巧,功能性强,形式作了高度简化,充分体现了包豪斯的现代设计思想(见图6-15)。

现代主义设计规范的形成是以包豪斯教学原则为基础的,包豪斯在现代设计运动中的历史地位得到普遍的认同。1929年,美国纽约现代艺术博物馆的建立也成为

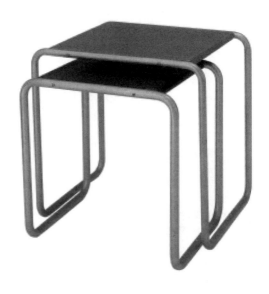

图6-15 包豪斯设计学院培养的工业设计大师马歇·布劳埃设计的钢管椅。(柏林包豪斯纪念馆图片)

①蔡军,梁梅.工业设计史.哈尔滨:黑龙江科学技术出版社,1996.8页
②富克斯,布尔克哈特.产品·形态·历史.斯图加特中文版,42页

现代设计运动的一个标志。它使建筑和产品设计的精神价值得到应有的肯定。

1931年在美国开幕的"现代欧洲建筑展",推出了米斯·凡德罗、格罗皮乌斯、柯布西埃和荷兰建筑师里特维尔德(G. Rietveld)的作品,都具有理性主义和功能主义的特色,展品介绍以《国际风格:1922年以来的建筑》为题于次年出版,由此人们便将现代主义设计普遍称为"国际风格"。

但是对于现代主义的称谓,人们仍然存在不同的理解。1935年纽约现代艺术博物馆建筑部主任约翰逊(P. Johnson)与普拉特(Platt)在电台节目中就如何装饰生活空间的谈话,涉及现代主义与现代风格之间的区别问题。

约翰逊:你打算把生活空间现代主义化吗?

普拉特:不完全是,我害怕现代主义的东西。

约翰逊:我也是。

普拉特:但你是现代艺术博物馆建筑部主任啊,我想你应推崇现代主义风格。

约翰逊:现代的而非现代主义的。

普拉特:它们不是一回事吗?

约翰逊:不完全一样。现代一词意味着到目前为止的时段,现代风格意味着充分利用我们时代技术成就的优势,这就是说运用近年出现的新材料和新结构方式,就是要研究我们的生活方式和审美趣味的变化。

普拉特:如果说这是现代的,那么什么是现代主义的呢?

约翰逊:恰恰是一种用新的表面处理来装扮旧有原则。如一把现代主义的椅子就是一把老椅子,而只是使它看上去很现代。而现代式椅子则不需要那种无效的复杂性,现代风格是基于实用性与简单性的双座标。①

工业设计的普及和商业化是在企业面临市场竞争的条件下实现的。20世纪20年代福特汽车公司采用高效率的生产线和新的管理方式,由此大大降低了T型车的售

图6-16 20世纪20年代福特公司采用流水线方式大量生产的T型汽车

① P.约翰逊.1935至1965年的设计.美国:纽约英文版,1991.23~24页

价，从而取得了强大的市场竞争力（见图6-16）。在这种情况下，通用汽车公司便另辟蹊径，把满足消费者对汽车外观式样的需求作为突破口。遂聘请哈利·厄尔（H. Earl 1893—1969）筹建了"艺术与色彩部"，推行每年一度的换型策略，先后推出了"雪佛莱"、"别克"等名牌车系列，取得市场竞争的成功（见图6-17）。由此发挥了设计对市场的引导作用。特别是1929年开始的经济萧条时期，一些企业普遍引入工业设计，并形成了促进销售的风格式样设计（Styling），在基本结构不变的情况下通过造型的变化促进销售。

随着空气动力学和流体力学的研究，流线形造型首先出现在火车、汽车等交通工具上。1930年德国设计制作了螺旋桨机车（铁轨飞艇），该机车具有完美的空气动力学造型。1931年试行，其时速达230千米，但未获实际应用。1934年美国克莱斯勒（Chrysler）公司推出"气流"型小汽车（见图6-18）。流线型以它圆滑流畅的线条，给人以速度感和活力感，由此成为一种时代精神的象征。在20世纪30年代，几乎所有美国工业设计师都卷入了以流线形为主的风格化设计中，流线也被应用于钢笔、电冰箱等的设计。电冰箱顶部也曾被设计为弧形，以致家庭主妇抱怨说，上面连个鸡蛋都放不住。

第二次世界大战期间，由于原材料和劳动力的缺乏，要求产品设计必须趋于结构造型的合理、工艺的简易。以至到战后一个时期，"有用的设计"仍然是优秀设计的代名词，功能主义被誉为"正直、端庄和谦恭的"，成为道德和审美趣味高尚的典范。

20世纪50年代对设计风格影响最突出的因素，是人机工程学（Ergonomics）原理的引入。在二战中，随着战斗机飞行速度的提高，人对操作和指示系统的反应能力成为空军战斗力的重要方面，由此对技术系统中人的因素的研究促成了人机工程学的产生。1955年设计成功的波音707飞机，是50年代美国工业设计的重大成就，其内部设计是由华特·D.蒂古（W. D. Teague 1883—1960）主持，在色彩、座椅、照

图6-17 通用汽车公司推出的雪佛莱AE轿车(1931年)

图6-18 克莱斯勒首创的流线型汽车(1934年)

明设计和空间布局方面大量运用了人机工程学数据,因此给人以舒适和安全感。同时,在机械设备和操作、指示装置上人机工程学原理也得到普遍应用,从而改善了产品对人的活动适应性。

20世纪60年代随着人工合成材料如塑料在产品中的广泛运用,产品造型和色彩取得了重大变化。色彩艳丽、五光十色的塑料使产品面貌多姿多彩,各种复合材料也相继问世,聚酯材料和玻璃纤维等逐渐取代木材和钢铁,成为电器、家具、办公用品甚至汽车的重要材料。正是由于生产力的进一步发展和材料、工艺技术的进步,为工业产品造型和色彩选择提供了前所未有的丰富性,由此也动摇了功能主义的美学观。有些批评家指出,对于喜欢艳俗的大众文化来说,功能主义观点会导致僵化和缺乏人情味。

60年代之后,国际工业设计呈现出欧、美、日异军突起、多彩纷呈的局面。北欧的斯堪的纳维亚半岛国家的设计风格别具一格,以他们有选择地、考究地应用材料,表现出对材料和技术的独特敏感,由此获得产品的功能性和表现力,给人一种优美的外观和人情味的处理。北欧风格的特质在于,一方面受功能主义的影响,另一方面突出了人与自然相和谐并注重感官感受性的地域文化特征。

随着后现代主义建筑运动的兴起,设计风格向大众趣味靠拢。美国建筑师文丘里针对米斯·凡·德罗提出的"少就是多"提出了"少则令人生厌"并以胶合板材料设计制作了仿古典家具。摩尔(Ch. Moore)提出了"艺术要创造一个有意味的大众空间"[1]并在新阿兰斯市设计了仿古典的罗马广场。他们的特点是提供波普(pop)艺术,将古典风格与世俗文化交融,形成符号语义的多重译码。

意大利的激进主义设计运动与此相呼应,他们以强调个性化为特征,以标新立异的手法创造新的表现可能性。在灯具和家具设计上最为成功。索特萨斯(E. Sottsass)曾经说:"灯不止是简单的照明,它告诉一个故事,给予一种意义,为喜剧性的生活舞台提供隐喻和式样,灯还述说建筑的故事。"[2]

日本在产品设计方面,经过对西方的模仿和学习过程之后,在广泛吸收各国经验的基础上形成了以小、巧、薄、节能为特征的产品取向。例如在收音机和录音机的小型化方面,60年代索尼公司首先推出了袖珍晶体管和印刷电路的收音机(见图6-19),1978年又设计创造了一种功能专一、使用简便可以随身携带的盒式磁带放音机"Walkman"(见图6-20)。这种随身听的放音机一经问世,很快便风靡全球,格外受到年轻人的青睐。以后它又推出了一系列录音机、激光唱机、小型摄像机等,使产品的使用方式和范围得到极大的拓展。这是在产品小型化和集成化方面的成功创举,由此而推动了人们消费方式的变革,产生了深远的影响。

[1] V. 费舍尔. 现代设计, 工业还是艺术?. 普瑞斯特出版社, 普瑞斯特英文版, 1989.73 页
[2] 蔡军, 梁梅. 工业设计史. 哈尔滨:黑龙江科学出版社, 1996.41 页

图6-19 SONY公司20世纪60年代推出的袖珍晶体管收音机

仿生设计和产品造型的有机体化，表现了当代设计希望使技术产品人性化的深刻愿望。卢·科拉尼（L. Colani 1926— ）在设计各种类型的交通工具时，大量运用了仿生原理和空气动力学原理，体现了仿生的有机形式的特色，他所设计的茶具也具有有机形式特点(见图6-21)。此外，绿色设计和生态设计在国际上也是方兴未艾，为社会的可持续发展提供有力的保证。

图6-20 小型化设计变革了产品的使用方式，开辟了空前的市场前景——索尼公司设计生产的随身听收录机（1979年）。(拜厄斯、德邦著《百年工业设计集萃》，中国纺织出版社，2001年)

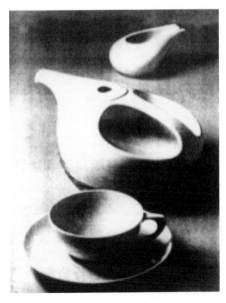

图6-21 科拉尼设计的茶具也具有有机形态和表现力

2. 各国产品风格特色

德国是工业设计运动的摇篮,包豪斯设计学院的设计和教学实践不仅培养出一大批设计力量,而且形成了一种设计文化的传统,这是一种把科技进步与设计实践密切联系起来的观念。1953年5月18日在芝加哥为祝贺格罗皮乌斯70寿辰举行的大会上,米斯·凡德罗讲话指出:"包豪斯是一种观念。我确信,包豪斯给予世界上每一个进步学派以巨大影响的原因,只有从下面这一事实中来寻找:即它是一种观念,这样一种共鸣不可能依靠组织或宣传的力量来达到,只有一种观念才具有这样广泛传播的力量。"[1]

德国是汽车的诞生地,在普及汽车的社会应用方面,著名汽车设计师波尔舍(F. Porsche 1875—1951)于1937年向政府提出了推广大众汽车,使每个家庭拥有自己汽车的建议,并设计试制了著名的甲壳虫汽车,这是早期的流线形式。由于该车性能优越而价格低廉,一直生产延续到六七十年代,产量居世界之冠,见图6-22所示。

1950年乌尔姆设计学院成立,其第一任校长是曾为包豪斯学员的瑞士雕塑家、设计师马克斯·比尔(Max Bill 1908—?)。该校以发扬包豪斯传统为己任。后来马尔多纳多(T. Maldonado)接任学院领导职务,在教学上减少了纯艺术内容,而增加了现代科学内容。该学院与德国布劳恩(Braun)公司在产品设计上进行了成功的合作。(见图6-23)布劳恩公司所确立的优秀设计的概念是:

图6-22 波尔舍于1937年推出的甲壳虫汽车

图6-23 多功能组合式设计开拓了家用电器的一种集成化取向——乌尔姆设计学院拉姆斯和古戈洛特为布劳恩公司设计的组合收唱机,是功能主义的代表作之一(1956年)。(科隆工艺展览馆图片)

[1] 尚贝尔格.包豪斯.柏林:齐格勒出版社,1975.(德文版)

（1）完美地实现其使用价值，直到每一细部的处理。

（2）遵循秩序化原理。

（3）优先采用简化形式。

（4）赋予产品一种均衡的、不刺眼的、中性的审美特质，从而取得独特性。①

这些原则体现了德国传统的重理性、重功能的设计思想和模式，形成了严谨有序、一丝不苟的风格特征。在这种设计思想指导下，德国工业产品一贯以质量优异著称，以至"德国造"几乎成了优良产品的代名词。

美国依靠市场机制实现了工业设计的普及和商业化。1929年的世界经济危机导致第一代工业设计师的独立经营，他们都留下了突出的业绩。蒂古1936年为柯达公司设计的小型手持式照相机，造型简练精巧，使技术功能与外观效果很好地结合起来。盖德斯（N. B. Geddes 1893—1958）提出了一套完整的设计程序和市场调查方法，并且对未来的飞机、轮船、汽车进行过大量预想设计。德雷福斯（H. Dreyfuss 1904—1972）为贝尔公司设计的300型电话机，风格朴实直率，而且便于保洁和维修，其市场份额长达几十年。雷蒙·罗维不仅设计了大量产品的商标标志，而且参与了美国总统座机——空军一号的内部装饰等。这些工业产品直接影响着人们的生活方式，成为现代生活形态的重要内容。

当然，美国的高消费生活方式也直接在产品设计中表现出来。例如在汽车设计中，单纯追求豪华和舒适造成某些华而不实的风气。1959年前后许多小汽车尾部搞成鱼翅形或雁翅高高翘起，见图6-24所示。

图6-24 卡迪拉克高级轿车，鱼翅形车尾高高翘起

①波特兄弟.市场因素设计.斯图加特：斯图加特(德文)版

日本从50年代开始由欧美引入工业设计,他们首先采取全盘吸收国外经验和技术的做法,以后逐步结合本国国情并从开拓国际市场的战略高度,形成独具特色的产品风格。由此涌现出一批著名的国际品牌。如索尼(Sony)、松下(Pannasonic)、佳能(Canon)、夏普(Sharp)等。它们的产品以小巧玲珑、节能和节约原材料为特点,从而在能源危机期间,小型汽车大量占领美国市场,在录像和摄像技术的实用化和商品开发中也遥遥领先。以至在任何国际活动的场合都能见到Sony品牌的摄像机。

意大利的奥里维蒂(Olivetti)公司是1908年成立的,1910年开始生产本国第一台M1型打字机。当时,卡米洛·奥里维蒂(Camillo Olivetti)对它作了如下描述:"该机在审美方面做过精心的研究,一台打字机不应是华而不实的装饰品,但应具有精美同时又庄重的外观。"①该机到1929年产量达1.3万台,市场遍及欧洲各国。1932年是奥里维蒂公司工业设计的转折点,由此形成了自身独特的风格。当年由马格内里(A. Magnelli)设计出第一台便携式MP1型打字机。以后相继推出Lettera25及35便携式打字机,确立了现代打字机的基本形态,其产品风格的统一特色对美国IBM公司提供了启示。

60年代中期意大利掀起了激进主义设计运动,它是针对战后意大利古典风格和僵化的功能主义信条而来的,其设计师有G. 庞蒂(Gio Ponti)、马尔可·阿尔比尼(Marco Albini)等。1978年成立阿西米亚设计集团(Alchimia),1981年成立孟菲斯(Memphis)集团,著名设计家索特萨斯先后参与了他们的活动,并造成了某些世界性影响。

50年代北欧斯堪的纳维亚半岛各国曾在世界各地举行了设计巡回展,它们的设计风格为各国所称赞。它们在功能主义设计观念的影响下,突出了人与自然的和谐关系和感官感受性的特点。瑞典Electrolux公司的家用电器产品既注重功能,造型又富有人情味,给人一种清新之感。沃尔沃(Volvo)公司的汽车式样简洁,成为北欧的现代风格。丹麦的家具轻快优雅,芬兰的玻璃器皿细致考究,这些都在国际上享有一定声誉。

综上所述可以看出,设计是通过文化对自然物的改造和重组,它具有文化整合的性质,因此在不同时代和不同地域、民族那里,设计的风格必然呈现出迥异的、时代的、地域的和民族的特征。在这里,不同时代的价值观念和生产力水平,不同地域的文化传统和自然条件、不同民族的性格和审美情趣必然通过设计风格表现出来,成为人类文化多样性的历史见证。当然,随着科技内涵的增加,产品的技术性特征越突出,这种地域性和民族性特征便越淡化和隐蔽。

① 奥里维蒂的设计过程 1908—1983. 意大利印刷(英文)版

第四节 装饰的审美趋向

现代工业设计的兴起，正是从反对装饰倾向开始的。功能主义设计一直保持着他们对于装饰和纹样的对立态度。这种态度可以追溯到20世纪初，阿道夫·卢斯(A. Loos 1870—1933)曾经提出了"装饰即罪恶"的观点，米斯·凡·德罗的"少就是多"的口号与上述观点是一脉相承的。1924年德国制造联盟举办的设计展览，其主题便是"无装饰性形式"[①]。由此可见，在工业设计发展的历史进程中，人们一度对装饰纹样是怎样地深恶痛绝。

然而，装饰必定还是最古老的艺术传统，它根源于人的精神生活和审美心理的需要。在周口店旧石器时代的遗存中曾经发现，当史前人学会了打制各种石器谋生时，便也开始用钻孔砾石及穿孔兽牙穿缀成项链进行人体装饰了。从原始时代起，人们便具有一种对于真空的恐惧，人们难以忍受空间的空白和寂寞。他们通过装饰把自己的精神世界与周围的生活空间连接起来，因此装饰成了人们占有和把握空间的一种符号媒介，也成为环境和产品设计实现风格化的一种手段。

装饰是外在于产品的功能结构的，也就是说，装饰无助于产品物质功能的发挥，但却是审美功能的重要方面。作为人的直接生活环境的营造，室内外装潢和器物装饰往往是必不可少的。服装与装饰的结合，形成了服饰文化。现代装饰的趋向在于，更加强调装饰与整个产品或环境整体形式的融合，充分发挥材质自身的美和装饰作用以及注重发挥结构造型自身的装饰化效果。装饰的作用便是发挥艺术美的一个特殊领地。

1. 装饰的由来

在旧石器时代的遗存中，已经发现有人体装饰物和器物装饰的纹样图形了。然而史前人的生活状态，随着历史的流逝而令人难以探寻。但是对现在原始民族的考察，却为我们提供了一种类似的参考。早在19世纪，随着达尔文进化论学说的传播，人类学家开始对当时分布于澳洲、非洲和太平洋岛屿等地的原始民族进行考察。他们发现，在那些处于靠狩猎和采集为生的部族中，保存着原始生活方式的许多特征，其中便存在大量的装饰。装饰的起源及其美感的产生，开始时总是与人们的劳动生活、功利需求和巫术活动密切交织在一起的。[②]

在狩猎民族中，人体装饰总是比穿着更受到注意、更丰富。原始民族的人体装饰可以分为固定的和活动的。固定的装饰包括由画身发展而来的刻痕、文身以及穿鼻、穿唇和穿耳等。活动的装饰则包括悬挂缨、索、带、环和坠子等。

[①] 保尔·约翰逊. 1935—1965年的设计. 美国时代之镜公司出版(英文版)，1991. 228页
[②] 格罗塞. 艺术的起源. 北京：商务印书馆，1984. 42页

固定的人体装饰是由涂身发展而来。几乎任何地方的原始民族都有用油脂、植物汁液或泥土涂身的习惯。用芳香植物汁液涂身是为了保护自己免受昆虫的侵害。用黏土涂身既可以避免蚊虫的叮咬，还可以清洁皮肤。在非洲，一些从事畜牧的黑人部落，认为把身体涂上一层牛油是很好的色调。另一些部落为了同样的目的则喜爱使用牛粪灰或牛尿涂身。在这里，牛油、牛粪和牛尿都是拥有财富的标志，因为只有有牛的人才能用它们来涂身。

涂身的习惯在最低的文化阶段是非常普遍的。澳洲人既用红色涂身来表示进入生命，也用红色涂身来表示退出生命。他们用红色的氧化铁的矿土来装饰尸体，这种风俗流行很广。红色是血和火的颜色，当人出生时会见到血色，当人与野兽和敌人搏斗中也会见到血色，它给人以兴奋和希望。原始人也用被打死的野兽或敌人的血来涂身，以表示打猎的成功和战斗的胜利。用红色涂身来表示男子的战斗精神，这既可以取悦于妇女，又可以给敌人以威吓。所以，这一涂身的习惯便首先在作为战士的原始人群中逐渐确立起来。他们在出发打仗和准备跳战争舞时，都把身体涂成红色。据说澳洲的代厄人，由于他们的住地缺乏红色矿土原料，曾经做过一次历时数星期之久的远征来采掘红色矿土，这足以说明原始人对红色的珍视。

另一种人体装饰是画身。原始人画身的图形大多是模拟兽类，这是出于图腾崇拜的观念。原始人把某种动物看作是自己的祖先或保护神，所以他们喜欢模仿这种动物形象，并把这种形象画在他们所用的器具上。在以鸭子为图腾的民族中，当年轻人参加进入成年的入社仪式时，教父们便用黏土在青年人的脸上描画鸭子似的图样，每只眼睛周围画上一个圆圈，并在颊骨或眉毛上边画上一条白线。这就是画身的一种形式。

但是，画身是不能持久的，于是逐渐发展了割痕或文身。割痕是用燧石、贝壳或其他原始刀具在皮肤上切割，这样就在黑色的皮肤上生长出淡色的浮像。一般刻在胸、腹部和腿上，有的刻在肩上，用这种线条表示等级的差别。文身则是在身上刺上图案，然后涂入颜料，形成永久性花纹。在青年入社仪式时进行刻痕，既考验青年人是否具有成年人的忍耐力，又起到证明部属关系的作用。同样，穿唇、穿耳或穿鼻，除了想炫耀自己的勇武之外，也是为了表明自己有忍受肉体痛苦的能力。这种能力对于身兼战士的猎人是十分宝贵的品质。

猎人最初捕获野兽是为了吃它们的肉，被打死的动物的其他部分如鸟的羽毛、野兽的皮、牙齿、脚爪等是不能吃的，但却可以用于显示人们狩猎的战绩，成为人的力量、勇敢和灵巧的标志。所以原始人就用这些东西来装饰自己。随着生产力的发展，逐渐形成了用金属物做装饰，也成为一种财富的标志。

割痕和文身的最初原因也可能是出于医疗的目的，割开皮肤以减少发炎。在巴西加塔伊玉部落的一个女人，她的皮肤就是为了医疗目的而割开的，与巴西印第安人的装饰割痕几乎是一样的，原始时代的医生就是巫师，所以进行皮肤的刻画往往是伴随着巫术仪式的。

人体装饰的另一个目的是性吸引，这就是为什么对于装饰比衣着更受到重视的原因。在平时裸身的部落中，妇女往往束上一根腰带，腰带附有一定装饰物。这种装饰不是用于遮羞，而往往倒是吸引人们的注意力。随着文化的发展，妇女的人体装饰物种类增多，按装饰的部位分有项饰、头饰、发饰、腕饰、腰饰等，按所用材料有石饰、蚌饰、骨饰、牙饰、陶饰、玉饰和金属饰等。

装饰的发展经历了一条由化装的身体装饰到人体的装饰物到器物的装饰这样一条路线。在这一领域审美是与有用和愉悦的体验交织在一起的，往往通过偶然性的因素使审美与有用性分化开来。在这里美的观念是由社会发展状态所决定的，审美趣味是一定历史条件的产物。

到新石器时代，随着编织和制陶技术的产生，装饰图样中大量出现了几何纹样。英国艺术理论家拉夫尔·沃纳姆（R. Wornum）曾经将装饰与音乐作了类比："我相信音乐和装饰之间完全可以进行类比。装饰之对于眼睛犹如音乐之对于耳朵，这一点不久将得到有力的证明。"他进一步提出了与音乐相似的装饰原理："装饰的第一原理好像是重复……一系列间隔相等的细节，如装饰线条的重复。这与音乐中的旋律相对照……两者同出一源，那就是节奏。""音乐的第二步是和弦，即几个不同音程的音或旋律的同时发响。在装饰艺术中也有相应的和谐：每一种正确的装饰设计都是一种组合，或形式规则的延续"。[1]在几何纹样中，有的由直线、折线或曲线组成，线条的重复排列形成一种节奏；有的是将不同的形象按几何形式排列起来，从而构成一种匀称的对比。

几何纹样是怎样形成的，成为一个众说纷纭的问题。一般有三种不同的看法：

第一种看法认为，几何纹样的产生往往是生产加工中无意识的副产品，器具的形状和它的装饰形式受其实际用途和制作工艺的影响。例如纺织物应用不同的材料就会形成不同颜色的交织和重复，由此构成二方连续、四方连续的图案；陶器制作中的印陶纹、绳纹便是在陶坯制作中留下的拍打痕迹，而某些陶器遗存上的兰纹、席纹可能都是由于纺织物在辅助成形时造成的。这种附带形成的层次和丰富感会产生意想不到的审美效果，从而为人们自觉地加以发挥和利用。

第二种看法认为，史前人已经具有对于几何形式的天生辨别能力了，这种视觉能力是通过人的世代劳动而发展和遗存下来的。正如现代儿童可以凭本能画出直线、平行线

[1] 贡布里希.秩序感.杭州：浙江摄影出版社，1987.71页

和圆一样,视觉的抽象能力可以使人直接把握简化的图形,李格尔(A. Riegl 1858—1905)对茛苕叶饰起源的研究,便提供了一种几何纹样的茛苕叶饰是如何向写实的纹样转化的。①

第三种意见认为,几何纹样是起源于生活中实际对象的模仿,经过线条的不断压缩,形式越来越简化,而包含的内容却越来越丰富,逐渐演变为一些无法直接辨认的几何纹样。我国考古学界对于半坡出土陶器碗上的几何纹样的考察,便认为是从鱼形图案逐渐演化而来,见图6-25所示。描述鱼的图形要包括鱼头、鱼身、鱼尾、鱼鳍和眼等部位,这些特征经简化构成双鱼的抽象化图形。但是这种抽象化过程缺乏编年史资料的佐证,没有中间环节的史实材料便很难肯定这种推测的可信性。

几何纹样,不论是以直线、折线或曲线表现出来,它都是一种线条的几何规则系统,其中植物、动物或人的形象是被插入到一个由节奏、比例、对称的线条关系中。在这一关系中,其形象和运动等只是成为几何排列组成的统一体中的组成要素。卢卡契认为,重要的不是几何纹样究竟是从现实形象抽象而成还是被追加上某种寓意的,重要的是为什么几何关系能给人一种审美享受,为什么它具有一种激发情感的力量?他指出:几何纹样的那种抽象一般性的内容表现在"围绕这种抽象一般性形成一种寓意和隐秘含义的氛围,在这种表现方式中渗透着通过几何形式征服世界的映象、因素或部分的激情,它以强烈的冲动对抽象一般性作出具体的解释,由远离现实的东西还原为具体的现实。"②"因此纯粹纹样形象的精神内容只是一种寓意,与具体的感性现象形式相比这种意义完全是一种超验的东

图6-25 鱼形图案由写实向抽象的变化

① 贡布里希.秩序感.杭州:浙江摄影出版社,1987.见7.4纹样的起源,315页
② 卢卡契.审美特性.第一卷.北京:中国社会科学出版社,1986.275页

西。"①由此，卢卡契认为，几何纹样与其他造型艺术不同，前者带有非具世性特征，而后者带有具世性特征。具世性是一般艺术的特点，它旨在创造一个人的自身的世界，是以人为中心的，具有此时此地的感性直接性。然而，几何纹样却把自然形象或人物形象从此时此地的感性直接性中抽取出来，纳入某种几何关系中加以表现，因此具有了抽象一般性特点和某种寓意性。

2.装饰与审美心理

我国古代创造了丰富的几何纹样或器物装饰。早在5000～6000年前的彩陶器皿便有极其生动的作品。本书第一章中提到的孙家寨出土的彩陶盆，盆的内壁绘有五人牵手舞蹈的图案三组，组与组之间以花纹相隔，画面规整，构思精巧。如果盆内盛上水，就好像这些人在河边池旁婆娑起舞，生动活泼。至于丝绸织物的图案纹饰或色彩搭配更是令人叫绝，唐代诗人刘禹锡(772—842)曾经写下了《浪淘沙·锦》，对四川的蜀锦作了生动的描述："濯锦江边两岸花，春风吹浪正淘沙。女郎剪下鸳鸯锦，将向中流定晚霞。"

英国作家王尔德(O. Wild 1856—1900)对于装饰艺术做出过高度的评价："明显地带有装饰性的艺术是可以伴随终生的艺术。在所有视觉艺术中，这也算是一种可以陶冶性情的艺术。没有意思，而且也不和具体形式相联系的色彩，可以有千百种方式打动人的心灵；线条和块面中优美的匀称给人以和谐感；图案的重复给我们以安祥感；奇异的设计则引起我们的遐想。在装饰材料之中蕴藏着潜在的文化因素。还有，装饰的艺术有意不把自然当作美的典范，也不接受一般画家模仿自然的方法。它不仅让心灵能接受真正具有想像力的作品，而且发展了人们的形式感，而这种形式感是艺术创作和艺术批评必不可少的。"②

装饰的需求根源于人的文化心理。赫伯特·里德在《艺术与工业》一书中从人的视觉特征的分析说明，"几乎不可能使一个显著可见的物体保持在视域的边缘，意志一旦松懈，我们的眼睛就会不知不觉地转动，把这个物体移到眼中央。这就是为什么绝大多数人无法使眼睛牢牢地盯在没有任何物体的空间中的一点上，如果我们审视着一面空墙或一张白纸，这时我们总是观察我们在上面直接看到的一些微点，它起初并没有使我们注意，最后却吸引住我们的眼睛。"③人们不能忍受空间的寂寞和空白，视觉需要色彩和形式因素的刺激，以保持丰富的心理感受。

装饰作为一种精神附加物，在人们的生活中发挥着重要的审美心理功能。不论是人的服饰、生活环境和各种用品都离不开一定的装饰。注意穿着打扮，并不是年轻人的专利。在西方发达国家，越是年老妇女往往越注重衣着的色彩和化妆，她们希望通过装

① 卢卡契.审美特性.第一卷.北京：中国社会科学出版社，1986.276页
② 贡布里希.秩序感.杭州：浙江摄影出版社，1987.106页
③ 里德.艺术与工业.(伦敦版)，1956.160页

饰保持青春的活力和气氛，这已成为人们的心理需要。在室内环境中，最富装饰性的是儿童的居室，家长总是把它布置得充满色彩、生机和童趣，以利于激发儿童的想像力和求知欲。在城市环境中，花草和城市雕塑起着巨大的装点作用，成为人们掌握空间的符号媒介和创造城市风格的有力手段。

一位美国的女建筑学家赫克丝苔勃尔曾经讲起她在罗马留学期间与意大利建筑学家塞维一起去观赏一座巴洛克教堂及其广场的情景。她说在月光下，我真不敢相信城市能够如此美丽无比，石头能够如此引起美感，建筑师们为人类戏剧舞台创造了如此庄严壮丽的布景，空间能够引人进入如此强烈的情感，建筑能够使人看起来远远大于它的自身。在这里建筑以它种种装饰美的因素给人以强烈的视觉形象，使人产生美的心理感受。

外在形象可以成为人的心理的对应物，外在结构与人的心理结构之间的同构关系，唤起人的情感的共鸣。一条弯曲的小径比一条笔直的小路富于变化，更有装饰意味。空间的节奏和色彩的对比可以为平淡和单一的布局增添丰富感。正如卡西尔所指出的："我们的审美知觉比起我们普遍感官知觉来更为多样化并且属于一个更为复杂的层次，在感官知觉中，我们总是满足于认识我们周围事物的一些共同不变的特征。审美经验则是无可比拟的丰富。它孕育着在普通经验中永远不能实现的无限的可能性。"[1]

现代生活用品往往缺少不了一定的装饰性要素，不仅是装饰纹样或产品标牌，而且某种构件的线条、体面、色彩和材质也可以发挥装饰效果。在富有想像力和创造力的设计师手中，产品通过装饰效果会使造型更加充满活力和趣味，从而激发人们的生活情趣和审美兴味。

3. 现代装饰的趋向

装饰并非产品的功能结构所必需，但是对于丰富产品造型的视觉感受，从而给人艺术美却是十分必要的。装饰的类型和形式会随着历史的发展而变化，现代社会是一个科学技术和人的个性特征都得到不断发展的时代，因此装饰的趋向必然与时代文化特征和审美趣味相适应。

装饰趋向简洁化：随着科学技术的高度发展，生产方式的集约化，社会生活节奏不断加快，使人们无暇顾及那些精雕细刻的细部装饰。当人们乘车穿行在城市中，那一座座建筑物、立交桥在人们面前一掠而过。对于高速运动中的景观，人们只能感受到它们的整体轮廓和大致形象。在人们日常生活中，激烈的竞争和繁忙的事务，使人们养成简捷迅速的行为方式。这都要求日常用品和环境氛围能够适应于这种生活方式

[1] 卡西尔.人论.上海：上海译文出版社，1985.184页

和行为方式。因此，不论是产品还是环境的设计，都需要轮廓的鲜明和形象的简捷。这成为人们的一种生活趣味和审美时尚，因为物质生活的丰富，人们周围充斥大量的形形色色的产品，人们不可能整天在那里观赏和玩味每个产品的外观装饰。

装饰要讲究变化：装饰所追求的简捷，应该是具有丰富性的简捷，因此它不应该是单调的。单一的视觉要素，如一条直线或一排圆点，也许有它的感人之处，但却不能长久地取悦于人，吸引人的注意力。因为单调的形式不断诉诸人的同一感觉，不断要求同一的反应，这就使人心理产生厌倦。美国美学家桑塔亚纳（G. Santayana 1863—1952）曾经举出希腊建筑的列柱为例，说明它虽然具有脱俗的含蓄的美，然而由于它的单调而使人的联想力受到限制。装饰要适应于人的审美心理和视觉特性，便要在多样中寻求统一，在重复中追求变化。装饰取得成功的奥秘，往往是通过重复使用几种简单要素来创造出多样化的视觉效果。

装饰要适应于整体形式：装饰可以起到画龙点睛的作用，吸引人的视线使人注意整个产品的形式，并使整个形式富有生机。因为装饰必须与整个产品的形式相适应，当然形式本身也可以是装饰性的。一个台灯，按键开关的装饰作用使人注意到台灯的操作方式，也使台灯形式产生对比和变化。如果造型装饰得不恰当，使本来精美的产品大为逊色，就好比一个文明人到处是文身一样。装饰对于造型的画龙点睛作用，也像人的面部化妆。化妆的作用不是要把一张本色的脸全部遮盖起来，而是要突出个性美。

要充分发挥产品质料自身的装饰效果：现代材料工业的发展为产品设计提供了良好的物质基础，不论是天然材料还是人工材料，都有它材料自身的优势效应。要善于利用和发挥材料自身的色彩、质感和纹理的装饰作用。木材的温馨质感和天然年轮纹理，给人一种回归自然的生态感受。玻璃的晶莹剔透、金属的坚挺光泽都有其独特的情调。因此，产品设计中应在精选原材料上下些功夫，以便创造出真实材料特有的装饰效果。应该说，材料效果是发挥造型形式效果的基础，它可以把形式效果提升到一个新的高度。

充分发挥产品结构自身的装饰效果：产品结构是沟通产品功能和形式的中介，注意产品结构的创造不仅是确保产品功能的基础，也是改善造型形式的前提。好的设计既能充分发挥结构的功能效用，又能以结构因素完成造型的装饰意图。现代建筑中的支撑物、阳台、窗子、扶梯既可以作为功能结构又可以作为某种装饰因素(见图6-26)。窗子赋予建筑以空灵和韵律感。扶梯给建筑空间提供了节奏感和运动感。同样，产品的操作部件、指示部件、品牌标志等都是有很强的功能性的要素，同时又可以转化为产品

的装饰要素。在工业革命以后相当长的时期里,工业产品都是企图用手工业的装饰来掩盖产品结构,这种掩盖并没有能给工业产品带来美。相反,工业产品的美是随着产品结构和造型的改进而出现的。随着科技水准的不断提高,产品结构的装饰效果会更好地发挥作用。

装饰与产品风格的联系,也许可以由英国艺术理论家欧文·琼斯(O. Jones 1805—)的话来说明。他曾经预言:"装饰变革可以成为风格变革的先锋。建筑、家具和织物中自觉地表现出来的新奇的装饰形式和图案与欧洲所有的传统形式都截然不同,这使装饰直接成了变革的先锋。同时,装饰增强了设计者们的自我意识。"①正是从产品装饰的变化中开拓了现代主义产品风格,装饰的变化成了新风格的先导。成功的设计将以它特有的装饰方式和风格特征给人以艺术美和功能美的享受。审美观念是随着时代的发展和科技的进步而不断变化的,时代风格和产品风格也会不断推陈出新,它将成为时代发展的一面镜子,从中展现出人们的生活风貌和心理特征。

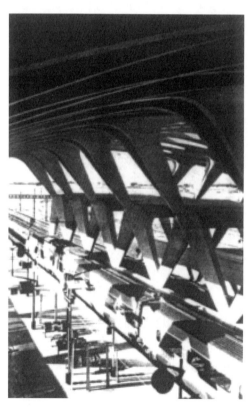

图6-26 法国里昂机场铁路客运站台 水泥廊柱的装饰效应

① 贡布里希.秩序感.杭州:浙江摄影出版社,1987.105页

复习与讨论

主要概念

风格：设计师创作个性的表现，它是产品的形象体系及其表现手法在结构上的统一。

装饰：外在于产品功能结构的形式因素，用以满足人的精神和审美需要。

线性造型：以线条的律动和情感性表现为主要特征的造型。

通用性设计：非个性化的具有普遍适应性的设计，如中国古代建筑和传统服装等的设计。

虚与实：中国传统器物风格范畴之一，指空间与实体的互动关系，可以产生不同的空间感和实体感。

问题与讨论

1. 为什么说风格的形成是设计师走向成熟的表现？
2. 不同时代、民族和地域特点对产品或建筑风格的变迁有什么影响？
3. 对中国传统器物的风格研究形成了哪些范畴？
4. 为什么说装饰变革可以成为风格变革的先锋？
5. 怎样认识现代设计与后现代设计中的不同风格特征？

参考书目

田自秉.中国工艺美术史.上海：知识出版社，1987

王家树.中国工艺美术史.北京：文化艺术出版社，1994

豪塞尔.艺术史的哲学.北京：中国社会科学出版社，1992

参考文献

贡布里希. 秩序感. 杨思梁，徐一维译. 杭州：浙江摄影出版社，1987
豪塞尔. 艺术史的哲学. 陈超南，刘天华译. 北京：中国社会科学出版社，1992
黑格尔. 美学. 朱光潜译. 北京：商务印书馆，1979
康德. 判断力批判上卷. 宗白华译. 北京：商务印书馆，1964
格罗塞. 艺术的起源. 蔡慕晖译. 北京：商务印书馆，1987
本泽/瓦尔特著，徐恒醇编译. 广义符号学及其在设计中的应用. 北京：中国社会科学出版社，1992
沃尔夫林. 艺术风格学. 潘耀昌译. 沈阳：辽宁人民出版社，1987
田自秉. 中国工艺美术史. 北京：知识出版社，1987
王家树. 中国工艺美术史. 北京：文化艺术出版社，1994
李允鉌. 华夏意匠. 北京：中国建筑工业出版社，1985
王元化. 文心雕龙讲疏. 上海：上海古籍出版社，1992
马克思恩格斯全集. 第23卷. 北京：人民出版社，1972
J.R. McCroy《Design method》London 1966
J.C. Jones《Design method》New York 2.edition 1992
Ludwig G.Poth/Gudrun S. Poth《Marktfaktor Design — Grundlagen fuer die Marketing praxis》Deutsch Verlag 1983
Ingo Kloecker《Produktgestaltung》Springer Verlag 1981
Arnold Schürer《Der Einfluss Produktbestimmender Faktoren auf die Gestaltung》Germany 1971
B.Loebach《Industrial Design》Verlag Karl Thiemig Muenchen 1976
Volker Fischer《Design Now — Industry or Art》Prestel Muenchen 1989
E.Walther《Allgemeine Zeichenlehre》Deutsch Verlaganstalt
W.F.Haug《Kritik der Warenaesthetik》Suhrkamp Verlag 1971
R.Miller《Einfuehrung in die oekologische Psychologie》Leske Verlag 1986
B.E.Buerdek《Design—Geschichte Theorie and Praxis der Produktgestaltung》Du Mont Koeln 1991

作者后记

　　这本书稿早在七年前便已完成,当时是作为天津市社科基金"九五"规划项目和赞助课题,并被列入国家"九五"出版规划的一套丛书之中。但是后来因故出版计划被延搁下来。在此期间,作者应凌继尧先生之约,从本书稿中抽取了有关设计原理的部分内容,合作出版了《艺术设计学》一书,受到读者的欢迎。此次付梓,使《设计美学》一书能以连贯而完整的面貌与广大读者见面,出版之前,作者又对全稿作了一次修改和补充。

　　本书的写作和出版,首先要感谢李砚祖先生和清华大学出版社的支持,天津社科院图书馆和科研处也给予了多方面帮助。此外还要感谢郭登浩先生付出的辛劳。

作者后记

这本书稿早在七年前便已完成，当时是作为天津市社科基金"九五"规划项目和赞助课题，并被列入国家"九五"出版规划的一套丛书之中。但是后来因故出版计划被延搁下来。在此期间，作者应凌继尧先生之约，从本书稿中抽取了有关设计原理的部分内容，合作出版了《艺术设计学》一书，受到读者的欢迎。此次付梓，使《设计美学》一书能以连贯而完整的面貌与广大读者见面，出版之前，作者又对全稿作了一次修改和补充。

本书的写作和出版，首先要感谢李砚祖先生和清华大学出版社的支持，天津社科院图书馆和科研处也给予了多方面帮助。此外还要感谢郭登浩先生付出的辛劳。